U0042162

七堂課

拍好微电影

GET STARTED IN
SHORT FILMMAKING

EXPANDED AND UPDATED FOR THE DIGITAL GENERATION

Ted Jones

Chris Patmore

First published in the UK in 2012 by
Apple Press

Copyright © 2005 & 2012
Quarto Publishing plc

All rights reserved. No part of this
publication may be reproduced,
transmitted or stored in any form or
by any means, electronic or mechanical,
without prior written permission from
the publisher.

Conceived, designed and produced by
Quarto Publishing plc
The Old Brewery
6 Blundell Street
London N7 9BH

Colour separation in Hong Kong by
Modern Age Repro House Limited
Printed in China by 1010 Printing
International Limited

目錄

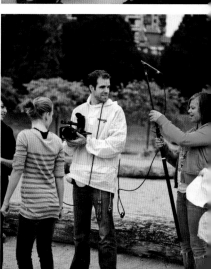

前言

本書是一本使用手冊，專為任何想要製作電影，希望可以找到有根據、實用資訊，卻只有一點或根本沒有錢的人所寫。請隨時參考內文，因為它提供了基本、實用又深入探討專業人士為了拍電影所運用的程序和技巧。在這門電影製作的事業，最優先的永遠是故事本身，名與利或許會隨之而來，但是也會晚得多。就目前來說，打好基礎才是最優先的事。

開拍（Action）

在說出「燈光、攝影機就緒，開拍！」之前，你必須付出很多辛苦和努力，了解身為電影製作人的責任。什麼是電影製作人？簡單來說，就是透過電影媒說故事的人。一個電影製作人會由三個基本的角色組成：編劇、製作人以及導演。其中最難的部分就是要在這三者之間決定，你自己的屬性。在製作電影中，你無法扮演所有角色，清楚明白自己的長處和短處，才能當個成功的電影製作人。

至於怎麼界定，你可藉由上電影學校的課程、參加工作坊、研究並閱讀所有跟製作電影有關的一切；這是想出你與生俱來的創意本能的最好方法。舉例來說，如果你投入了上面所提的活動，你就會發現成為電影製作人所需的一切。最重要的基本原則就是找到你想做的事，激勵大腦創意，以及分工合作。電影製作最重要的就是團隊，清楚明白你在自己團隊裡的位置，就是最重要的事。

本書的目標是要幫你明白製作電影的程序，並建立穩固的基礎。從中你可獲得知識和信心，不用擔心沒有錢也可以拍好電影。我想灌輸的觀念是，你應該要極力在當個很會讀書的電影製作人，和具有生存本領的電影製作人之間，取得完美的平衡。也就是說，閱讀以製作電影為主題的書很有用，但實地研究並製作電影也很重要。

務實點（Be Practical）

就多數情況而言，製作電影是努力合作的結果。然而，在團隊環境內你還是會有需要自己一個人努力的時候，例如構想故事和寫劇本。電影製作的其他程序則是需要絕對的實務操作，和別人合作並尋求幫助。如果不這麼做，便會被孤立，同時失去自己的電影。

製作電影和有沒有巨款無關需要的是相同的目標和運作機制，在這條路上會不斷遭遇問題。運作電影拍攝、掌握機制並依靠志趣相投的人，因為他們和你擁有同樣的願景，也明白電影製作的實務操作。

製作電影有三個不同的階段：前製作業、製作、後製作業。除了寫劇本的基本原則和如何讓電影上映以外，本書還會探討其他更深的領域，以及每個拍攝階段中需注意的細節。每個章節中均有低預算小秘訣，包含所有注意事項，以及說明該怎麼獲得或借用到在拍攝電影時需要的各項事物。

泰德·瓊斯（Ted Jones）

關於本書

書中章節會讓你徹底了解從構想故事、前製作業、後製作業到發行作品的電影製作完整流程。本書最後章節更加入拍電影前一定要先看過的50部偉大電影清單，可以完整加強你的拍片技法，以及包含可用資源和針對投入娛樂業這一行的建議。

全書涵蓋的「作業」讓你能夠培養拍片技法，並幫助你去實際應用。

「目標」：概述主要的教學重點，以及在章節中應學會的技巧。

「低預算小秘訣」：提供建議如何創造看起來專業的電影，卻不至於破產。

在「問與答」的部分，你可以得知，來自各個不同領域的專業人士的建議和秘訣。

六個「實用的企劃案」會提供你製作各種不同類型電影的經驗，並培養屬於自己的電影製作。

「參考資訊」會提供書籍、電影和網站等資料，便於你去查詢電影指南、資源以及範例。

1

人們常說，一部好電影通常是基於前製作業做得穩紮穩打；編劇們往往則會反駁，好電影是由於擁有一個好的劇本。這兩個論點其實都沒錯；一部電影的編劇和劇組均為共同存在，並有著同樣的目標，「開拍（going to camera）」或「正式拍攝（principal photography）」。

STORY 故事

發現點子、架構出一個故事、並寫好劇本，常會耗去的時間可能是幾個星期甚至是幾年。這是一項複雜且艱鉅的任務，但卻也是最首要的一步，沒有什麼比它更重要。電影的前製作業完全是繞著劇本走，將文字跳脫平面，活躍於電影螢幕上，來建立日後的進度和成功。因此，整個過程會從寫作開始，而後才進入電影拍攝的前製準備。

故事從哪來？

如果沒有故事，你就沒有電影可拍。身為製作人的義務就是找出吸引人的故事；至於要如何找，無論是自己動手寫或和某個團隊合作撰寫，決定權在你。到最後，不管如何演化，都取決於故事。

故事的點子發自於許多地方。發想點子很容易，但真正的重點是如何延伸點子。你可以先從角色、事件或報紙頭條開始發想；當然也可以四處去尋找絕佳的故事體裁，但其實沒必要這樣做。事實上，好的故事不需要走很遠，只要拿起鏡子看看自己，從你的內心深處來尋找就好。

不論是什麼，都寫下來！

先撥出一段固定的寫作時間，無論結果是好、是壞或是沒有變動，記得要確實執行。初稿是最難的，不要坐著等靈感上門，而是要開始動手亂寫；寫下讓你感興趣的場景、而非按照出場順序。一旦文字浮現於紙上，你就可以延伸並連接這些看似混亂的片段。請習慣從無聲電影的角度來撰寫。如果是為了螢幕呈現，就只剩下描述角色的外

在；請記住，要能讓你的角色栩栩如生，只有創造其內在人格特性才能反應出角色的外在行為。但也不要因為任何建議而癱瘓了你的寫作過程，把你所能想的任何初稿寫出來，只要去寫就對了！

累積點子，不要線性思考！

大多數想寫劇本卻寫不出來的人，都是受到年輕僵化教育的影響。最常見的障礙來自於試圖用線性方式，也就是故事開始、中間發展、結尾這樣的順序來寫作。

有時候寫到一半，你會像是身處在沙漠，完全找不到出路。然而，在故事發生的任何階段，永遠都可以仰賴你的聯想力。當我們單調乏味的理智線被堵住，活力十足的潛意識便會立刻接手，所以讓腦中的點子隨機出現即可。

目標 >>

- 先解析好的故事架構，並理解建立完美角色的要素。
- 了解如何運用兩種類型或格式的劇本
- 開始進行寫作。

心智圖（mind mapping）
典型的例子：「當男孩遇見女孩」。劇本設定是男孩和女孩見面之前會被另外一個對手阻擾，而運用心智圖可以幫助你預想所有可能發生的情況，將有助於刻畫出經典愛情故事。

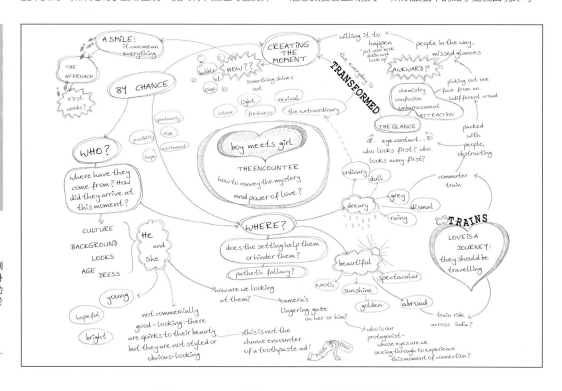

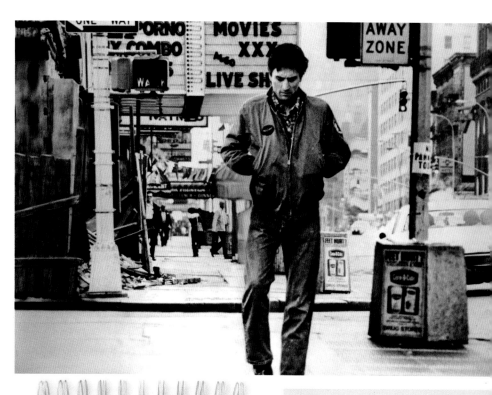

→寫出電影畫面的強度
如果將這張《計程車司機》劇照中的主角轉移到另外一條街上，遠處還有個女人朝這裡揮手，整體氛圍會如何轉變。

寫作是一種循環

完成的劇本當然是線性的，但是寫作過程就絕非如此。寫劇本順序並不是從概念、劇本大綱（step outline）到完成腳本，甚至也不是按照故事開始、中間發展、結尾這樣的順序。即使有些古怪的編劇可能會用這種方式寫作，他卻應該也會先寫出最清楚、具象化的場景，再加上大綱來擴展故事線，之後再填補缺口，並從結果提煉出整體概念。就像任何創作藝術的過程，對門外漢來說，劇本寫作（以及拍電影本身）看起來是既混亂又浪費資源的無限循環；更別說，相較於商業頭腦所習慣的精實製作過程，那更更陌生了。

此過程在電影業裡會經歷許多摩擦和痛苦，因為藝術家必須在資本結構中適當地操作人事物，以達成資本家要求的拍片效率，也就是獲利。

篩選主要精華

劇本大綱（一個概念）以及主旨（premise），是掌握劇本精髓的重要關鍵。也許聽起來很弔詭，一個作者竟然需要不時挖掘自己作品中的主軸和含意，但具有創意的想像力會運作在大腦的不同層面上，在超越知覺認知的範圍外成形。總而言之，在製作大綱和概念敘述的多元構思過程（windowing process）之中，即可幫助你呈現深層的想法。在每次的大綱修改和概念釐清，也對往後的修正和校定大有幫助。

劇本大綱
透過劇本大綱，可以看到劇本的進度和需要重寫或修正的部份，以便掌控寫作進度，還可從中檢查故事傳達正確與否。

劇本大綱：

場景1：男孩遇見女孩

場景2：男孩認識女孩

場景3：男孩愛上女孩

場景4：女孩愛上男孩，但選擇抗拒自身感覺

場景5：男孩失去女孩

場景6：男孩踏上尋找女孩的旅程

場景7：男孩找到女孩，告訴女孩他對她的愛

場景8：女孩和另一個女孩跑了

場景9：另一個女孩告訴男孩她愛他

場景10：男孩和新出現的女孩跑向落日，從此過著幸福快樂的日子

功課

準備一張大紙，然後…

1. 在紙中間寫下一個故事主軸，例如「快樂」或是「重建關係」。
2. 用最快速度，將聯想到的詞彙寫在故事主軸的周圍，無論有多不相干或古怪。
3. 故事主軸旁的詞彙，應該會看起來像是圍繞著行星的衛星。
4. 接著，分別針對這些詞彙，再於附近寫下聯想到的字句。很快的，這張紙上就會出現由字所組成、擁擠的太陽系。
5. 現在，檢視所有詞彙，製作成一份清單並歸類到：家庭，群組，階層、系統以及其他任何描述人際關係的字眼。

這麼做的同時，原本困擾你的問題也就應然解決。

內景　房子 — 晚上

年近20歲的男子，戴夫，他戴著粗框眼鏡、一支錶，穿著像典型書呆子，獨自待在客廳。他坐在椅子上，倚在桌前打電腦，桌上還有一盞檯燈。

我們聽到敲門聲。

戴夫確定手錶上的時間後，站起來，走到門前。

戴夫
誰？

傑森（聲音）
老兄，是我，傑森，快開門。

戴夫打開鎖，把門敞開。
一個高大、黑色的男人剪影出現在眼前，他踏進室內，
讓我們看清楚他的臉。

傑森，年近20歲，穿著很髒的T恤和破牛仔褲，一手拿著袋子，另一手拿著一瓶已經開過的「Jack Daniels」威士忌，他站在門邊，看起來醉了，而且面帶笑容。

戴夫
嗨，傑森，我沒想到你會來。

傑森擠進屋內，把袋子放在桌上，坐上沙發。

傑森
老兄，我知道你的小秘密。我在跟蹤你家隔壁那個很辣的鄰居時，正好看到你爸媽出門了。讓我們來找樂子吧，我帶了一些酒和吃的給你。

戴夫站在打開的門邊。

戴夫
不，不，不，傑森，我不想喝酒。你還記得上次怎麼了嗎？

傑森
別這麼婆婆媽媽的，老兄。
不會有事的，你也只會忙著打你的笨電腦啊。
（未完）

從初稿到劇本
劇本的初稿和定稿之間的差別，會因電影的複雜程度而不同。根據不同的編改，場景、場地和角色有可能被刪減或增加，而越接近或在定稿階段之時，編改就會越大，也就需要加入場景編號（scene number）。當加入這些場景編號後，劇本就會正式成為「拍攝腳本（shooting script）」；之後可能會針對對白略做修改，但是不會動到其他部份，所以我們也稱此為「定稿（locked final draft）」，而之後的拍攝流程便是從定稿開始。

1.　　　內景　房子 — 晚上
1
這個房間很整潔，僅有少量的家具。
在電腦桌旁邊，一個打開的櫥櫃裡放置著書和拼圖。

傑森，20歲左右的典型書呆子，正在客廳，自己的電腦上閱讀一篇有關睡眠呼吸中止症的文章。

我們聽到敲門聲。

傑森站起來，把門打開一個小縫。

傑森
戴夫，好朋友，什麼風把你吹來了？

一個高大、黑色的男人剪影出現在眼前，他踏進室內，
讓我們看清楚他的臉。

戴夫，身材魁梧的傢伙，幾乎喝醉，拿著袋子，站在門邊微笑。

傑森（繼續）
你臭死了！

傑森覺得噁心的走開。

戴夫
讓我進去，兄弟，我想撒尿！都是這些該死的冰啤酒，幫我拿一下。

戴夫擠進屋內，把袋子拿給傑森後，跑進室內。

傑森關上門，把袋子放到桌上。
接著便繼續在電腦上閱讀文章。

戴夫走過來，站在傑森後面，越過他的肩膀偷看。

戴夫（繼續）
老兄，你在幹嗎？

他蹲下來看著電腦螢幕。

戴夫（繼續）
睡眠呼吸中止症？那是什麼？

傑森轉頭面向戴夫。

大綱是草稿之間重要的中繼站，讓故事必須被定期分析和走向檢視。

製造氛圍

枯燥乏味或難以置信的場景，在每次換場時，就會迫使觀眾內心對其產生對立的不信任感，這和劇場必須升降簾幕是一樣的。巧妙地去利用場地和音效，將會提供強大的移情作用，並正中觀眾的心。

寫出電影畫面的強度

為了避免拍出劇場般誇張的電影，記得把對白轉換為外國人也可以理解的行為舉止，並只有在不可避免的情況下才使用對白。無論在什麼情況下，對白很少的劇本更會提升話語之間的重要程度。一般人對動作的認同感比較高，因為沒有動作在其中加持，言語會顯得抽象且飄渺。選擇想要呈現的電影，自己做出決定後，記得要好好地利用這些強度的優勢。

心裡要想著觀眾

如果戲劇是超越內在自我的療程，編劇必須了解，對觀眾而言，字句之間含有寬廣的潛在含意。為觀眾所寫的東西並非是要去開發未知，而是要試圖構思出連結現代想法和現代兩難局面，以及超越傳統思維的問題和點子。

檢定假設

編劇不只會從經驗、想像和直覺找點子，還包括儲存在他無意識間的假設劇情。例如編劇知道他筆下的角色，哈利絕對不會在法庭上做偽證，但是除非事先在故事線中建立出哈利的誠實人格，否則觀眾無法獲知此訊息。

為了做到這點，編劇可以讓哈利在故事中回到店家，去支付一份不小心被他夾帶在購物袋裡的報紙的錢，這樣就能向觀眾呈現出他的誠實。

在此有一點需要強調的是，任何形式的寫作都會出現重要的留白，而觀眾必須根據他們自身的價值觀、想像力

讓觀眾更了解故事

針對核心角色，去設定其主要人格特色。接著必須要在劇本中去創造一些時刻，好讓這些特色可以成功地傳達給觀眾，讓他們能夠對角色完全了解。

姓名：	人格特色：	如何展現：
哈利	誠實	講話真誠
莎莉	難相處	說話尖銳又針鋒相對
金格	害羞	不敢說出自己真正的感受
傑克	不誠實	願意說謊來得到自己想要的東西

還有人生經驗去填滿。電影觀眾不需要具體想像出故事裡的世界，但角色的動機和道德觀卻會決定故事走向。

對編劇來說，除非是無需定義的模糊點或矛盾處，任何有涵義的東西都需要先被命名。接著編劇必須努力將箇中含意傳達給觀眾，以及讓每個事件或含意來符合角色邏輯。儘管虛構的故事是自我成立的世界，並擁有一套獨特規則來掌控著角色的人生，但還是不能任性地隨意違反觀眾的經驗價值。

如果故事設定是要啟發出真實人生的深度，就必須要有趣、具有代表性、而且前後一致。這需要創作人去分享電影中的整體內涵，也需要呈現的比電影本身更加深入，這也代表要保留足夠的資訊，好讓觀眾去猜測並專注其中，而不會為難或困擾。

功課

自我檢視所寫的故事：

- 我想要表達什麼？
- 為什麼我想寫這個故事？
- 我的觀眾是誰？
- 我預期的觀眾群對這個主題了解嗎？
- 在政治、藝術或道德上，它屬於保守還是開放？
- 它針對的年齡層？
- 它包含什麼顯著的偏見？
- 我可以詳細描述出，目標觀眾群中的某位成員之特定性格嗎？

說故事的藝術

無論虛構或非虛構，將故事線設定在一定的時間點之內，是說故事的最高原則。

作為編劇便是要利用故事中的片段事件來引發出人類情感，除非你打算放置足夠多的攝影機，以360度視野捕捉完整的事件，否則，不論喜歡與否，你都需要選邊站。因此，基於個人愛好、時間限制和聚焦力，對電影製作來說，擁有清晰易懂的故事線是不可或缺的。

以下為基本綱要：

清晰的故事架構

在這裡，結構指的是故事的基礎；最常用的便是三幕劇結構（three act structure）。在第一幕裡，編劇必須把主角（protagonist）介紹給觀眾，而且背景要設定在改變他一生的事件上。這個事件不僅會改變角色所有接下來的決定和行動，並也會帶出整個故事中待解答的軸心疑問。

必須考慮的問題：

- 故事會按照邏輯開始和結束嗎？
- 觀眾是否在最初就得到足夠的解釋，以便清楚了解接下來會發生的故事？
- 劇情當中有沒有任何難以置信的情節？
- 劇情上的衝突（conflict）對主角是否具有重大意義？
- 觀眾能夠看出衝突嗎？是隱藏的？還是外在的？
- 隨著故事發展，衝突的強度會增加嗎？
- 隨著場景更換，會帶出關於主角的新訊息或故事的新走向嗎？
- 故事會到達情感上和視覺上令人滿意的高潮和結局嗎？

能產生共鳴的主角

能產生共鳴的主角是被觀眾認同的人。如果觀眾不在乎主角的困境，他們或許就不會對電影有足夠的參與感。這並不表示主角必須討人喜歡，但必須要有足夠的條件來吸引觀眾的好奇心，讓他們想知道故事會如何完結。

必須考慮的問題：

- 主角的需求是什麼？
- 主角能夠做什麼？
- 是否能讓觀眾同情，或在一定層面上對主角產生興趣？
- 除了會顯現在螢幕上的必要的資訊，你對主角有全面的了解嗎？

主角的目標

這個目標是主角需要在電影結束之前所達成的事，也是主角所有必要行為的背後因素。它可以是主角的自我抉擇，也可以是強加在他身上的任務；目標可能很簡單，也可以近乎不可能。然而，對主角來說必須非常重要，最終對觀眾來說，也要必然變得很重要。

必須考慮的問題：

- 目標對主角來說重要嗎？

具吸引力的阻礙

只要主角一步步克服那些阻礙，觀眾的注意力就不會渙散。阻礙可小可大，也可以是自願接受或外部壓力，但是一定要夠吸引人。

必須考慮的問題：

- 故事中的阻礙吸引人嗎？

了解你的主角

主角的旅程必須吸引觀眾，故事才值得敘述。接下來，我們會針對幾位經典電影角色，來提出關鍵性的問題，才好讓大家了解主角的需求和目標，對故事來說有多麼重要。

目標 >>

- ■ 了解清楚的故事結構
- ■ 了解主角的需求和目標
- ■ 創造能產生共鳴的角色

無論情感上或是視覺觀感上，什麼是令觀眾滿意的高潮和結局？

雷普利極為不信任她的船員—艾許，因為他不遵守她的命令，並讓受到感染的凱恩回到船鑑上，由此也揭露出船員的生死非艾許的首要目標。

這部電影展現出女性也能成為堅強的動作片英雄，並可和片中最強壯的男性對應角色抗衡。在電影中，雷普利（和那隻貓，瓊斯）是遇到異形攻擊後的唯一生還者，而在故事結尾的高潮，雷普利最後戰勝了異形。

她的需求是什麼？

雷普利只有一個需求，就是生存。當她領悟到其他船員無法做出好的決定時，便以獨有的足智多謀和勇氣來面對危機上升的環境。其潛意識的渴望或需求，即成為一位關懷者，觀眾可從她拯救了那隻貓，瓊斯來看出端倪。

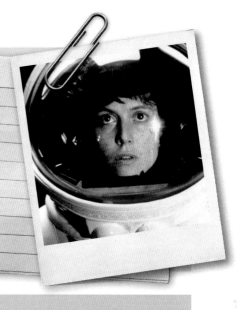

艾倫·雷普利（ELLEN RIPLEY）
《異形》（Alien）四部曲
主演：雪歌妮·薇佛
　　　（Sigourney Weaver）
生還者、母親、宿主

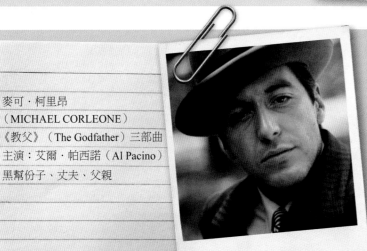

麥可·柯里昂
（MICHAEL CORLEONE）
《教父》（The Godfather）三部曲
主演：艾爾·帕西諾（Al Pacino）
黑幫份子、丈夫、父親

對主角來說的主要衝突是什麼？對他來說重要的又是什麼？

他是個悲劇人物，因性格上的缺陷，導致無法展現出其力量和聰穎。由於對復仇的渴望如此之深，以至於他無法脫逃或改變；更進一步的兩難，在於他認為自己可以藉由婚姻來守住愛人，但卻失敗了。

觀眾要如何（或為什麼）會對這個角色感到憐憫或產生吸引力？

他雖然邪惡，卻有著足夠的動機去扮演一個好丈夫和好爸爸的角色。電影前段，他對「家族生意」的抗拒，足以使觀眾對他產生喜愛，讓他們想要看他戰勝罪惡，以至於到了片尾，觀眾心境即從同理心轉變成同情的憐憫，因為主角才是自己最大的敵人。

他能夠做什麼？

我們知道這個角色是警察，所以會擁有一些特定能力。觀眾在影片中可看見他以小搏大；這部片能提供的娛樂之一，就是看約翰·麥克連如何對抗恐怖份子。當然，驅使他去完成這些事情的背後動力，即是他需要從恐怖份子手中救回自己分居的妻子。

對主角來說的主要衝突是什麼？對他來說重要的又是什麼？

麥克連的衝突，在於他的到來是為了和分居的妻子重修舊好；他必須要成為一位丈夫，而非警察。而當荷莉遭到挾持，麥克連必須依靠他的警察本能來拯救妻子時，這兩個本質便產生了碰撞。對麥克連的角色來說，主要的衝突是來自外在環境，毫無疑問，他必須漂亮地打贏這場仗，才能把妻子救回來。

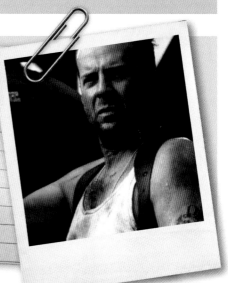

約翰·麥克連（JOHN McCLANE）
《終極警探》（Die Hard）系列
主演：布魯斯·威利（Bruce Willis）
紐約警察、丈夫、邊緣性酗酒

劇本範例

電影是用生動手法來表達基本故事情節的視覺媒介；它處理的是照片、影像以及零碎的事物，例如時鐘的滴答聲、被推開的窗戶、凝視著某人、大笑的兩個人和響起的電話鈴聲等…。

目標 >>

■ 了解好的故事結構

■ 明白創造出好角色、定位，還有故事旅程的要件

電影的語言

戲劇主旨（dramatic premise）

劇本涵蓋的一切。它會提出主要問題，或是創造形勢來提供戲劇張力，驅使故事朝結局前進。

戲劇需求（dramatic need）

角色想要在劇本中贏得、獲得、或達成的東西，也是驅使他前行的力量？

收尾（resolution）

不代表結局（ending），而是解決方法。

戲劇結構（dramatic structure）

劇本的戲劇結構可被定義為為了通往結局，以相關事情、片段或事件所組成的線性發展。如何利用這些結構組成將會決定你的電影形式。請記住這裡講的是「形式（form）」而非「公式（formula）」。範例只是用來示範、舉例或提供概念上的計畫；它只是結構良好的劇本樣式，一個攤開來的概觀故事線。

故事開始、中間發展、結尾—這是戲劇結構的基礎。劇本即是將圖像、對話、描述放進這個戲劇結構之中的故事；其基本形式為線性結構，它讓故事線所需的元素就定位。在此讓我們用組合零件的方式去想，故事是整體，而組成它的行動、角色、場景、序列、第1幕、第2幕、第3幕、事件……等就是零件。

這種三幕劇結構，比較適用於解釋長片，而非僅有一、兩景的短片，但你得先學會規則，而後才能打破它。

轉折點（plot point）

在建立好故事的開始、中間發展、結尾，第1幕、第2幕、第3幕，以及佈局（set-up）、抗衡（confrontation）、收尾，這些組成完整電影的部分之後，如果以上是組成劇本的一部分，那麼你要如何從第1幕進行到第2幕呢？答案很簡單，記得在每一幕的結尾均創造一個轉折點。

轉折點是任何事件、片段或情況，會和劇情環環相扣，並將故事線扭轉到另一個方向；通常會發生在第1幕的結尾，大約在劇本的第20頁到第25頁，以及在第2幕的結尾，在劇本的第85頁到第90頁左右。

分析範例

一般長片的長度大約是120分鐘。無論劇本全都是動作、對話或是結合兩者，一頁劇本就大約等於一分鐘的螢幕時間。

開始｜第1幕

佈局，1–30頁

第1幕，在戲劇過程（dramatic action）的單位算來，長度大約有30頁，會透過「佈局」的戲劇情境（dramatic context）給連結。情境的作用就是讓故事內容就定位。

· 這一開始的30頁是用來建立故事、角色、戲劇主旨和形勢，並架構出住在這個世界裡的主角和其他人之間的關係。

· 最先的10頁是劇本中最重要的部份，因為你必須讓讀者了解誰是主角，這個故事的戲劇主旨（故事內容），以及戲劇形勢（故事發生的境遇）。

範例應用：電影
《刺激1995》（Shawshank Redemption）

佈局

1947年，銀行家安迪·杜佛蘭（提姆·羅賓斯，Tim Robbins飾演）被控殺死妻子與其情夫，被判決進入鯊堡州立監獄。在獄中，安迪和另一位專門走私禁物的囚犯，瑞德（摩根·費里曼，Morgan Freeman飾演）成為朋友。他從瑞德那裡買到石槌，和演員麗塔·海華斯（Rita Hayworth）的海報。利用提供財務上的建議，安迪還和獄警交上朋友。因為幫助典獄長諾頓（巴布·岡頓，Bob Gunton飾演）用假身分洗錢，安迪以建立監獄圖書館作為彼此的利益交換。

轉折點1
20-25頁
轉折點通常會發生在第1幕的結尾，大約在第20到25頁。它是主角的作用－會發生某件事促進他的奮鬥。

轉折點2
85-90頁
轉折點會發生在第2幕的結尾，大約在第85到90頁。再說一次，這對主角來說會創造出進一步的奮鬥或衝突。

中間發展｜第2幕

結尾｜第3幕

抗衡，30-90頁

收尾，90-120頁

第2幕，長度大約有60頁，是由「抗衡」的戲劇情境所連接。請記住所有戲劇都一定會有衝突；如果沒有衝突，就不會有角色；沒有角色，就不會有過程；沒有過程，就不會有故事，而如果沒有故事，劇本就不會誕生。

第3幕，長度大約有30頁，透過「收尾」的戲劇情境給連接在一起。

- 讓主角不斷遭遇到他無法達成戲劇需求的阻礙。
- 如果你知道主角的戲劇需求，就可以針對需求創造阻礙，讓故事成為主角克服阻礙，並達成（或沒有達成）戲劇需求的過程。

- 例如劇本中的解決方法是什麼？主角會活著還是死掉？會成功還是失敗？
- 在第3幕會提供一個答案，但並不是真正的結局（ending）。真正的結局是讓劇本畫下句點的特定場景、鏡頭或連續事件。

抗衡
20年後，一名新來的囚犯，湯米·威廉斯進入監獄，告知安迪，他前任獄友厄尼承認他殺了一位銀行家的妻子和她的情夫，並讓安迪成為代罪羔羊。安迪將實情告訴諾頓，但他害怕安迪獲釋後會抖出貪汙的事，因此拒絕合作。諾頓之後聲稱湯米想要越獄，因此借機將他擊斃。

收尾
有天早晨，安迪消失在自己的囚房中。獄警發現一條藏在海報後面的通道，那是安迪在過去20年用石槌努力挖通的。逃脫當晚，安迪在大雷雨中爬過通道，以及污水下水道管線，並帶走了貪汙的錢，還將諾頓貪汙的證據寄給當地的報社。警方試圖逮捕典獄長，但他卻自殺了。最後，瑞德通過了假釋，並在一個太平洋端的墨西哥小鎮與安迪重逢。

功課

1. 寫出一頁的故事，必須包含開始、中間發展、結尾。利用「男孩遇見女孩，男孩得到女孩，男孩失去女孩」這樣的情節，或者也可以試著為某個廣告寫劇本。對極短的故事而言，會是很好用的例子。

2. 如果你對寫作感興趣，記得多讀劇本來擴充你對劇本形式和結構的了解。

3. 去看電影，試試看能不能判定每一幕的分界點。記得在每一幕的結尾找出轉折點，以及它們是如何將故事引導至結局。

典型故事結構的十部電影

- 《教父》（The Godfather）
- 《阿甘正傳》（Forrest Gump）
- 《鐵達尼號》（Titanic）
- 《魔戒三部曲：王者再臨》（The Lord of the Rings：The Return of the King）
- 《神鬼戰士》（Gladiator）
- 《刺激1995》（The Shawshank Redemption）
- 《星際大戰五部曲：帝國大反擊》（Star Wars：The Empire Strikes Back）
- 《駭客任務》（The Matrix）
- 《鬥陣俱樂部》（Fight Club）
- 《梅爾吉勃遜之英雄本色》（Braveheart）

請見第162頁至第167頁，我們提供了在電影製作某些主要領域上，表現卓越的50部電影。所有新進的電影製作人都不能錯過。

好劇本的必要條件

由於劇本是藍圖，不是文謅謅的敘述，絕對不能寫得太過冗長。過於詳細的描述會限制你的讀者（例如出資者、演員、工作人員），期待特定、猛烈的結局，也會綁死導演，必須滿足眾人拍出一個無法有變動因素，即使會帶出正向貢獻的結局。

目標 >>
■ 學習讓簡化劇本
■ 學習如何測試劇本的可行度

　　記得排除過多的裝飾。

一個好的劇本：

• 不會包含編劇任何直接的想法、指示或評論。

• 避免太過限制讀者想像力的評論和形容詞。

• 將多數行為模式留給讀者去想像，而不是用字詞去形容（例如，應該寫「他看起來很緊張」，而不是，「他緊張地用手指擺弄著衣領，然後動手拍掉深色毛邊褲上的灰塵」）。

• 永遠不會對演員下指示，除非某一行台詞或是某個動作過於難以理解。

• 非常少、甚至完全不含對攝影機或剪輯的指令。

　　有經驗的編劇就像建築師一樣，僅會提供建築物的外殼，因為他知道搬進來的人會去設計自己的隔間、選擇喜歡的顏色和家具。沒有經驗的編劇總會覺得有必要把一切描述清楚，像是門把或掛在牆上的畫，但這卻會讓這棟建

散文式的場景設定會適合放在文學小說裡，而非電影上。

錯誤的方式
寫得不好的劇本會很難懂，而且演員的對白也會消失在頁面之中。對導演來說，這個劇本裡有太多指示，又找不到變換場景的地方。

開場是在一片黑暗之中伴隨著呼吸的聲音。
接著是一個小孩的叫聲。

蘿拉：爹─地！

散漫、冗長的鏡頭指導，缺乏清楚指示。

一大早的房間裡。
越過女孩的肩膀，拍攝一個男人沒刮鬍子的臉。
這個女孩子，蘿拉，正用手扳開男人的眼皮。

鏡頭轉換成男人的視角：早上的陽光，穿過窗戶照在一個女孩漂亮的長捲髮上。

蘿拉：爸爸，我要吃早餐。

廣角鏡頭從較高的角度來拍攝整張床。

鏡頭描述太過詳細。編劇試圖搶做導演的工作。

這個男人，麥特，翻過身，
然後他拉過床單蓋住自己的頭。

為了避免造成困惑，角色的名字和對白完全分開放置。

麥特（帶著疲倦、有點厭煩，但是以旁白的方式呈現的聲音說道）：為什麼在要上學的時候，小孩永遠不想起床，但到了週末卻會比鳥兒還要早起？

不同的廣角鏡頭，由上拍攝床單滑下床，伴隨著兩個小孩淘氣的笑聲，麥特坐起身，看著身邊睡得很熟的妻子，愛咪。這裡建議用升降鏡頭（crane shot）來拍攝。

麥特（用旁白的方式心想）：裝睡。這就是我過去那些晚上，在她餵小孩和換尿布時，不肯起床的代價。

麥特起身，將床單蓋回妻子身上，在她臉頰上親了一下後，轉身跟著小孩走出房間。
用手持攝影機的方式跟拍。

愛咪（還帶著睡意、呢喃地說著）：記得今天早上要刮鬍子，親愛的。

麥特（對著自己咕嚕）：今天是週末，為什麼我得刮鬍子？

換到廚房裡的新場景。特寫麥特喝了一大杯水，而後再將鏡頭拉回來，顯示他心不在焉地把早餐盒中的穀片分別倒進兩個碗裡。

換到餐廳裡的新場景，麥特把多糖的兩碗穀片放在已經過度興奮的小孩面前，然後才走向浴室。
將攝影機固定在三腳架上，以廣角鏡頭，跟著動作橫搖鏡頭（pan）來拍攝。

換到浴室裡的新場景，越過肩膀拍攝，特寫麥特盯著鏡子看的畫面。

預留空間不足。

正確的方式

寫得好的劇本會利用字型和排版來區分不同的劇本元素。除了對白和少數指導攝影機方向的文字以外，整體需靠左對齊。格式編排佳的劇本，不會需要任何粗體、斜體、或是加底線的字。

簡短、正確縮寫就是所需的一切。

慢慢變黑：

除了深沈的呼吸聲以外，一切都很安靜。
小孩的叫聲打破了寧靜。

　　　　　蘿拉
　　　爹－地！
內景　房間－早上
越過肩膀拍攝一個男人沒刮鬍子的臉的特寫。

清楚、簡潔、僅需一行的拍攝指示。

蘿拉正在撐起她爸爸麥特的眼皮。

麥特的視角
我們看到他的女兒，早上的陽光透過窗戶照在她身上，將頭髮打亮。

　　　　　蘿拉
　　　爸爸，我要吃早餐。

角色的名字出現在對話之前，清楚地表示出即將輪到的演員。

用廣角拍攝床。

麥特翻過身，然後拉過床單蓋住自己的頭。

簡單的拍攝指示。

　　　　　麥特（旁白）
　　　（帶著疲倦、有點厭倦的聲音）
　　　為什麼在上學的日子，小孩永遠不
　　　想起床，但是到了週末卻會
　　　比鳥兒還要早起？

我們看到床單滑下床，顯露出麥特穿著睡衣。伴隨著兩個小孩尖叫的淘氣笑聲，麥特坐起身，看著他睡得很平靜的妻子，愛咪。

充裕的邊界。

　　　　　麥特（旁白）（繼續）
　　　裝睡。這就是我過去那些晚上，在她餵小孩和換尿布時，不肯起床的
　　　代價。

麥特起身，將床單蓋回他妻子身上，在她臉頰上親了一下，才轉身跟著小孩走出房間。

　　　　　愛咪
　　　記得今天早上要去刮鬍子，親愛的。

　　　　　麥特
　　　（對著自己咕噥）
　　　今天是週末，為什麼我得刮鬍子？

築物除了編劇自己，並不適合其他人這在裡面，不過身兼編劇、導演身分的人就不能套用這個規則。

預留空間

充滿預留空間的劇本會激發演員自己的詮釋。如果是封閉式的詳細描述，反而會讓演員必須去模仿劇本中的指示和舉動，導致像外星人一樣。激發演員的意思是讓他們用不同且獨特的個人方式去呈現，而不是生硬地照著劇本演。好的劇本會保留給導演和演員發揮的空間，這應該隨著演員的個人特質還有他們與導演之間的化學作用改變。

用行為取代對白

西部片在當初造成如此大的迴響，就是因為早期美國電影界意識到如何去使用通俗劇（melodrama）的力量。好的劇本依舊看著重於行為、動作和反應的表現上，而非讓演員直白講出感受的靜態場景。

重塑個人經驗

編劇必須清楚劃分真實生活的厚度和電影裡感人或刺激的事物。在動容的個人體驗中，會讓人積極地深入劇情，並感同身受。然而，螢幕上的戲劇呈現就必須經過嚴謹的組織，以便透過角色外在的行為表現，將內部的想法和情感傳達出來。戲劇是「呈現」螢幕上所發生的事，就是人們在做的事。

測試電影特性

有一個簡單（有時候反而是致命）的測試方法檢測劇本可否搬上螢幕，那就是在將聲音關掉的狀態下，觀眾可以從中了解多少劇情。藉由這種方法，戲劇中的連續事件將會形成類似「地形圖（relief map）」的東西，揭露劇本中有多少畫面其實只是加上影像的廣播劇。這並不是要否定人之間的對話，或是重要的事件不會發生在交談中，而是應該要謹慎使用對白，而不是行動的代替品。當你在寫對白的時候，一定要記住，人們說話的方式和寫作不同，請多花時間去聆聽真實的對話，這樣寫下來的對白才會具說服力。

劇本格式

劇本，包括兩個目的：第一，對製作方面提供足夠的資訊，以便充足地進行規劃和安排；第二，要在製作拍攝過程中，作為供導演遵循的指引或計畫。

目標 >>
■ 學習運用不同格式，製作量身定做的劇本。

劇本的元素

劇本是用文字寫成的敘述，最終會被拍攝上映。它的種類有很多，如果是自己寫的，可能就會選用任何對你來說易於理解的方式，但對參與電影製作的所有其他人來說，劇本則必須編排成清楚且容易閱讀的樣式。

人們需要清楚了解劇本中指的是什麼，因此便發展出某些慣例，用來傳達以下的必要資訊：

- 場景發生的地點。
- 發生的時刻是一天當中哪個時間。
- 場景編號。
- 角度或視角 ― 我們看場景的觀點。
- 誰在場景裡。
- 描述演員和攝影機的動作 ― 正在發生的事。
- 演員和敘述者說的話。
- 直接跟拍攝有關的特效。
- 從一個場景或鏡頭轉換到下一個場景或鏡頭。

幾乎是上述所有資訊的完整編排，都可以造就一個可用的劇本；其中最常見的劇本編排為影音格式（A/V），

影音格式範例

這種格式可讓人快速查詢所需的鏡頭畫面，它會用在商業製作或紀錄片上。在此例中，分鏡表便是和影音劇本互相配合。

又稱為分欄格式（split-column），以及整頁格式（full-page），或稱主場格式（master-scene）這兩種。

編排格式的軟體

幾乎每個職業編劇都會使用到Final Draft或Film Magic Screenwriter等軟體，上述軟體會利用業界標準的版面編排和術語編排你的劇本格式，並列出你所有角色、場景、位置等清單，以便日後輕鬆取得，並可用不同顏色追蹤你對劇本的編改（相信我，一定會有很多）。現在網路可下載到試用版，你可以兩個程式都先試用看看，再決定順手的即可。

影音格式

影音格式僅會用在商業廣告或紀錄片的製作，不會用在長片或是影集上。在某些情況中，這種格式很適合速寫下場景中所需的拍攝鏡頭。

在閱讀這種劇本的時候，要保持連貫性是個很大的挑戰，因為眼睛必須不斷地在兩欄之間來回移動，而為了理解編劇所預設的影像和聲音之間的關係，讀者也必須要能夠去具體想像，並努力在過程中去「看見」拍攝出的影像。許多製作人和潛在的贊助商無法在閱讀過程中，清楚呈現腦中畫面，導致他們多數只會去讀右邊（聲音）的那欄來「了解故事發生過程」，當然，這樣做之下，便會無可避免地感覺劇本遺漏了某些東西。

低預算小秘訣

如果負擔不起Final Draft，可以選用任何文字編輯軟體來進行編排，只要遵照主場格式的範例（在下頁），去設定專業劇本必要的表格和縮排即可。

劇本日期

客戶名稱

鏡頭編號

依序列出鏡頭

順序

鏡頭描述 ― 'WS'，'CU'，'MS'（請見第88至第89頁）

鏡頭內容 ― 例如「在公園走路的男人」

鏡頭切換 ― 例如「切換到…」、「漸隱」

鏡頭移動

加疊（superimpose）意指圖片和文字

日期：21/11
客戶：麥爾斯公司
產品：每日錠
工作編號：MI43257

片名：「畫像 — 雨傘」
導演：約翰‧史密斯
片長：30分鐘
狀態：OC (畫外，off screen)

節目名稱

製作人或導演姓名

節目長度

音樂或音效—大寫、加底線

說話者—大寫、加底線

敘述或對白—大寫

影像

1.開始是慢動作（overcranked）的特寫（CU），媽媽讓年幼的女兒騎在她肩上。

2. 切換中特寫（MCU），年長男性在門廊，微笑。

3. 切換中景（MS），主人在餐廳前。

4. 切換中特寫，女性，淘氣地對著攝影機微笑。

5. 切換中特寫，黑人男性和年幼的女兒。

6. 切換中特寫，坐在沙發上的亞洲女性。

7. 切換中特寫，女性沿著街道走，交叉剪接（DX）女性配方。

8. 切換中景，男性抱起獵犬，交叉剪接男性配方。

9. 切換中景，一群年長女性在化妝台前。

10. 切換橫搖鏡頭（pan）中景，一群年長女性，交叉剪接適用55歲以上的配方。

11. 切換爸爸和兒子在攤位裡玩。

12. 切換黑人女性和年幼的女兒在門廊上。
加疊：「我們已經幫你準備好了」，交叉剪接產品名稱。

聲音

（音樂切入，背景）
主旁白（AVO）：你是否曾納悶，每日錠如何想到要製出不同人所需的維他命呢？

這不是很明顯嗎？

人們的需求不同。

因為女性需要多鈣，

比起任何其他品牌的維他命，每日錠可以提供更多。

針對男性，我們提高抗氧化劑的濃度。

還有我們的年長配方。
比銀寶善存（CENTRUM SILVER）多了八種必須的維他命。

大家各有所需。

每日錠也是。
我們已經幫你準備好了。

主場格式

　　大多數包含對話的劇本最適合以整頁格式（主場格式）來呈現，就像是右頁範例。有時候也可以將敘事型態放入整頁格式裡，強迫讀者同時關注場景描寫和旁白，因為當旁白和場景一個接一個交錯出現，要不去注意到也很困難。雖然讀者不見得能在腦中呈現完整畫面，但比較不會傾向是不是少了什麼，而且也可看出旁白和描述情境之間的關係。不過照常理來說，將旁白片編寫成分欄格式（影音格式）還是比較方便，可以直接在拍攝和計時中嵌入旁白，真的簡單多了。

　　主場格式的劇本在多年的發展之下，已經產生出許多慣例。傳統戲劇的慣例是延用於超過兩千年的規則，在其中，對話主導著行動，像是長片的劇本也會集中在用角色台詞，並非透過攝影機畫面和它移動的方式敘述故事發展。長片和舞台表演的差別，就在於它可以直接向觀眾描繪出整個故事。在舞台上，無論是倒敘或戲劇事件必須透過對話表現，但是電影卻可用視覺完整呈現。更之，電影有「淡出／入（fades）」、「轉場（wipes）」、「溶接（dissolves）」還有其他可以用來加強視覺觀感的元素，不過絕大部分的拍攝技巧和動作則由導演和攝影指導處理。

參考資訊

- www.finaldraft.com
 — 介紹Final Draft軟體的網站
- www.screenplay.com
 — 介紹Screen Play的網站
- www.simplyscripts.com
 — 免費、可下載的電影劇本網站
- www.writersstore.com
 — 推薦給編劇和電影製作人的書和軟體

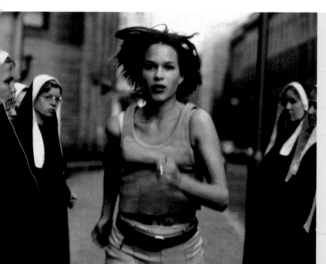

功課

　　研究某部電影的單一場景，或是一張劇照。例如這張出自電影《蘿拉快跑》（Run Lola Run）的劇照，請根據這張劇照來寫出一頁樣本劇本，並使用主場格式來想像劇本會是什麼樣子。

　　請拿一大張紙，在頁面中間畫一條線，並在兩欄上方寫下標題：左邊是「影像」，右邊是「聲音」。將心中所想的故事，寫成心智圖後，再寫成影音格式的劇本。

場景 — 會經過編號，在每個場景的首行都會出現，並且在頁面的兩邊都應該要標上。
在最初的預算階段時，會由製作經理（Production Manager）來標號，它也代表已經「定稿」，為最後拍攝要用到的劇本。

場景標題（slug line）— 出現在每個新場景的第一行，其中訊息包括場景的拍攝位置。像是INT（內景）和EXT（外景）就表示預期拍攝環境。記得場景標題會用大寫來表示。

出現在劇本裡的任何角色名稱，在第一次提到的時候記得都要用大寫表示。

對話 — 通常在場面描述後面出現。開口的角色，名字會在頁面中央以正楷大寫表示。無論對話需要添加描述或被打斷時，記得都要再次標出名字。

在人名對話右邊可能會出現運鏡指導，例如對話是在鏡頭外發生。較長和較仔細的描寫段落，需和對話分段標明，而對話的行列會伴隨著括號（如果有的話），稍微往左呈列。

主場格式範例
此格式的簡單分段，可讓劇本更易於閱讀。

34

劇本頁數會編號在右上角。

3. 接續：

葛蘭

兩千？！

尼可

該死的沒錯 — 你用一個愛爾蘭人會出的價錢買到兩個，
而且他們還會付自己的食物和住宿的錢。

葛蘭看了尼可一眼 — 這人說的話誰也聽不懂。

在商人繼續走上斜坡的同時，中國籍的領班，帶著厭惡的冷眼，走進鏡頭看著他
們。他的臉讓一道冷酷的疤痕給毀了。他就是登記人。

4.

4. 外景　山嶺 — 白天
尼可和葛蘭位於山脊的頂端。在鬆散的頁岩裡，葛蘭耍手段取得一個立足點，引發
一連串石頭滾落進30呎下的峽谷。

場景描寫 — 包含對角色的環境和動作的描述。其長度從一個句子到一整行不等，視情況而定。特定的運鏡指示有時候也會包含在內。對故事線來說很重要的音效也可能會在此處標明。

尼可抓住葛蘭的手臂來穩住對方。

尼可

你不是想看嗎？你看…就在那裡。

葛蘭往外看出去，立刻被他眼前的景色給震懾住。

時間 — 晚上、白天、黎明、黃昏……等等，會在場景標題裡標明。這是提醒攝影指導，所希望呈現的場景樣貌。

葛蘭

（生氣）
該死的，老兄。你怎麼會以為你可以在一年內穿越這片地？

尼可

我會辦到的，告訴你的董事們不用擔心。

葛蘭

艾佛烈，他們不需要擔心，需要擔心的人…是你

鏡頭後退（reveal）：一整片險惡陡峭、讓他們險得渺小且被雲霧纏繞的峽谷，而後
延伸至一道看似無法穿透的山牆。

在對話中角色名字下方，稍微往左，並以括號表示的，是以非常簡短，但具體指定的說話語調或心理狀態。

葛蘭（OS）（繼續）
…如果你辦不到的話，銀行就會拿走你所有的資產和應收帳款的每一分錢。

尼可（OS）
我發誓絕對會挖通一條鐵路穿過那裡……即使我和我的人都會死在這裡也在所不
惜。

切換到：

換場（切換、溶接）會放在劇本每頁的右下角。

分鏡表

對電影而言，劇本是用文字描述的藍圖，而分鏡表則是視覺上的指引。寫劇本最好是用正確的標準化格式來呈現，但是分鏡表就未必須要遵守這些死板的限制。

目標 >>
- 能夠解釋出概念
- 確保電影能被視覺化
- 理解分鏡表格式

為什麼需要分鏡表？

使用分鏡表最主要的原因之一，是要把你的想法傳達給製作團隊中的其他成員，尤其是攝影指導（Cinematographer／Director of photographer／Cameraman）。它也能有利於去向無法在腦中意象化的人，例如製作人或出資者，來解釋故事發展。當華卓斯基姐弟（Wachowski brothers，美國著名導演安迪·華卓斯基（Andy Wachowski）和拉娜·華卓斯基（Lana Wachowski）試圖推行《駭客任務》（The Matrix）時，他們就必須先畫好詳盡的分鏡表，因為可以批准這個拍攝計畫的人就完全看不懂劇本。

雖然未必要畫出每個鏡頭的分鏡表，擁有詳盡的分鏡表卻可以讓拍攝順利許多。當然這並不表示必須死板地遵守已經畫好的分鏡表，因為在拍攝過程中，總是會發生無法預料的事，像是某些人，包括你自己，都可能會忽然想出更棒的點子等等。在這種情況下，如果對拍攝的彈性不夠大，最終你要不是會瘋掉，就是會漏失掉某個特別厲害的鏡頭。

無論是非常詳細地畫出每個鏡頭，或簡單地用餐巾紙草草畫出最複雜的場景，每個導演都有自己畫分鏡表的方法。而使用分鏡表的方式，通常會視你的經驗和特定的工作方法而定。

追蹤進度
在導演拍攝的過程中，他會檢查分鏡表，並在必要時刪去或核對鏡頭。

低預算小秘訣

如果負擔不起（或是沒有管道取得）微軟的Excel或Adobe 的Illustrator製圖軟體，那就用筆或鉛筆、尺和紙簡單地創造出你的分鏡表。或下載免費的開放原始碼套裝軟體（Open Office Suite，www.openoffice.org），它擁有和Excel一樣的文字處理功能。

分鏡表
這個分鏡表呈現出三個長鏡頭拍攝，以及作為開場的鏡頭，隨著每個鏡頭朝向房子前進，並進入屋內所發生的狀況。鏡頭1：外景拍攝出明顯對之後發展（或動態）有其必要的12個視覺重點。鏡頭2：房子的外景，雖然比較短，拍出6個視覺焦點。鏡頭3：這個鏡頭比前兩個鏡頭還要短，但確立了主角睡在沙發上的場景。
這是非常重要的長鏡頭，所以需要詳盡的分鏡表，才能讓攝影指導對視覺元素有所掌握。

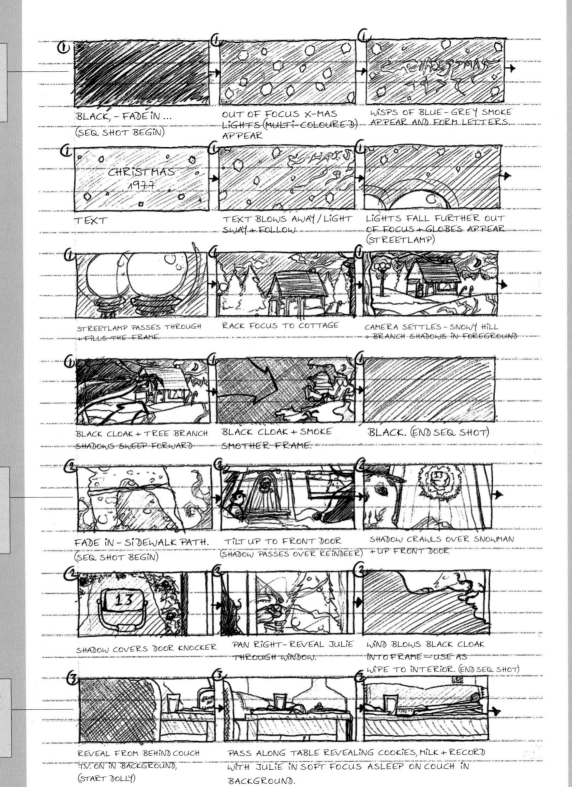

第一個鏡頭，由12個視覺重點組成，穿過外景環境來移動。

BLACK, - FADE IN ...
(SEQ. SHOT BEGIN)

OUT OF FOCUS X-MAS LIGHTS (MULTI-COLOURED) APPEAR

WISPS OF BLUE-GREY SMOKE APPEAR AND FORM LETTERS

TEXT

TEXT BLOWS AWAY / LIGHT SWAY + FOLLOW

LIGHTS FALL FURTHER OUT OF FOCUS + GLOBES APPEAR (STREETLAMP)

STREETLAMP PASSES THROUGH + FILLS THE FRAME

RACK FOCUS TO COTTAGE

CAMERA SETTLES - SNOWY HILL + BRANCH SHADOWS IN FOREGROUND

BLACK CLOAK + TREE BRANCH SHADOWS SWEEP FORWARD

BLACK CLOAK + SMOKE SMOTHER FRAME.

BLACK. (END SEQ. SHOT)

第二個鏡頭的重點放在房子的外觀，有6個視覺重點。

FADE IN - SIDEWALK PATH.
(SEQ. SHOT BEGIN)

TILT UP TO FRONT DOOR
(SHADOW PASSES OVER REINDEER)

SHADOW CRAWLS OVER SNOWMAN + UP FRONT DOOR

SHADOW COVERS DOOR KNOCKER

PAN RIGHT - REVEAL JULIE THROUGH WINDOW.

WIND BLOWS BLACK CLOAK INTO FRAME - USE AS WIPE TO INTERIOR. (END SEQ. SHOT)

第三個鏡頭很短，主要揭露主角的身分。

REVEAL FROM BEHIND COUCH
T.V. ON IN BACKGROUND,
(START DOLLY)

PASS ALONG TABLE REVEALING COOKIES, MILK + RECORD WITH JULIE IN SOFT FOCUS ASLEEP ON COUCH IN BACKGROUND.

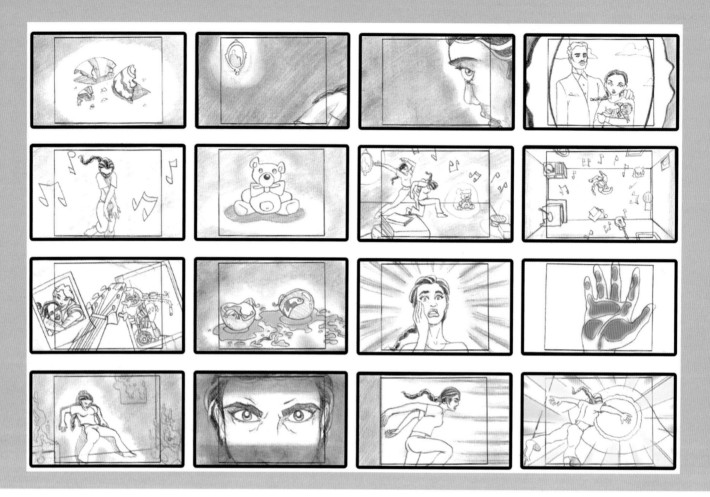

沒有文字的分鏡表

這種分鏡表會利用一系列的鏡頭，呈現整個故事發展的架構。有些分鏡表並不會包含聲音或對話，只需足夠的視覺資訊（例如角度、框架和動作）來傳達概念。預先設想到各種格式會是不錯的選擇，例如在16：9格式的畫面（請見第82、83頁）內標明4：3格式的畫面比例框，這樣做也是為了確保正確的寬螢幕比例，以免放映時，影像會跟著延展。上面的分鏡表是屬於一部無聲的實驗性藝術電影

設定步調

在前製作業階段，分鏡表對於用來檢查故事的流暢度和步調非常有用。這可以用動態分鏡（animatic）辦到，其中包括將分鏡表中的畫面拍出來，並加上劇本中的對話。在此有兩種方法可以使用，其一，利用攝影機針對必要的長度來拍攝每個分鏡；其二，利用掃瞄器，在電腦上編輯影像後，再配上聲音。動態分鏡會清楚呈現出電影所需時間，並明顯帶出任何多餘的場景或鏡頭。

對短片來說，時間控管就更加重要，而分鏡表和動態分鏡即可有助於確保電影能否被執行。剪接長片成可接受的長度，只不過是從中剪輯分鐘數出來而已，但是當你片長只有幾分鐘時，就需將每一秒充分利用。

在傳統的動畫片裡，製作分鏡表是一個不可或缺的階段，因為你沒有多餘的金錢或閒工夫可以重錄或重拍；

像是如果要處理數千張圖畫，這時用多角度來嘗試拍攝就絕不會列入考慮。3D電腦繪圖（computer-generated image）的動畫片的確在正式拍攝前，可提供許多彈性的試拍空間，但依然需要耗費眾多時間和勞力。另一方面，拍攝出實際的動作，尤其是在影片上，確實會讓你有餘力可去執行多次錄製，並在最後用剪接來解決問題（就通常的情況而言）。

細節

既然分鏡表是視覺上的提示，需要把它製作得多詳細就完全由你來決定。純白的卡片是製作分鏡表的理想媒介，在發展劇本的時候也很有用；你可以在這一面畫出草圖，然後在另一面寫下筆記。卡片可以被釘在牆上或佈告欄上（這就是「分鏡表」這個字的由來），而且它們也很

利用Poser Pro軟體、Vue軟體還有Photoshop繪圖軟體完成的分鏡表。

攝影機從廣角畫面緩降至男孩和祖父身上，換成人物個別的卡緊鏡頭（tight shot）。

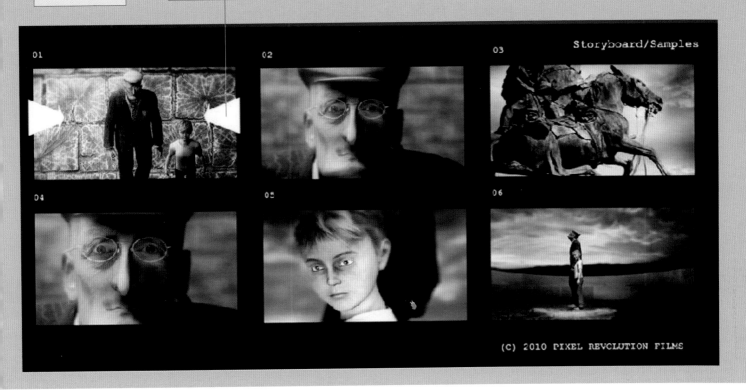

易於移動和換位置。或你可針對螢幕比例畫出框格，印出來，或是複印裝訂成檔案，以避免弄丟。如果你不會畫圖，也不用擔心，因為圖畫的品質並不重要，就算是簡單的勾勒幾筆也行，只要可以傳達概念就好。

數位化

當然，在這個數位時代，也可使用特定軟體來處理這個問題。目前線上有兩大軟體競爭著市佔率（有點類似編劇軟體的情況），分別為FrameForge 3D軟體和Power Production公司出產的分鏡表軟體（Storyboard）。在分鏡表軟體中，一共有三個版本：Storyboard Quick、Storyboard Artist還有Storyboard Artist Pro，越高階的版本所涵蓋的特色範圍越複雜。

這些程式可讓你從場、道具和角色的資料庫中製出分鏡表，或者也可以直接加入數位照片當作背景使用。有些程式還能和編劇軟體整合，並且產生動態分鏡，這樣在前製作業階段期間，即可讓人清楚明白之後電影的運作。

功課

在電腦上做出一系列的螢幕框，並且印出來。然後，在其中簡單描繪出任何你的鏡頭筆記。不需要畫得很精美，這只是要用來提醒你想要拍攝的畫面。

數位分鏡表

電影的共同導演伊恩（Ian Higgins）和多明尼克·希金斯（Dominic Higgins）偏愛數位分鏡表，因為他們可以不斷地在虛擬世界中嘗試不同的燈光組合和運鏡角度。大多數的3D軟體都可以提供改變「虛擬攝影機」的攝影焦距，藉以模擬真實鏡頭畫面，而且你還可以任意增加或減少燈光，改變它們的位置、角度或強度。利用這種方式來嘗試拍攝手法，就不會讓演員和工作人員處處緊迫盯人。

Q&A 問與答

分鏡師
瑞秋·伽立克（Rachel Garlick）

1.分鏡表對低預算的電影製作人來說有多重要？

和高預算的電影製作人一樣，分鏡表對低預算的電影製作人最重要的用途之一，就是讓導演可以琢磨並專注在他對劇本的想像畫面，在現場上節省下大量的時間（時間就等於金錢）。這代表所有商議程序都會在正式開拍之前完成，也為前製作業／正式製作的所有工作人員提供一份準則，讓他們和導演之間的合作可以更有效率。由於分鏡表直接解決掉許多問題，所以之後的運作程序也會更省時省力。

2.對第一次製作電影的人來說，什麼是最簡單的分鏡表製做法？

對第一次製作電影的人來說，製作分鏡表最簡單的方法就是先畫出基本縮圖（火柴人（stickman）圖樣即可），然後加上註解來傳達技術上的需求，例如鏡頭畫面大小、運鏡……等等。畫上箭頭，對於增加運鏡或是畫面內的動作時，也很有用。

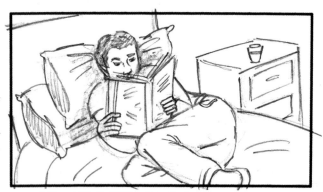

82.1　內景　布蘭威爾醫院，諾亞的房間 — 早上
　　　中景　諾亞蜷縮在床上。他看來很蒼白且滿身是汗，手中拿有一本日記。

場景　82　正式拍攝
場景　82.1 — 第48分39秒

82.2
特寫　　日記頁面。
上面有一小張他母親的照片，在旁邊則是對照片的鉛筆素描。

場景　82.2 — 第48分55秒

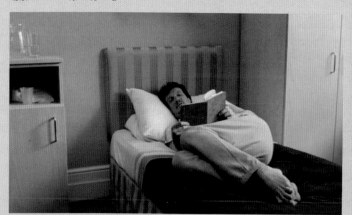

3.分鏡表上的必要資訊是什麼？

在分鏡表上，最少要將拍攝攝影的草圖畫上，接著在畫面下方標記註解，用以描述鏡頭畫面大小、運鏡和基本動作。別忘記要根據劇本裡的場景編號，來幫每個畫面編號，以便看到分鏡表的人都能精確地知道這是指哪場戲。

4.分鏡師在工作上最重要的部分是什麼？

分鏡師最重要的工作就是要能夠詮釋導演腦中的想法，呈現在紙上。就算非常會畫畫，如果最後畫出來的影像不能呈現出導演所想的東西，那也沒有用，因為這份文件的重要性就在於，每個看到它的工作人員都能清楚明白導演的構思。

從分鏡表到螢幕

在下面的連續畫面，出自分鏡表的四個鏡頭，以及對應其電影中的鏡頭截圖。請仔細看有些鏡頭會完全符合分鏡表，而其他則會因為電影實際拍攝後，和原本的想像有些出入。

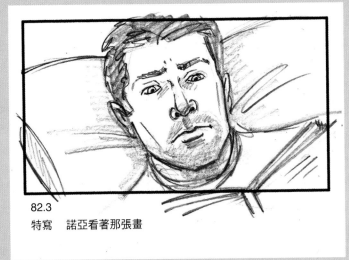

82.3
特寫　諾亞看著那張畫

82.4B 繼續　　吊臂（Jib）往上
……他的母親坐在他病床的另一端，就和他日記裡畫的一樣（運用轉描技術（rotoscope）製作）。
媽：「介意我抽根菸嗎？」

場景　82.3 ─ 第49分 07 秒

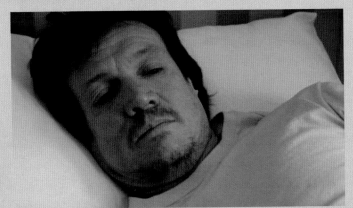

場景　82.4 ─ 第49分23秒

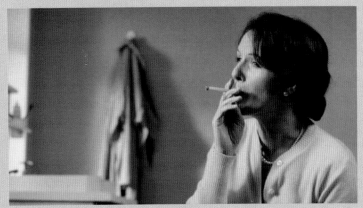

2

前製作業（可說是影片製作中最關鍵性的階段）是在劇本已經定稿之後就開始了。一旦你手上擁有一個已經寫好的劇本，就可以嚴肅地展開前製作業的這場「戰爭」。實際上，前製作業可被視為是一種牽制作業，你必須在正式拍攝前，做好和其他人針對劇本爭論和較勁的準備；沒錯，在前製作業中，劇本的確會變得非常「難搞」。因為，在電影正式開拍之前，都必須經過仔細且完善地調整，並將其放入既定行程規劃中。

PRE-PRODUCTION

前製作業中包含著許多具組織力的人，他們會將劇本仔細地分析、解構、編列預算並視覺化。它也是由許多活動和配套作業所組成，包括規劃、組織、管理（還有加上直覺、充份的信心、禱告以及很棒的老套溝通技巧）。影片的規模（代表著預算或是打算拍攝的頁數）並不重要 ── 劇本不會因為規模不同而有所區別。最終，在經過一次又一次的戰役後，雖然偶感絕望，你終究還是會贏得勝利，並做好拍攝準備。

前製作業

預算

計算預算小秘訣

- 利用Microsoft Excel之類的試算表是精準計算預算花費最簡單的方式。如果想拿實際支出和計畫支出做比較的話，只要增加額外的欄框，就可以把實際支出的收據價格填上。如果是針對大量預算的電影拍攝，需要列出可能花費的所有項目，你也可以從http://makingthefilm.info上下載已經製作好的Excel試算表，。
- 下面的分類，是針對你預算中可能會列入考慮項目很好用的指南。然而，這只是個粗略劃分，每個類別當中還會包含許多項目，以及無法被分類的花費。
- 故事和劇本
- 製作人和導演
- 表演者
- 製作人員
- 製作設備
- 拍攝場地和攝影棚
- 音效和音樂
- 剪輯和完工
- 行銷和公關

就像俗話說的一樣，有錢能使鬼推磨，而這也是拍電影最主要的準則。在好萊塢，一部電影的成功與否是由其財務花費來判定，例如「拍這部電影花了一億美元」或「那部電影的票房總收入是一億美元」（當然，如果是同一部電影的話，這其實是賠錢的）。

> **目標 >>**
> ☐ 知道如何做好研究
> ☐ 明白如何有效管理所有花費

當然還有其他極端的例子，通常指的也會是第一次的獨立片子，那就是比較哪部片子花得錢比較少（例如拍《殺手悲歌》（El Mariachi）就只花了七千美元），這還算是正面的結果，至於負面的媒體評論，往往會傾向繞著一部電影超出了多少預算來打轉。那要怎麼避免呢？很簡單，那就是不要和任何人討論預算。要是你的電影是需要贊助人的話，要確切執行就很難。很顯然地，他們會想知道錢會用到哪裡。但最有可能的是，就第一部電影來說，不論是個人還是其他管道，你可能根本拿不到贊助。雖然幾乎不用錢也可能拍成電影，但制定一份假的預算表也算是個很不錯的練習。

先從短片開始學的理由，就是可以盡可能地學到完整電影的製作過程，而學習制定預算，便是預防未來被其他人坑錢的方法之一，因為如果你知道每項應該的花費，就不會付出比實際上更高的費用了。

懂得記帳

最好利用電腦試算表來紀錄預算，而且並不需要非常複雜，只要將各項目填入欄內，再用一欄表示實際價格，另加一欄你預期付的價錢，最重要的是，最後一欄表示你實際上付出的價錢。

你第一樣無法避免的花費將會是在設備和消耗品上（無論是租用還是購買，請見第68頁到第69頁）。請記得，就算你已經買了攝影機，還是應該將此項支出列表。其他免不掉的支出將會是在明星（演員）和工作人員的花

錢很重要　以下這兩部電影的預算大不同。仔細看看下方兩張圖片，你就可以在鏡頭中看到不同的花費。左下圖的《殺手悲歌》（1993年，預算為七千美元）的畫面稀稀落落，然而右下圖的《神鬼奇航3：世界的盡頭》（2007年，預算為三億美元）看起來則是生氣蓬勃，包括知名的演員卡司和精心製作的背景。電影製作人永遠都喜歡利用砸錢來讓畫面看起來更完美。

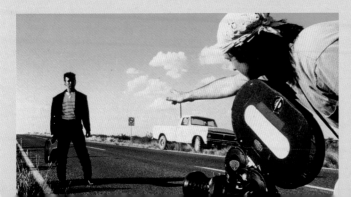

費；就算他們分文不取，你還是得付他們的交通費和伙食費。記得先找出他們需要的最低工資率（union rates），然後再把它加到你的預算裡。一般無花費的時間或服務支出通常被稱為「以實物支付（payment in kind）」；如果你剛好想要申請補助或其他非商業性贊助，這可能會很有用，因為它會被納入你對此計畫的財務貢獻之一。

下面的表格清單，雖然細分下去還有很多花費，以及另外的支出，但已經提供了你如何開始去製作預算表的分類一個好的方向。在預算中，你不只要涵蓋表演者的花費，還有伙食組、服裝組以及化妝組人員；至於剪接方面，則是標題、視覺效果和色彩校正等人事費用。當然場

景搭建、美工支援、運輸工具、燈光、道具、場地費、攝影棚租金和公關費用也必須要全部算進去。這張預算表可以一直延續下去，所以請確定你已經將拍攝過程中所需的事項考慮周詳。對於第一部電影而言，你很多資源可能都是免費的，但當你變得越來越專業之後，製作過程中的每項花費都必須詳細記下。最好是趁著一切都還很簡單的時候，就養成記帳的習慣，而且之後你會接觸到出資電影製作，所有的花費均可減稅，也要記得把收據都留下來。要是你對數字非常地不拿手，可以找其他人來幫忙；請記得，雇用他們的費用也可節稅。

低預算小秘訣

其中的哲學就是永遠記得等價交換（barter）、協議（deal-make）、借（borrow）還有請求（beg）。只要正向而且方法正確，你會發現其實有很多人和公司願意支持你的電影。

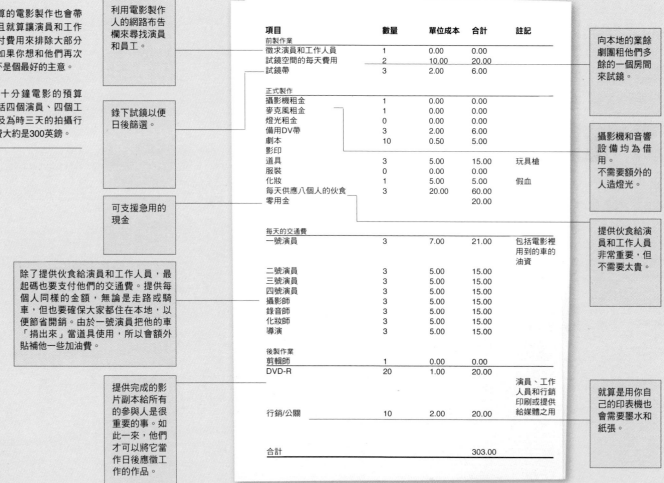

預算表

即使是無預算的電影製作也會帶來花費，而且就算讓演員和工作人員自己支付費用來排除大部分的預算，但如果你想和他們再次合作，這就不是個最好的主意。

右邊是一部十分鐘電影的預算表，其中包括四個演員、四個工作人員，以及為時三天的拍攝行程，總共花費大約是300英鎊。

利用電影製作人的網路布告欄來尋找演員和員工。

錄下試鏡以便日後篩選。

可支援急用的現金

除了提供伙食給演員和工作人員，最起碼也要支付他們的交通費。提供每個人同樣的金額，無論是走路或騎車，但也要確保大家都住在本地，以便節省開銷。由於一號演員把他的車「捐出來」當道具使用，所以會額外貼補他一些加油費。

提供完成的影片副本給所有的參與人是很重要的事。如此一來，他們才可以將它當作日後應徵工作的作品。

項目	數量	單位成本	合計	註記
前製作業				
徵求演員和工作人員	1	0.00	0.00	
試鏡空間的每天費用	2	10.00	20.00	
試鏡帶	3	2.00	6.00	
正式製作				
攝影機租金	1	0.00	0.00	
麥克風租金	1	0.00	0.00	
燈光租金	0	0.00	0.00	
備用DV帶	3	2.00	6.00	
劇本	10	0.50	5.00	
影印				
道具	3	5.00	15.00	玩具槍
服裝	0	0.00	0.00	
化妝	1	5.00	5.00	假血
每天供應八個人的伙食	3	20.00	60.00	
零用金			20.00	
每天的交通費				
一號演員	3	7.00	21.00	包括電影裡用到的車的油資
二號演員	3	5.00	15.00	
三號演員	3	5.00	15.00	
四號演員	3	5.00	15.00	
攝影師	3	5.00	15.00	
錄音師	3	5.00	15.00	
化妝師	3	5.00	15.00	
導演	3	5.00	15.00	
後製作業				
剪輯師	1	0.00	0.00	
DVD-R	20	1.00	20.00	
				演員、工作人員和行銷印刷或提供給媒體之用
行銷/公關	10	2.00	20.00	
合計			303.00	

向本地的業餘劇團租他們多餘的一個房間來試鏡。

攝影機和音響設備均為借用。
不需要額外的人造燈光。

提供伙食給演員和工作人員非常重要，但不需要太貴。

就算是用你自己的印表機也會需要墨水和紙張。

圍堵戰略
（Containment Strategy）

無論是短片還是長片，你都必須將大量的要素組織起來，並且克服多重障礙，才能開始進行拍片製作。本單元將會針對在圍堵戰中所需要使用到的對策以及關鍵人物來進行探討，而在接下來的頁數中，也會更加深入挖掘把劇本搬上大螢幕所需的各項工具。

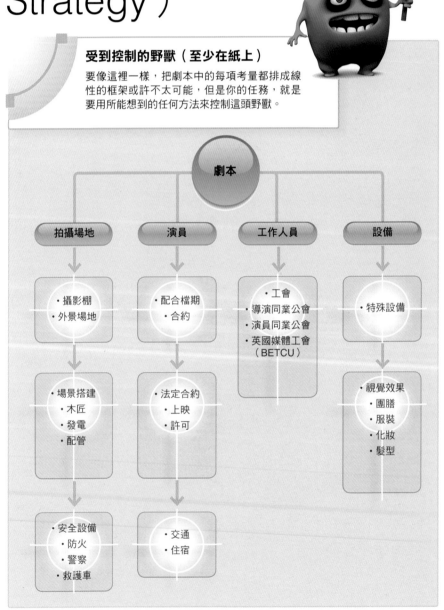

受到控制的野獸（至少在紙上）

要像這裡一樣，把劇本中的每項考量都排成線性的框架或許不太可能，但是你的任務，就是要用所能想到的任何方法來控制這頭野獸。

劇本

拍攝場地 ── 演員 ── 工作人員 ── 設備

- 攝影棚
- 外景場地

- 配合檔期
- 合約

- 工會
- 導演同業公會
- 演員同業公會
- 英國媒體工會（BETCU）

- 特殊設備

- 場景搭建
- 木匠
- 發電
- 配管

- 法定合約
- 上映
- 許可

- 視覺效果
- 團膳
- 服裝
- 化妝
- 髮型

- 安全設備
- 防火
- 警察
- 救護車

- 交通
- 住宿

目標 >>
■ 明白且能夠執行拍攝前製作業，並貫徹劇本
■ 認識在前製中的關鍵工作人員

控制好野獸

　　請將劇本想像成一頭超級可惡、令人討厭的野獸；牠有兩隻手臂和兩條腿，隨時準備要撕咬你，並阻止你的拍攝。那些腿和手臂即是代表了四大基本元素，需要你幾近偏執的警戒目光，琢磨精確的組織技巧以及手段高超的圍堵來臣服它們。這些元素依照重要程度排列如下：

- 拍攝場地
- 演員
- 工作人員
- 設備

　　包含在這四大元素裡的，是其他上百樣需要你去耗費心力的事物。右邊的圖表大致標出，在對付這頭野獸時，需要列入的考量。因為野獸會做出必要的一切，阻止人將它放上大螢幕，所以你的工作就是要控制好這頭野獸。

指揮鏈

著手進行前製作業的時候，明白指揮鏈或誰是那四個關鍵人物非常重要。這些人物也就是各部門主管，正是他們的創意遠見來驅動電影的準備過程和執行拍攝。象徵性來說，在短片裡，你將會是各領域的部門主管，而在可能的情況下，記得請旁人協助你以完成部門主管的職責。

前製作業的關鍵在於人際關係與人的聯繫。每個部門都有責任，隨時準備好要面對拍片的艱苦考驗。從右手邊的圖樣即可明白典型的指揮鏈，或各部門主管的職責。

至於掌控這一切，帶領大家的人就是製作經理，即是製作過程中的樞紐或創意團隊中的關鍵中心。他必須以及時和有效率的方式來執行所有拍片業務。這個人的存在非常寶貴，所以往往他就是製作人在劇組中雇來檢視劇本並決定預算的第一個人。

功課

1. 花一些時間寫下你認為的主要創意人選，並決定在關鍵創作團隊裡，你自己擔任的角色。

2. 在紙上寫下你預想的最大風險，或是你在圍堵中會遇到最大的問題。在撰寫的過程中，請仔細想想有沒有漏掉的東西。

四個主要創意人會確立電影的願景。其他人要不是從事管理，就是協助創造這個願景。

主要的創意人

製作人
故事和預算

導演
演員選角、表演，還有製作管理

攝影指導
燈光和攝影機

美術指導
美術和色彩設計

製作工作人員

製作經理 / 首席助理導演
負責監督製作

所有其他工作人員
聽命於首席助理導演

關鍵五步驟

一旦劇本寫好，經過批准和定案，進入正式的前製作業前將會有五個步驟，來準備好維護劇本的圍堵藍圖。這些步驟設計只為了完成一件事，那就是將劇本搬上螢幕。這個意圖很簡明，但在執行上卻極其複雜，只要一個錯誤就可能導致延期和混亂，最後還可能讓整部電影的製作過程出軌。

目標 >>
■ 明白前製作業的五個步驟

參考資訊

- www.junglesoftware.com
 Gorilla（安排計畫／進行製作）軟體。可以下載示範版本。
- www.entertainmentpartners.com
 FilmMagic（安排計畫）軟體。可以下載範本。
- www.filmmakersoftware.com
 全面性的安排計畫和制定預算的軟體（需要Microsoft Excel）。

即使所有部門和次要部門都遵照圍堵戰中的每項步驟去做，製作經理（PM）和首席助理導演（1st AD）還是要對整個流程（製作管理）負責。製作經理會是劇組中的第一人，會幫助制訂預算；下一位則是首席助理導演，會努力抓緊流程來貫徹劇本。這兩個人分別代表著製作辦公室（製作經理）和拍攝現場（首席助理導演），所以必須確保他們會堅守自己崗位。

1.劇本朗讀（script reading）

劇本朗讀不需要從富有創意或是激發靈感的角度來進行，而是為了找出既有問題以便順利製作電影。如果是主場格式的劇本，會有兩次劇本朗讀，第一次是為了大致了解場景需求，第二次是針對細節確認。過程中，實質問題會浮上檯面，並可標註並釐清可能出現的問題。

2.劇本標記（script markup）

經過幾次的劇本朗讀之後，劇本標記便成為統整並安排出拍片時間表的下一步。基本上，劇本標記是為了以下三項明顯的目的所出現的必要環節，預算、創意發想還有時間表。

通常製作經理也會被受僱來做劇本標記，以便決定預算花費。很少會由製作人來做這項工作，因為他們的任務是尋找金援，而不是了解每項東西的花費。聰明的製作人會雇用製作經理來執行劇本標記，然後讓他繼續參與前製作業，直到實際拍攝。

製作經理和首席助理導演會從劇本標記中排出時間表，這是為了統合主要創意團隊的準備工作時間。如果美術設計表示需要花上幾天或幾個星期來建造場景，那麼時間表中就得包含這些變數。事實上，我們在第34頁提過的劇本四大基本元素（拍攝場地、演員、工作人員和設

2. 劇本標記
顏色代碼會被用來凸顯劇本元素。

編好的顏色代碼會被用來代表不同的部門，以便利於工作分配。

佈景裝飾（Set deck）代表的是場景佈置，也就是任何對佈景的外觀有所貢獻、但無需由演員操作的東西，像是家具、書櫃上的書或照片……等。

任何需要演員拾起、操作或使用的小東西都會被歸類為道具。

各項元素，只有第一次在劇本裡被提到的時候才會給予代碼。

雖然演員會去使用它，但家具是屬於佈景裝飾，而非道具。

SCRIPT 定稿

	Location
	Character
	Props
	Set deck
	Vehicles/Transport

1.　　　　內景　房子 — 晚上　　　　　　　　　　　　　　　1

這個房間很整潔，僅有少量的家具。
在電腦桌旁邊，一個打開的櫥櫃裡放置著書和拼圖。

傑森，一個年紀20歲左右的典型書呆子，正在客廳裡，於自己的電腦上閱讀著一篇有關睡眠呼吸中止症的文章。

我們聽到敲門聲。

傑森站起來，把門打開一個小縫。

　　　　　　　　　傑森
　　　戴夫，好朋友，什麼風把你吹來了？

一個高大、黑色的男人剪影出現在眼前，他往前踏進室內，讓我們可以看清楚他的臉。

戴夫，身材魁梧的傢伙，幾乎喝醉了，拿著袋子，站在門邊微笑。

　　　　　　　傑森（繼續）
　　　　　你臭死了！

傑森覺得噁心的走了開。

　　　　　　　　　戴夫
　讓我進去，兄弟，我想撒尿！都是這些該死的冰啤酒，幫我拿一下。

戴夫擠進屋內，把袋子拿給傑森後，跑進室內。

傑森關上門，把袋子放到桌上。接著便繼續在電腦上閱讀文章。

戴夫走過來，站在傑森後面，越過他的肩膀偷看。

　　　　　　　戴夫（繼續）
　　　老兄，你在幹嗎？

他蹲下來看著電腦螢幕。

　　　　　　　戴夫（繼續）
　睡眠呼吸中止症？那是什麼？

傑森轉頭面向戴夫。

FRIDAY NIGHT

備）便是驅動涵蓋整個時間表曲線的變數。

　　電影製作中的每個創意部門也會完成自己的劇本標記。他們會對電影呈現的創意外觀和氛圍提出問題和議論，和製作時間表沒有直接關連。使用不同顏色來畫底線的技法，是為了分辨不同的劇本元素，由於元素眾多，上面會再加入說明或圖例以便可讓人清楚辨別；舉例來說，光是在髮型和化妝部門裡面，就可能用上各種不同的顏色來區分元素。

　　在劇本標記內，需要將所有元素歸類到以下兩大類，「含糊不清」和「清楚明確」。含糊不清的元素，即是「野獸」佈署好會讓你始料未及，讓拍片計畫陷入混亂的元素。舉例來說，劇本可能是描述著一個男人在晚上沿著街道走。清楚明確的元素是「走路的男人」、「街道」還有「晚上」的時間；含糊不清的元素則是任何有關於這個男人的細節（高、矮、胖、瘦？）、街道的樣子、街道上有什麼。不過，等到整個創意團隊和關鍵的人員與會後，就可以確定並釐清這些含糊不清的元素。而在此會議中，便是由首席助理導演來朗讀劇本的每一行，以利排除所有部門劇本標記裡含糊不清的元素。

3.劇本分解（script breakdown）

　　在這個階段，你需要把劇本分解成最基本的組成，像是鏡頭、拍攝場地、演員（並需記錄每個拍攝鏡頭的長度 — 將劇本的頁面分成八等分後，再記下每個鏡頭需要用上多少個八分之一）、道具、特效和攝影裝備。將之前的劇本標記項目放入分解表中，而每個鏡頭（不是每張頁面）都會自己的一張分解表。每項分錄均會含有其基本資訊；舉例來說，演員會被號碼取代，從主要的演員開始，編號1、2……並以此類推。這個有效的分類方法代表著將劇本分解成更易於管理的部分。至於頁面本身則會用顏

3. 劇本分解表

每個場景都有屬於自己的分解表，其中會被填上重要的資訊。

色來分類：

黃色 外景 白天
白色 內景 白天
綠色 外景 晚上
藍色 內景 晚上

一般來說，直到劇本分解這個階段完成之後，才可以開始準備製作預算。然而，在準備製作預算和劇本分解之時，卻是取決於前製作業中最迫切的需要。也就是只有先完成預算分解，之後等到製作獲得資助時，才能再行分解時間表。

在業界裡有幾種專用於劇本分解的格式，差別主要在於呈現資訊的不同。劇本分解表的作用，即是將劇本頁面所包含的資訊，分解成實質的必要條件。這就是為什麼每個部門都需要完成這個分解的程序，因為它代表著各部門的確切需求。右圖範例即是製作經理用於製作預算和簡略的時間表時所使用的劇本分解表。

4. 製作程序圖（production board）

製作程序圖即是將劇本用圖解的方式來呈現。雖然尚未指明拍攝日期或時間，它卻可讓劇本活起來，並將劇本正式帶入了預定拍攝排程，準備就緒好登上大螢幕。製作程序圖通常會在長條狀的厚紙板上，寫上出自劇本分解表裡的每個主場資訊，然後用統一的框架框起來。厚紙板會以直線垂直排列，以便顯示在特定日子或星期內要拍攝的場景編號。如果你不想要動手做出實質的製作程序圖，也可以用購買MovieMagic Scheduling這個軟體，軟體產生的成果可以看對面。

一旦製作經理把劇本訊息統整成劇本分解表，就可以

BREAKDOWNS

劇本分解表

分解表頁碼 #1 _____

節目名稱 星期五之夜 _____ 製作# Preeti _____
集名 _____ 日期 _____
場景 屋子 _____

場景#"S	描述		頁碼
1	（內景）（外景）	（白天）（夜晚）	
	內景	戴夫到傑森家， （白天）	1, 2
		希望他們可以一起喝啤酒	
		總計	2

頁碼	角色	配件	氛圍
1 2	戴夫 傑森	-	一開始很安靜，愉快，派對

	服裝	道具 / 場景佈置
	長袖， 法蘭絨上衣和普通牛仔褲	電腦，啤酒瓶，四個玻璃杯，兩個空瓶，包包，桌子，書本，拼圖，打開的櫃櫥，電腦桌
	特效	運輸車輛
	-	-

替身	音樂 / 音效 / 鏡頭	牧馬人 / 牲畜
-	音效- 鏡頭-	

髮型 / 化妝	特別要求
髮型 化妝	在客廳中需包含最低需求的家具 環境要整潔、乾淨 有關於睡眠呼吸中止症的文章放在電腦上

FRIDAY NIGHT

製作資料會出現在劇本分解表的上方。　列出演員名單並編號。　列出鏡頭和頁面。　細分類別

製作資料永遠都被放在表格上方。

Strip board — header data

	14	1	2	22	9	12	11	7	5	6	19	66	10	8	17	18	21	23	24	3	13	15	16	20	60	67
Breakdown Page No(s)	14	1	2	22	9	12	11	7	5	6	19	66	10	8	17	18	21	23	24	3	13	15	16	20	60	67
Day or Night	D	D	D	N	D	D	D	D	N	N	N	N	D	D	N	N	N	N	N	D	D	D	D	N	N	N
Scene(s)	14	1	2	22	9	12	11	7	5	6	19	66, 60, 63	10	8	17	18	21	23	24	3	13	15	16	20	43, 58	25
No. of Pages	4	6	7	1	1	3	3	5	6	3	2	5-1	6	2	2	1	1	1	1	3	3	1	1	1	3	7

Scene / location labels (by column)

Col	Location	Description
1	INT. DORA'S LIVING ROOM	DORA "WAKE UP HORN"
2	INT. MAGGIE'S APARTMENT	FORTUNE COOKIES
3	INT. VICTORIA'S BEDROOM	PAYMENT
4	INT. VICTORIA'S CLOSET	VICTORIA IN CLOSET
5	INT. HANNIGAN'S KITCHEN	VICTORIA AND MARTIN COFFEE
6	INT. HANNIGAN'S KITCHEN	VICTORIA CALLS DAUGHTER
7	INT. DOG GROOMING PLACE	GROOMING DOGS, FUTURE PLAN
8	INT. DOCTOR'S OFFICE	DOCTOR VISIT
9	INT. RENEE'S STUDIO	RENEE PUFFS STOOGIE *(God of Day 01)*
10	INT. DORA'S LIVING ROOM	LATE NIGHT PARTY
11	INT. DORA'S LIVING ROOM	CEREAL / JOINT / HELMET
12	INT. DORA'S LIVING ROOM	DORA AND RENEE CONNECT AS FRIENDS *(End of Day 02)*
13	INT. TRAIN	COMMUTE VIA TRAIN
14	INT. THERAPIST'S OFFICE	THERAPIST SESSION
15	INT. ELEVATOR	ELEVATOR RIDE
16	INT. RENEE'S BATHROOM	RENEE TAKES PILL
17	INT. CARSON'S BED BATHROOM	CARSON GETTING READY
18	INT. BETH'S BATHROOM	BETH ARRIVES HOME
19	INT. PARKING LOT	MAGGIE DRIVES AWAY *(End of Day 03)*
20	EXT. LANA'S HOUSE	BETH LEAVES VIA CAR
21	EXT. RENEE'S GARDEN	BOB GETS KITTEN FROM RENEE
22	EXT. DOG PARK	CARSON WATCHING RENEE FROM PARK
23	EXT. GRAVEYARD	VICTORIA IN GRAVEYARD
24	EXT. DORA'S APARTMENT	DORA RIDES SCOOTER HOME
25	EXT. STREET	SCOOTERS DEPARTURE
26	INT. HOTEL ROOM	START BUT CAN'T GO OUT TO EAT *(End of Day 04)*

Title block

Title	LCO
Director	Madam X
Producer	Mr. Shaw
Assistant Director	
Production Manager	Gluttam

不同的顏色會用來表示燈光和拍攝場地。

Character grid (values = character No. in scene column)

Character	Artist	No.	1	2	3	4	5	6	7	8	9	10	11	12	13	14	15	16	17	18	19	20	21	22	23	24	25	26
Maggie		1		1													1											1
Victoria		2			2	2	2	2																	2			
Carson		3			3			3											3			3	3	3				3
Beth		4															4	4	4	4		4						
Renee		5									5			5				5					5	5				
Dora		6	6									6	6	6												6	6	
Mich		7										7														7		
Silver		8										8														8		
Bartender		9																										
Attractive woman #3		10																										
Luna		11											11															
German		12										12																
Angry man		13										13																
Doctor		14								14																		
Therapist		15														15												
Martin		16					16																					
Gina		17					17																					
Dirk		18					18																					
Bob		19																					19					
Alice		20																										
Attractive woman #1		21																										
Attractive woman #2		22																										
Young man		23						23																				
Angry woman		24																										
Extra woman		x																										

4. 數位製作程序圖
右圖為MovieMagic Scheduling軟體的製作程序圖。而在第40頁，則是傳統長條厚紙板製作程序圖。

功課

使用Excel或簡單帶有線條的紙張來創作你自己的劇本分解表，並且帶入上一個作業中的劇本標記。

把劇本內的基本單位排入拍攝順序。通常都是由首席助理導演來負責製作程序圖的準備工作，不過有時候則是製作經理。

透過把分解表上最具相關性的細節寫進長條厚紙板，並且帶入框架中，就可以宏觀整部電影。並列的長條列表也會並肩呈現出整個製作過程的連續性，並且構成一個具有彈性的工具，可以隨心所欲地將其重新排列，以便符合前製作業和正式開拍之後的變更需求。

垂直狀的長條厚紙板是用來呈現主場的連續動作，可能含有一個或數個劇本裡的場景編號，而且並排放置長條厚紙板也可統整既定資訊。板子左上角的表頭扮演著說明框內的項目或圖例的角色，再加上填入那些安排好的資訊，整個板子便像用不同顏色的小單位所組成的馬賽克圖片。

每個長條，就像劇本分解表一樣，由獨立的單元部分所組成，那些可能是需要好幾頁來進行的主要場景，或是關鍵鏡頭，幾乎不到頁面的八分之一，但最重要的基本概念不變，那就是同樣運鏡角度的連續動作。雖然準備板子的人可能會非常了解導演腦中計畫需要拍幾個鏡頭，來涵蓋特定的主要場景，不過整個製作程序圖的作用其實是以摘錄和壓縮劇本場景，來延續劇本分解表的流程。

現今業界使用的長條厚紙板有兩種尺寸：38公分（15吋）和46公分（18 1/4吋）高，而寬度從4.5公分（3/16

代表主要場景的長條厚紙板會依照拍攝日期被分組。

BREAKDOWN PAGE			49	47	46	48	43	2	B5	66	100	10	47A	81	8	73	50A	19	80
Day or Night			D	D	D	D							D						
Period Pages:			7	4	4	1	7	1	1	1	1	2	6	1	33	12	22	1	1
Sequence:																			
Scene:			53	50A	50	52	45	2	101	76	23A	10	51	96	8	99	57	20	15
Title: "THE CREATURE WASN'T NICE"			EXT STREET	EXT CITY MALL	EXT STREET	EXT STREET	1st DAY / INT TALK SHOW	INT CORRIDOR (ESTABLISH)	INT CORRIDOR 12	INT CORRIDOR 12	INT CORRIDORS	INT CORRIDOR	INT BOARD ROOM / 2nd DAY	INT COCKPIT	INT ANNIE'S OFFICE	INT ANNIE'S OFFICE	INT ANNIE'S OFFICE	INT ANNIE'S OFFICE	INT MAIN CONTROL ROOM
Director: BRUCE KIMMEL																			
Producer: MARK HAGGARD																			
Asst. Dir.																			
Script Dated	2/24/81																		
Character	Artist	No.																	
ANNIE		1													1	1	1	1	
JOHN		2							2	2							2		
JAMESON		3																	
RODZINSKI		4												4					
DR. STARK		5															5		
CREATURE		6							6	6									
MAX (V.O)		7																	
OLD MAN		8	8	8	8	8							8						
LINDA		9					9												
GRACE		10					10												
MARGIE		11					11												
BOARD MEMBER		12											12						
PUNK		13		13															
HOOD #1		14	14																
#2		15	15																
#3		16	16																
#4		17	17																
PERSON		18																	
NARRATOR (V.O)		19	19	19	19	19													
NEWS ANNOUNCER (V.O)		20																	
BODY TRANS.		21					21												
ATMOSPHERE - BITS		22				1							4						
- ORIGINAL		23	12	12	12														
DRIVER		24		X															
ADD120 CAMERA		25																	
VIDEO PLAYBACK		26																	
CART/ CARS		27		X		X	X												
CRANE		28			X	X													
PLAYBACK		29																	
FX: VERTIGO		30																	
SHUTTLE (MINIATURE)		31																	
COMPUTER		32																	
COCKPIT		33												33					
CREATURE		34																	
FLYING		35																	
ANIMATION		36																	
MATTE		37																	
		38																	
		39																	
		40																	
			GUTS OFF HOODS	CANNING A PUNK	OLD MAN ARRIVES	CHECKS OUT ANOTHER PUNK	INTRO THE TALK SHOW	ESTABLISHING	LOOKING TO EAT	CREATURE EATS	JOHN LOST	HOPE FADES	OLD MAN ARGUES	RE-ESTABLISH	MAKES A PLAN	PLAYING MUSIC	STARK IS FEARFUL	ESTABLISHING	RE-ESTABLISH

製作資料永遠都被放在表格上方。

分別列出人和物件,並編號。

4. 製作程序圖
由厚紙板長條所組成的傳統拍攝工作時間表,易於移動以保持最完整更新狀態。

吋)到7.9公分(5/16吋)不等。許多準備者會利用不同顏色的長條來製作,以便快速分辨出何謂燈光或場地。雖然並沒有一定的標準,但就像劇本分解表一樣,四種最常見的長條厚紙板:黃色(外景白天)、白色(內景白天)、綠色(外景晚上)、還有藍色(內景晚上)。各種類別的黑色長條便可能會被當做分隔區塊,並伴隨著白色區塊用以標示拍攝日期。

在準備過程和更新製作程序圖的進行指導中,應包含有用且正向的註解。這表示準備板子的人,無論是製作經理還是首席助理導演,都必須重新分析劇本中的原始資料,並精簡出分解表的重要資料,便可進一步以更符合邏輯還有節約的方式來進行製作。雖然這個程序很主觀,但負責的人也通常都是業界專業人士。

製作程序圖的每個長條厚紙板,應該只包含清晰,經過編碼後的內容,以及拍攝場景的實際基本必要條件。

5.通告單

通告單是正式的拍攝時間表 — 也就是請大家來上工的表單。這份最後的文件會內含每日詳細的拍攝計畫,以及通知製作團隊每人當天的工作計畫,像是地點、時間、還有用什麼方式來完成。在此應該要強調的是「計畫」這二字,因為就像其他所有電影製作的文書作業,通告單並非不可更改,而可隨時應變化而異動。

不像其他表格,通告單是所有前製作業的安排計畫和交易的總和是開啟電影製作過程中的首要工具。通告單也是直接溝通拍片現場和各部門的那條線。它是正式發出工作召集和申請設備的文件;如果需要任何東西,不管是申請升降攝影機器材還是買咖啡和餅乾,只要把要求寫在通告單上,就代表這些東西會在指定的時間和地點送達,無

5. 通告單

正式文件是由製作經理和首席助理導演所發出,其作用是通知製作團隊的每個人,針對每日拍攝所計畫好的時間表。

需進一步動作。由於通告單的特性,應清楚登記特定工作日子中的所有重要需求,如果通告單寫得不清楚,就會造成困惑和混亂。

製作拍攝時間表的主要原因是節省,所以電影製作中就算不省金錢,也需要省時間。如果沒有適度協調的時間表,就會浪費很多時間,並可能導致片場氣氛緊張甚至漏拍鏡頭。舉例來説,如果有個場地僅能使用一天,但在劇本上卻需要不同時間,你就必須在一天之內,拍攝劇本裡所需的一切,包括借到對的服裝、道具和正確的演員(還要確保相關人士注意每個連貫細節)

其中,一個常見的運作程序,就是在影印及發出通告單之前,會先請製作經理簽名確認,而通常負責準備通告單的人都是第二助理導演。要準備好通告單,需要去參照製作程序圖和拍攝時間表,也就是意味著要和首席助理導演核對,以確保所有最新資訊。既然是針對某一特定拍攝日的需求,而且必須在拍攝當天之前就發給相關的演員和工作人員,通告單通常就得在指派工作的24小時前準備就緒。

通告單上最重要的資訊如下:

1. 佈景或拍攝場地

2. 場景編號

3. 演員編號

4. 劇本頁面的總數

既然每個人都必須要仰賴通告單的正確性來準備當天的工作,兩到三次的重複檢查便有其必要。發起人的最後一個步驟,應該是徹底閱讀並檢視劇本中的場景,並核對列在通告單上的所有製作元素。

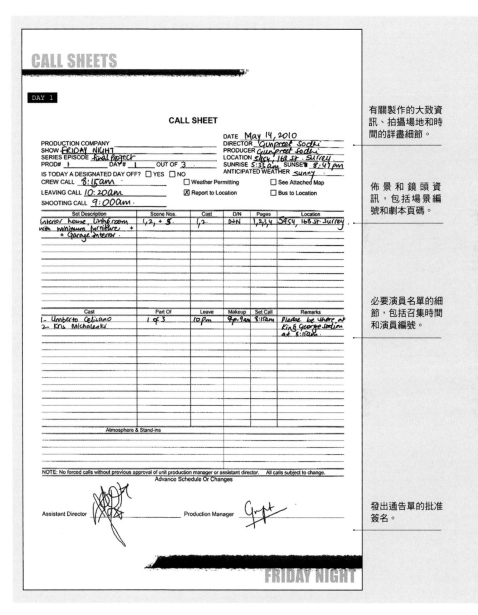

有關製作的大致資訊、拍攝場地和時間的詳盡細節。

佈景和鏡頭資訊,包括場景編號和劇本頁碼。

必要演員名單的細節,包括召集時間和演員編號。

發出通告單的批准簽名。

通告單的必要條件

通告單有許多不同的格式,但無論哪種格式都應該要加入以下資料:

1. 基本的項目資訊
2. 劇本資訊
3. 演員名單資訊
4. 工作人員資訊
5. 特殊資訊或註解
6. 交通資訊
7. 先行計畫資訊
8. 製作團隊資訊

管理拍攝場地

低預算的電影製作幾乎是仰賴在公共場所的實景來完成拍攝，至於架設佈景和租借攝影棚則完全不在預算的優先考慮清單上，所以也無需為這個主題額外開闢篇章。當然，如果你夠幸運，不僅可以使用攝影棚，還能免費佈置的話，就不在我們討論的範圍內了。

目標 >>
- 明白在公共場所拍攝的訣竅
- 了解投保規範
- 懂得如何在室內場地拍攝

　　在公共場所拍攝電影不只是為了省錢（或許還是得付一些倉庫場地使用費），真實性也很重要。預算很高的好萊塢片往往會從不同視角來拍攝場地，這也代表其中需包含資金運用以及掌控環境的能力。以長片的工作人員規模來看，光是移動劇組的單純成本，再加上燈光和攝影機的設備，很可能就會超過在攝影棚內架設佈景的金額。不過在公共場所拍攝也有許多變數，例如會被大眾生活習慣的時間所限制住，以及無法控制的因素，像是自然現象（天氣、陽光等等）。更別說還需要取得各種拍攝許可證以及使用費，而且只要發生一個意外事件，就足以毀了既定的時間表，業界中即有太多的例子可以證明此點。

到街上拍攝

　　由於拍電影會牽涉到大量的資金，所以多數的大城市都會有其代理處或部門專門監督、協調、以及核發拍電影的許可證。關於在公共場所拍攝的法律規範和金額，聯絡相關部門絕對是值得的，他們當然會要求得知拍攝細節，記得向對方說明，你要拍的是一部沒有預算的電影，希望能先諮詢一下，以免出錯。如果你的工作人員裡有學生，

也能嘗試以老套的「學生專題」來闖關。當然，要是拍攝中會包含一些動作，像是車輛追逐或槍砲等武器（就算是假的），必須通知警方以避免拘捕或受傷，要不然就會牽扯到保險的問題（詳情請看右邊的「保險和安全」）。

室內拍攝

　　在室內拍攝會帶出和之前提出的完全不同的問題，而這些也取決於你想使用私人、國有或縣市政府的場地。別忘記你還需要取得場地所有人或管理人的允許，並配合他們的時間表來拍攝，通常是對方的下班時間。既然你希望用善意打動對方，便只能接受他們的條件來調整拍攝時間，甚至有時候還得變更劇本。

　　有很多地點可選，而每個場所都有其使用條件和問題需要處理。請記得確保有足夠的空間可讓工作人員進行拍攝或搭架燈光。牆上的鏡子可能會在拍攝過程中產生問題，但記得在拍攝結束之後，請把家具恢復到原來的位置。在週末和平常日的晚上，通常可免費使用美國的政府辦公室，因為它們是公共場所；不過沒有多少電影製作人知道這點，其實身為一個納稅人，可以多加利用既有的政府資源。

　　在前製作業期間，你或是製作人應該要親臨場地，和場地所有人簽署好清楚的契約協定，其中包括詳細的財產清單，因為不論你們一開始的交流有多順利，如果之間出了什麼問題，或事情開始變得很難處理之時，你會需要保護好自己。這樣不僅能為你增添專業感，也有利於和官僚打交道。

　　有些公司和個人包商會提供聯絡方式，將其編列目錄並甚至將場地租用給電影公司。依照預算而定，如果想要縮短尋找並且交涉場地所需要的時間，這也是個可考慮的選項。如果你負擔得起，在此會建議讓製作人接受場地專業人士的服務，而美國場地經理同業公會（The Location Managers Guild of America）便是尋找專業人士很棒的

來源。不論用哪種方式，一旦決定好場地，請記得擬定清單，和所有人或管理人定好拍攝日期，簽署必要合約，並且把場地和日期加到拍攝時間表中。

保險和安全

不用在此討論對保險上的道德辯論，實際上如果你和演員以及工作人員在外拍電影，便記得要加保公共責任險。有爭議的時候，如果出了什麼差錯，要是沒有足夠的保險很可能即會讓你的電影生涯先行結束 — 除非是針對法律和監獄制度來拍紀錄片，在美國，沒有保險的話，就無法獲得拍攝許可。

關於戶外場地，請先確保事先決定好想拍攝的地點、取得適當的許可證、還有緊急應變的計畫。前製作業的整體重點就是要讓拍攝過程盡可能地順利進行。

低預算小秘訣

為了避免日益增加的成本和拍攝限制，最好的方法就是盡你所能地去找免費場地，並利用它們來發展故事。

拍攝場地：公共場所

許多餐廳和商店都會相當樂意讓你免費拍攝，只要不打擾他們做生意，並且將店名標記在影片後的贊助商中即可。至於大眾運輸則是非常難取得拍攝的場地，你必須先尋求司機的許可，這可能需要花些錢，而且通常會限制僅能在離峰時間拍攝。

拍攝場地：外景

在這裡會遇到的最大問題即是環境，因為自然環境才是真正的老大。而且鏡頭的連貫性也會是個問題；舉例來說，一旦有人走過雪上，就幾乎不可能把它恢復到原始狀態；倒影可能會造成無法測到正確曝光，而寒冷、刮風和下雨也會影響演員、工作人員和設備的狀態。如果得到偏遠的地方取景，電源供應就別想了，除非劇組自己有帶發電機。

拍攝場地：辦公室和公寓

單單一個簡單的辦公室鏡頭，你可以將它安排在週末來拍攝，不過因為演員人手不足，在上班時間以外拍攝的話，要營造出充滿能量的忙碌辦公室空間可能會有點難。借用朋友的公寓可以很簡單地展現出真實的居家環境，切記先確認有足夠的空間可以容納所有的工作人員、演員和設備。

Q&A 問與答

場地經理
蘿莉・波頓（Lori Balton）
美國場地經理同業公會會長

1.勘查潛在的拍攝場地時，最先要注意的事情是什麼？

這要看狀況而定。在視覺上和劇本相符會是最先考量，但是運籌也很重要 — 你必須配合運輸一大團的工作人員和設備；花費同等重要 — 還得要維持預算掌控；地理位置也很重要 — 如果同一天要跑兩個拍攝場地，地緣最好是靠近一些；時間表就更不用說，只要被列入首席助理導演的拍攝時間表裡的場地，在拍攝當天就一定能被使用（在許多無數的考量當中，時間表主要是取決於演員的檔期）。

2.一般面對拍攝時，在場地中會遇到最大的挑戰是什麼？

在場地作業上沒有什麼是普通，每一天都代表著全新、無法預期挑戰的一天。每個場地都是很獨特的。

3.為什麼場地往往是呈現劇本最困難的一部分？

每個部門或多或少都會覺得自己面對的挑戰最大，而我們都必須發揮團隊的作用，將最好的結果帶給導演。由於尋找和管理適合場上的許多異動，我們的工作從不停歇，即使是在拍攝之後也一樣，因為拍攝後的場地必須恢復到相等或甚至更好的狀態，以確保下一次還有合作的機會。我們會接觸到每個部門，而且不停地吸收各方面知識和技巧，無論是從了解建築細節、實地偵查3D製作、磨練溝通協調技巧，以及解釋場地合約的法律措辭。

選角與彩排

假設你想拍的電影既不是紀錄片也不是動畫片,電影裡就會需要一些演員(或是明星)。而要找到稱職、有經驗,在不認識的情況下還願意分文未取的工作人員非常困難,主要是因為如果他們很優秀的話,早就已經在這行吃飯了。

當演員角逐著少數的幾個角色位置時,是非常的激烈的競爭;當他們說要「打斷對方的腿(break a leg,譯註:祝你好運)」,那絕對不是在開玩笑。大多數在工作空檔的演員,即使沒有酬勞,還是會很樂意能有機會出現在低預算的電影裡, 因為這會讓他們有東西可以加到自己的履歷裡。

網路選角

有一些網站,例如shootingpeople.org,每天都會發佈演員和製作人想知道的消息。訂閱這個網站的使用者可以將自己的技能、經歷和其他個人資料,用「名片」的方式呈現。通常訂閱的人,均心知肚明彼此沒有多少預算,所以在這裡找人是個很不錯的開始。

另一個很棒的資源是當地的劇團或戲劇工作坊。報名

目標 >>
■ 能夠找到適當的演員
■ 了解試鏡的規則
■ 明白彩排的重要性

演員的履歷表
履歷表的長度通常是一整頁,其中含有大頭照,簡短的演員經歷,以及受過的訓練和技能。

網路上的資源
只要多做一些研究和具創意力的搜索方式,你也可以利用線上資源來尋找你要的演員。許多像是shootingpeople.org的網站,就提供了想找工作的優秀演員的連絡方式。有些演員甚至會考慮在很少或幾乎沒有預算的電影裡演出,以利增加經驗。而其他可以試試看的線上管道還包括www.craigslist.org、表演學校的校友／畢業生網站、或是例如LinkedIn和Plaxo等專業網站。

凱爾・艾姆斯沃思

工會編號：00379545
身高：180公分
體重：68公斤
髮色：棕色
眼睛顏色：綠色

電話：07489 400 099
Email：KyleElmsworth@gmail.com
經紀人：布魯斯・史密斯經紀公司，
倫敦，連絡電話：020 7601 7777

受訓

- 英國中央演講與戲劇學院。銀幕表演系碩士
- 皇家哈洛威倫敦大學。「肢體劇場（physical theathre）」學士後證書
- 市政廳音樂及戲劇學院，表演學士
- 聖托馬斯學院，戲劇藝術……等等

技能

- **口音**：義大利、標準美式英文、澳洲、俄羅斯
- **運動**：足球、籃球、英式橄欖球
- **其他**：深厚的即興表演底子、有專業潛水教練協會（PADI）開放水域潛水員的合格認證、駕駛執照
- 願意拍攝裸露鏡頭
- 可以扮演16—17歲以上的年紀

經歷

電影和電視：		
《最後的選角機會》	主要演員	惠特洛克世界娛樂公司
《命中註定》	主角	英國中央演講與戲劇學院
《龍舌蘭和咖啡》	主角	英國中央演講與戲劇學院
《遠離港口》	主角	英國中央演講與戲劇學院
《弗雷德與琴吉》	主要演員	倫敦藝術學院

劇場和舞台：		
《約瑟的神奇綵衣》	猴子／守衛	倫敦國家劇院
**《死亡醫生》	主角／傑克	倫敦國家劇院
《天方夜談》	傑克・巴蘭坦	市政廳音樂及戲劇學院
《上班時間》	跑馬場主人	市政廳音樂及戲劇學院
《起飛和降落》	法國人／看門人	公園劇場

獎項

**《死亡醫生》	最佳男主角	倫敦戲劇節

身為演員工會的一員代表他至少從事過一些專業的工作。

除非附上等身的照片，否則像這樣的個人資料並不完整。

如果演員有額外或罕見的技能，他會將其列入履歷。但要小心那些說自己可以做履歷上沒有列出的技能的演員，他們或許可以重新學習，但是你卻沒有時間或預算等他們學會。
如果需要拍攝裸體的鏡頭，最好在選角召集令裡指明這點，來應徵的演員也應該要在履歷上指明他意願。

劇場經驗不代表他們可牢記台詞，因為劇場和電影的表演並不相同。至於表演地點能清楚顯示出這是業餘還是專業人士所製作的電影。

記得確認個人的聯絡資料上有包括手機號碼和電子信箱。

和經紀人談會比較容易，但他們可能不想處理沒有預算的工作。而多數接些無償工作的演員們其實也不會告知經紀人。

訓練不等於經驗或能力。需要和小孩一起工作時，利用未經訓練的演員會獲得比較自然的演出，也比較容易接受指導。

電影和電視演出的經歷應提供試鏡帶。如果沒有附上試鏡帶，就很有可能他的角色是不說話的臨時演員。無論如何，但的確他們也是有參與電影拍攝的經歷。

參加演員工作坊是認識演員的好方法，而且多學會一些基本的表演技巧，對導演的工作也會有所幫助。如果你可以親身接觸表演的過程，不只能夠和演員有所共鳴，還能夠從他們身上誘導出更好的表演。戲劇舞台和電影是兩個不盡相同的範疇；電影中需要演員的瞬間表演爆發力，往往輕描淡寫，而且可能必須在很短的間隔重複好幾次，然而舞台劇卻要求持久和具延長性的「大」動作，幾乎可說是誇大的表演形態。由於演電影也會比較細膩，因為面對的是非常小眾的觀眾，他們會很仔細地檢視演員所說的每句話和每個動作，所以有些舞台劇演員在適應電影拍攝上會有問題，那是因為他們的演出往往太過戲劇化，這在鏡頭上就會顯得很不自然。因此試鏡就成為非常重要的環節。

克林·伊斯威特
（Clint Eastwood）
188公分
推薦作品：
《殺無赦》、《荒野大鑣客》、《驅·逐》、《緊急追捕令》

蒂姐·絲雲頓
（Tilda Swinton）
179公分
推薦作品：
《康斯坦汀：驅魔神探》、《納尼亞傳奇》、《班傑明的奇幻旅程》

安迪·瑟克斯
（Andy Serkis）
173公分
推薦作品：
《墨水心》、《猩球崛起》、《超級英雄已死》

梅莉·史翠普
（Meyrl Streep）
165公分
推薦作品：
《鐵娘子》、《蘇菲亞的抉擇》、《絲克伍事件》、《穿著Prada的惡魔》

丹尼·德維托
（Danny DeVito）
145公分
推薦作品：
《鐵面特警隊》、《蝙蝠俠大顯神威》、《黑道當家》

6'6"
6'0"
5'6"
5'0"
4'6"
4'0"
3'6"
3'0"

試鏡

初選會根據於年紀、性別、還有身材特徵，通常是直接看著演員附加在履歷上，那些虛有其表的照片。由於照片只能展現出一個姿勢，而且是刻意設計用來表現出演員本人最棒的樣子，光看照片未必會有幫助。請記得要多注意演員的身高。除非刻意尋找很大的身高落差，否則身高差距過大會很難放入同一個鏡頭中。

一旦選好想要試鏡的演員，請向他們清楚說明你的任何特殊要求，無論是裸體、騎馬的技巧、在高處演戲……等任何不尋常的事情。如果是有酬的拍攝工作，演員往往為了拿到角色而不惜說謊，但是如果是無酬，也可藉此讓他們因為你的誠實而賦予信任，更不會危害到日後的拍攝過程。當然，這也會讓你知道試鏡者對要求的許可程度。針對試鏡場合，記得選用中立場地，避免私人住家；或許可以和當地劇院借用空間，對彩排來說也更方便。

在試鏡期間，記得在房間裡多加一位異性，以去任何可能，或是不合適舉動的指控。別忘記還要有人操作攝影機錄下試鏡帶，多個幫手也可以幫你和應徵的人對劇本台詞。請記住讓演員在試鏡一開始便說出自己的名字，如此一來，當你重播帶子的時候，才會知道他們是誰。

有許多不同的試鏡。有些導演喜歡給演員劇本，讓他們做事前準備；而其他導演則喜歡看演員即興演出。你必須自己決定，哪種方法最可以幫助你做出正確的決定。

經過初步的試鏡，草擬一份你想要再複試的候選人名單，並讓他們和其他你已經選好的演員一同演出。表演者之間那無形且神祕的「化學作用」是確實存在的，而你需要盡所能地將它找出來，或至少是接近的氛圍。

選角的決定

每個演員的體型和身高都不盡相同，但最終重要的是表演能力，所以你可能必須在「外貌」上約略妥協，才能得到有經驗又可靠的演員。

試鏡的規矩

除了確保均有至少兩位不同的性別的人員在場，還有要多加注意自己對待演員的舉止。記得要謝謝他們過來，熱切但專業地看待他們的表演，不論有多好或多壞。如果他們是經紀人介紹來的，別忘記告訴他們，你會將結果告知經紀人，否則你就必須吃力不討好地告訴他們沒有通過試鏡。在完全決定演員名單之前，不要這麼告知對方選上與否。

如果首選演員沒辦法配合拍攝時間，就把角色讓給第二選擇的演員，一直到你有演員可以用。永遠不要透露演員是不是你的首選。確保所有試鏡人員決定結果的日期，並且無論選上與否都會接獲通知。

溫和地拒絕

如果演員沒有得到角色，別忘記要禮貌地告知對方。一封簡單但寫得好的拒絕信就可以代表出你的專業份量。當你在寫拒絕信或電子郵件時，記得要保持圓滑和鼓勵，因為你永遠不會知道，今天不適合的演員，在將來可能會出現非常適合他的角色。不用製造敵對狀態。

彩排

無論是長片或是五分鐘的短片，彩排都是不可少的，因為演員會需要花時間來熟悉自己的角色，並且和其他演員建立默契。即使只有幾天，對於正式拍攝來說也非常有幫助，而且在彩排過程中，也可以讓你有時間和想法根據不同演員來修正鏡頭。

身為導演，你必須要知道自己想要追求的畫面是什麼；像是短片往往只是從故事中所截取的連續快拍片段，所以需要清楚明白其背景，才能藉由演員的完美呈現來完成。彩排會被電影類型和劇本所支配，例如動作場面會需要某種彩排，而對話很多的片子則需要另一種。記得讓演員來填滿你的想像空間，但也別忘了誰才是老大。

進行試鏡

為了讓試鏡發揮最大效用，應該要進行測試的是各演員進入角色的技巧和能力，而以下四種方法應該可讓你明白此演員是否符合需求。

- 寄劇本給演員，指定其中一段對話，並要求他針對試鏡來揣摩。另一種方法是只寄給他一個場景，再看他如何從場景中詮釋角色。這個場景應該要出自劇本。這可測試他對角色的了解，以及背台詞的能力。

- 試鏡的時候，給他一段沒看過的台詞，可以出自同一個角色，或某個可能適合他的角色。請他不經準備就開始朗讀。等他念完之後，再行朗讀一遍，但這次加上你的指導；這將可測試他能多快進入狀況以及接受指導的程度有多高。

- 一起討論角色可能發生的背景故事，再讓他即興表演出來，再加入另一名，漸漸引導到剛剛表演或朗讀過的劇本。即興表演之後，請他再表演一次劇本裡有的片段，這可測試他能多快進入狀況，以及評估他對建立角色的幫助有多大。

- 如果劇本中有指定需要特殊技巧或是操作特定道具的場景，都應該要在試鏡中完成。

選擇工作人員

雖然工作人員的多寡是根據劇本的規模有多大，你還是需要具有特殊技能的人員，來幫助你實現計畫。

目標 >>
- ☐ 明白越少就是越多
- ☐ 能夠多工操作
- ☐ 了解大家的份內工作

在製作沒有或是低預算電影之時，你能用到的工作人員越少越好。主要是經濟上的考量，因為就算你沒有付他們工資，至少還是要提供飲食，並且負責他們的交通費。

如果可以説服朋友來幫忙，可能不需要付出三明治以上的報酬，這是另一回事；要是他們自願在這種條件下工作，那更好。當然，你也不想讓自己的周圍充滿了沒有用處的人；你需要的是一小群組織嚴密、能夠多工進行、可以快速工作、預期狀況和解決問題的工作人員。

隨著預算增加，工作人員的規模也會變大，反之亦然。光是看長片最後的感謝名單，你就知道電影中需要用到多少的助理人員，還有助理的助理等等。而在小規模的電影製作，最好是用可以獨力進行多工的人員，對他們來說，這也是個很好的經驗，並且小團體的組織較嚴密，也

製作人（Producer）

製作人基本上就是要負責所有的事務，尤其是錢的運作，也就是電影的商業面。他通常來自兩個方面，要不是對於電影本身有些想法，希望將其製作為電影，並雇用了演員來實踐；要不然就是編劇／導演想拍電影，需要某個人來處理生意，便請他來自由發揮。如果你擁有一個好的事業頭腦，而且喜歡和各類人馬打交道，你就應該能夠擔任製作人的角色。至於和製作經理共事，進行每天製作流程的人，則稱為製作統籌（line producer）。

導演（Director）

一般來說導演是個很迷人的工作。最終掌控電影的外觀和感覺的人就是導演。理想的作法是要同時擔任編劇／導演，創作才會從概念一線進行到實現。許多導演的工作是在組織方面，而當喊出「開拍」二字之後，他必須確保一切都已經準備好，並待在對的地方，以便進行拍攝。取決於導演的能力，他可能會負責許多工作，但是至少在獨立製片中，只要他掌控好預算，導演就是老闆。一個好的導演需要具有遠見，而且要能掌控全局。

攝影指導（DP）

攝影指導的工作就是要拍攝影片。不只是攝影機的操作，他也必須和導演共事，一同決定最好的角度、燈光、鏡頭、運鏡等等。身為導演，如果你覺得在技術上沒有足夠自信，富有經驗的攝影指導將會改變電影的最終呈現方式。所以，還是多懂一些拍攝技巧比較好。

更容易管理。過多的專職人員會導致現場有許多無所事事的旁觀者，更何況只要一鬆懈下來，人就很可能會想要吃東西或是閒聊。只要賦予一定的忙碌程度，大家就會更可享受拍片過程，成就感也會越大。

在挑選工作人員的時候，建議先從朋友，或是朋友的朋友開始。熟人有助於打破僵局，雖然無法從中保證工作能力，但也會增加推薦其他人進來的這點好處。另一個替代方案就是加入當地的劇團，可從中取得各種資源和技能，並能輕易將經驗轉到拍電影上。不論是實踐、體力或是技術層面，切記只讓其他人去做你實際上沒辦法自己做的工作。這是你的電影，所以一定要盡力去做，但如果將工作分配出去，倘若不會搞砸的話，請放手讓他們去進行。真正的重點在於，第一，掌權的人是你；第二，你很

感謝他們的幫忙。尤其是沒有錢的時候，讚美和感謝永遠都不嫌多。

在接下來的幾頁中，會更加詳細敘述拍攝人員的各類工作，因為只有對其有更深的概念，你才可以為電影選出理想的工作人員。

當地的工會，例如導演工會或是技術人員工會，都是非常不錯的地方可以找到有經驗的工作人員。如果你的劇本很好，可能只需協商費用就能找到一些很棒的工會人士。知道當地節目的空檔時間會很有幫助，因為許多人會在休息之間，找些簡短又有趣的拍攝計畫來打發時間。另外，向電影學校徵人也是不錯的方向。雖然電影學校的學生可能沒有經驗，卻擁有最純粹的無盡熱忱。

助理導演（AD）

助理導演是導演的耳朵、眼睛和嘴巴。他們負責的是整個劇組的運作，因為當導演則會忙著處理拍攝電影的時候，助理導演需要進行所有必要的協調和管理工作，不過對模式較小的電影製作來說，就不太需要助理導演這個職位。

攝影機操作員（Camera operator）

這是個重要的工作，因為必須根據攝影指導的指示嚴格執行鏡頭運作；如果在拍攝期間內有出任何問題，他也會立刻回報。

場地音效（Location sound）

除非是拍無聲或沒有對話的電影，你會需要一個管理場地音效的工作人員。此人專門負責確保在拍攝中，錄下所有聲音和對話。他也會同時擔任收音員（boom operator）。收音員需要很大的耐力和力氣；在拍攝期間，他們必須在自己頭上舉著一支附有麥克風的吊桿，既要讓它維持在鏡頭外，又須盡可能地靠近演員來收音。要做到這點，可沒有像說起來那麼簡單。

場記／劇本總監（Continuity/ Script supervisor）

除了導演，場記人員或許是劇組中最重要的人物，他的作用就是讓你的電影免於出現在其他電影／電視節目上的錯誤。他的工作即是要確保拍攝過程，在鏡頭和鏡頭之間的一切細節均吻合不出錯，所以擁有一雙注意細節、近乎龜毛、一絲不苟的眼睛是必要的。可隨時暫停的數位攝影機讓這個工作變得比較容易，但是它並不會因此取代人眼的銳利觀察。

製作助理（PAs）

或許是工作人員中最忙的人，製作助理必須組織執行一切事務。助理導演會參與實際的拍攝，而製作助理則必須監督電影實務層面，確保每個人和一切事物都就定位，而且越便宜越好。

美術指導／藝術總監（Production designer/ Art director）

無論是用找的或購買，美術指導要負責製作並完成場景外觀；他們會和製作助理共事，像是處理好道具等等。

場務就定位
場務需要做很多工作，包括拿反光板或補色板（Flex fill），如上方照片所示。

其他

燈光總監（Gaffer）：負責燈光的工頭。別稱：sparks。

助理（Best Boy）：燈光師的助手。

攝影助理（Focus puller）：在拍攝期間負責調整鏡頭的焦距。

打板人（Clapper loader）：負責在場記板上記下細節。

場務（Grip）：搬運和架設拍片設備及道具的人；也會負責操作、移動攝影車之類的設備。

首席場務（Key Grip）：負責管理所有場務。

拆搭景班（Swing gang）：架設和拆卸佈景的人。

場地經理（Location manager）：預定和監督場地拍攝，並取得許可。

製作助理（Runner）：到處奔走或開車，收集及傳遞演員、工作人員或道具等訊息。做任何別人不想做的事，也就是有拿薪水的奴隸。

攝影穩定系統操作員（Steadicam operator）：操作攝影穩定器的人，通常也是受過特別訓練的攝影師。

服裝師（Costume）

服裝部門不僅需要讓演員看起來像角色，還要很逼真。為了讓觀眾進入故事，賦予影片所處時代需要的可信度，仔細地注意時代背景、場地等細節即非常重要。對低預算的電影來說，最好的找服裝地點就是電影戲服商店、二手衣服或舊衣回收店家。

場務（Grip）

場務負責移動並操作攝影機和燈光設備。他們往往會被稱「有腦袋的肌肉」，因為他們總可以把燈光和攝影機放在驚人的位置，以便取得最準確的畫面。

剪輯師（Editor）

雖然剪輯是在拍攝之後才進行，但讓剪輯師盡早參與拍攝過程卻是明智的決定。一個好的剪輯師可以完成你的畫面，而不好的剪輯師可以毀了它。富有經驗的剪輯師可以提供寶貴的建議，像是關於拍攝的涵蓋範圍，這樣之後他們才會有更多的剪接材料。

化妝師（Make-up）

永遠不要低估化妝的重要性。即使是像消除鼻子或額頭上的油光一樣簡單的動作，在沒有經驗的人手上都可能會是場惡夢。因為要上得了電影鏡頭的方法和設計與舞台大不同，請記得確保你的化妝師除了劇場還擁有電視和電影經驗。要找到收費不高的化妝師，最好的地方就是訓練化妝設計和技巧的電影學院。

需要多少工作人員？

靠你自己的力量拍電影也是有可能的（取決於收音的方式），但是一手包辦也未必是個好主意。最好的方法就是瀏覽工作清單，決定什麼可以自己做的，哪一個可以授權給別人，還有哪一個是需要有經驗，可提供建議和協助的人。

下列人員是一個不錯的基本工作團隊名單。請注意某些職位是可以合併在一起的。

- 編劇 / 製作人 / 導演 ─ 你
- 製片經理 / 副導演
- 場地經理 / 製片助理
- 劇本總監
- 攝影指導 / 攝影師
- 首席場務
- 場地音效 / 後製音效指導
- 美術指導 / 道具 / 佈景
- 服裝師 / 髮型師 / 化妝師

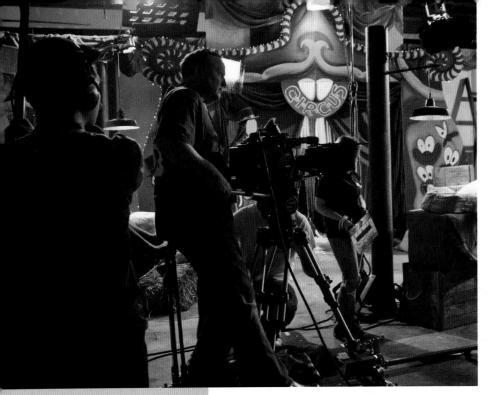

專注在細節上
基本的攝影棚就可以完成你所需的場景搭建，但還是需要好的供電系統和足夠的空間，以便把東西和道具搬進攝影棚。

場地、場地、場地
請注意！這就是可能會妨礙你實現劇本和拍攝的地方。切記一定要保留第二或第三個場地當作備案。如果沒辦法透過朋友或家人找到適合的場地，你還可以試試看專業的場地獵人，但當然不是免費。最後還可以，經由修改劇本，以便配合使用免費的場地（請見第42至第43頁）。

美術指導

當你在寫劇本或是閱讀其他人寫的，而想執導的劇本時，你必須非常清楚地「看到」電影所呈現的樣子，以及適當的拍攝場地。如果你是編劇，有可能已經在腦袋裡掌握到明確的場地，或者是根據你印象中的概念；如果尚未決定任何拍攝地點，透過美術指導的幫助就有其必要了。

目標 >>
■ 明白如何打造正確的「外觀」和「氛圍」
■ 知道如何裝飾場景
■ 如何「呈現」才是重點，而非「口述」

美術指導的工作

美術指導主要是去創造出在鏡頭前從佈景到道具到服裝甚至髮型的整體外觀。如果有機會可以到攝影棚拍攝，美術指導在和導演開會後，即會設計佈景、監督裝潢以及購買和租借道具。對很少或幾乎沒有預算的電影來說，你們比較可能會借用其他人的場地來拍攝，而且如果是公共場所還需注意使用時間，場地的佈置細節可能就會不如攝影棚內周詳。

利用現場

如果很幸運地可以任意使用場地，你應該會想去「裝扮」它，通常代表著清空房間並重新裝潢成適合角色或電影設定的氛圍。一般來說美術指導會和場地經理一起行動。有時候裝潢不只是變換家具或粉刷牆壁，這必須和財產所有人詳談後取得共識，而且在拍攝之後，應要把場地恢復成原本樣貌 — 除非你可以說服他們，新的室內佈置比原來的好上許多。

在低預算電影裡，在裝飾上的改變只會徒增浪費時間和金錢，實際一點的想法應是把你手邊的資源做出最有效的利用。約略整理環境可以有助於去除背景中會轉移觀眾注意力的事物，但是再多做其他的事情就可能是沒必要的。理想上來說，你不會希望佈景壓過場景，或是甚至侵佔到演員的地位，所以盡可能地讓它保持自然才是上策。

電影類型將會支配美術指導對場景的發想。如果電影中有許多快速移動的動作或是打鬥場景，就必須把佈景設計得便於打鬥，反之亦然。針對外景而言，美術指導會就場地本身提出建議，但是在沒有預算的情況下，拍攝地點就未必是最理想的地方。

如果電影中有很多對白，因為觀眾會專注在演員身上，背景相對來說就不是很重要，所以不應該增加其重要性。另一方面，因為你只有很短的時間可去發展角色的個性，利用美術指導來傳達也是不可或缺的方法。簡單的東西，像是牆上的畫、家具的風格和整體的乾淨（或是不乾淨），都是可以向觀眾來傳達角色的特徵。好的編劇和好的故事，其中的必要條件就是要懂得如何去呈現出來，而不是用說的（請見第19頁），而在視覺媒體上，這點更是重要，也更簡單。別忘記好好利用這點。

Q&A 問與答

美術指導
凱文・皮爾斯（Kevin Pierce）

1.在拍攝低預算電影時，美術指導最大的挑戰是？

面對比較少的預算時，最大的挑戰就是，在不危害到場景的完整性或外觀的前提下要想出創意的解決方案，以彌補財務上的不足。一般來說這代表著要取得價錢低廉或免費的材料，並盡可能地去改造或回收它們。清楚的佈景設計概念、實際可行的預算方案以及有建設性和專業的員工名單，是身為一個美術指導在拍攝計畫中可帶來的最寶貴資產。

2.當面對小預算時，美術指導不應該限制自己？

美術指導絕對不應該限制住自己的設計願景，但是永遠都要保留妥協的空間；至於成本效益的解決方案則是隨處可得。舉例來說，縮小佈景尺寸、回收建設素材和粉刷材料、只建立出鏡頭會拍到以及適合劇本場景的範圍，這樣即可明顯減少勞力和材料上的成本。而且預算問題的解決方案往往會在與攝影指導、導演以及支援團隊的開會間獲得解決，因為他們明白製作電影就是努力合作，並且當關鍵人員彼此均投入工作和分享想法時，美術指導的工作就可迅速達成。

3.對搭景師、美術裝飾和美術指導，哪些是不錯的可用資源？

最好的資源通常你已經知道如何取得，請朋友和家人幫助或捐材料，對很少或幾乎沒有預算的佈景裝飾和道具來說擁有著極大的效益。又例如freecycle和craigslist等的再生資源利用網站，以及電話簿，也都是隨手可搜尋搭景素材和佈景裝飾時的好幫手。

在美國的資源網站LA 411、NY 411和Debbie Book上都有很多願意協助拍攝的公司廣告，通常也是找素材很快速（但不一定便宜）的方法；多數的公司在刊登廣告時，也會提供網站，讓客戶可以上網瀏覽產品，如果你心裡有特定的項目，許多公司均可用電子郵件寄給你照片或影片，並願意寄送到全世界。

4.美術指導最專注在？

透過質感、顏色、圖案和比例的視覺故事的傳達，因為它會隱藏在地板、牆壁、窗戶、天花板還有門的細節裡。除了管理預算以外，美術指導人員的搭景細節和每日工作流程，都應該與其他部門主管彙整，以確保電影整體外觀和導演願景的一致性。美術指導的基本工作就是幫其他部門搭好橋，鋪好路，以便他們去執行其他拍攝事務。

5.你特別欣賞的美術製作是？

自1969年起，但丁・費拉提（Dante Ferretti）就不斷用銀幕上的華麗美景來震撼觀眾。他早期和費德里・柯費里尼（Federico Fellini）合作的作品，即展現出三度空間的高對比藝術和簡約之美，也因此成為美術和服裝設計形式和作用上的指標。透過不斷變化的電腦來輔助，他近期的作品，像是《神鬼玩家》（The Aviator）、《瘋狂理髮師》（Sweeny Todd）、《隔離島》（Shutter Island）和《雨果的冒險》（Hugo）也持續展現出那對色彩、尺寸、質感和說故事的大師專業技巧。

好的美術指導應該隱藏於無形之間，就像攝影師和音效師，這表示觀眾不會刻意去注意；如果你聽到有人僅只談論畫面有多棒，卻完全沒提到其他東西，那就應該有所認知這部電影並不成功。電影所有的一切都必須平衡，觀眾才會口徑一致地說：「這電影真棒！」當然，電影看起來一定要很棒，但不能以此為賣點。

低預算小秘訣

當地的小攝影棚可能會非常支持協助低預算的電影，並願意出借空間以便出現在電影的贊助名單中。同樣地，電影學校也會是個好的尋找場地的資源。

AMC電視頻道的概念
上圖表現的是從單色到彩色的鉛筆素描概念，再到Adobe Illustrator和Photoshop繪圖軟體的製作，最後到Maya電腦軟體的3D呈現。

服裝與化妝

目標 >>

■ 知道如何獲得低預算的服裝
　和化妝

■ 理解服裝的部門

■ 了解美術指導

進入角色

將演員打扮好，由他們讓角色閃耀並發光，以說服觀眾其真實性。

一旦場景佈置完成，就輪到打扮演員。拍攝計畫的野心越大，服裝部門的工作就會變得越複雜。

低預算小秘訣

· 便宜的二手服裝店是很好的戲服素材，特別適合營造「有點邋遢」的感覺。

· 或試試看向當地業餘劇團借用精緻戲服，如果演員可以交換接戲，說不定也可便宜租用戲服。

都會戲劇最多就是需要演員自己本身，或是當地慈善二手商店可提供的衣物；不過如果是其他類型的電影，可能就會需要熟悉縫紉機操作的員工，或是當地服裝出租店、業餘劇團的聯絡方式。

製作第一部電影，一般人不太可能會想去嘗試某個時代的古裝劇，但如果你正在這麼做，那麼祝你好運。將時代背景放在當代的戲劇是最受歡迎的拍攝類型，接著才是恐怖片和科幻片。後面兩種電影的好處是，不需要精心製作的服裝和化妝。人們常會忽略的部分是，科幻片僅具有科學背景，但它並不一定需要包括華麗的時空旅行；而恐怖片則是要嚇人，怪獸並不是必要的條件，事實上，看不到的東西通常會比任何人造面具還要可怕。

化妝

就算沒有使用到化妝特效（請見第94頁），你的團隊還是會需要人來幫演員上基本妝，通常以撲粉為主，讓在打光之下的皮膚不會反光。這些人同時也必須確保在拍攝期間，演員的髮型保持一致性。多數女性都有自己化妝的經驗，要把化妝技巧運用到幫別人化妝上應該沒有問題。如果你想要用某個比較有技巧或專業的化妝師，但是卻苦無預算，也可試著運用你的魅力加上拍電影的神祕性，去接近在百貨公司化妝櫃檯的櫃姐們。如果你是男性，記得帶上女朋友或姊妹去試妝，並在閒聊中帶入主題。

另一個潛在的人力來源就是大學學生，和學生合作有好處，也有壞處。他們可能會很樂意讓自己的名字出現在電影裡，但是同時這群人也是低預算電影製作人和學生電影製作人的主要目標，所以他們可能會非常搶手。另外還有一個方法，那就是去接近業餘的戲劇協會。對剛起步的電影製作人來說，以上都是很棒的資源。雖然舞台的妝容比電影誇張，但原則不會變，而且這些協會也可能會是找到精製服裝的好地方。

服裝

　　雖然每次的電影製作都不一樣，但基本的規則和需求並不會變。如果拍攝時間會超過一天，你會需要找個人來管理服裝。就算演員們可提供自己的戲服，你還是需要一個人來協調運籌。當拍攝持續超過一天以上時，演員最好是不要一直穿著戲服，而是留給管理服裝的人。允許演員穿著戲服離開拍攝現場將會引發災難，不僅是衣服可能會被弄髒，更糟的是，也有可能會被留在家裡忘記帶來上工。拍立得相機（Polaroids）是服裝部門的標準配備，通常用來記錄誰穿了什麼以及穿的方式，不過如果搭配筆記型電腦使用，數位相機更方便、便宜而且有效率。

　　除了組織方面，管理服裝的人員／部門還必須配合美術指導。不只戲服必須搭配角色，其色彩和圖案的選擇也可能會影響到電影呈現出的外觀和意義。舉例來說，華倫・比提（Warren Beatty）執導的《至尊神探》（Dick Tracy），便是以顯著、單調顏色的戲服來增加電影整體的「漫畫」觀感。這些細節可能不會被觀眾特別注意，但是確實會造成視覺上的差異，就像是給角色穿上特定的顏色，即可增加角色的象徵意味。

　　拍攝之前把服裝和化妝組織好，在拍攝當天，所有事情就可以進行得更加順利。

化妝細節
整臉塗妝可能會需要花上大量的時間（如上圖），所以記得把它列入你的時間表。

規劃化妝
化妝有三種主要的風格：時尚、幻想和創意，而每種類型都有不同的化妝品需求。現在大多數化妝藝術家都會使用Adobe Photoshop，以演員提供的大頭照來做事前設計。

3

完成所有前製作業後，前往下一個階段 — 正式製作的時候，很多人在這階段都會情緒低落，因為這裡肯定是電影製作過程中最激烈的部分，並且有時候也是最短的階段。前製作業需要準備地非常完善，而大致上來說，前製作業和正式製作階段只佔了整個電影製作過程的百分之二十五，至於其他部份則歸於後製作業和正式發行。

PRODUCTION

身為獨立電影製作人，你必須仰靠招募員工的幫助，所以你得注意他們的進度以及你本身花在準備拍攝上的時間。當準備越不周詳，別人就越不願意把時間花在你身上，因此無論你有沒有錢拍電影，所有計畫必須經過清晰且詳盡的組織。其中最好的方法，就是集合有經驗的人士，並小心地運用其專業技巧。絕對不要以為你可以獨自製作電影，這是個很大的錯誤，因為電影製作本來就是個合作的過程。在這個章節中會涵蓋電影製作的理論和實務，並且提供將現有條件做出最大發揮的訣竅，以便產生出最好的結果。

開始製作

導演：簡介

在電影業界，導演常被視為具有聲望的迷人角色。然而，實際上如果沒有付出，何來榮耀。擔負著督促製作進度的責任，導演必須能夠將他的構想分享給其他有遠見的人，一起合作把影像搬上大螢幕，並全都在特定的時間內完成。無論導演的工作看起來有多迷人，這項任務絕對一點都不簡單。

目標 >>
■ 明白導演的角色
■ 溝通傳達腦中的願景
■ 和演員一起工作
■ 掌控拍攝

導演的工作有一部份不怎麼浪漫，那就是時間會被例行行政事物給佔據。只要電影規模越大，導演就得做出越多決定。請不要忘記，導演的主要工作是要讓演員呈現最棒的演出，如果以軍事上的術語來解釋，導演就像將軍，專門負責想對策、下命令和監督軍隊。接下來幾頁會對導演的工作範圍做簡短的介紹，緊接著在第62頁至第67頁的內容，則是詳盡導演在電影製作中的複雜任務。

具獨創性的導演

有兩種特定類型的導演，各自擁有獨立的特徵。編劇兼導演是其中的精英，電影界裡的佼佼者，從概念到拍片全程掌握。他們會說故事，也懂得如何呈現在大螢幕上。另一類型的導演則會請別人寫劇本，然後根據自己的想法來詮釋演出。不是所有導演都能夠寫出原創劇本，更少有編劇具備指揮電影工作人員的天份。

第一次拍電影的大多數人，都會傾向直接跳入編劇兼導演的角色。那是因為他們想要拍電影，而且通常已經知道該如何呈現。體裁可能會是改編，或受到啟發的故事，不論來源是什麼，新手導演都有想要將其實現的想法。

不論導演有多少天份或能夠進行多少多重任務，想把概念轉換到現實面，他都需要演員的幫忙。導演的工作是誘導演員，將他們最好的表演展現出來，這一切都會從選角和彩排開始，然後才進入到正式彩排。上述的過程，對

導演和演員的關係建立非常重要，他們的關係也會決定演員的演出是否超越水準。

極端類型的導演

有兩種極端的導演類型：完全掌控型或順其自然型。想要成為導演的你，目標應該是要放在這兩者之間。想要完全掌控的導演會希望演員百分之百照著他們的指示去移動和說話，他們當作木偶；至於順其自然的導演則會讓演員盡可能地照演員自己想要的方式來作即興表演，但往往會不利於原創劇本。導演應該要做的是允許演員去探索自己的角色，並提供建議，再以清楚的願景從中調和。好的導演會找到方法，將他們對角色的感受傳達給演員，讓演員能夠明白角色在劇本提供的特定狀況下會產生什麼樣的反應。

無需大動作

許多演員具備舞台的訓練和經驗（如果有的話），因此會放大動作和聲音，但這並非演出電影的條件。在電影裡，攝影機很多時候會非常貼近演員，而且演員之間的對話距離也比舞台表演來得近，往往也會比舞台上還要密

規劃拍攝過程

右邊這張從概念一路進行到宣傳的流程表，標出了導演在製作低預算電影中所擔任的角色。像這樣簡單標出的視覺流程表，可以讓你在組織拍攝的過程變得更簡單。針對大預算的電影，像是規劃製作或拍攝計劃表等的任務就不會交與導演負責。

構想

撰寫或取得劇本 → 製作或監督分鏡表

選角和試鏡 → 製作電影拍攝時刻表

在片場裡，導演必須懂得溝通，而在心態上，得成為最關心演員的演出，並且和攝影指導一起將願景付諸實行的人。

1.導演（昆汀‧塔倫提諾，Quentin Tarantino）：在電影《追殺比爾（Kill Bill）》裡，正在向演員和工作人員解釋他對鏡頭的願景。

2.攝影指導：攝影指導必須在視覺上詮釋導演的想法，並把它們拍攝出來。攝影指導和導演之間擁有的是共生關係。

3.打鬥／特技人員（Stunt）：必須精心設計動作片裡的動作場景、雇用特技人員並且負責訓練演員。安全是特技人員最主要的考量之一，甚至超越拍攝畫面。

4.演員：無論是身體上還是情緒上的，導演必須引導演員表現出最好的一面。留時間給演員暖身非常重要，但記得不要耽誤到拍攝時間。

集。然而，這些並不是僅有的差別。在電影裡，演員不需要學習並背誦大量的對話，他們可以照順序拍攝的場景，還有多重拍攝的畫面來涵蓋台詞，由此可讓演員將能量用來維持在專注角色本身上面，這也就是為什麼導演了解演員，藉著以適當的方法來獲得所需的表演，並讚許演員的辛勞。

其中最好的方法就是「和角色對話（talk to the character）」，也就是把演員當作角色，藉由詢問角色有關於劇中的深度問題，以便引導出適當的情緒和反應。其他可使用的方法，像是「那樣真的很棒，但是我們能不能試試看……？」其實到了最後，不外乎都是在發展人際技巧和個別了解每個演員的方法；而且每個演員適用的方法都不一樣。不幸的是，這只能透過嘗試、犯錯還有經驗來習得。因為了解和尊重彼此，這就是許多演員和導演會不斷合作的原因。

如果你可以建立這種相處模式，你的電影便會超出你所想像地發展。導演的工作不只是從演員身上引導出正確的情緒，還必須讓他和攝影機之間產生某種羈絆。這表示要精心安排演員在攝影機前的動作，同時掌控鏡頭的框架，以及攝影機本身的運鏡。

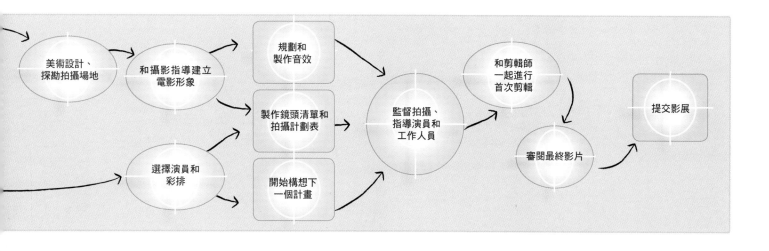

美術設計、探勘拍攝場地 → 和攝影指導建立電影形象 → 規劃和製作音效 → 監督拍攝、指導演員和工作人員 → 和剪輯師一起進行首次剪輯 → 審閱最終影片 → 提交影展

製作鏡頭清單和拍攝計劃表

選擇演員和彩排

開始構想下一個計畫

SHOT LIST

場景1；內景，屋內 — 晚上

佈局	鏡頭編號	運鏡	敘述
#1	1, 9	寬景，主要鏡頭	傑森和戴夫（特別是終景的鏡頭）
	2, 4, 13, 14, 16, 19, 21, 22, 24	中景	傑森看著電腦螢幕直到終景
	12	滑軌向左（Dolly Left）	戴夫跪下看著電腦
2	5, 8	中景	傑森走著去幫戴夫開門，「讓我進去，兄弟，我想撒尿！都是這些該死的冰啤酒，幫我拿一下。」
	6,	中特寫／寬景	傑森說，「戴夫，好朋友，什麼風把你吹來了？」
	10	滑軌向左／橫搖鏡頭／中景	傑森把門關上，將袋子放在桌上，走回到電腦前
3	7	中景／越過戴夫肩膀拍攝	傑森說，「你臭死了！」
	11	中景	戴夫走進來，站在傑森背後，然後走到另一邊
4	17, 18	特寫	傑森說，「不，戴夫。我寧可去拼拼圖到睡著。」戴夫身上被啤酒噴到，戴夫說，「老兄，這絕對不是享受人生啊。」
插入鏡頭（Inserts）	3, 15, 20, 23,	插入鏡頭／特寫	在螢幕上顯示睡眠呼吸中止症，啤酒瓶，將飲料倒入玻璃杯中，手握玻璃杯

FRIDAY NIGHT

鏡頭清單

在這個當中會涵蓋所有需拍攝的範圍，也就是導演需要的畫面，來讓故事在場景中保持真實的運鏡清單。鏡頭表（Shot Sheet，請見第79頁）則是紀錄最終拍攝的表格，可能會和鏡頭清單，或是保持和鏡頭清單相當相似。

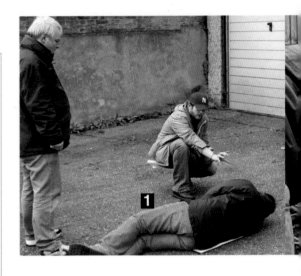

攝影

有些導演非常親力親為，經常在指導演員的同時也操作著攝影機，這可讓導演針對構圖做出迅速的決定，在低預算或幾乎沒有預算的電影拍攝中，沒有攝影助理的情況下非常不錯。而且因為無需向攝影指導或攝影師解釋一切或重拍，也會加速拍攝的過程。

將拍攝和導戲放在一起進行的結果，那就是很難放足夠的注意力在演員身上。基本上這是看你對掌控鏡頭的自信，以及取決於你對演員的信心。如果你非常滿意演員在彩排中的表現，那就專心拍攝吧。自己掌鏡的好處在於可以一拍再拍，但壞處就是，在拍攝電影的有限時間內，很多場景必須一次就到位。

身為導演，你必須決定場景中的鏡頭涵蓋範圍有多大 — 定場鏡頭（Establish shot）、中景鏡頭、特寫鏡頭與旁跳鏡頭（Cutaways）。只要演員和工作人員可以容忍，你可以設定出任何鏡頭涵蓋範圍（請見第78頁）。

「開拍！」

所有前製作業、會議、彩排，還有監督佈景，都會在導演喊出「開拍！」的那一刻達到最高點。取決於現場設備是否準備好，其實在導演喊出這個字之前，還是有一套需要遵守的完整規範。首先是第一位助理導演先喊著，「預備／固定」，接著是「全場安靜！」和「開啟攝影

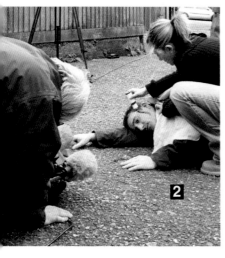

1. 仔細說明
導演會和攝影指導／攝影師討論運鏡，並仔細說明他想要什麼畫面。

2. 開始拍攝
一旦導演說明完畢，攝影指導即會讓攝影機就定位準備拍攝，而導演則會在現場的監視器（如果有的話）中確認畫面。上圖顯示化妝師在開拍前，先幫演員補好特殊妝。

機」。接著攝影師會喊道，「速度」或「固定」，然後導演才會喊出，「開拍！」

　　從開拍的這一刻開始，就全權由導演主導，直到他喊出「卡！」為止。攝影指導是片場中另一位唯一可以喊「卡」的人，但也只有在攝影機或燈光出現技術性錯誤的時候才行。就算演員漏講台詞，也是由導演來決定要不要繼續拍攝，或是重新開始。一旦導演喊出「卡！」，他就會決定是否滿意這段拍攝，並會和攝影指導重新確認這個鏡頭在技術上是否完好。如果拍的不錯，好的導演通常會稱讚演員一番，而且禮貌性地會問問看他們的意見。一般來說，導演不應該問演員或是工作人員對拍攝的意見，因為這樣可能會危害到導演的權威。如果有任何疑問，導演可以決定重新拍攝，並針對演員做出建議加以改善。要是嚴以律己的演員很滿意這場拍攝，導演往往會讓它過關，而改由從另一個角度或用不同的攝影鏡頭來重新拍攝。所以這樣繼續，一次又一次，直到有足夠的毛片為止。

　　在確立了導演的基本角色之後，接下來我們將會更深入探究這個重要角色錯綜複雜之處。

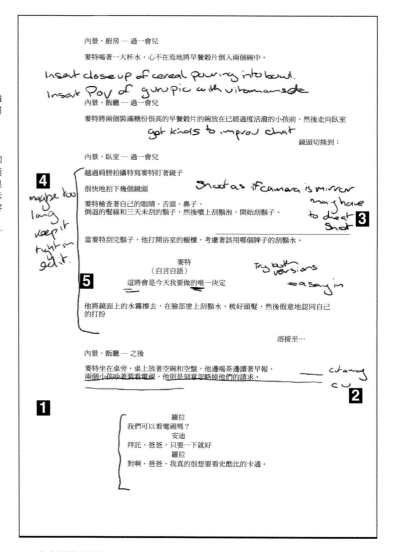

劇本標題和註釋
無論劇本在拍攝之前已經修改過幾次，於實際拍攝當天，導演還是可以略做修改，特別如果劇本是他寫的。雖然修改會標示在鏡頭表上，但在劇本上做些註釋，卻能在剪輯提供更大幫助。請記得盡可能寫下註釋，因為拍之時會發生很多事，你很有可能會忘記做了什麼，或是為什麼要這麼做。

1. 針對演員的註記
2. 更多的拍攝註記要增加到拍攝清單裡
3. 要和攝影指導討論的事
4. 針對剪輯師的註記
5. 修改對話

錯綜複雜的導演工作

導演工作一覽表

1 劇本

2 第一印象

3 決定已知資訊

4 把劇本分成可被管理的單位

5 將文字轉為動作的規劃

6 定義隱含的意義

7 替換的原則

8 正反兩面，或行為上的牴觸

9 定義主題目的

10 彩排

11 第一次劇本朗讀

12 註記

13 利用問題來指導演員

14 第一次討論 — 專注在主題目的上

15 已知情況

16 故事背景

17 角色的本質 — 每個角色想要的東西

18 行為本質

19 衝突本質

20 找出節奏

21 角色的節奏變化

22 最終高潮點

23 每個場景的功能

導演工作的整體型態已經在前一章講述完畢，接下來就要進入更細微的部分。導演的工作並非要演給演員看該怎麼做，而是要去對他們說明故事和角色。這聽起來非常簡單，但是導演的工作深不見底，絕不能只是大約感受表面，而是得完全進入狀況，這樣你沉浸在劇本裡的舉動，才會幫助你把自己的想法傳達給演員們。

　　導演的溝通熱情和能力是對演員在這份工作投入與否的保證，正是這樣的保證讓演員認知到你才是值得合作的人。讓你的演員去揣摩他們的角色，融合導演的評論去添增角色特質；如果給予演員表演的自由，結果將會非常驚人，所以一個好導演從來不會表演給演員看，因為這將會阻礙好的表演，並且演員也會覺得不受信賴。接下來的六頁內容將會告知你，一個成功的導演所應該確實去理解的23項主題或領域。

1 劇本

身為導演，你得相當熟悉劇本中那些可行和可實際表現出的隱喻，並且評估其潛力，將它以條理性的和完整地擴展出來。

2 第一印象

如果你拿到的是一份新的劇本，記得要迅速且不間斷地將它讀完，並記錄下任何隨機的第一印象。第一印象通常屬於直覺，就像你對新認識的人所形成的第一印象，它會隨著越來越熟悉而逐漸變得重要起來。請記得將每個場景的功用和連結整部電影的概念寫成簡要的大綱。

3 決定已知資訊

緩慢且仔細地再次閱讀劇本，並決定什麼是劇本中的已知資訊，其中包括場地、一天當中的時間、角色細節和用詞。這些在劇本中都是不變因素，而且也是決定其他一切的基礎。

　　劇本中的資訊多數基於可變性，便刻意不將其指明，例如角色的動作和體態，以及針對故事發展來處理攝影、聲音和剪輯。但已知資訊就必須

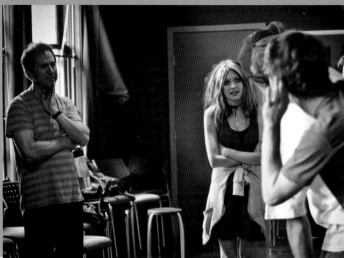

找到自己的風格
不同的導演會有不同的見解和彩排方式。

發展角色
一個非正式的場景可供導演觀看並提供指導。

由導演、演員和工作人員來詮釋,最終從各自的推論中取得協調和一致。

舉例來說,對每個演員來說,劇本會就其角色提供已知的背景和未來,但這只是冰山一角,其中水面下還內含著為數眾多的未知資訊。而劇本中所看得見的訊息,則會允許演員去想像並延伸發展「水面下」的一切,像是角色的生平、動機、選擇、恐懼、野心、弱點等等。

4 把劇本分成可被管理的單位

接下來,將劇本根據場地和場景來分類成可以處理的單位,這樣可幫助你去規劃和協調各單位的拍攝程序。舉例來說,如果你需要在同一個托兒所拍三個場景,無論它們在影片中的時間間隔多長,還是可以在當天連續拍攝完畢以節省時間和精力。一旦電影開始製作,大家都必須非常清楚了解這三個場景之間的不連續狀態,否則演員可能會不小心採用同樣的語氣,或攝影人員也會用同樣的方式拍攝和打燈光。請記得,在敘述故事之時,永遠都要找對方法去創造出對比、變化和發展。

5 將文字轉為動作的規劃

就算把聲音關掉,螢幕上的影片也保持著能夠讓人理解和持續性動作的畫面,請以無聲電影作為拍片的大前提,即是透過動作、背景和行為來說故事,而非舞台劇的方式(大量的對話)來呈現;如果是後者,可能就得重新寫劇本來改進。

6 定義隱含的意義

每個好的故事都會擁有逼真的表層,但也隱藏著更深一層的寶貴意義或「隱含的意義」。身為一名編劇,別忘記你永遠需要搜尋在人生表面背後,隱藏在那磅礡洪流中的真確涵義。

7 替換的原則

在生活中,人們會選擇用替換的方法來轉換情緒。兩個老人可能很憂鬱地談論著天氣,但是根據之前發生過的事,或是洩露的影像線索,我們即可從中得知其中一位正在讓自己適應家人過世的情況,另一個則是在試著提起對方積欠的款項。

雖然他們口中談的是悶熱和潮溼的空氣和即將而來的暴風雨,但我們卻可以從中推斷出「泰德」正在消化那充滿罪惡和失落的感覺,而「哈利」則再次領悟到,他沒辦法直接了當地開口追回迫切需要的借款。況這個場景的隱含意義可以被定義為,「哈利領悟到此時自己沒有辦法向泰德討債,而導致自己更加悲慘的狀況。」如果沒有從之前的場景中獲得的需要的資訊,觀眾就沒辦法解讀這裡隱含的意義,這也代表著一個劇本應該完整地去構思、建立並相互連接。

彩排空間
有些導演喜歡在比較正式的背景彩排，例如真正的舞台。

劇本朗讀
第一次的劇本朗讀通常會是大家圍在桌邊，在不正式的環境下完成。

8 正反兩面，或行為上的牴觸

聰明的影劇會去開發每個角色或試圖掌控狀況，其意圖不外乎是要隱藏角色潛在的意圖和考量，或是在場合需要之時，吸引觀眾的注意力。一旦了解劇本中的隱藏意義，我們就可以去設計每個角色的行為模式，來凸顯他內在的世界和外在的自我呈現之間的牴觸。

正反兩面的矛盾心理，是電影觀眾對於角色隱藏和潛在緊張的主要證據。當演員開始釋放能量去呈現角色的衝突時，場景就會超越線性、表面的人類互動概念，並讓觀眾感受到角色的真摯情感，戲劇本身也才會跨過那枯燥無味的表面工夫，進入到真正人類的情感層面。

9 定義主題目的

另一個對導演來說非常重要的概念就是主題目的（thematic purpose），又或是被稱作「絕對客觀（super objective）」；代表著作者本身對提供整體製作工作必要的協助之客觀表現。有的人或許會說奧森·威爾斯（Orson Welles）的電影《大國民》（Citizen Kane）的絕對客觀就是去展現少年時代可以決定一個人的未來，他身邊的人無法了解，成人著迷一生的追逐權力即是童年剝奪的結果。所以要是你想要放大劇本的潛力，就必須為作品的劇本去制定主題目的。通常在讀劇本的時候你就會直覺地感應到主題是什麼；如果沒有，在你將每個場景隱含的意義連接在一起時，它也會浮現。在某種程度上，劇本的主題目的代表的也是作者本身的看法和主觀的願景。

具有深度的作品，並不會去固定或限制隱含意義和主題目的。事實

上，選擇用不同的方法去切入，便是建立在讀者和觀眾對成品的觀感，因為每個人都會從自我特定經驗和背景選擇性地去看待事物。這些觀感非常個人化，但也會被文化和特定時代的情緒所牽動。

無論你選擇什麼樣的主題目的，都必須要明確、和劇本一致，而且最終要被創意團隊所接受。由於分歧、未經檢查的故事會產生自相矛盾的解讀，所以請記得找出大家一致認同和理解的主題。

10 彩排

「彩排（rehearsal）」常受到誤解；其實另一個比較好的用詞會是「發展（development）」。在拍攝演員的表演之前，如果拋棄彩排，便同樣拋棄了發展和深度。既然電影是用零碎的方式所拍攝而成，一般人往往會認為電影和劇場不一樣，只需要很少或完全不需要彩排；或許這種想法對於需要降到最低成本的拍攝來說可能很合理，又或者人們認為劇場彩排是為了克服演員必須不間斷地在舞台上表演的問題，例如要熟練台詞和動作等等。事實上，彩排也的確會破壞自發性的演技。但「準備（preparation）」才是成功的關鍵。如果頂尖的專業電影演員覺得準備是必要的步驟，初學者就應該準備地更加齊全。在好東西從彩排的過程中浮現之前，導演必須要清楚明白挖掘演員的創意的重要性，而且不論彼此之間多親密，絕對不要把演員當作木偶，必須要讓他們有時間去習慣、放鬆和對彼此感興趣。

身為導演，你需要把演員變成一個綜合體，透過他自己的關係動態和歷史背景，加以補充可能會在持續期間上所缺乏的強度，這樣演員才會開

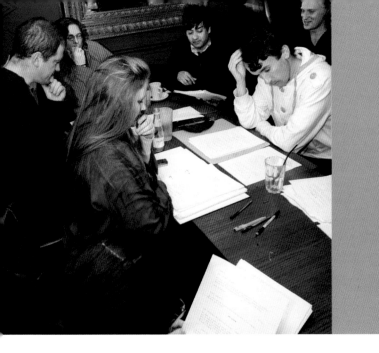

1. 角色的主要動機是什麼？
2. 為什麼他會這樣做？
3. 角色的情緒範圍在哪裡？
4. 你有在角色身上看到自己嗎？
5. 這個角色的哪個部分吸引你？
6. 你想如何配合他？
7. 角色實際上的樣子？
8. 為什麼角色會這樣行動？
9. 你有足夠的背景故事可以發展他嗎？
10. 你喜不喜歡你的角色？
11. 他的補償特質是什麼？
12. 你不喜歡哪一點？

問問題
利用問問題來指導是最好的方法，可引導你的演員發
現角色的難解之處。

始吸收戲劇並將其轉變為真正的現實，想像的劇本和演員之間的關係即會
變得無差別，而這就是我們在發展過程中的目標。

11 第一次劇本朗讀

等每個人都花時間研究好劇本後，第一次的劇本朗讀將會展現
出每個演員詮釋劇本的方式，以及角色彼此間的配合完善程度。同時也會
發現期間最大的問題。

即使場景的主要焦點是言語之間，記得鼓勵演員盡可能地自然，不只
在朗讀劇本期間，還有之後的演出。拿著劇本會妨礙動作，但是卻可提醒
演員去強調動作，用整個身體表演、而不是只有聲音或臉部表情。劇本朗
讀會取決於劇本長度和複雜的程度。你也可以為演員準備一份列好基本問
題的清單，然後不要進行指導，來看看每個演員如何自發性的延伸角色。
記得要表現出你期待著和演員們成為在尋求答案上的夥伴，因為創意的核
心就是解決問題；這也會防止演員只被動地依靠導演的指示來進行。雖
然你可能會有自己的堅持，卻記得要接納演員的投入和個別特色，這代表
著在你的期待下，他們才可深入挖掘劇本，並且徹底探索自己的角色。不
過在同時他們也必須判斷什麼會刺激每個角色，並且定義劇本整體背後的
目的。任何認真的演員都會覺得這種方法非常有吸引力且具有挑戰性，因
為這也表示著導演認可了演員本身的智慧。

12 註記

導演工作當中很困難的部分，就是要在彩排期間記住所有重要
的印象。事實上導演必須同時監控非常多的事情，這意味著前一刻的印象
非常可能會被後來的印象占據，而且你很可能面對著演員卻腦袋空空，只
記得最後的一組印象。

要避免這樣丟臉的行為，別忘記隨身攜帶一本大筆記本，並在不讓視
線離開表演的情況下，草草記下幾個關鍵字。接著往下掃視，將筆放在下
一行的起點準備記下另一個註記。之後你就會有好幾頁寬廣又非制式的提
醒文字，應該就可以在必要之時引發回想。

13 利用問題來指導演員

一個團體中的能量和差異性，讓討論和發想變成雙向道，引發
出你想像不到的點子。從製作開始到結束，即使當每個人都覺得已經沒有
剩下什麼可以想的時候，劇本深度還是依然在進行，並隨著你和你的演員
偶然的發現和互相的關連變得更加強烈。

比起只是滔滔不絕地下達指示，做簡報和協調並對團隊提出具有挑戰
性的問題永遠都會比較有效，因為命令本身具有權力的本質，會輕易地受
到人們的抗拒和誤解，特別是在它在證實不足、必須被修改或取代的時

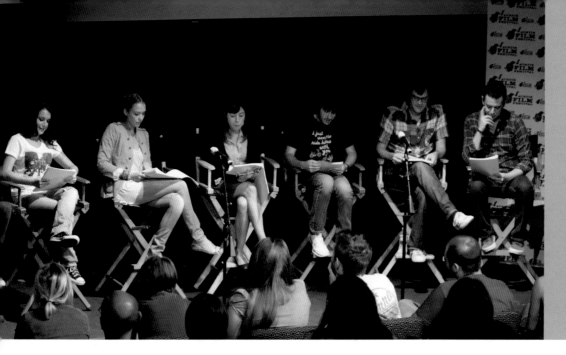

測試你的願景
劇本朗讀也可以在觀眾面前舉辦，例如影展；當然其中的回饋、觀眾的反應和討論都可以。

引導你的演員
身為導演，你會需要扮演著好的聆聽者和靈活運用時間掌控者，來引導演員進到劇本裡。

候。請記住，如果是自己的發現錯誤，人們就幾乎不會忘記去更正。

14 第一次討論 — 專注在主題目的上

主題即代表著導演對劇本的解讀以及作者的價值觀和信念。要將主題傳達上螢幕，你得有效地去證明它。而給予作品一個主題目的也就是意味著去定義主張的步驟和焦點。

故事代表的是一個有限但強烈的願景，而這樣的願景之結構一致且完整，但卻巧妙地被檯面下的因果哲學所牽引。

絕大多數的故事都具有實驗意味，也就是說敘述一個故事，其實是一種建設作者信念模式的方法。如果能說服其他人，模式背後的原則就會被分享出去、受到讚揚，而且甚至可能獲益，這也是每個人都希望可以做到的最佳狀況。

作品的主題目的並不需要包含眾所周知的真相或去振奮人心，觀眾會覺得你在對他們說教，尤其是當電影的內容尚未達到全球普遍認知的時候。適度、可靠、明確且可深刻感覺到的目標最實際。你可以將主題動機放在簡單卻帶有深厚影響層面的原理上。利用一個小小的事實再進行深入的探究，即可賦予它新的生命，並延伸出更寬廣的構想。

你對劇本的研究會影響到對作品之主題目的，但是這無法保證你的演員，也就是著手演出劇本的關鍵人物，也會有同樣的想法。請先提出你自己的想法，然後賭你的演員會接受它，要不然就是想出同樣可被接受的構想，或是想出（在不告知任何人的情況之下）一個更好的替代方案。

在演員花時間研究劇本之後：

● 請演員討論整個故事的目的為何，或是和整個故事有關的場景；這樣的討論會揭露每個人對故事的看法。而導演在這時候要去鼓勵所有的意見，切記不要說出你的任何想法，因為你會希望演員自己去推論出事實。
這不僅會讓他們之間的關係變得更加親密，你也會從中獲得更多獨特建議，那是因為每個演員都是從他們自身的角色，以不同的觀點來發想。

● 請演員去想「故事背景」（在電影開始製作之前）。

● 請演員描述他的角色，並為那個角色準備一份生平簡介。

● 將演員的注意力轉移到之後的關鍵場景或是正在拍攝的場景，並要求演員延伸其中隱含意義。

● 請演員複習作品或場景的主題，並將其分類。在這個過程之中，導演應該試著把主要意見統整成針對作品的主題目的。

15 已知情況

記得要熟讀劇本，這樣你才能指明需要的場地、時間框架、角色細節、動作等。

16 故事背景

利用你對劇本詳盡的了解，推論在劇本上寫的事情發生之前的故事，這就是故事背景。

20 找出節奏

在場景中,角色之間的緊張氣氛就像擊劍,大多是戰略性的步法和由攻擊所產生的互補適應。每個衝擊的時刻都會改變力量之間的平衡,並讓結果出現全新的發展。

同樣地,在戲劇上,場景的本質和顯眼的前提會在每個衝擊後改變。這是片中重點,也是重要時刻或朝向場景設定在發展的「危機適應(crisis adaptation)」。一個場景內可能會出現好幾個循環,記得在劇本裡記下每個衝擊點,看看場景向前的轉換動作如何成為一波波影響觀眾情緒的浪潮。

21 角色的節奏變化

每個角色都有自己說話和活動的節奏,這些節奏會根據情緒變化。讓角色的節奏保持有特色、而且根據其內心狀態來改變節奏則是演員的責任,尤其是在面對衝擊點的時候。那些沒有變化的單調演出即是生硬演技的代表。

22 最終高潮點

這是整個場景大翻盤的時刻,也是為了整個場景所存在的改變。如果刪去它,場景便會出現瑕疵或變得累贅。

23 每個場景的功能

在一部架構完善的戲劇裡,每個場景都有屬於自己的正確位置和功能。越早做出定義,會讓你更有自信去完成場景詮釋。

幫場景取綽號可以讓資訊傳達地更快更有效,像是狄更斯(Dickens)的作品《荒涼山莊》(Bleak House)的章節標題,例如「掩蓋罪狀(Covering a Multitude of Sins)」、「種種跡象(Signs and Tokens)」、「轉螺絲(A Turn of the Screw)」、「包圍(Closing In)」、「出於責任的友誼(Dutiful Friendship)」以及「邁向新世界(Beginning the World)」,就都是很好的示範。

17 角色的本質 ── 每個角色想要的東西

超越角色的「本質」、知道他想要的東西非常重要。這個概念賦予角色的不只是固定、靜態的身分,而是活躍、隨著時間不斷進化、超越意志力的力量。藉由解放出角色的內在,將它轉化成為真實的東西,不管是多微小,這個精確的目標將會徹底轉變演員的表現。

18 行為本質

行為在電影裡非常重要,在討論之下,即使是非常細微的東西,它也可幫助演員去創作出獨特的性格。

在對演員提要綱領或修改方向之時,行為就像是記號或譬喻,可成為有力的引導。請記得在行為本質上添加一個明確且具有創造力的色彩。

19 衝突本質

戲劇的動力來自衝突,所以導演必須知道衝突會發生在哪裡,以及每個衝突的狀況會如何發展。衝突可出現在:每個角色的利益碰撞和張力、角色之間或是角色和事發狀況之間。

如果想要製造衝突,就必須要讓對抗模式浮出水面,像是去建立舞台上的緊張氣氛(讓行動加溫)、達到高潮後再接著解決問題(收尾)。當場景的決議最後一致時,通常也是全新緊張發展,重新開始新的一幕之前的短暫平靜。

攝影機

市面上的攝影機，從不錯的消費型相機、半專業（生產性消費型，Prosumer）到專業的攝影機，甚至是數位單眼相機（DSLR）都有，不過選機的條件其實取決於你對攝影機的知識，以及希望影片呈現的方式。對剛起步的電影製作人來說，通常也不會把購買攝影機放入選項，而轉向利用租借攝影機的方式，既可降低成本，又可使用到一流的攝影機。

目標 >>
■ 了解攝影機零件

市面上有許多不同類型的攝影機格式可供選擇，像是消費型的迷你DV，到用於拍攝《星際大戰》之類的電影的專業高畫質影像攝影機都有。

哪種格式？

由於本書介紹的是短片的製作，所以迷你輕巧的DV可能會比較適合；像是DVCAM、Digital Betacam和高畫質的高階攝影機，也是可行的替代選項。其實最好的方法就是去找一台中階的數位攝影機，而不是一些容易取得、比較便宜的消費型攝影機，這是因為除了消費型格式的低解析度、系統轉換不便之外，你還得額外花錢去數位化影片以利於電腦內的非線性剪輯。至於數位格式不僅具有維持原始檔案品質的能力，還可無限重複複製。

即使迷你DV也有被用在線上的製片中，包括由艾杜瓦多·桑其斯（Eduardo Sanchez）和丹尼爾·麥力克（Daniel Myrick）導演的《厄夜叢林》（The Blair Witch Project）、麥克·費吉斯（Mike Figgis）導演的《真相四面體》（Time Code）、史蒂芬·索德柏（Steven Soderbergh）導演的《正面全裸》（Full Frontal）和丹尼·鮑伊（Danny Boyle）的《28天毀滅倒數》（28 Days Later）等。不過在以上的情況裡，迷你DV的選用卻是為了展現非電影膠捲的拍攝特性。

目前市面上的攝影機製造商已經不再生產類比式的迷你DV帶，轉為能夠錄製並重新播放大量資料的記憶卡。數位化的潮流所帶來的便利性，即是它們能夠串流資料和以高速率作業，並重複複製後也不會降低影像的品質。

如果你的目標只是要學習電影製作的技術，並且有可能參加比賽或是影展、製作DVD、在居住地的有線電視台放映，或者透過網路播放，那麼對你來說，DV格式就非常地適合。

購買還是租借？

如果打算購買第一台DV，請試著避免購買比較便宜的型號，通常它們會缺乏拍片的必要功能（像是品質好的鏡頭、不錯的解析度、外部的麥克風插孔、Firewire或是雙向DV端子插口），而可能會阻礙到你的拍攝。隨著科技和製造技術的突飛猛進，品質和價格設定也逐漸變得對消費者有利。建議先利用許多可以取得的科技雜誌或資源，來確定哪種型號是最值得的投資，至於價錢範圍可以650英鎊（三萬多台幣）為基準。

謹慎運用金錢是低預算電影製作的秘訣，反觀好萊塢製片解決問題的方法，通常則是不斷地砸錢。購買攝影機的時候，記得不要花超過你所需要的部分，但是也不要試圖在有用的功能上省錢。另一方面，絕對不要把攝影機的缺失當作不拍膠捲的藉口，因為即使是低規格的DV也絕對會比一些舊式的專業攝影機擁有更多功能。

數位單眼相機（DSLR）
因為低成本、高畫質影像擷取能力和攜帶方便等要素，數位單眼相機越來越受到大眾的青睞，但是它們在拍片上也有其限制，那就是單晶片擷取和輸出音效不佳。不過隨著需求增加，近期的型號也有提升其音效錄製的能力。

攝影機元件

雖然不同的型號會帶有各自的風格和特色，所有影像攝影機都是由最基本的元件所組成，其中的三個主要部分便是機身、鏡頭和觀景窗。價格略低的攝影機功能會比較少，而比較貴的專業攝影機則能讓你在拍片中擁有比較多的掌控；半專業的攝影機則落在中間，通常會有你可能需要用到的手動操作功能，像是光圈、變焦、增益功能和色溫。

麥克風：記得看看有無外部麥克風用的插座。它會讓你更能掌握音效錄製；如果是XLR端子或平衡輸入最好，但通常只有半專業攝影機才有搭配。

變焦鏡頭：大多數攝影機都是一體成型的鏡頭，除了比較貴的專業型號以外。請注意鏡頭的光學變焦範圍（通常在10x左右），並記得避免使用數位對焦功能，因為它容易在拍攝中造成粒子化和變形。

遮光罩：阻擋外來的多餘光源，避免在畫面上形成閃耀的光束，並造成毀損。

對焦環：簡單上手的手動焦距會讓你的影像看起來更專業。

緊急手動按鈕：可提供更多的技術性掌握。

即時螢幕：可調整方向，允許你從任何角度位置觀看拍攝成果的螢幕；通常顯示出來的白平衡或曝光並不正確。

觀景窗：內含一個小的數位螢幕。

低預算小秘訣

用租的，不要花錢買。除非你是專職的自由接案者，否則其實沒有必要冒險去買一台，到最後你只會使用幾次的攝影機。在美國，許多器材出租店會提供標準的五天出租優惠方案，其實只會收你四天的錢，這樣既可降低間接成本，也可避免受困於一個幾乎每半年就遭淘汰的科技產品。如果你需要拍攝長片，也許購買攝影機或至少免得長途跋涉就為了一台機器來得划算。

半專業攝影機

這種類型的攝影機由三種感光耦合元件（Charge-coupled devices）所組成，有些可以替換鏡頭，以及平衡輸入（XLR），有些還會擁有完整的手動功能。

高畫質攝影機

高畫質攝影機基本上和半專業攝影機相同，但是能拍出高畫質的影像。

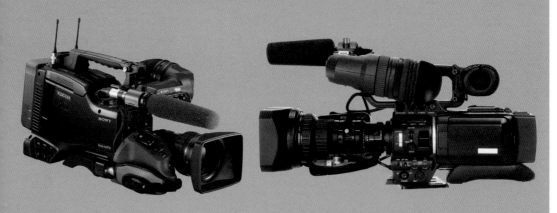

技術層面的秘訣

在處理高畫質的製作時請多加小心，因為產生高畫質的影像需要處理大量的串流資料，針對這樣的檔案，意味著你必須要有一台記憶體較大的電腦，才能處理大量需要複製高畫質影像的資料。

打光

攝影指導或是攝影師，在拍攝時必須要確切完成以下兩項工作：第一個，就是操作，或者至少指導下屬如何操作攝影機；第二個，就是幫鏡頭打光，因為如果沒有光線，就無法進行拍攝。

目標 >>
■ 利用自然光
■ 創造負擔得起的人造光源
■ 了解燈光設計

就像糟糕的演出或不佳的音效一樣，出問題的打光也會毀了電影拍攝。不同的打光方式會改變場景的氣氛，以及觀眾對你試圖傳達的東西的感受。對低預算的電影製作人來說，不可能去排入大規模的燈光效果，所以該如何盡可能地獲得最棒的光線，而又不用花一大筆錢呢？

自然光

最簡單的方法是去利用已經存在的光線，也就是周圍的光源。能使用自然日光最好，雖然在中午的大太陽下拍攝，會在畫面中產生對比非常強烈的影像。但也不是不能克服，例如你可以透過輕薄的窗簾讓日光擴散，或是增加打光來移除陰影。另一個替代選擇，就是使用反光板去製造很大的反射表面，把光源反射到演員身上讓陰影柔和。專業的攝影供應商均有販賣反光板，或者你也可以用聚苯乙烯泡沫材料的薄片或是泡沫材料和一些廚房的鋁箔來自製反光板。請記得用膠水把鋁箔黏到薄片的一面，把另一面留白；因為它們不如市面上販賣的反光板來得搬運簡單，如果拍片過程有許多戶外取景，將錢投資在專業製造、可以摺疊的反光板會比較划算。對白天的室內來說，自然光也很棒。不幸的是，它會隨著一天當中的時間變化，所以你需要仔細規劃拍攝過程，以便完整利用自然

各類反光板
不管是在攝影棚或是拍攝場地，輕便可攜的反光板是必備器材。它們有各種尺寸和顏色，還可以摺進小盒子裡。

光，即使如此，別忘記反光板還是必要的配備。

人造光

使用人造光的花費將取決於你想要的外觀，以及多少創造性的場景需要拍攝。大多數可負擔的人造光源是鎢絲燈，它的色溫跟日光比起來較低（請見下方圖表）。別忘記將攝影機的白平衡轉換到鎢絲燈的色溫值，並避免使用自動白平衡或手動。除非你很了解光源色溫，混和光線很有可能會造成影片嚴重色差；像是在使用鎢絲燈時，日光便會產生藍色的色差。

如果你使用的最大光源是日光，請利用CTB（Colour Temperature Blue）藍色色溫將鎢絲燈轉換成日光。

色溫
影像會受到色溫的影響。右邊的圖表是用絕對溫度（Kelvins）所區分，並標明它們的近似值。拍片時可以藉由調整攝影機上的白平衡以獲得正確的色彩。這個圖表解釋了為什麼在戶內利用日光片（5,500K）拍攝的照片看起來會是橙色，而且讓日落看起來更加色彩鮮明。

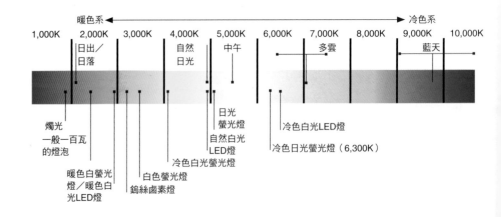

暖色系						冷色系
1,000K 2,000K 3,000K 4,000K 5,000K 6,000K 7,000K 8,000K 9,000K 10,000K						

日出／日落
自然日光
中午
多雲
藍天

燭光
一般一百瓦的燈泡

日光螢光燈
自然白光LED燈
冷色白光LED燈
冷色日光螢光燈（6,300K）

暖色白螢光燈／暖色白光LED燈
白色螢光燈
鎢絲鹵素燈
冷色白光螢光燈

人造光

右圖的場景是個很好的打光例子。在片場常常會看到使用人造光來平衡戶外的日光。圖中顯示的即是大型的HMI燈（Halogen Metal Iodides）。

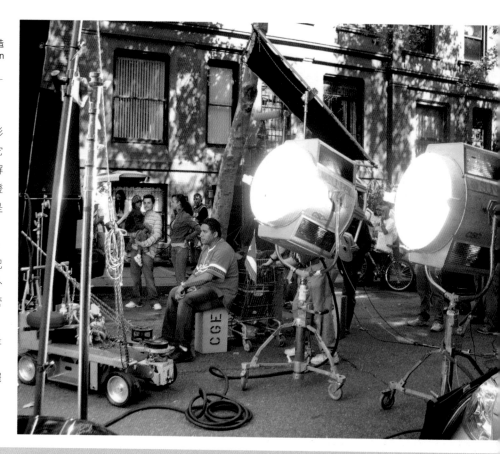

最簡單的人造光便是普通的高瓦數燈泡，或是從攝影設備供應商所取得的泛光燈（Photoflood），這是因為它們適合大多數家用的插座，也不會太龐大。其他的打光解決方法，則是使用在建築工地的鎢或鹵素泛光燈，這些燈會製造大量光和熱能，很難控制也很難操作，但是好處是價格不高。

對需要像樣的人造光源的低預算電影製作人來說，Redhead燈或Lowell Omnis燈是最受歡迎的選擇；其中配備會包含腳架和擋光板以及三個燈泡。螢光燈管也是另外一個用來平衡鎢絲燈或日光的替代方案（標準的家用燈管會發出綠光，所以不適合。）

專業燈光架也是必要器材，但是如果你的手很巧或是有認識的電工，就可以親自動手來。比起標準的鎢絲燈，螢光冷上許多，並耗電量較少，但卻需要更多空間來擺設，在較小的場地可能會無法使用。

人造光器材

佛式燈（Fresnel）

在佛式燈上，外罩的正面包含一片很厚的玻璃。和敞口燈相比，這片玻璃會以一種比較清晰的方式集中燈泡散發的光線，而且比較能夠控制光束，在射程上也比較緊密。這些光通常被視為平衡日光或鎢絲燈的器材。就像常見的螢光燈，它們也需要鎮流器來轉換及掌控交流電，並與位於玻璃燈泡內的瓦斯起反應，再製造出散發平衡「日光」的光源。

敞口燈（Open Face）

敞口燈器材的外罩正面並不包含任何玻璃。跟佛式燈相比，燈光的射程往往會比較廣，位置也會比較偏移。這些光源通常是以鎢絲燈為基礎，而且經常被用來當作輕便可攜的器材。Ianera公司製造的Redhead燈或Lowell Omnis燈便是很好的例子。

在設計燈光時，除非是故意想要創造獨特的氣氛或特殊效果，記得要讓它在畫面上看起來真實又自然。除了設定適當的光圈，還必須確保不要過度打光，否則會造成曝光過度，或是某部分曝光不足、產生大量的顆粒感以及失真（Artifact）。其實只要你的燈光對了，整部電影看起來便會非常專業。

柔光
打光不外乎是分散或是反彈光源。在左圖便是將單一光源加上柔光罩，使光線變得更加柔和的例子。

要用多少燈？

在每個攝影狀況背後基本的打光原則，是要完全了解三點式打光（Three-points Lighting）。其中需要的三個燈光分別為：主燈（最高瓦數）、補光燈（主光瓦數的一半）還有背光燈（和補光燈一樣的瓦數）。三點式打光的燈光比例是2:1。所以，如果主光燈是一千瓦，那麼補光燈和背光燈就是五百瓦。至於進階版，第四個燈光則可以加進來當作「背景光」，在平面影像之中製造深度，進一步地分離主題和背景。

打光小技巧
多加注意攝影機內建閃光燈，就像用在播報新聞拍攝上的那種。它是一種快速的拍攝方式，但是由於無法操控，畫面就不好看。不過，你可以選擇裝上環形閃光燈（如左圖），就可以製造出漂亮又柔和的光源。

一盞燈
主燈又叫關鍵燈，通常會有最高的瓦數，以及打出最強的光線。只使用一種光源時，牆上的影子便會隨著攝影機的視野和打光方向而變得越來越明顯。一般來說，攝影師會避免在畫面中出現強烈的陰影，但有時候也可以被利用來產生特殊的效果。

兩盞燈
補光燈的瓦數會是主燈的一半，主要用來抵消一些主燈製造出的陰影。當主燈被放在攝影機視野的45度時，補光燈便會被放置在靠近攝影機以及主燈附近，以消除過強的光線和陰影。

三盞燈
第三盞燈是背光燈，它和補光燈的瓦數一致，主要是用來分離主題和背景之間的視覺差。它可以對主體增加一些光暈，並增加場景深度和規模。

背光

強烈的背光非常難處理，需要仔細計算曝光來達到你所想要的感覺。此種打光可以被用來製造出不祥或威脅的感覺，就像是電影《半夜鬼上床》（A Nightmare on Elm Street）裡，讓演員用剪影出現在大螢幕上一般。

日光

利用少量的雲霧遮蔽會產生非常均勻的光線，以及低對比的畫面，就像在亞歷山大·佩恩（Alexander Payne）導演的《繼承人生》（The Descendents），對創造獨特的氛圍非常有效。你也可以用反光板來捕捉並塑造燈光，讓直線又強烈的日光被反彈或反射成你想要的光源。

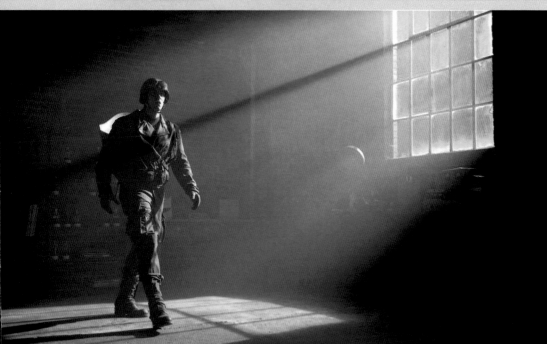

室內佈景

在攝影棚內拍攝可以讓你對光線擁有更大的掌控程度，就像在電影《美國隊長：復仇者先鋒》（Captain America：The First Avenger），你可以用任何方式去創造背光、柔和或強烈的光線。別忘記，需要的創意越多，就需要花上越多錢來創造你所追求的樣式。運用很多燈光未必代表會拍出較好的電影，記得不時問問自己，「這樣的打光對故事有什麼影響？」

額外的器材

一旦選好適合的攝影機，你就會需要替它搭配上一個穩固的腳架。市面上有許多裝置可選擇，從三腳架、移動攝影車、吊車到各種攝影機穩定器等零件，全部都帶有各自的用途和不同的價位。

目標 >>
■ 了解攝影機的支援裝置
■ 使用場記板
■ 使用電腦

支架

選購好的三腳架絕對是個明智的決定。許多專業的公司會將腳架分兩部分，三腳架和雲台來販售。因為雲台比較重要，所以價格較高。請記得，在拍攝電影的時候，油壓雲台是必備裝置。如果你只需用在拍攝靜態（locked-down）畫面，一般的攝影三腳架就足夠了，但是說到搖攝（水平動作拍攝）或是垂直搖攝（垂直移動拍攝）等動作，拍攝動作就會不夠平順。

除了運作順暢的高品質，比較貴的油壓雲台通常也可以搭配上更多的器材，例如吊臂（Jib）和滑軌（Dolly）。有一些比較便宜的消費級油壓雲台三腳架也很不錯，但如果你真的決心往拍電影發展，還是投資買一台Miller之類的知名腳架吧，它可以持續用上好幾年，而且不會因為科技的突飛猛進被汰換。

另一種支架是專門讓攝影機操作者穿戴，好讓他帶著攝影機到處移動。它可吸收走路所造成的搖擺震盪，不至於讓影像模糊。雖然大部分都非常昂貴，但也有一些針對DV攝影機所設計、比較便宜的替代選項。

取決於你的拍攝和攝影機，其他可能會需要用到的硬體包括燈光（請見第70頁到第73頁）和錄音設備（請見第90頁至第93頁）。除了這些以外，還有許多其他東西需要在拍攝時用上，其中相當重要的就是場記板（Clapperboard），又稱為打板或拍板（Slate）。

製作一個簡單清析的打板

拍攝電影時，打板是不可或缺的器材。你可以自製或是購買一個打板，市面上現在也有專賣記錄時間碼的數位打板，但是價格偏高，而且沒有必要。打板主要是紀錄鏡頭資訊和音效同步；它可區分和記錄重要的場景資訊，在每個鏡頭拍攝前都需要使用到。場景編號、錄影帶編號、鏡頭編號、時間碼、音效、攝影機操作者和導演之類，都是非常重要且讓剪輯師能夠定位和區分場景的資訊。這些資訊也會和完成的鏡頭表（場記表）並列放在一起，使剪輯流程更加順暢。

如果你將拍攝和音效分開處理，如同使用無音效輸入、較低端的數位單眼相機來拍攝，打板對音效同步來說就會更加重要。打板撞擊的聲音會扮演了將對話或任何聲音與影像同步的指標，方便剪輯師在後製作業重組畫面和聲音。

電腦

從制定預算、寫劇本到畫面和聲音的剪輯，你需要一台好電腦來處理龐大的數據；就像攝影機一樣，在你可負擔的價格內買最好的機型（雖然在買了之後，它無可避免地會被新科技淘汰！）無論是Mac或是PC電腦都沒有關係。舉例來說，Mac電腦有Final Cut Pro，PC電腦則有Adobe Premiere可以用。（更多有關剪輯軟體的介紹，請見第105頁。）要是你拍攝的是高畫質影片，一台能夠處理後續龐大輸出的機器也非常重要。請一定要買一台能夠製作、編寫以及燒錄雙層DVD（DVD+R DL）的機器。

低預算小秘訣

你可以用一小塊白板來自製場記板。如左圖顯示。首先用麥克筆在上面畫好線，然後再用白板筆寫下鏡頭資訊即可。

準備好了嗎？

　　攝影機、麥克風、三腳架（或其他的支架）和電腦，都是你開始製作自己的第一部短片所需要的設備。請記得一定要準備足夠的錄製媒體來進行拍攝。

使用自己的電腦

請購買你負擔得起價錢中最好的電腦，因為它的用處很廣，包括剪輯；像是以電腦為基礎的數位非線性剪輯系統就不僅很容易取得，而且也很便宜。

了解你的三腳架

油壓雲台

拍攝的時候，油壓雲台三腳架對保持平穩的動作不可或缺，這比穩定操作攝影機來得更加重要。請買一個適合你手邊攝影機的油壓雲台，並確保它可以調整到各種高度，也適用於滑軌和吊臂。下圖型號是Miller公司製造，也是擁有油壓雲台專利的第一家廠商，專門生產各種三腳架和雲台。

經濟型三腳架

尺寸從160公分（右下圖）到小型的69公分（下圖）都有，這種三腳架可以搭配最高乘重量達9公斤的數位攝影機。

輕便型三腳架

這種腳架包含75釐米的油壓雲台、輕便堅固的腳架、平衡錘和水平儀，總重量為2.5公斤。

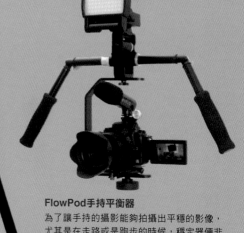

FlowPod手持平衡器

為了讓手持的攝影能夠拍攝出平穩的影像，尤其是在走路或是跑步的時候，穩定器便非常重要。完整的攝影機穩定器要價上幾萬元，通常會需要熟悉器材的人來進行操作；而經濟實惠的替代選擇，例如FlowPod手持平衡器，雖然永遠比不上穿戴式的攝影機穩定器來得好，但也很足夠了。

拍攝的基本原則

在所有準備工作和計劃表都規劃好之後，和大多數的人一樣，你會很迫切地想要直接跳入認知中的真實電影拍攝工作。在這個階段，如果前製作業有完整正確的執行，也會是電影製作過程中最激烈並耗時最短的部分。

目標 >>

■ 撰寫下龐大的「待辦」清單
■ 了解讓數位影像看起來像電影的方法

在這個階段，其他人會一同加入分攤工作負擔，而要是有經濟方面的壓力，越快完成拍攝越好。就算演員和工作人員是無償工作，他們能提供給你的時間也非常有限，除非他們像你一樣全身投入拍攝計畫。

在首次指導拍攝的時候，你可以在身邊安插熟知自己工作份內的人員，並且向他們學習其專業。這個選擇通常會讓人卻步，因為你將會被一大堆問題所包圍，像是該做什麼或是你想要呈現什麼樣的效果，但卻無法準確地下好指令。另一個替代的選擇，是你可以自己試著去做所有的事情，然後從錯誤當中學習。這兩個方法都各有優缺點。

在這個章節中，我們會包含部分實務電影製作的理論，並且針對你目前所有的環境做出最大建議提供。當然，獲得結果最好的方法就是實際動手去做，這也就是本書中的電影理論篇幅非常少的緣故。

一次搞定

在後製剪輯中，有很多方法可以去彌補拍攝中的錯誤，但是最好的方法還是在一開始就避免犯錯。只要多加了解拍攝器材，就可以輕易地做到這點；如果你對攝影機功能和限制完全不熟悉的話，拍攝過程絕對會困難重重。

如果是數位攝影機，你就沒有必要去計算所有的交換和組合，因為變數會受到攝影機的功能所支配，包括需不需要用寬螢幕拍攝（請見第80頁至第81頁）。雖然我們的世界並非由高畫質的影片所主宰，就算是用標準畫質的攝影機，在此還是會建議你用16：9的螢幕來拍攝。

輸出影像的主要追求就是要讓它看起來像電影。儘管最明顯的解決方法就是乾脆使用電影膠捲，卻有一些後製技術可以用來改變影像。最基本的步驟就是你要當作這是在用膠捲拍攝的電影，這表示拍攝過程中需要適當的打光和仔細地（手動）控制曝光設定。無論使用什麼媒介來拍攝，這些細節將會改善你的影片呈現。然而，要達到這種精緻的質感，你也應該要利用一種叫作「逐行掃描（Progressive Scan）」的功能，在一些高階的DV攝影機上就可以找到。

格局的大小
在非常大（最右邊）或非常小（右邊）的場景拍攝，永遠都應該要遵守拍攝的基本原則，那就是去拍出一個好的鏡頭。無論今天你要處理多少雜事，不論是什麼事，請記住，比較大不代表比較好，有時候格局小才精美。

廣角鏡頭

捲尺

為了確保正確的焦距，一般來說攝影師會使用捲尺來和對焦環上距離對應。在數位電影製作裡，請記得要用配備原裝鏡頭的數位單眼相機，才可以搭配捲尺算出遠近的位置。

標準鏡頭

大多數影像攝影機會捕捉交錯掃描的影像，這表示的是去捕捉兩種交替的影像，並且結合它們以產生單一的影像。而逐行掃描則會捕捉單一的影像，有點類似電影一次一個畫面的拍法。為了進一步模仿電影，攝影機會以每秒捕捉24個畫面，（24P Video）；市面上的大多數高畫質攝影機也都是以此格式在運作。在24P的世界裡，你必須要注意，有些攝影機是每秒23.97個畫面，至於有些攝影機則是每秒29.97個畫面來進行拍攝，所以你必須確定自己手上的攝影機到底是有多接近24P，並且確保在後製作業使用的非線性平台，能夠處理以23.97所拍下的「擬真24P」。像是在使用NTSC影像標準，以30 fps（每秒的畫面）的速率播放的國家，是否為24P所拍出的影像便會產生很大的差別。另一種主要的影像格式PAL，是以25 fps的速率在播放，PAL格式的攝影機一般來說就是25P。更多有關影像格式和影片的資訊將會在後製作業的部分提到（請見第98頁至第127頁）。

攝影是一種技術上的追求；它有創意的一面，但最重要的還是去捕捉最棒的鏡頭和確保擁有恰當曝光、正確地色彩平衡以及對焦。確保拍攝了足夠的鏡頭也是導演的責任之一，而這點可以透過諮詢攝影指導來做到。

鏡頭覆蓋範圍指的是盡可能在同場景中捕捉不同的鏡

拍攝必備
· 電池（充飽電）
· 攝影機
· 錄影帶
· 電源供應器和電池充電器
· 鏡頭（如果攝影機可替換鏡頭）
· 捲尺
· 鏡頭遮光罩
· 三腳架和其他支援裝置
· 攝影膠帶
· 反光板
· 打板／場記板
· 筆記本、筆

遠鏡頭

焦距

不同的鏡頭擁有不同的焦距。廣角鏡頭會包含較多前景，背景顯得比較遠，而遠鏡頭則會讓遙遠的物體看起來比較近，包括背景，並產生出壓迫感（請見第86頁至第87頁的「變焦」單元）。

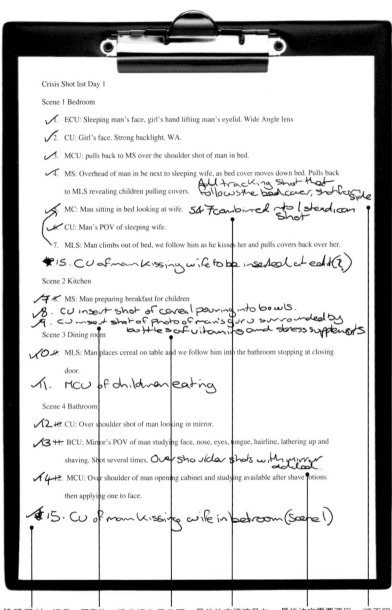

Crisis Shot list Day 1

Scene 1 Bedroom

✓1. ECU: Sleeping man's face, girl's hand lifting man's eyelid. Wide Angle lens

✓2. CU: Girl's face. Strong backlight. WA.

✓3. MCU: pulls back to MS over the shoulder shot of man in bed.

✓4. MS: Overhead of man in be next to sleeping wife, as bed cover moves down bed. Pulls back to MLS revealing children pulling covers. *Add tracking shot that follows the bed cover, shot from side*

✓5. MC: Man sitting in bed looking at wife. *5&7 combined into 1 steadicam shot*

✓6. CU: Man's POV of sleeping wife.

7. MLS: Man climbs out of bed, we follow him as he kisses her and pulls covers back over her.

❋15. CU of man kissing wife to be inserted at edit (?)

Scene 2 Kitchen

✓8. MS: Man preparing breakfast for children

8. CU insert shot of cereal pouring into bowls.

9. CU insert shot of photo of man's guru surrounded by bottles of vitamins and stress supplements

Scene 3 Dining room

✓10. MLS: Man places cereal on table and we follow him into the bathroom stopping at closing door.

11. MCU of children eating

Scene 4 Bathroom

✓12. CU: Over shoulder shot of man looking in mirror.

✓13. BCU: Mirror's POV of man studying face, nose, eyes, tongue, hairline, lathering up and shaving. Shot several times. *Over shoulder shots with mirror detail.*

✓14. MCU: Over shoulder of man opening cabinet and studying available after shave lotions then applying one to face.

❋15. CU of man kissing wife in bedroom (scene 1)

頭。這些鏡頭可能是：場景建立、涵蓋整個場景的定場鏡頭、展現主角的中景鏡頭、還有每個人說話時的特寫鏡頭，通常以過肩鏡頭（over-the-shoulder shots）的方式拍攝（請見第83頁的「過界問題」）；或是旁跳鏡頭（cutaways），專拍特寫手部、全景（panoramas）、窗戶外的主觀鏡頭等等。這些鏡頭畫面可以讓觀眾看到立即的動作、增加戲劇化的細節、提供重要的故事資訊，或者可能只是不僅拍臉部特寫這種單調的做法。身為一個首次製作電影的製作人，你或許會想要把一切拍下來，當然除非你熟知場景要怎麼剪輯在一起，花多一點時間去這麼做非常明智。如果你對剪輯流程非常熟悉，那你可以只拍攝需要的連續鏡頭，就無需拍攝廣角、中景或特寫鏡頭。

在拍攝長片時，通常是由B組（一群獨立工作的攝影人員）在主要拍攝工作結束之後進行補拍動作。至於低預算的電影，就無法做出這樣奢侈的花費；不過只需一小筆花費（一台攝影機的價錢），你就可以增加鏡頭覆蓋範圍，同時將拍攝時間降到最低。兩台攝影機的拍攝方式可以幫你節省很多時間，並提供你增加後製剪輯的選項，以及每個場景都有兩個鏡頭的安全性。

將攝影機放在適當的位置非常重要，不只是為了確保它們不會出現在畫面裡，還要盡可能取得最好的角度。例如可以把一台攝影機安裝在三腳架上去擷取靜態畫面，同時不論是用手持或是安裝在滑軌之類的裝置上，讓另一台攝影機保持機動。基本上你只需要其中一台攝影機，或是利用獨立的錄音機來錄製品質良好的音效，畢竟處理兩支麥克風吊桿是件很麻煩的事。要讓兩台攝影機的拍攝工作發揮作用，最重要的事就是要使用一模一樣的攝影機和鏡頭，確保它們有經過恰當地白平衡和校準（如果可能的話），以排除任何色彩和外觀上的不一致，而且會讓最終調光簡單許多。

修正過的鏡頭清單

在拍攝期間，鏡頭會被修改、組合或增加。在原始的鏡頭清單上做修改即可當作備忘錄，還可幫助剪輯師了解一切更動。別忘記請助理導演或場記寫下片場上的鏡頭變更。

紀錄鏡頭可以幫助助理導演追蹤已經完成的拍攝。

這是一個事後的發想，並可在合理暫停期間補拍。

這些插入是當下的決定。鏡頭編號9還沒確定，但已經在片場。

最後決定讓演員在一個鏡頭裡做動作，在畫面上看起來會比較簡單和自然，並利用攝影機穩定器移動攝影機來拍攝。

最後決定需要運用各種不同的鏡頭來剪輯。這些都必須在主角刮鬍子前拍完，因為之後就沒有機會重拍。

將不同的鏡頭角度增加到原本的分鏡表中。

SHOT SHEETS

SHEET 1

PRODUCTION NAME:	VFS - FRIDAY NIGHT					
REEL #:		DIRECTOR:	PREETI		Page #:	1
CAM #:		CAMERA:	FLAVIO		1 OF 3	

SCENE	TAKE	PICTURE	AUDIO	T/C IN	T/C OUT	T/C TOTAL
1A	1 NG	books - Insert	CH1 MOS CH2	00:00:00:00 H:M:S:F	00:00:23:00 H:M:S:F	H:M:S:F
1B	1 G	books - Insert	✓ CH1 MOS CH2	00:00:23:00 H:M:S:F	00:00:56:00 H:M:S:F	H:M:S:F
1B	2 NG	books - Insert	CH1 MOS CH2	00:00:56:00 H:M:S:F	00:01:32:00 H:M:S:F	H:M:S:F
1C	1 NG	Sleep apnea	CH1 MOS CH2	00:01:32:00 H:M:S:F	00:02:35:00 H:M:S:F	H:M:S:F
1D	1 NG	C.U - Sign	✓ CH1 MOS CH2	00:02:35:00 H:M:S:F	00:03:20:00 H:M:S:F	H:M:S:F
1E	1 G	M.S - "No dave puzzle"	CH1 MOS CH2	00:03:20:00 H:M:S:F	00:04:33:00 H:M:S:F	H:M:S:F
1E	2 NG	M.S - "No dave puzzle"	CH1 MOS CH2	00:04:33:00 H:M:S:F	00:05:51:00 H:M:S:F	H:M:S:F
1F	1 NG	C.U - "DAVE spilling beer"	CH1 MOS CH2	00:05:51:00 H:M:S:F	00:06:42:00 H:M:S:F	H:M:S:F
1F	2 NG	C.U - "DAVE spilling beer"	CH1 MOS CH2	00:06:42:00 H:M:S:F	00:07:32:00 H:M:S:F	H:M:S:F
1G	1 G	Sleep apnea	CH1 MOS CH2	00:07:32:00 H:M:S:F	00:08:27:00 H:M:S:F	H:M:S:F
1G	2 NG	Sleep apnea	✓ CH1 MOS CH2	00:08:27:00 H:M:S:F	00:09:21:00 H:M:S:F	H:M:S:F
2	1 NG	Dutch Shot	CH1 MOS CH2	00:09:21:00 H:M:S:F	00:10:20:00 H:M:S:F	H:M:S:F
2	2 NG	Dutch Shot	CH1 MOS CH2	00:10:20:00 H:M:S:F	00:11:31:00 H:M:S:F	H:M:S:F
2	3 NG	Dutch Shot	CH1 MOS CH2	00:11:31:00 H:M:S:F	00:12:25:00 H:M:S:F	H:M:S:F
2A	1 G	Blury bottle	CH1 MOS CH2	00:12:25:00 H:M:S:F	00:13:04:00 H:M:S:F	H:M:S:F
2A	2 NG	Blury bottle	CH1 MOS CH2	00:13:04:00 H:M:S:F	00:13:36:00 H:M:S:F	H:M:S:F
2B	1 G	Lying on the floor	CH1 MOS CH2	00:13:36:00 H:M:S:F	00:16:05:00 H:M:S:F	H:M:S:F
2B	2 NG	Lying on the floor	CH1 MOS CH2	00:16:05:00 H:M:S:F	00:18:47:00 H:M:S:F	H:M:S:F
2B	3 NG	Lying on the floor	CH1 MOS CH2	00:18:47:00 H:M:S:F	00:22:23:00 H:M:S:F	H:M:S:F
2C	1 G	W.S - dead	CH1 MOS CH2	00:22:23:00 H:M:S:F	00:23:00:00 H:M:S:F	H:M:S:F
2C	2 NG	W.S - dead	CH1 MOS CH2	00:23:00:00 H:M:S:F	00:26:00:00 H:M:S:F	H:M:S:F
2D	1 NG	C.U - freaking out	CH1 MOS CH2	00:26:00:00 H:M:S:F	00:27:34:00 H:M:S:F	H:M:S:F

FRIDAY NIGHT

場記表（Camera Report）
助理攝影師或者小型工作團隊的攝影機操作員，會記下每個鏡頭拍攝的所有細節，以便剪輯師可以明確知道他（她）該做什麼。

鏡頭清單

攝影師／操作攝影機的人員，需要兩種清單。第一個清單是當天必須完成的鏡頭清單，通常會草擬於前製作業期間或前一天晚上，參與人員包括導演、製作人和攝影指導。第二個清單（稱為拍攝記錄表、拍攝表或場記表）是記錄所有已經拍攝過的鏡頭清單。對剪輯來說非常重要。

對於錄影帶你會需要製作另一種簡單的表格，列出電影標題、拍攝日期、捲數或錄影帶編號、打板編號、拍攝編號、時間碼、鏡頭描述和勾選框。當然也可以增加其他資料，例如說光源和曝光設定，但是這些比較不重要，而且附上的資訊將會是取決於可否確實在攝影機中去調整它們。一旦你已經製作好清單，每次拍攝之前就必須要填寫。捲數或錄影帶編號，通常便會從1或是001開始，不僅會寫在錄影帶上，也會寫在收納盒上。

打板編號會和拍攝計劃表裡的佈景或鏡頭編號一樣；拍攝編號是每個佈景拍攝的次數的號碼；時間碼是錄影帶的播放時間，通常會以HH：MM：SS：FF（時：分：秒：格）表示，而且會記錄在錄影帶的獨立軌道上，在重播時不會出現，除非你先設定好。它跟日期和時間不同，許多消費型相機是把它直接嵌進拍攝畫面。大多數的迷你DV攝影機會在拍攝時，同時記錄時間碼，而專業的攝影機則會可手動調整，以便每捲錄影帶連續記錄。請記得在每次拍攝之前把這些資訊放到清單上，最後轉換到電腦上時會比較容易找尋特定畫面。

鏡頭描述應該要很基本，像是從「內景」或「外景」開始，然後包括鏡頭類型（遠景、中景、特寫等等，請見第88頁至第89頁）；而勾選框讓你可以去表示拍好的鏡頭是否可以使用。別忘記清單上的資訊應該要和你寫在場記板上的資料相符（請見第74頁）。雖然這看來似乎有點過分吹毛求疵而且很費時間，但是最後會幫你節省下很多時間。以上就是拍攝的基本重要原則。接下來的幾頁會再提及更細微的部分。

取景

熟悉拍攝的基本規則後，你就可以準備好開始進行拍攝，但是應該使用哪種格式呢？在這情況下，所謂的格式所指的是電影媒介形狀或比例，而這將由你使用的攝影機類型所決定。

目標 >>
■ 選擇學院比例或寬螢幕比例的格式
■ 仿造寬螢幕
■ 了解「安全區域」

螢幕格式

市面上的兩種主要電影製作螢幕格式，分別為學院比例（Academy，4：3）和寬螢幕比例（16：9）。「學院」指的是頒發奧斯卡獎的電影藝術學院，而學院比例起源於單格35mm膠片。

傳統的電視螢幕比例，像電腦螢幕還有大多數影像攝影機的預設一樣為4：3。寬螢幕比例則是最新電視的格式，而且已經獲得高畫質電視（HDTV，high-definition television）採用。如果你希望自己的作品可以廣為統傳，這就是你要的格式。高畫質攝影機和大多數的頂級專業DV攝影機，還有逐漸增加數量的高階業餘攝影機，都會將這個格式設為出廠預設，無需在後製中更改格式而降低畫面品質。這個技巧，一般稱為變形壓縮（anamorphic compression），即是利用壓縮攝影機裡影像的寬度以求效果，然後等到在寬螢幕電視上放映之時再行解壓縮。

仿造

如果你沒辦法在攝影機上預設用寬螢幕拍攝，也可以把壓縮鏡頭（Anamorphic Lens）放在主鏡頭前面，以便壓縮影像。

如果是膠捲，另一個鏡頭會被放在投影機上，以免影像受到擠壓。這就是寬螢幕電影（cinemascope films）的製作方式，不過實際上使用的是更寬的2：35：1比例。至於錄影機，則可以在後製過程中進行解壓縮。

如果你想在一般的攝影機上拍攝寬螢幕，卻不想擠壓畫面，你可以選擇仿造。像是在電影院裡看到的寬螢幕（1.85：1）就是用這個方法，其實不過就是把一些攝影膠帶黏在監視器或是翻轉LCD螢幕上做指引。有些攝影機有內建的遮罩可作為選擇，常被稱為「黑邊模式（letterbox）」。另一個方法，不需要用到攝影膠帶，而是用有色玻璃紙，這樣就可看到在遮罩區外發生的事情。

安全區域（Safe Area）
雖然剪輯軟體中會有「安全區域」的遮罩，為避免事後無法補救，在拍攝期間，請多利用專業的現場監視器來進行監控。

如果你很謹慎，不讓麥克風吊桿出現在兩個畫面之中，一個鏡頭裡便可同時獲得寬螢幕和學院比例，至於要選用那種格式，可於剪輯的時候再煩惱。當然你也可以在攝影機前面加上壓縮鏡頭，但是不便宜，總花費最後可能會跟買一台16：9的攝影機一樣昂貴。

隨著寬螢幕逐漸普及，無論你選擇要如何達到這種效果，選擇此種格式來拍攝對日後也會更有幫助。本書中提到的器材均以使用負擔得宜為主，如果可以，買一台正統的16：9攝影機，對未來的拍攝之路一定會更方便，而且也可以使用較長的時間。寬螢幕不只可以讓你涵蓋更多拍攝領域，還可讓你培養利用專業格式來製作電影的習慣，並學習如何以最大效益來運用螢幕空間。最後還有一件事情需要考慮，那就是安全區域，這和電視上可觀看的螢幕範圍有關。許多專業攝影機還有現場監視器的設定中會有選項可以顯示出這個區域，然而，還是請確保不要將任何重要的東西放置在畫面的最邊緣。大多數剪輯軟體也都有選項可以顯示出安全區域的範圍。

開始製作電影非常重要，不要將寶貴的時間浪費在煩惱要使用哪種格式，還有達成這種格式最佳的方法上面。

HDV 1080i

最新的高畫質攝影機提供的格式是原始16：9寬螢幕格式的高解析度影像。對於相當認真的電影製作人來說，這也是應該使用的格式（1920 x 1080像素）。

720P

比較小的高畫質格式，依舊擁有原始的16：9寬螢幕格式（1280 x 720像素）。也是北美大多數電視台的配置。

PAL DV

PAL是許多國家使用的電視制式，可提供比用25fps播放更高的解析度。當使用4：3格式拍攝的時候，你需要依照使用的鏡頭去考慮畫面的建構。請記得要確保拍攝到足夠的寬度，以便剪裁成黑邊的寬螢幕（768 x 576像素）。

NTSC DV 4：3

和PAL版本一樣的畫面呈現，但卻是使用NTSC的解析度。PAL和NTSC之間的另一個主要差別是畫面更新率（frame rate/fps）和色彩逼真度（720 x 540像素）。

NTSC DV 16:9變形

解壓縮的NTSC變形寬螢幕畫面（853 x 480像素）。

PAL DV 寬螢幕

解壓縮的PAL DV變形（1024 x 576像素）。

PAL DV 變形

不是利用轉接器的鏡頭，或透過攝影機的電路，而是利用變形壓縮畫面來在高畫質攝影機上達到寬螢幕的效果。它會水平地壓縮影像（如左圖所示），以便適合攝影機4：3的畫面，接著在寬螢幕電視或投影機上觀看的時候再解壓縮（768 x 576像素）。

PAL DV 全景掃描

如果利用寬螢幕變形來拍攝，但是卻需要降低到4：3格式，你可能會面臨到失去一些影像的情況，也許在此例是可被接受的，但是如果是兩位演員彼此面對面的畫面，就很有可能會引發剪輯的災難（768 x 576像素）。

畫面大小

在使用數位攝影機拍攝時，取決於攝影機的格式和CCD（Charge-coupled Device）的尺寸，你可從中選擇不同的畫面大小和解析度。在這段文章裡，我們會涵蓋各類攝影機，從高畫質攝影機到迷你數位攝影機。它並不會區分交錯掃描和逐行掃描。

構圖

電影製作中很難被量化的藝術層面，指的是把元素畫面中的定位與關係。它非常主觀，而且往往是由直覺或機運來決定。

研究靜止畫面，例如繪畫和照片，是了解構圖的最佳方式之一。當然，電影也包含了動作的元素，不過這是指構圖內容的持續變化狀態，而照片所捕捉的是單一動作。

雖然基本的構圖「規則」值得遵循，但「直覺」還是扮演著很大的角色，等同生活中的「運氣」和「意外」（也是攝影師亨利・布列松（Henri Cartier-Bresson））提的「決定性瞬間」）。

三分法

構圖的基本規則之一就是三分法；將螢幕以水平和垂直分成三等分，然後將演員、物體或是景色放到這九宮格裡。你不需要在觀景窗上畫線，只要大概掌握就好。在下圖，灰色的水平線顯示寬螢幕比例（16：9）的等分，紅色的水平線則顯示學院比例（4：3）的等分（請見第80頁至第81頁）。請注意看在兩種格式中央的水平等分裡，演員的臉部占據一樣的部分。如果你沒發現這點，下次看電影的時候，可以多加觀察鏡頭的取景，你就會注意到他們通常會將演員擺在螢幕邊緣的位置。

多數電影均用寬螢幕拍攝，如果使用「全景掃描（Pan and Scan）」的程序把它們轉成4：3的「小螢幕」，除非使用黑邊格式，要不然往往會在畫面中切掉其中一位演員。畫面顯示的灰色透明區塊（頂部和底部）即是告訴你用4：3的攝影機拍攝時，如果改用黑邊格式，寬螢幕看起來會是什麼樣子。既然兩種版本都可符合構圖規範，比起必須縮減大小，在螢幕上留下很大的斷層，只是切掉頭的頂部還比較能接受。

就算是用4：3格式拍攝，你還是可以把螢幕分成三等分，但是構圖需要稍作改變，演員站的位置也必須靠近一點。將演員的臉放在螢幕正中央，在它上方和周圍留下很多空隙，是第一次拍電影的製作人常犯的錯誤，但是這並不代表不能使用這種方式來達成某種效果。請記得，你所做的一切全都必須取決於技巧呈現和拍攝目的。

焦點分組

構圖會被你選擇的攝影鏡頭、位置以及想達到的氣氛或效果所影響。例如，從比較低的位置拍攝演員，會讓這個人產生一種權威的氣息，而從上面拍攝則會削弱他的力量。只要隨著故事改變和角色相關的攝影機位置，你就可以慢慢地達到將角色的變化傳達給觀眾的目的。另外，針對獨特角色來選擇特定的鏡頭拍攝，也可以達到類似的效

目標 >>
☐ 理解三分法
☐ 協調攝影機鏡頭和位置
☐ 明白構圖基本規則

在4：3的攝影機上拍攝時所呈現的黑邊格式。

灰色分界代表著寬螢幕（16：9）比例。

角色的臉部特寫通常會保持在中央區。

紅色分界代表著學院（4：3）比例。

分成三等分
垂直和水平地把你的畫面分成三等分會對構圖有很大的幫助。

果；長鏡頭往往會將演員和背景隔離，使背景變得模糊。可以用在太自負的人，還有覺得格格不入、獨來獨往的人身上；同樣地，藉由不區分角色和其周圍的事物，廣角鏡頭也可以被用來喚起孤獨的感覺。

跨越中線

　　180度規則，又稱作「跨越中線」，是必要拍攝技巧，以避免讓觀眾對畫面感到迷惑。當拍攝兩個人面對彼此的時候，你必須想像畫面中有一條穿越演員的線，並讓攝影機保持在線的同一邊。儘管越過同一邊肩膀來拍攝這兩人看起來會很合理，但在螢幕上卻不管用（請見下圖）。

視線

　　比起越過中線，沒有抓好視線位置更容易出錯。視線，就是在單一鏡頭裡拍攝演員時，他所看的地方。直接看著攝影機通常是不被允許的，除非是需要對觀眾說話的鏡頭。就算是主觀鏡頭，演員最好也可以稍微看往別的地方。大多數人在對話裡並不會有真正的眼神接觸，反而會專注在臉部的另一個位置，像是嘴巴或是眉毛，此時，讓另一位演員站在攝影機後方，會帶來不少幫助。

參考資訊

・《艾蜜莉的異想世界（Amélie，尚・皮爾・桑里（Jean-Pierre Jeunet）執導）》。每個鏡頭的構圖都非常完美，但也不會超過故事所需。

・愛德華・霍普（Edward Hopper）的畫作。直接且迷惑的簡單構圖，訴說著高深的故事。

・亨利・布列松（Henri Cartier-Bresson）拍的照片。黑白新聞攝影的大師，總是可捕捉到當動作和構圖達到和諧時的決定性的瞬間。

過肩鏡頭

在拍攝過肩鏡頭時，請注意不要在轉換鏡頭的時侯跨越中線（請見右圖）。

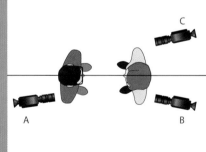

A攝影機

A攝影機掌管拍攝定場鏡頭。可能會像畫面所示一樣的過肩鏡頭，或者僅僅是面對其他角色。

B攝影機

從B攝影機拍出的相對畫面，不論是過肩畫面還是單獨的角色，在剪輯時都會直接帶給觀眾，出現在畫面兩端的角色，實際上是面對面的觀感。

C攝影機

雖然用C攝影機，越過兩位角色的同一邊肩膀拍攝，可能會顯得很合理，但如此一來你會越過中線，讓兩個角色在轉切期間都出現在螢幕的同一邊。

運鏡

檢視拍好影片的構圖，請記得你是在拍會移動的影片，其中構圖會隨之改變，而且速度很快。

如果想要讓短片裡的動作保持連貫，大部分的工作都會在剪輯室裡完成。現在的觀眾已經習慣看到連續不斷的畫面，可能會對靜止的影像焦躁不安。這牽涉到的是導演必須做出的決定。如果你對畫面抱持懷疑，應該尋求經驗豐富的攝影指導的建議。

在分鏡表的階段就應該決定要所有的運鏡。除了分鏡表軟體FrameForge以外，還有Daz 3D Studio或Poser，可以用3D呈現佈景和角色、轉換攝影鏡頭，便於讓你直接看到拍攝結果。在開始拍攝之前，需要你清楚地知道自己所想要的畫面，以便安排好適當的設備。在拍攝時，你可以隨意變更鏡頭或運鏡，但只有一開始就決定好需要的東西才不會亂了陣腳。

適當的運鏡法

基本運鏡包含搖攝、垂直搖攝、軌道推拉、滑軌和升降鏡頭。至於其他的運鏡，像是高空鏡頭，對低預算的電影作人來說，就不太可能做到。軌道推拉和滑軌鏡頭是電影中最常使用的運鏡，如果執行得當，電影看起來就會很專業。如果是由富有經驗的軌道員來操作，在軌道上使用推拉攝影機就可以確保動作流暢，可以精準地不斷重複拍攝。

使用輪椅也是解決低預算的方法之一，因為它可讓攝影師舒適地坐著，也可安裝攝影機在三腳架或類似的裝置上。輪椅和攝影師的重量都有助於確保動作既流暢又平穩；事實上，任何具有平滑、安靜的輪子的裝置都可以當作滑軌。

目標 >>

■ 選擇攝影機動作
■ 了解基本運鏡
■ 使用手持攝影機

參考資訊

· www.homebuiltstabilizers.com — 裡面有許多自製的穩定器以及製作藍圖。
· 分鏡表軟體，例如FrameForge（www.frameforge3d.com／Products）和Power Productions公司製造的三種分鏡表程式：Storyboard Quick、Storyboard Artist、Storyboard Artist Pro（www.powerproductions.com）可讓你在電腦上試驗運鏡（請見第24頁至第29頁）。

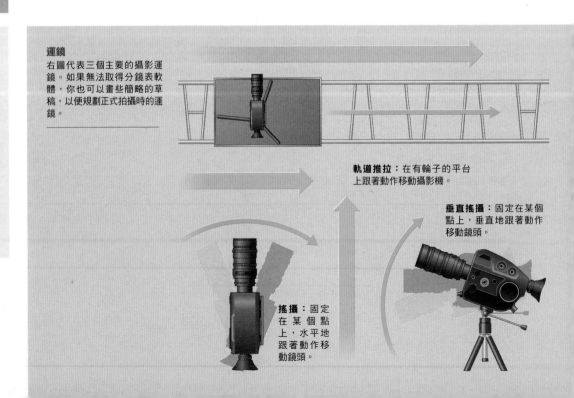

運鏡
右圖代表三個主要的攝影運鏡。如果無法取得分鏡表軟體，你也可以畫些簡略的草稿，以便規劃正式拍攝時的運鏡。

軌道推拉：在有輪子的平台上跟著動作移動攝影機。

垂直搖攝：固定在某個點上，垂直地跟著動作移動鏡頭。

搖攝：固定在某個點上，水平地跟著動作移動鏡頭。

對於低預算的電影製作人來說,手持攝影機可在電影中多增加一點動作。不過,重量會是一個問題。大多數迷你DV攝影機非常輕,所以整天帶著它們到處跑也不會很累。然而,攝影師通常需要經驗和練習,以避免拍攝隨著身體擺動而造成畫面搖晃。

攝影機的尺寸越大,重量越重就會越穩定,攝影師通常會將它扛在肩上,以便拍攝出更穩定的影像。其他還有穩定裝置和安全帶等配件可吸收衝擊讓動作變得更加流暢,但就像所有設備一樣,這都不是免費的。至於多數消費型等級的攝影機也會配備影像穩定裝置,其主要設計是用來減少手震現象。

複雜的攝影機調動

上圖中錯綜複雜的攝影機調動,將會給電影畫面帶來更多可看性。然而,表演者和攝影機之間的調度需要花上更長的時間來做準備。如果拍片的時間緊迫,請注意調度的時間,因為像這樣的複雜動線會耗掉很多時間。

使用三腳架

最重要的拍攝原則就是使用三腳架。無論在哪裡,或是地勢有多麼困難,使用三腳架,將會幫助你獲得想要的穩定又專業鏡頭。

手持拍攝
在肩膀上架設或是手持攝影機，可輕易地讓攝影師靠近拍攝，不過攝影機的重量和尺寸對拍攝畫面也會略有影響。

升降鏡頭是用來拍攝高過人們頭頂的畫面、或是在人群上方拍攝全景，是個非常複雜的裝置，如果你需要對其完全掌控、對焦或是傳送即時畫面，附加的器材只會使它更加複雜。如果你在拍攝中使用的是廣角鏡頭並設定成自動對焦，就可以使用或自製比較簡單的升降鏡頭，但可能必須要犧牲掉任何搖攝或是垂直搖攝的運鏡。就算用升降鏡頭拍攝的畫面看起來可能很壯觀，但最主要的還是看是否有需要使用到這樣的運鏡。

在開始規劃各種運鏡和鏡頭變換之前，記得先問問自己，是否需要用到這些鏡頭。故事通常是用第三人稱（全知敘事觀點，god view）或是第一人稱寫成。所以你希望攝影機在其中扮演著什麼角色？呈現的是誰的觀點？你所選擇的拍攝觀點將會對你的攝影機運鏡和取景角度產生影響。例如，如果你要拍的是一部都市驚悚片，整合不同的

鏡頭由上至下、搖攝或垂直搖攝，模仿到處都有的監視器也會增加不錯的氛圍。這些都不需要用到任何複雜的設備，只要有完善、架高的有利位置，或是非常穩定的梯子（請見第88頁至第89頁）即可。你甚至可以使用通常不被許可的變焦鏡頭來增加真實性。

變焦鏡頭

多數DV攝影機會附贈光學和數位變焦鏡頭。雖然300倍的數位變焦很吸引人，但請不要用於拍攝；如果你的攝影機有這個功能，請關掉，因為成像品質非常差。記得謹慎地使用光學變焦，它的變焦範圍會在10倍以內。

使用變焦鏡頭的其中一個缺點，就是它會改變主體和背景的視覺呈現。這是由兩個因素所造成：前縮（Foreshortening）和景深（Depth of Filed）。前縮是因為使用長鏡頭會讓背景看起來比較近，而廣角鏡頭則會讓

使用軌道推拉和滑軌

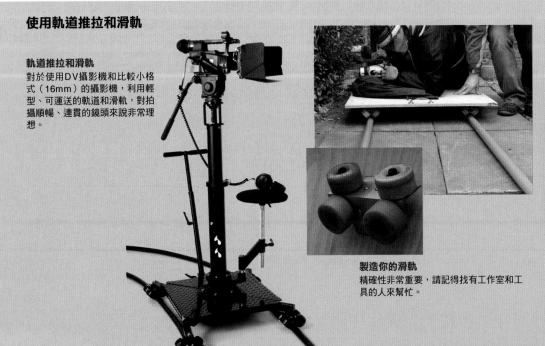

軌道推拉和滑軌
對於使用DV攝影機和比較小格式（16mm）的攝影機，利用輕型、可運送的軌道和滑軌，對拍攝順暢、連貫的鏡頭來說非常理想。

製造你的滑軌
精確性非常重要，請記得找有工作室和工具的人來幫忙。

代替品
如果拍攝的地面非常平坦，輪椅或直排輪會是個不錯的代替品。

一切看起來更遠；而景深是指不同的鏡頭焦距和光圈，會影響到主要對焦點前後的影像是否清晰。廣角鏡頭擁有較大的景深，在能容許失誤、保持對焦和掩飾攝影機的搖晃之下，比較適合手持或增加攝影機穩定器來拍攝。另一方面，長鏡頭則需要精確的對焦；即使是安裝在三腳架上的簡單搖攝鏡頭，也必須從頭到尾變換焦距（跟焦，follow focus）。

如果你想將廣角轉換到長鏡頭，請記得將焦點設定在最遠處，然後再縮短焦距拍攝。如此一來，景深會在變焦期間對所有物件保持對焦。別忘記把自動對焦關掉。

光圈（aperture）控制著穿過鏡頭照射到CCD或底片上的進光量。只有頂級的DV攝影機才有手動控制光圈的設定。如果不深究包含在內的光學物理，總之，光圈越小（光圈數值越高，例如f／16），景深就越大。

由於變焦的光學效果，所以將廣角切到特寫鏡頭時，就會使用軌道推拉。固定焦距的鏡頭再加上滑軌，因為主體和背景之間的一致性，才會產生比較自然感覺。當然，這需要經過仔細的排練和跟焦。

仔細觀察運鏡

結合軌道推拉和變焦鏡頭，拍攝出來的頭部會保持同樣的大小，背景會看起來要衝向攝影機一般（請看電影《四海好傢伙》（Goodfellas））；由於這種手法在電影圈中已經用過太多次，無論你覺得有多棒，最好還是避免。

一開始大家都會想把所學全部運用在同一部電影裡，讓電影看起來很「專業」，但這並不是個好主意。在剪輯過程中，你會發現很多時候運鏡無法流暢地組合在一起，專業度也因此下降。再怎麼說，剪輯兩個簡單鏡頭之間的轉換，遠比軌道推拉或旁跳鏡頭來得容易多。

另一個問題，太過強調鏡頭的技術層面，缺少捕捉演

員本身的表演。你需要拍攝各角度的靜態鏡頭，如果有必要的話，使用兩台攝影機，然後在後製中去增加動作，或用巧妙的剪輯來暗示。不需要使用到軌道推拉，也會幫你節省很多時間和金錢。

如果你想在電影裡加入逼真的動作，可試著把攝影機固定在攝影機穩定器上這樣的畫面會變得更加人性化，不僅不會拍入軌道，並且移動更方便；也可解決某些場地禁止架設三腳架的法律問題。使用多重運鏡可以增加電影整體上的外觀，但切記不要因為讓觀眾的注意力從演員本身轉開。

保持穩定
使用攝影機穩定器可以拍出更多變化的鏡頭。然而，就算你不是使用固定的軌道，還是非常費時。

鏡頭類型

當要和攝影師溝通拍攝動作時，鏡頭類型即可以用縮寫取代。例如，「演員身上的MS切換CU」，代表「先從演員的中景鏡頭開始，再切換成特寫鏡頭」。

以下是主要的鏡頭大小和鏡頭類型：

1.大全景鏡頭（Extreme long shot）：這類鏡頭通常用於建立場景；例如，某個城鎮或是島嶼。提供觀眾宏觀印象而非特定的細節。

2.全景鏡頭（Long shot）：在拍攝人物時，這類鏡頭會展示他的整個身體和場景，也叫作「寬鏡頭（wide shot）」。

3.中景鏡頭（Medium shot）：從腰部以上捕捉人物。如果人物的動作很多時，特別有用。也叫作「半身鏡頭（mid-shot）」。

4.特寫鏡頭（Close-up）：一般來說，這類鏡頭會取胸部以上的景，特別適合親近的訪談。

5.大特寫鏡頭（Extreme close-up）：展現特定的細節，只圍繞在人物的臉部或手部。

6.鳥瞰鏡頭（Bird's-eye view）：用於描繪場景的佈局時，例如，拍攝鐵軌；或者可以從上方和遠處展現人物，直接從靜止的方位往下拍攝。

7.俯拍鏡頭（High-angle shot）：不像鳥瞰鏡頭拍得如此高和遠，僅為微微由上往下拍攝。如果是拍攝人物，通常意味著製造脆弱和被壓垮的氛圍。

8.仰角鏡頭（Low-angle shot）：從下面拍攝對象，常被用在訪問、尤其是對「專家」的訪談上，好讓他們看起來很有權力或是掌控著一切。

9.水平鏡頭（Eye-level shot）：攝影機和拍攝對象在同一個高度，通常用於專訪。

10.傾斜鏡頭（Canted / Keystone shot）：攝影機和拍攝對象形成某個角度，採取這樣的拍攝，是為了表示人物的不安或緊張。

11.搖攝鏡頭（Pan）：攝影機從靜態位置開始水平移動，從右到左或從左到右。

12.推拉鏡頭（Dolly shot）：平順的鏡頭移動。攝影機和三腳架通常會架設在獨立的旋轉平台（Doorway dolly）或是使用軌道的平台，例如小型火車上。

13.垂直搖鏡頭（Tilt）：攝影機從某個靜態位置垂直、上下移動。

14.升降鏡頭（Crane shot）：攝影機被架設在升降手臂盡頭，另一端由人員控制。拍攝範例是先從鳥瞰鏡頭開始，接著再往下移動到水平視線。

15.高空鏡頭（Aerial shot）：和鳥瞰鏡頭類似，但非靜止拍攝。例如，在直升機上拍攝某個城市。

16.主觀鏡頭（point-of-view shot）：場景內的角色所看到的畫面。將攝影機放在角色面前來模擬他的視角。

1

2

7

8

11

13

14

音效

考量到電影通常被視為一種視覺上的媒介,音效扮演了非常重要的角色。比較起來,電影裡寧可有糟糕的影像也不能有糟糕的音效;所以,好的音效其實也可以拯救一部畫面有問題的電影。

如何捕捉品質良好的音效是種藝術。如果你的電影中有對白,就必須把它錄下來,並和畫面中演員的嘴巴做同步處理(Synchronization)。在電影製作生涯的早期階段,你應該還不需要考量到外語配音,但卻應該牢記,演員的聲音應該是錄音中最主要的部分,所以應盡可能地避免外在雜音。基於上述理由,選擇正確的麥克風(例如,Sennheiser出產的416槍型麥克風)非常重要,而且你也必須了解如何正確操作它。就像鏡頭的品質會影響畫面,麥克風的品質也會對聲音產生很大的影響。

麥克風和錄音裝置也要搭配得宜;如果用DV的話,通常就是接到攝影機上。聲音會以數位的方式連同畫面錄進錄影帶,所以只要麥克風指著對的方向,使用正確的方法,你就會獲得和大多數可攜式錄音裝置製造的好聲音,而且保證一定會同步。具備有XLR麥克風輸入的專業和半專業攝影機不僅能夠連接更好的麥克風,也不容易受到環境影響而失真。記得避免使用攝影機內建的麥克風,除了槍型麥克風以外,要不然會收到太多周圍音效,尤其是靠近攝影機的聲音,像是轉動錄影帶的馬達、攝影師的動作或呼吸聲。至於拍攝紀錄片時,可能避免不了必須使用內建式麥克風,但是如果是在拍攝演員的時候,別忘記不要讓麥克風太貼近攝影機。

使用DSLR攝影機來拍攝電影時,音效輸入便是很大的問題。如果攝影機沒有內建錄音裝置,你會需要像和底片拍攝一樣的方式,利用獨立的錄音機和打板來同步聲音和影像。

目標 >>
■ 選擇品質好的音效設備
■ 了解對白和麥克風的關係
■ 了解環境音

硬碟錄音器(Hard disk recorder)
體積小又攜帶方便,還整合了混音和直接連接電腦的功能,而且價錢也不高,對電影製作人來說,是個不錯的選擇。

手持錄音機(Zoom recorder)
這種錄音機的設計主要是在不需要精密的麥克風、吊桿和錄音系統等裝置下,即可精確地捕捉立體聲音效果。

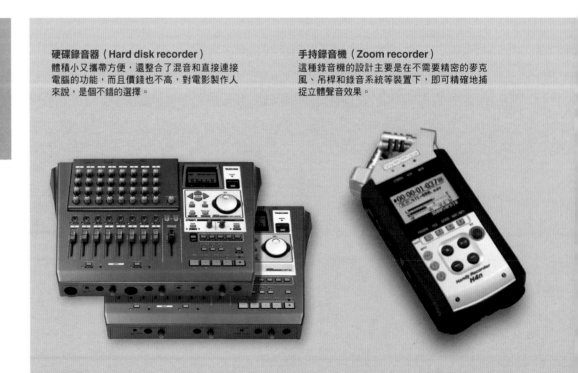

場記板／打板記號

除了場景和拍攝資訊視覺上的參考以外，場記板（打板）還可以提供聽覺上的標記，用以同步聲音和畫面。

低預算小秘訣

租借無線麥克風和接收器的價格不低，反而是在吊桿上架設麥克風通常比較便宜。

DAT錄音座（Digital Audio Tape）

由於攜帶方便，DAT錄音座已經取代Nagra出產的音響，成為在電影人，尤其在小型的獨立電影製作人中，猶受喜愛的錄音器材。

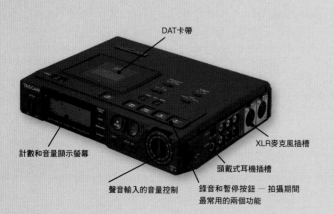

DAT卡帶

XLR麥克風插槽

頭戴式耳機插槽

計數和音量顯示螢幕

聲音輸入的音量控制

錄音和暫停按鈕 ── 拍攝期間最常用的兩個功能

轉接器（Adaptor）

轉接器的體積很小且單價低，例如Tascam出產的US-122，就附有XLR麥克風用的幻象電源（phantom power）可以將筆記型電腦直接轉成錄音裝置。

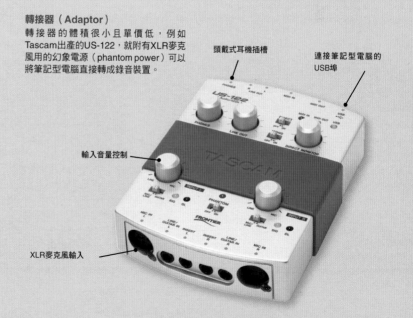

頭戴式耳機插槽

連接筆記型電腦的USB埠

輸入音量控制

XLR麥克風輸入

頭戴式耳機（Headphones）
品質良好的頭戴式耳機可阻隔外在噪音，清楚聽到現場收音效果。請盡量保持耳機和麥克風的品質。

Palmtop錄音機
（Palmtop Recorder）
Zoom Palm Studio是一種小型的錄音裝置，可以藏在演員身上，取代無線電麥克風，和小型麥克風一起使用。

最高品質（Top Quality）
高品質的麥克風，例如Sennheiser牌的MKH 416價格不斐，但是卻非常值得投資。

使用好的麥克風

專業槍型麥克風的靈敏度極高，在狹窄的範圍內可收到驚人環境音。為了確保只捕捉到演員的聲音，你需要將麥克風盡量靠近他們；所以，麥克風必須被安裝在吊桿上，讓它保持在鏡頭外。收音員還必須在演員說對白時，適時移動麥克風，以便獲得最好音效。

如果在一個密閉的環境裡，效果會很明顯，但要是在人群中，隔著一段距離拍攝，可能就會出問題。這時候，迷你夾式無線電麥克風（lavalier）即可派上用場；但請記得它們容易受到外在聲音干擾，而且也會造成額外支出。攜帶式錄音機是另一個解決方案，但在轉換數位音效到電腦上，難以保持輸出完整；你還可以選擇小型錄音裝置Zoom Palm Studio，它會將音效錄製到SmartMedia卡，只要利用讀卡機就可以簡單輸入進電腦。

除了環境的雜音，在戶外拍攝尚會增加許多問題，尤其是風力，不過只要在麥克風上添加消音袋即可消除掉過的風聲。

等同麥克風和錄音器材，品質優良的頭戴式麥克風在錄音師的配備中非常重要。即使將設定推向極致，在可攜式音樂播放器上無法隔絕所有外來的噪音，只要注意聽，還是會聽到不想要的聲音。

無線電麥克風
（Radio microphone）
迷你麥克風應盡量放在靠近演員喉嚨的地方，有時候也會藏在頭髮裡；通常還會附有小型的無線電發射器，絕對不能被鏡頭拍到。

現場音效
錄音裝置的輕量化，讓錄音師可同時扮演著收音員的角色；一邊控制麥克風，一邊透過頭戴式耳機監控聲音，以確保錄到最佳音效。

無論錄製聲音的設備或方法是什麼，最重要的是取得最佳的音效，尤其是戲劇中的對白。就算在後製階段，可能糾正錯誤，演員在拍攝當下並非總能掌握好語氣強度。

環境音

要讓錄音中的環境音降到最低，首先請攝影棚的人保持安靜。這比較簡單，因為大家都明白錄製好的音效有多重要。所有的手機都應該關機；有些人會把手機轉成靜音模式，但如果使用到無線電麥克風，手機的發訊還是會造成干擾。接著，盡量不要在忙碌的交通幹道，例如學校或鐵路附近收音。城市是個非常吵雜的環境，除非你需要這樣的環境音，記得將這點放入考量。

雖然拍攝中應該盡力去消除多餘的音效，這並非是所有的聲音，全然視你的電影而定。除了普遍的噪音，腳步聲、關門聲和汽車引擎聲等的音效都必須包含在內。在日

常生活中，我們通常不會注意到這些聲音，或我們僅是把它們排除在外，只有在無聲的環境下才格外矚目。一個沒有任何環境音的場景，會很單調且不自然，所以有些聲音必須被錄下來，而且最好是在拍攝當下。請使用標準錄音設備，記下錄製了什麼聲音、哪個場景，以及別忘記將所有的聲音寫成筆記。

如果選用DV攝影機來拍攝，最簡單的方法就是把打板放在鏡頭前，並附上你正在錄製的聲音筆記；這樣在剪輯時，就可將畫面和連續鏡頭排列一起以便同步化。請錄製下所需的一切音效，越清楚越好。當然，任何沒錄到的聲音，均可在後製階段加入（請見第122至第125頁）。

自動對白替換
（Automated Dialogue Replacement ）

在一些情況下，像是在機場或是忙碌的市區當中取景時，環境並不允許錄下演員最佳對白狀態；此時就必須錄下環境音以便做為後製同步基準，接著再請演員在安靜的錄音室中一邊聽著環境音，一邊重新說對白。由於只需要重述，通常不會造成很大的問題。

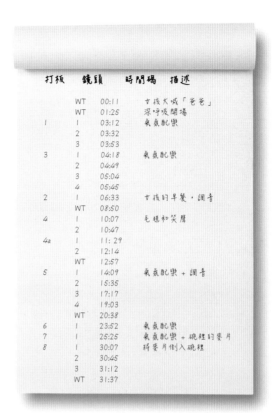

打板	鏡頭	時間碼	描述
	WT	00:11	女孩大喊「爸爸」
	WT	01:25	深呼吸開場
1	1	03:12	氣氛配樂
	2	03:32	
	3	03:53	
3	1	04:18	氣氛配樂
	2	04:49	
	3	05:04	
	4	05:45	
2	1	06:33	女孩的早餐·調音
	WT	08:50	
4	1	10:07	毛毯和笑聲
	2	10:47	
4a	1	11:29	
	2	12:14	
	WT	12:57	
5	1	14:09	氣氛配樂 + 調音
	2	15:35	
	3	17:17	
	4	19:03	
	WT	20:38	
6	1	23:52	氣氛配樂
7	1	25:25	氣氛配樂 + 碗裡的麥片
8	1	30:07	將麥片倒入碗裡
	2	30:45	
	3	31:12	
	WT	31:37	

錄音師的記錄表
除了因為添加獨立音頻（wild track）或氣氛配樂的資訊，導致時間碼的些微不同，錄音師的紀錄表應該和攝影師差不多。

自動對白替換
有時候不可能錄下良好音效品質的演員對白，你就必須在後製中重新錄製，並確保對白和畫面中的嘴型一致。

大場面與特效

好萊塢電影中不可或缺的就是大場面和特效，尤其是「夏季主打的強片」。擁有強大預算的電影製作人可優先取得這行發展出的最新專業技術。

無論是電腦特效（computer-generated）、停格（stop-motion）、或是有百位替身演員的大場面，多數特效都是從低預算電影中發展出來。雖然在當時，這些「低預算」的電影資金比你還多，他們還是需依靠精采的設計和創意的思考，才能找到我們目前已經習慣的標準解決方法。

之後我們會談到電腦成像（CGI）後製特效（請見第114頁至第117頁），但現階段所講述的全是製作中的拍攝效果，也就是必須在拍攝期間內創造和使用的效果。

你製作的電影類型會決定你需要的特效。如果是浪漫喜劇，通常就不會去為難「特效部門」，除非你是要拍鬧劇（slapstick）。如果是這樣，說不定一開始就應該在選角下工夫，會讓拍攝更容易進行。另一個方法，是以暗示創造特效，利用演員的反應來切換旁跳鏡頭、或是直接以主觀鏡頭來拍攝。雖然這需要慎重規劃、拍攝和剪輯，但是它會讓你避免掉不必要的演員受傷風險。

恐怖片，最受較低或幾乎沒有預算的電影製作人歡迎。考慮到現代觀眾早已對正面的恐懼免疫，片中常常運用暗示來創造驚悚畫面。例如電影《火線追緝令》（Se7en）當中的犯罪鏡頭都非直接展現，而是暗示或靠事發後的描述。

目標 >>
- 製造拍攝中的效果
- 利用暗示達到效果
- 假血和血塊

煙霧機
連續動作或戰爭片裡的必需品，像是右圖所示，山姆‧曼德斯（Sam Mendes）執導的《鍋蓋頭》（Jarhead）。煙霧機是任何種類的爆炸必備附屬物，要價昂貴，建議租用。

血和內臟

昆汀·塔倫提諾（Quentin Tarantino）執導的電影，其特色永遠是大量的暴力和血腥。如左圖所示，白衣服有助於凸顯血的顏色，記得確保看起來的真實性。別忘記在現場要提供充足的白襯衫以便重拍。

血的運用

恐怖、驚悚、犯罪以及幾乎其他所有以動作為基礎的電影類別，都會需要用到血。不管來源為何，真血並不是個可行的選項，一部分是因為它看起來不「真實」，另一部分則是因為它很難運用。劇場中所用的假血，可以輕易購買，但在此還是推薦你去自製假血，比較經濟實惠。

血通常會伴隨著內臟，或是血塊出現。斷肢通常會需用到義肢來增加真實性，但是四散的內臟，卻只要走一趟肉販攤即可。一旦準備好假血，如何將它噴灑得很有說服力，也是一門學問。如果旁跳鏡頭無法產生想要的效果，你就得找到不用實際對演員、或是佈景造成傷害的方法來拍攝。

人類傷害彼此的手法似乎無窮止盡，包括從徒手（武術）到玻璃瓶（利用糖玻璃），從刀、劍到槍砲，然後繼續延伸到炸彈和汽車都可以。拍電影時內含的任何暴力行為均需要大量的準備和排練，如果有經過訓練的專業替身指導更好。這代表著要將爆破含在預算當中 — 不只是替身人員的酬勞，還有保險費用。

其實，只要刪去任何大場面，像是追車、爆炸等花費，並且把它縮減到故事所需要的最小範圍即可。儘管電影通常是「表現畫面」而非「口述」，但有的時候，「暗示」反而會比較簡單、也更強而有力。

槍砲和打鬥

在各種類型的電影裡，就算角色設定是具有空手道的背景，你還是會看到香港風格的格鬥武術，好像電影裡的人都不會簡單地打架。要是你的電影中需要徒手對決，可去拜訪當地的空手道（或其他武術）俱樂部，裡面的教練通常都懂如何打得很有說服力卻不施力，說服他們加入電影拍攝計畫難度應該不高。

另一個受觀眾歡迎的暴力媒介是槍砲。如果劇本中必須用到槍砲，那麼你就必須要事先了解，是否有可能在後製當中避開這些設定，因為在某些國家，即使是購買假槍也是禁止的，而且需要註冊，所以建議你在開拍之前先調查清楚。如果你想要追求真實性，並使用真槍，別忘記雇用有執照的槍手。他也應該會提供所需的所有槍支種類，包含空包彈（如果需要的話）、小型炸藥（可製造子彈射入體內的濺血效果），以及演員必要的訓練。

由於低預算所產生出的創造力，不僅可以完成拍攝需求，還可讓演員避免面對危險的拍攝環境。小型炸藥的特效雖然會讓印象深刻，但也非常危險。與其使用炸藥，比較安全的方法是選用壓縮空氣、塑膠管還有你之前準備的假血。你可以用罐裝壓縮空氣或手壓式殺蟲劑噴霧器；這些裝置都很便宜，而且還可重複使用。

參考資訊

法蘭西斯·科波拉（Francis Ford Coppola）執導、蓋瑞·歐德曼（Gary Oldman）主演的《吸血鬼：真愛不死》（Dracula）是對早期特效人員致敬的最佳作品。這部電影裡的每個特效都是在「拍攝」階段完成，其中包含多重曝光、複製黑色佈景等，都是在視覺上震撼人心的鉅作。在拍攝期間，工作人員不斷做出新的嘗試，以便運用到日後的電影上。

Q&A 問與答

化妝藝術師
史提維・貝托斯（Stevie Beetles）

1. 對於電影和電視上妝最大的誤解？

我發現，在這個產業中，最大也最常見的誤解就是創造妝容所需要用到的時間和人力。圈內和圈外的人都覺得預先通知不需要超過10分鐘，一切就會準備好。但我們所進行的許多工作可能需要花上好幾天、幾週或甚至幾個月才能創造出來，而這一切的成果尚需依靠十幾位努力進行的人力才行。

2. 在低預算下，獲得良好化妝效果的最佳方法？

如果有預算限制，創意就是關鍵。這代表著不僅是如何製造效果，還包括導演的取景。化妝是一個團隊的努力，你可以到化妝學院裡尋找沒有經驗，但有天份的畢業生，他們很樂意為了較少的報酬工作，只求能夠有創意地展現自己。

3. 在低預算的情況下，當要雇用化妝師時，第一次拍電影的製作人要注意哪些條件？

可以試著去找對工作有熱情、熱忱、天份和耐性，以及願意奉獻、有信心卻不自傲的人。

4. 化妝師工作最困難的部分？

身為化妝師，最困難的部分就是要極力保持平衡。不要只顧著創造你想看到的效果，還必須創造演員和導演想要的效果；這是我們每天都必須面對的情況。

5. 哪位化妝師的工作最讓你敬佩？

我一直都特別崇拜傑克・皮爾斯（Jack Peirce），他為環球影城創造了原始的《科學怪人》（Frankenstein）妝容；而另外一位，傳奇的化妝師，迪克・史密斯（Dick Smith），則創造了《阿瑪迪斯》（Amadeus）和《大法師》（The Exorcist）等電影裡的不朽妝術。

一切都在細節裡

從微小的細節，例如刺青（請見右圖），到整臉的化妝，例如《阿凡達》（Avatar）風格（請見最右圖），就必須在電影中從頭到尾保持一致；化妝師的工作可能會花上大量的時間，以便達成完美狀態，所以請記得將這些列入安排計畫和制定預算的考量因素。

如果想要比較自然，但卻不吸引人的場面，你可以讓鏡頭外的某人戳破小型、部分充氣的水球或是裝滿血的保險套（雖然理論上來說，保險套的設計用意並非為了爆破）。無論用什麼方法，最重要的是，一定要事先把衣服剪破，好讓血可以滲出來。記得不要用最好的襯衫，並且準備好同樣式的幾件襯衫，以防萬一得重拍。讓多台攝影機從不同角度來拍攝也是個好主意，這樣就不需要重複取景，也可給你更多涵蓋鏡頭範圍可以剪輯，這就是做效果真正可以發揮作用的地方。

對任何包含槍砲、炸藥、火焰或車子的拍攝，請記得永遠都要雇用專業的專家來執行。合法和安全應該是最優先的考量，即使你的預算很低，還是要確保徹底閱讀過所有保險條款。如果你因為違法而坐牢，就無法完成電影（雖然這樣也會讓你有更多時間可以潤飾劇本）。在電影裡，有很多東西都可以作假，但是安全和保險卻需要真實面對。最簡單的規則就是：不要去要求任何人做你自己不願意做的事。

動作場面
想要拍攝大場面和真人特效，有兩個主要的考量：

安全： 不應該讓門外漢和新手來嘗試；如果沒有經驗豐富的專業人士，就可能會在現場發生受傷甚至喪生的意外。

花費： 因為需要認證許可的人士，調度並參與這類型的拍攝，相關的花費可能會很龐大。取得保險和場地許可證也是另一個主要的考量。

在拍攝之前，先問自己是否有划算又安全的替代方案。例如，同樣的畫面是否可以用後製效果取得？

4

當所有素材已經就緒 — 也就是拍攝完成，便到了將所有的片段接在一起的時候了。請記住，後製作業最多將耗去電影製作中75%的時間。這個數字看來驚人，但是往往也是成效最為明顯的部分。

在後製的過程中，所有的拍攝素材將會被剪輯成具有凝聚力的主題，而亦會在此時加入音軌，同時可以混音加入任何你想要的配樂、額外的特效，以及重要的標題和片尾。這個流程最終會以顏色修正調整做為結束，真正的電影才算大功告成。

POST-PRODUCTION

如同拍攝，完善的規劃以及系統化的工作方式，可讓後製流程更簡單，且不會阻礙創意流程的進行。希望目前為止嚴厲的前製以及製作過程，還沒有讓你心生厭倦，但仍建議在投身後製前，先暫時把影片擺一邊，休息一下，才好讓你以更為客觀的角度來檢視所拍攝的影片。記得尋求不同領域經驗豐富人士的協助，即便只是提供建議，都有助於事情進行得更為平順快速。今後製作業幾乎全都是數位製作，雖然最重要的工作，就是如何以市場上最好且成本效益最佳的工具來完成。然而，一如所有的藝術創作，作品的品質仍取決在於製作人員的技術，而非所使用的工具。

後製作業

剪輯流程

一旦已經拍攝完成，你就必須將所有的片段集合起來，並依序剪輯，讓劇情得以連貫，表現出必要的節奏，並讓觀眾著迷。不好的剪輯可以毀了你的影片，而好的剪輯有時則能補救不良的拍攝，但完善的規劃以及組織，應能避免以上狀況發生。

在拍攝期間，請記得留下每個鏡頭的正確列表資料，包含膠捲編號、時間序號、說明以及該鏡頭可用性的標示。記錄每一個鏡頭的詳細資料，讓你能在不需要一一檢視影片之下，便可直接進行紙面剪輯的工作。

紙面剪輯

剪輯的最初階段，便是所謂的紙面剪輯。這是一項簡單的工作流程處理，但卻能在日後省下大量的時間與金錢。其亦被稱為剪輯決策清單、剪輯表或EDL（Edit decision list）。當影片剪輯的流程完成，EDL便是其他後製處理時用以參考的主要依據。

將所有記錄的資料，以正確順序匯整後，你便可以精確知道影片所錄製影帶為何，以及其所需要安插的順序，讓你可以省下在大量影帶中不斷看帶，只為了尋找1組鏡頭的時間。這並不是說你可以忽略或不管其他的片段，因為可能在當下決定不使用的鏡頭或對白，現在卻可以剪入使用。

將劇本影印在你所能用最大尺寸的紙面上，像是A3；

進行剪輯

雷利‧史考特以拍攝由雪歌妮‧薇佛所主演《異形》系列電影聞名，但是《銀翼殺手》讓其成為視覺藝術家。他一開始是廣告片導演，讓他以極端講究電影中的細節著稱。觀賞他電影的導演剪輯版本與院線版本便可以看出差異。

目標 >>

■ 學習剪輯處理的工作流程
■ 理解剪輯的目的
■ 理解拍攝日誌的重要性

紙面剪輯（Paper edit）
紙面剪輯，或是紙剪，是最初步的故事組合。建議使用剪輯軟體，能大量節省你的時間。

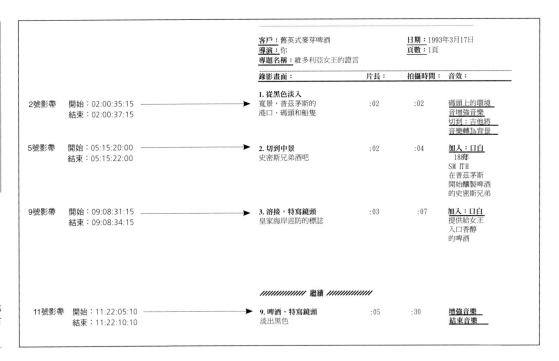

客戶：舊英式麥芽啤酒		日期：1993年3月17日	
導演：你		頁數：1頁	
專題名稱：維多利亞女王的證言			

		錄影畫面：	片長：	拍攝時間：	音效：
2號影帶	開始：02:00:35:15 結束：02:00:37:15	**1. 從黑色淡入** 寬景，普茲茅斯的 港口、碼頭和船隻	:02	:02	碼頭上的環境 音增強音樂 切到：吉他將 音樂轉為背景
5號影帶	開始：05:15:20:00 結束：05:15:22:00	**2. 切到中景** 史密斯兄弟酒吧	:02	:04	加入：口白 1887年 SMITH 在普茲茅斯 開始釀製啤酒 的史密斯兄弟
9號影帶	開始：09:08:31:15 結束：09:08:34:15	**3. 溶接，特寫鏡頭** 皇家海岸巡防的標誌	:03	:07	加入：口白 提供給女王 入口香醇 的啤酒
		///////// 繼續 /////////			
11號影帶	開始：11:22:05:10 結束：11:22:10:10	**9. 啤酒，特寫鏡頭** 淡出黑色	:05	:30	增強音樂 結束音樂

檢視所有的鏡頭片段並進行篩選，寫下每一個挑出來鏡頭的時間代碼。每一個鏡頭的開始與結束都要以時間代碼（Time Code），標示在所影印劇本頁面對應場景的左側。若你的攝影機沒有時間代碼的功能，請使用計時器代碼資料，以分秒的方式進行標示。標示好整個劇本並寫下所有時間代碼後，便完成了紙面剪輯。

離線—粗剪（rough cut）

離線階段即是最基本的順片。第一次的粗剪是將所有的拍攝、視覺效果、音效等素材依紙面剪輯的安排，大致組合在一起。請使用數位的非線性剪輯軟體（non-Linear editor），像是蘋果的Final Cut Pro、Adobe Premiere Pro或是Avid等。將你的毛片匯入剪輯軟體中，第一次組合會

把所有的鏡頭片段組合至軟體的「bins」資料夾中，並為每個項目加上標示，方便任你重新組合劇本的時序。

此時，粗剪便已完成（請見第107頁）。第一次組合的素材會依序安置，讓其呈現出實際影片所會有的樣貌。即便已經到了這個進度，原先預計拍攝長度僅為10分鐘的影片，其粗剪的總長度仍有可能達到15至20分鐘，而預計長達85分鐘的專題在其精練之前，長度則可能會有2倍之多。

剪輯師將會依著粗剪逐步地剪至接近最終長度，並向導演請示，以取得其核可。許多重發的DVD都以「導演剪輯版」做為號召，但在首次剪輯的階段，實際上便算是導演剪輯版，因為這是在進一步修飾，以及精簡至剪輯師最高功力前，所核可的版本。

導演剪輯版

導演剪輯版電影最好的例子便是麥可·西米諾（Michael Cimino）的《天堂之門》。製作人史蒂芬·巴赫（Steven Bach）還曾為這部電影及其導演寫了本名為《Final Cut》的書。

西米諾在1978年以《越戰獵鹿人》一片贏得奧斯卡金像獎後不久，製片公司便把《天堂之門》的劇本交給他。從製片公司版本與導演剪輯版中可以看出來明顯的差距。而雷利·史考特執導，由哈里遜·福特主演的《銀翼殺手》，則是另一個絕佳的例子。（如上圖所示）

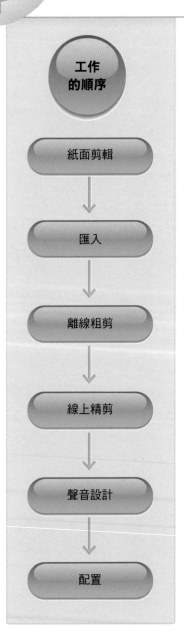

後製流程
讓你的片從剪輯室進入電影院

工作的順序

紙面剪輯

↓

匯入

↓

離線粗剪

↓

線上精剪

↓

聲音設計

↓

配置

依導演參與的程度不同，即便只是粗剪亦可能被稱為是導演剪輯版。依你想要花多少時間讓粗剪影片以及最後完成版的不同，可能會有2到3組粗剪。

線上—精剪（fine cut）

這個流程中會加入所有最終的素材，包含音軌、特效、字幕等。在導演與製作人核可這組剪輯後，便會交由剪輯師，削去多餘的分秒，讓故事轉換更為緊湊，打造出電影的節奏。電影的長度越短，難度越高。每次剪輯都必須更緊湊，並演繹出更多的故事。而身為看著MTV頻道長大的世代，我們已經習慣音樂影像與廣告那種精簡快速的剪輯，所以在一定的狀況下，這些技巧也可以用在電影剪輯中。最重要的就是節奏。動作片與恐怖片適用較快剪輯的效果，而劇情片或是愛情片則比較適合較長的剪輯。不論何者，最好避免不必要的冗長鏡頭，並減短總片長，以保持觀眾的專注力。

不論你如何剪輯影片，一旦所有人都滿意之後（剪輯師、導演、製作人），便可以一一加入字幕、音效以及最終的音樂配樂，產生出所謂的精剪。剪輯軟體，像是蘋果的Final Cut Pro、Adobe Premiere Pro及Avid，都有自動精剪功能。另一方面，數位拍攝影片則可以將精剪沖洗成發行膠捲，或是燒錄成DVD光碟。

剪輯師

記得在前製時期便要開始規劃後製事宜。若你計劃要僱用有經驗的剪輯師，當在撰寫分鏡表時，請諮詢他的意見。他將會告訴你在剪輯時需要什麼樣的畫面鏡頭。若你打算自己進行剪輯，你必須考量在現有的鏡頭、特寫、插入鏡頭以及切出鏡頭中，將需要拍攝多少。雖然有些部份

在拍攝那天之前你都無法決定，但要切記各種鏡頭及角度拍攝的重要性（請見第78頁）。可能的話，在拍攝期間，讓剪輯師到現場，利用筆記型電腦，即時開始組合粗剪。任何的插入鏡頭或是接續鏡頭均可以立刻完成，而不需在事後召回演員補拍。當然，是否能說服剪輯師做出如此的配合又是另一個問題。若你打算自己導演並自己剪輯，這樣的操作方式便很不切實際，不過身為導演暨剪輯，你應該對自己所需要拍攝的內容有清楚了解與規劃。

4個剪輯理由：

1. 組合：

- 最簡單的型式。其將鏡頭以正確的順序剪輯在一起。
- 若沒有時間進行大量的後製，這也是最好的形式。

2. 修剪：

- 這類的剪輯一直被用來將作品的長度削剪，以符合特定的時間長度，像是30或60秒長的廣告或是30分鐘長的節目。
- 消除不必要的素材，並在「剪輯室」中便可結束。

3. 修正：

- 用以剪除場景及鏡頭中不好的片段，以好的其他片段進行代替。
- 修正在製作期間發生的錯誤，極為複雜而且困難，並會花費大量的時間。
- 在少數的情況下「可以靠剪輯來修正畫面」，你必須十分了解剪輯的技術極限，但請試著避免如此做。

4. 架構：

- 這個流程包含拍攝許多鏡頭，從中挑選出最好的片段，再依序將其安插。
- 漫長而且需要大量投入的流程，但成果十分良好。雖然十分枯燥乏味，卻擁有極強的目的性。

3種考量面向：

1. 機械性：

- 剪輯時，你需要全神貫注於何時更換鏡頭，何處是最佳的剪輯點，以及其理由為何。
- 你要如何變換鏡頭，速度如何？考量所要使用的轉換。是一個明確的切換、畫接，或是淡出淡入？轉換會對片段的流轉及連續性造成什麼影響？
- 全神貫注於每個鏡頭的次序、順序以及長度。隨時問自己，剪輯的節奏對於作品會有什麼影響？

2. 實務性：

- 你想要創造平順的影像發展流動。
- 刪除錯誤與岔題。
- 縮短或加長你鏡頭的長度。你想要讓鏡頭維持一樣的長度或是錯開其長度？
- 使用移轉會讓你能在元素的時間與空間中搭起連結。

3. 藝術性：

- 剪輯可以透過讓1個元素較其他元素擁有更多時間來讓你轉移興趣的中心。
- 強調或減弱視覺的資訊。
- 選擇觀眾所能看到的。
- 創造互動關係與情緒。

2種風格策略：

1. 連續性：

- 透過直向式的剪輯創造連續性。
- 運用不明顯的轉移以保持平順地流動。
- 僅給觀眾看到動作。

2. 關係式：

- 透過將不相關的鏡頭剪在一起，去暗示一種關係或是情緒。稱為間隔剪輯（intercutting）。
- 間隔剪輯必須仔細地思考運用。運用時必須在腦中已經有明確的目的。
- 架構作品的故事與情緒。

攜手合作
導演與剪輯師在剪輯影片是共生的關係。偉大的剪輯師，不但是偉大的技術人員，亦是絕佳的聆聽者。

剪輯你的影片

在經歷了痛苦的前製作以及拍攝過程後，真正的工作現在才正要開始。這個階段將是目前為止最重要最關鍵的階段。

參考資訊

• www.apple.com –
 Final Cut Pro及iFilm。
• www.adobe.com/motion –
 Adobe Creative Suite Production
 Premium。
• www.avid.com –Avid為Mac及PC
 所推出的全系列軟體。

不論是你或是任何對影片有興趣的人，都不應被「在後製時再處理」的老話所迷惑。導演及剪輯師的角色需要在每個面向均能同步。在這個流程中，好的剪輯師非常重要，因為他對故事有全面的影響。擁有良好剪輯的前提是，拍攝好且充足的鏡頭片段。若僅給剪輯師少於所需要的素材，將會破壞整個故事，並讓影片不一致。Adobe的Premiere Pro、蘋果的Final Cut Pro及Avid是3套使用最廣泛的非線性剪輯軟體。在本節中，我們將會關注於在剪輯軟體中進行的關鍵流程，並檢試當你擔任導演時，要如何與剪輯師溝通。每個步驟均是在Final Cut Pro中做示範，但在下一頁，我們將會針對3套軟體間的差異進行比較。

導演在這個階級的角色

在拍攝影片時，導演將會隨時到剪輯室中與剪輯師溝通計劃所要呈現的樣貌。通常導演會完成當天的拍攝之後，在傍晚到達剪輯室看毛片，並檢查前一天所拍攝的影片。此時，導演會對剪輯師提出建議，說明他腦中對這個場景的想法。

當導演已經完成所有的拍攝並準備好所有的素材時，離真正的工作完成還有很長的距離。他接著會開始漫長而且困難的剪輯流程，其中包含了挑選最好的拍攝及角度、做出第一次的粗剪、修剪，並讓影片緊湊以改善其步調與節奏，再加入音效、配樂、視覺效果與字幕，以及可能需要將10組音軌混合為一的最終配音。最後就可以準備試映。

導演關於影片製作各種面向的知識庫中，應包含對於剪輯技術完整了解的背景，因為剪輯是導演把故事說好能力的另一種延伸。有許多導演實際上是在「在攝影機中進行剪輯」僅讓剪輯師擁有最小的剪輯自由度。

約翰・福特（John Ford）是這方面的先驅。選擇這種拍攝風格的人必須要擁有正確的背景知識，因為許多可以

在剪輯室中修正拍攝的錯誤，就須提供足夠的拍攝影片及角度，才能讓剪輯有表現的空間。在匆忙的電視製作節奏中，導演很少會看粗剪，甚至根本沒有粗剪。他通常必須接著在另一個攝影棚拍攝下一個節目，通常還可能在另一個城市。然而，作為自己的電影導演，你肯定有許多機會可參與到剪輯的各個階段。

協助剪輯師

身為導演，你應該徹底了解可能在剪輯室中發生的問題。例如，在條件相同時，作為剪輯師，你會在演員取出香菸並點著的動作中某處剪成2個片段。或是你會在演員站起、轉身或其他造成動作的前置動作時剪輯。能獲得其剪輯師尊重的導演，都會讓鏡頭角度之間的動作有所重覆，以利剪輯。

這代表導演將會要求演員在拍攝不同角度時演出同樣的動作，並且是從同一個場景的同一位置開始。這會讓剪輯師在剪輯同一場景中從廣角鏡頭到特寫鏡頭時，可以找到共同點並進行剪輯。

補拍鏡頭

有時候導演會在完成一個鏡頭的拍攝後向場記表示：「好了，就這段，然後我們需要補拍點東西。」導演所說的，是指這個場景好到一個程度，僅有動作的平衡需要重新處理。所以會讓演員回到其定位，而導演告訴他們從哪一句對話或是從哪一個動作他們要開始。

然而，其中存在著僅會之後在剪輯室中才會出現的危險，除非導演能保持警覺。請記得只保留所拍的，首先，導演必須提供能夠橋接動作的鏡頭片段，像是用特寫鏡頭插入前的最後部份及下一個鏡頭的第一個部份。

其次，導演必須改變補拍鏡頭攝影機的角度或是影片的尺寸，讓剪輯師可以將其剪進原有的片段中，以避免沒有具邏輯性的橋接片段。以上必須依循沒有2個採用同

投資的重要性？

投資一個符合影片製作流程中最大需求的非線性剪輯平臺十分明智。你已經不需要再花費大量的金錢才能做出專業的影片剪輯。

你需要評估的是下列幾個問題：

1. 這是否在我的預算之內？
2. 瀏覽是否容易—使用介面是否易於學習？
3. 技術層面是否容易：是否能處理不同的影片格式與CODEC與編碼解碼器？
4. 技術層面的操作是否容易例如字幕產生器、色彩修正？
5. 技術支援：更新或修正—這個平臺是否以穩定著稱？而各式的支援服務是否迅速？

請記得，一般的平臺，像是iFile及Filme Maker並不提供讓你能把影片精雕細琢、具有專業效果的複雜工具組，雖然對於你的影片在進入精剪階段前所完成粗剪影片的組合極為方便，但也僅止於此。

不論你選用了哪一個平臺，最重要莫過於是否能讓故事有適合的呈現。專業剪輯師對此十分了解，並能採用可輕鬆使用效果最好的平臺。

繁複而充滿技術問題的工作流程只會變成障礙。很容易因此而花費太多時間在排除這些問題。

非線性剪輯軟體

請依你自己的偏好以及你的使用經驗比較3個主要的剪輯平臺。

Avid

Avid是套業界標準的非線性剪輯軟體。提供許多不同的版本，包含免費的簡化DV剪輯版，以及全功能的影片及影集製作使用剪輯系統。

Premiere Pro

Adobe所推出的Premiere Pro有極高的CP值已推出很長的時間，並有許多忠實的支持者。其與Adobe Creative Suite套裝軟體的其他軟體整合性極佳。

Final Cut Pro

蘋果的剪輯軟體Final Cut Pro推出的時間與其他兩者相當，但已在全球建立起穩固的地位。對於偏好以Mac作業的人士，是最合於邏輯的選擇。

Q&A 問與答

離線影片剪輯師
喬‧威爾比（Joe Wilby）

1. 就初學者而言，你建議使用Final Cut Pro X、Adobe Premiere或是Avid？

其實差異並不大；作為初學者，你能有選擇的空間就已經是極為幸運的事了。請直接使用你手邊能用的軟體並累積剪輯的經驗。

2. 請跟我們說說在擷取、後製及發行時影片格式與CODEC使用一致的重要性。

知道以什麼格式拍攝，而你又將以什麼格式發行十分重要，因為能讓你事先規劃後製流程。

3. 對於新手剪輯師，你會建議他們關注非線性剪輯平臺的哪一個重點？

關鍵並不在於你選擇使用的工具；而比較像是你如何解決面臨的問題，以及如何在毛片的一片混亂中走向最終完成的拼圖—或說達到最完整的狀況。有句老話說：「沒有一部影片是真正完成的，它們僅僅是停下來而已。」

4. 除了套裝軟體，硬體上的關鍵元件是什麼呢？

一張很好的座椅，許多的茶（或是咖啡，視個人偏好）、眼鏡（如果你現在沒有戴，那在剪輯10年之後你也會需要的），以及或許在你的剪輯室開扇窗戶是個不錯的選擇。有位智者曾說：「你花越多錢，就可以買到更好的系統，提升在時限內能完成的數量。」

5. 剪輯師主要的工作為何？

我認為是把不好的片段剪掉並留下好的片段。

6. 對新手的建議？

不要對你已經完成的剪輯過於重視，不要害怕把它們丟掉從頭再來一次。當你在重新檢視時，記下腦中出現的念頭，因為這些正是觀眾所可能有的想法。你在第一次看到毛片時所出現的想法是最具潛力的；讓影片暫停，做做筆記，這些可能與你觀眾的想法相同。不要害怕講出你所想到的；導演必須能接受信賴你最真誠的意見，尤其是當其一直專注於「橡皮鯊魚」時。

7. 你所謂的「橡皮鯊魚」是什麼？

這個傳說是當《大白鯊》在剪輯時，導演史蒂芬‧史匹柏跟他的剪輯師薇娜‧菲爾斯（Verna Fields）一直在爭執到底橡皮鯊魚在電影中要出現的比例有多少。剪輯師有一雙「客觀的眼」能看出若橡皮鯊魚出現的次數過多，觀眾就有更高的風險能看出它是假的。而另一方面，史匹柏已經花了這麼多的金錢及努力，在那麼多困難的狀況下拍攝橡皮鯊魚的畫面，他自然希望有更多的鏡頭，即便其可能會冒著毀掉影片的風險。剪輯師在這種狀況下，在導演沒看到的狀況下，剪掉多餘的畫面並非罕見或是不道德的；這就是工作的一部份。我常告訴堅持某些畫面或是投資許多場景的導演，這並不會對其影片太多的好處，而這就是他們的「橡皮鯊魚」。如今當我再與他們合作時，他們常問我：「這又是我的橡皮鯊魚嗎？」

8. 什麼是導演給過你最荒謬的評論？

「我們需要讓他快一點或慢一點，或是兩者都來一點。」

工作時的剪輯師
影片剪輯師與其剪輯套裝軟體

樣視角的影片可以被剪輯在一起的原則，一般稱為「跳接」。大多數時間，一個場景可以完美地以「單一視角」進行，換句話說，演員的動作與圍繞著場景的攝影機可以不需要插入特寫鏡頭，但要如何拍攝補拍鏡頭，讓其能妥善地橋接兩個不同鏡頭所拍攝的部份？有一個簡單的解決方法，就是先決定哪一個點是將2個鏡頭拍攝片段剪在一起。

若前一段影片是採用中距離拍攝，所有必須要做的就是將攝影機移動，對其中一位演員進行特寫，而隨著後續片段發展，以推車後移至中距離鏡頭後再繼續。

若前一場景，攝影機是特寫其中一位演員，那接下來的場景就應該以另一位演員的特寫或是以中距離鏡頭同時拍攝2位演員的方式開始。

保持警戒

導演對於所有他所拍攝的鏡頭順序必須有完整的視覺想法，尤其是攝影機的移動；他必須決定是否採取有用的拍攝技術，並將其限制在不需要剪輯至其他片段的場景中。導演在整個拍攝流程中一個場景接著需提供剪輯師每個場景2個以上的拍攝片段；這是種讓每位專業的導演能避免自己出錯的保護機制，因為從成功的拍攝到紙面剪輯及粗剪之間，有太多出錯的可能。

維持創新

你如何剪輯你的影片，不僅受到所拍攝片段的影響，亦決定於你如何使用這些片段。使用數位非線性剪輯套裝軟體時，你會有許多的影片及音軌，可以讓你排入所有的拍攝片段。其亦讓你能輕易實驗不同的剪輯方式，因為這些剪輯的動作是非破壞性的。拍攝片段可以隨意拉長或縮短，並即時播放。

當羅勃‧羅里葛茲（Robert Rodriguez）在拍攝《殺手

悲歌》（El Mariachi）時，他以16毫米攝影機拍攝所有的鏡頭片段，沒有同步音軌，而在拍攝後立即以攜帶式卡帶錄音機錄下對白。當開始剪輯，對白出現不同步時，他會插入另一個反應片段、特寫，或是旁跳鏡頭，讓聲音及影像可以恢復同步。這種沒有按照慣用的作法，而是以創意的方法解決了技術問題，同時也為影片加入了節奏與張力。

淡出入與效果

剪輯軟體內建許多過場與特效。很多人總是想要嘗試全面使用這些功能—因為它們均已經內建於系統中—但卻不一定適合你的影片。記得避免所有特別的過場效果，甚至是較輕微的過場，像是融入融出等，也應該謹慎使用。濾鏡並不是都是用於特殊效果；其中亦包含像是色彩修正及色相平衡等，不過必須要使用專業影視級的監視器才能讓其正確運作。

雖然這些效果可以改善你的影片的視覺呈現，但若沒有仔細地使用，其將會使影片看起來更為外行，也無法讓劇本、拍攝、剪輯很糟的影片變得好看。

離線剪輯流程

在此及下一頁所列的順序說明獲得多個國際大獎的影片The Be All and End All（2009）從開始到結束的所有離線剪輯流程。這部英國低預算獨立製片是以Super 16mm影片過帶到PAL錄影帶，並以Final Cut Pro第6版進行離線剪輯，但不論使用哪一種非線性剪輯軟體，流程都差不多。

1 匯入或是將毛片數位化
若影片已經是數位拍攝，那麼你僅需要將這些影片匯入。若影片來源是影帶，那你會需要先將綠影帶卡座連接至剪輯套裝軟體並進行數位化。

Audio in THE BE ALL AND END ALL copy

Name	Media Start	Media End ▼	Duration	In
BAAEAs154_003.wav	00:41:14:18	00:42:56:12	00:01:41:20	Not Set
BAAEAs154_004.wav	00:42:56:13	00:44:25:23	00:01:29:11	Not Set
BAAEAs154_005.wav	00:44:25:24	00:44:53:11	00:00:27:13	Not Set
BAAEAs154_006.wav	00:44:53:12	00:46:22:03	00:01:28:17	Not Set
BAAEAs154_007.wav	00:46:22:03	00:47:49:09	00:01:27:07	Not Set
BAAEAs154_008.wav	00:47:49:10	00:49:29:15	00:01:40:06	Not Set
BAAEAs155_001.wav	00:49:29:16	00:50:20:22	00:00:51:07	Not Set
BAAEAs155_002.wav	00:50:20:22	00:50:52:08	00:00:31:12	Not Set
BAAEAs155_003.wav	00:50:52:09	00:51:21:06	00:00:28:23	Not Set
▼ Disk 2 of 3				
BAAEAs156_001.wav	00:51:21:07	00:52:57:05	00:01:35:24	Not Set

2 匯入分別錄製的聲音
一般而言，聲音都是以WAV檔案獨立錄製。其中可能有多個不同的頻道以記錄現場音及不同的聲音麥克風訊號。

Synched Rushes in THE BE ALL AND END ALL copy

Name ▼	Duration	In	Out	Media Start
▶ Scene 150				
▶ Scene 151				
▶ Scene 152				
▶ Scene 153				
▶ Scene 154				
▼ Scene 155				
192-1	00:00:36:12	15:19:05:04	15:19:41:15	15:19:05:04
192-2	00:00:11:10	15:20:14:13	15:20:25:22	15:19:42:11
192-3	00:00:09:10	15:21:27:06	15:21:36:15	15:20:35:03
193-1	00:00:11:21	15:21:49:02	15:21:58:10	15:21:42:12

4 組織片段
將組合好的片段組織至適合的容器中。在此例子中，每個場景都有其專屬的容器。

5 為每個場景進行組合剪輯
將拍攝片段依序加至時間軸並檢視事情是否能寬鬆地正確發展，以能為描寫該場景的最佳方法為主。

在這個範例中，聲音已經被加速4%；這是因為這個影片是以每秒24格畫面格式拍攝，但卻是在每秒25格畫面的環境中（亦即快了4%）進行剪輯。

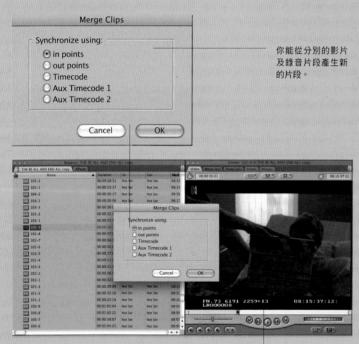

Merge Clips

Synchronize using:
- ● in points
- ○ out points
- ○ Timecode
- ○ Aux Timecode 1
- ○ Aux Timecode 2

[Cancel] [OK]

你能從分別的影片及錄音片段產生新的片段。

3 同步聲音
使用時間編碼或是拍板讓聲音與影片的毛片同步。若在場景中使用Sync Slate同步拍板，那在拍板上的時間編碼應符合WAV檔案的時間編碼。若不同，那麼你能使用拍板做為同步點（請見第74頁）。

在這個例子中，並沒有使用同步拍板，因此在拍板中標示了影片與聲音片段的開始時間。

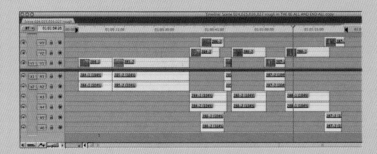

6 將場景內容加工至粗剪
在此建立你自己剪輯順序的方法。例如更換一些拍攝片段，或是加緊或是減慢特定的部份。

加入關鍵畫面是種能快速調整音量的方法。

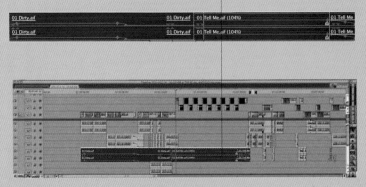

7 音樂與音效
必要時可加入一些音樂與音效。通常在現場收錄的聲音需要一些處理以強化場景的效果。音效可以協助強化並凸顯畫面上動作的發生或結束。

8 調整聲音音量
確認影片中的台詞音量，讓音樂做出必要的強化與弱化，而你的音效維持在自然的音量。

音樂音軌上的2個頻道將會擴展至左邊及右邊以維持其立體聲的效果。大部份的對白將會採單音的方式（或是移動至中央）。

9 播放粗剪場景
至此已經有處理好一些場景，組合一些粗剪的
場景並檢視其播放的狀況。你可能還會發現某個場
景的節奏需要調整。

10 組合影片
組合整部的影片並檢示其播放的狀況，進
行調整，直到你對離線剪輯的結果感到滿意。你
有可能完整消去了一些場景，以不同的順序調整
場景次序，或是可能從中剪斷場景。

11 完整離線剪輯

此時你的離線剪輯工作已經完成，且已經達成「畫面鎖定」之後，匯出（Open Media Frame work開放式媒體架構）檔案以做為在專屬平臺上聲音完工之用（請見第125頁）。這將重新校正你聲音的時間軸並讓整個聲音順序可以供聲音完工的專用應用程式如Pro-Tools及Logic使用，並在其中完成最終的混音版本。

你可以提供給每個片段「前後邊緣（handles）」，讓聲音混音器可以存取更多的素材。在這個範例中，每一個片段的前後都有多1秒的素材。

12 匯出剪輯決策清單

匯出一份剪輯決策清單以做為影片分級及視覺最終處理用。這是一個列出所有你所使用片段之開始及結束時間編碼的清單，並設定與原始影片卷的關聯。所選取的原始影片毛片部份便可以開始進行色調的調整，以給整部影片所要求的視覺風格。而在後續的後製流程中，已經過調色的影片及最終混音版本的聲音，將會重新結合。

在這個範例中，需要一個名為CMX 3600的EDL剪輯決策清單。

技術資訊

在開始剪輯影片前，必須決定一些關鍵的技術設定及決策。所取得片段的技術統計資料極為重要：像是每秒畫面播放率、解析度以及壓縮品質。這代表整個剪輯及處理片段的過程中，所使用的軟體平臺中均必須保持一致。

若影片的技術方面未能維持一致，你將面對許多技術問題，像是交錯及壓縮品質降低等。在拍攝的地點、攝影機報告、拍攝表或是拍攝記錄中，應該包含這些資訊。這些技術資訊在後製的環境中會經過解碼，並由剪輯師記下來並追蹤。若是你的第一部影片，那這些工作有很大的機會必須由你負責。這個知道片段所包含的技術資訊的簡單動作，將讓你能更加專注在剪輯出更好的創意。

標準格式

由於一般影像訊號的電子不精確性，有一套系統是安置以監視並調整影像及聲音訊號之用。對大多部份的歐洲以及全球其他地方，這套系統稱為PAL；SECAM（順序色彩記憶）則主要用於法國（及部份歐洲與非洲地方）；而在北美洲（以及部份南美洲與亞洲）則使用NTSC，也是全球所有標準格式當中品質最差的一種。標準格式中包含影像（色碼）及聲音（1kHz音頻）的測量，以符合由廣播網路及節目所要求的嚴格播放標準。這能讓技術人員檢查最終的影片是否有任何的不規則或問題。

編碼解碼器

CODEC（compressor／decompressor），主要關於如何記錄及播放影像與聲音訊號。有些資料流較其他資料流來得大，例如，高畫質影像訊號比標準畫質大得多。所有的電腦均需要協助或是擁有介面，以能了解並取得這些訊號，對其加以處理，之後將其輸出。資料流量亦與硬體有極高的相關性。隨機存取記憶體（RAM）與你的處理器就是工作的主力。當處理大量資料流，像是特效或是HD影片時，就需要許多計算能力。

整體而言，H.264可能是所有之中最好的選擇，但是必須視你所擷取的素材而定。

因為有許多不同的CODEC，因此有許多關於哪一種是最佳使用選擇的爭論。在2007年，網際網路HD高畫質影

標準格式
可在時間軸上看到應加入的不同元件。

在開始參考測試訊號（色塊/音頻）前至少錄下10秒鐘的連續空白。在素材後亦應有60秒的連續空白。

完整30秒的標準SMPTE色塊測試訊號與參考音頻。

長達5秒的製作拍板，包含：
• 影片標題
• 長度
• 日期
• 導演姓名

一段連續的倒數。

節目聲音與影像素材符合規格。

片播放的先驅影片分享網站Vimeo，提供消費者HD高畫質720p影片播放的服務。接下來我們就來看看Vimeo所提供對於CODEC編碼解碼器選擇的建議與說明：

CODEC – H.264

不同的CODEC編碼解碼器會有不同的功能與不同的品質。為求有最佳的效果，我們建議使用H.264（有時為MP4）。

畫面更新率– 每秒24、25或30格畫面

若你知道你拍攝時所使用的畫面更新率，最好的選擇便是以同樣的畫面更新率進行編碼。然而，若其超過每秒30格畫面，你應以其一半的畫面更新率進行影片的編碼。例如，若你以每秒60格畫面更新率進行拍攝，你應該以每秒30格畫面更新率進行編碼。若你不確定所拍攝的畫面更新率，將其設定為「目前」或是每秒30格。若有針對關鍵畫面進行設定，請使用同樣的畫面更新率。

資料流量– 2000 kbps（標準畫質）、5000 kbps（高畫質）

這個設定同時控制影片的顯示品質與檔案大小。在大多數的影片剪輯軟體中，其以每秒千位元（kbps）為單位。標準畫質的影片請使用2000 kbps，高畫質影片則使用5000 kbps。

解析度– 640 x 480 （標準畫質）、1280 x 720（高畫質）

640 x 480用於4:3標準畫質影片，而640 x 360用於16:9標準畫質影片，而高畫質影片則使用1280 x 720或1920 x 1080。若你有控制畫素長寬比例的選項（不是顯示長比例），請確認其設定為「1:1」或「1.00」，有時則是標示為「正方形畫素」。

CODEC – AAC （先進聲音CODEC）

為取得最佳的效果，我們建議使用AAC做為聲音CODEC編碼解碼器。

CODEC編碼解碼器設定
上圖中你可以看到選用了H.264 CODEC編碼解碼器。而你也要注意到世界上有多少種其他的CODEC編碼解碼器！播放的CODEC編碼解碼器也有同樣的狀況。讓你自己熟悉拍攝用的攝影機並確認其設定。千萬不要用猜的。

後製特效

對於低預算的製片人而言，如果能在片中加入些許的特殊效果，將極具誘惑力。

隨著家用電腦擁有不可思議的計算能力，以及所需要軟體的低成本，實在沒有什麼理由可以阻止電影製作人試著模擬ILM（Industrial Light & Magic）的效果，包含自尊與好品味等。而就像所有好萊塢的片廠所能購到的各項專業技術，並不能保證永遠都能得到良好的結果。雖然哈利豪森的黏土動畫並不如現代CGI那般的擬真，但是就極致的做工而言，仍是無與倫比。

現代的特殊效果仍運用著相同的基本原理—將動畫與真實的動作混合—但相對於過去一格一格畫面進行處理，其現在均透過電腦進行合成。

使用CGI（computer graphic image）

要讓CGI的效果達到最好，你需要先找到一位好的3D建模師與動畫師。這些正確的專業人選即便使用低價的軟體，仍能製作出令人驚豔的動畫。

若你想要讓演員置身於由3D電腦動畫所產生的場景中，你必須在純色背板前（綠幕或藍幕）前進行拍攝。為取得最佳的效果，還需要以高解析度數位格式進行拍攝，而且不能使用高度壓縮。同時，對於綠幕打光極為重要。請見下一頁的註記與圖表。除了好的攝影機之外，你亦需要大量的藍色或綠色單色背景塗布。

最好使用大型的攝影棚空間，因為有許多的地方可以設置背景，使用強力甚至是不會留下陰影的照明來打光。在大型攝影棚拍攝讓其能分別處理前景與背景的打光，同時能提供足夠的空間進行長鏡頭的拍攝，讓背景可以拉近，同時又能讓其在景深之外。

純色背板打光

有2種不同類型的去背可以使用：

- 亮度去背（Luminance key）：白色與黑色均被移除，並以其他的影像來源取代。這個並不好處理，因為亮部

目標 >>
- ■ 了解CGI效果
- ■ 了解有用的軟體
- ■ 了解濾鏡及其他效果

逐格動畫
使用模型的逐格動畫是在CGI普及前製造特殊效果的主要方法。即便是今日的標準，雷·哈利豪森（Ray Harryhausen）的怪獸，依舊令人印象深刻。

與暗部的數量隨每一格的影像而異。雖然不是不可能，其仍可能需要許多寬容度的調整以取得適當的去背效果。

- 純色去背（Chroma key）：影像訊號是由紅色、綠色與藍色所組成3種基本的元件。你可以移除綠色或藍色，並以其他的影像訊號來源進行取代。這個系統較易使用，因為你鎖定的是特定的影像訊號元件。雖然如此，請注意，主題不能包含任何純色去背範圍內的藍色或綠色。換句話說，深藍色就沒有問題。

純色去背打光時必須考慮一些事情：
- 藍幕的尺寸。這將會決定燈具的數量與強度。
- 主體到藍幕的距離。若空間很小，將主體安置在靠近藍幕的位置會造成陰影，並造成大量的藍色反射。
- 藍幕的亮度應與場景中最亮的物品相同甚至更高，但是不能比主體最亮點的亮度高超過2到3級光圈。
- 攝影棚是否夠大可以進行全景拍攝？
- 是否有足夠的光？高亮度的純色背板需要大量的光。

概要

　　綠色被視為以DV格式拍攝時最好的顏色，因為在DV的世界中，以其4:1:1的色域空間，綠色頻道是取得測光值的來源，其取樣率亦高於藍色，因此在後製中能有更多的資料進行處理。在DV中藍色頻道的取樣則少得多，並且常常不是個適合做為去背的選擇。相對於藍色，紅色與綠色並不那麼容易碰到顯示異常的問題—而同樣的，這亦是DV 4:1:1色域空間的緣故。當你在拍攝場景中使用綠幕時，在後製中用純色去背將可得到較為平滑的邊緣。

　　請記得，要做出好的去背你僅需要做對3件事：打光、打光以及打光。

　　而另一種方式，將3D CGI的角色加入實際拍攝的片段中，你可以創造一個 alpha 遮罩，其將會與角色一起匯出，以讓其自背景中隔離出來。CGI片段與純色背板片

藍或綠？

「藍幕」一詞常用以代表去背處理用的任何顏色背景。

- 當處理肌膚色調時，藍色通常可以有較好的結果，但是綠色在低光狀況下較容易帶出陰影，並較容易進行數位處理。

- 使用藍色塗布較容易取得均勻紮實的表面；綠色塗布則需要反覆的處理才能取得均勻的表面。

- 部份軟體，像是Ultimatte，在處理特定藍幕色彩時有最好的效果。

- 請確認你的藍幕顏色沒有出現在任何前景的主體上。請確認服裝、化妝及場景設計人員均能輕易了解這個顏色問題的相關重點。

綠幕
綠幕不是好萊塢票房大片專屬的道具；它能讓低成本的影片製作人創作出大場景的片段，而不需要工具與大量的音響團隊。在向科幻JB級電影致敬的《詛咒標記》（Captain Eager and the Mark of Voth）中，導演塞門‧戴維森（Simon Davison）在綠幕前拍攝劇組的演出，並加入以3D CGI在電腦上創造的背景或是紙板模型。這些都透過Adobe After Effects在一部標準的桌上型電腦中合成。（www.captaineager.com）

使用綠幕

使用綠幕取得良好效果的秘訣在於打光以及攝影機、演員與背景的位置。

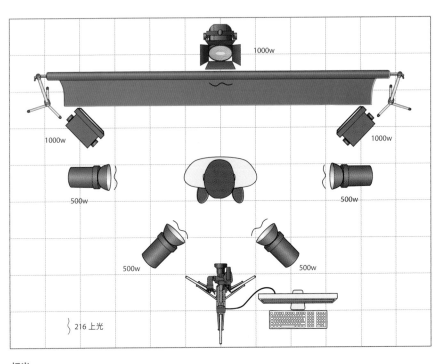

216 上光

打光

側光、主光與背光不僅打亮主體，亦減少綠色與藍色在主體上的反射。其創造出清楚的邊緣，而這對於好的效果是極為重要的基礎。

段利用如Adobe After Effects或是Autodesk等合成軟體結合。大多數的剪輯軟體，像是Final Cut與Premiere，亦能處理純色去背的工作，但合成軟體能給你更複雜的工具以做出2D及3D效果。

螢幕作畫

與純色去背/CGI不同，所有的效果均可以透過使用濾鏡及其他效果程式的方式來達成。這通常是用於流行影片或是夢境描述，若未謹慎使用，常會使效果失焦而變得滑稽。若你認為你的故事需要演員變成卡通角色，或是掉入梵谷畫作之中，或是一部早期的默片，這些效果均可以透過適當的軟體輕易達成。

Q&A 問與答

倫敦視覺特效攝影棚
尼格．杭特（Nigel Hunt）

1. 為什麼主要攝影對於創作出好的效果如此重要？
主要攝影是拍攝的主體。有好的攝影片段可以進行處理能確保對最終合成視覺特效拍攝的品質與合成效果。

2. 好的效果畫面與絕佳的效果畫面之間的差異為何？
關於燈光與合成規劃的關注及考量。在拍攝前及拍攝中與導演、美術指導、視覺特效總監一起規劃並討論視覺特效，將會節省後續處理的時間，因為可以排除畫面中不必要的障礙，像是天氣變化等。

3. 打造絕佳特效畫面的守則是什麼？
像前述一般進行規劃與討論。使用電腦產生的動畫以協助向製作團隊釐清最終畫面以及可能涉及的項目。在拍攝日蒐集所有參考的素材，像是打光、走位、場景／位置、材質的照片等。

4. 創造效果畫面是否需要花大錢？
透過市售的軟硬體，現在用你的筆記型電腦就可以打造出院線般的效果。

5. 要如何將效果畫面應用在故事描述中？
在現代的製作中，其可能只是簡單的移除路標，亦可能是複雜到打造出巨大的城市景象。特效應由故事所推動，而且協助故事的描述。

加上背景
在這張為國家地理頻道所打造的《血腥倫敦塔》（Bloody Tales of the Tower）照片中可以看出綠幕前場景的佈置以及最終的畫面。

小規模到大規模
在這張照片中是為歷史頻道所打造的《地球價值》（What's the Earth Worth?）

標題與名單

標題是影片中很重要的一個部份，不僅會提供觀眾必要的資訊，亦能在故事還沒有展開前協助營造情緒。當你在為電影設計標題時，請記得你的影片最終會透過某一種播放系統進行上映，所以必須要防止文字被錯誤裁切以及時間未能對準。

最簡單而又是固定不動的文字，卻可以成為最振奮人心與引人入勝的標題，只要對標題付出多一些額外的心力就可以展現對整個影片製作流程的專業態度。要產生動態的標題，你需要盡可能提早開始考量其設計，讓其可以看起來成為製作物與宣傳品整體的一部份（請見第130頁至133頁）。

在準備標題圖像時，記得注意下列事項：

- 寬高比
- 掃描及基本區域
- 可讀性
- 色彩與色彩均衡性
- 灰階
- 風格

寬高比

寬高比意指高度與寬度的相對關係—亦即是影片畫格長方形的外形。電視螢幕的比例是3:4 或是高畫質用的16:9。所有的影像資訊必須容納在這個畫面比例之中。

掃描與基本區域

一如前面所述，你的影片最終會透過播放系統傳送給觀眾。即便所有的影像素材均符合寬高比，其仍可能有部份無法送達觀眾家中的螢幕；而在這個寬高比之內，畫面區域仍可能有些微損失。

畫面損失的份量端看傳輸因子以及家用接收器的遮蔽與校準（或是校準失誤）。為能確保所有包含在影像中的資訊都能完整呈現，你必須考量掃瞄與基本區域。基本區域，或稱為關鍵區域或是安全幕區域，位於掃瞄區域的中央，即是家庭觀眾所能看到的部份。

可讀性

此謂觀眾應該能閱讀顯示在畫面上的文字。在設計文

字圖像時有5個重要的原則：

- 讓所有書寫的資訊均安排在基本區域內。
- 使用相對較大的字體，並有粗而清楚的輪廓。
 電視影像有限的解析度無法清楚重現製作名單所使用的單線字體。請使用有明確邊線並加上陰影以取得最好的可讀性。
- 限制資訊的份量。較少的資訊對觀眾而言較容易理解。
- 當把文字壓在背景上時，請選擇單純背景。
- 請注意文字與背景之間的顏色與對比關係。除了不同的色調之外，文字與背景之間亦應有足夠的亮度對比。

色彩與色彩均衡性

當打造影像時，請特別注意色彩的協調以色彩的平衡。當決定好顏色的搭配之後，將其分類為下面2種族群：高能量色彩與低能量色彩（請見第119頁）。

灰階

數位影像系統並無法重現純白（100%反射）或是純黑（0%反射）。最好的狀況下，影片可以以60%反射率呈現白色，3%反射率做為黑色。（請見第119頁）。

風格

風格就像是語言，是種活生生東西，其依觀眾在特定時空的特定審美需求而改變。若忽略風格，就代表溝通的效果較差。

你對於風格的學習並不是來自於書本，而是對於你身處環境的敏感度。有些人不但對特定時間主流的風格有明確的感受，亦有辦法加入個人獨特的標記讓其進一步強化。請務必讓你對風格的處理方式簡單化。不要過度強調風格。

目標 >>
- 考量設計
- 了解效果以及軟體
- 記得說「謝謝」

演出與字幕的安全區域
上圖清楚地顯示安全的標題與安全的演出區域。保持在這些區域內，可以防止你的影像與標題被裁切。

高能量與低能量色彩

在為標題與名單選擇顏色時，你要找的是一組平衡而易讀的色彩搭配。

高能量色彩

高能量族群包含基本、明亮、高飽和的色調，像是紅色、黃色、橘色、綠色與天藍色。

低能量色彩，粉色系

低能量色彩，深色系

低能量色彩族群包含較保守的色調，其飽和度亦較低，像是粉色系、棕色、深綠色、紫色及灰色。

要達成平衡，你可以用一種高能量色彩搭配另一種高能量色彩，如此它們可以達到相同的影像重量—例如用黃色搭配紅色。

高能量色彩

低能量色彩，粉色系

低能量色彩，深色系

若要讓文字「突出」，以較大面積的低能量色彩圍繞著高能量色彩。像是在深灰色的背景上使用紅色，或是在粉黃色上使用藍色。

灰階

在設計影像時，你必須思考色彩在亮度、或是亮對暗的數值上有足夠的差異。將「電視白」與最常見的灰階區分為10階等級。數位影像在最理想的狀況下可以完整重現所有10個等級的灰階。一般可以重現的範圍約為5階。在所有影像設計的領域中，在適當的打光下，在2個色彩之間有2階的差異（像是背景色與前景色之間）是視為最低的要求。你必須去想像所想要用的色彩，以確認其間的差異是否足夠。

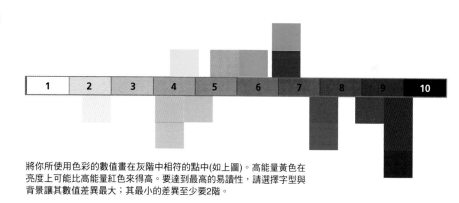

將你所使用色彩的數值畫在灰階中相符的點中(如上圖)。高能量黃色在亮度上可能比高能量紅色來得高。要達到最高的易讀性，請選擇字型與背景讓其數值差異最大；其最小的差異至少要2階。

高能量色彩

低能量色彩，粉色系

低能量色彩，深色系

左側所使用的色彩在此轉換為單色。將彩色轉換為灰階的方式叫作色彩相容性（color compatibility）。即便你選擇的色彩有不同等級的亮度，強烈的照亮強度會將所有洗白，僅留下最極端的亮度對比。要判斷是否有足夠亮度對比最好的方式—即不管色彩是否均衡—就是在攝影機的觀景窗或是黑白螢幕中檢視影像或場景。若畫面看起來十分銳利，色彩的搭配就是正確的。

參考資訊

在此所列的電影，即是說明標題設計，對於強化整體影片視覺效果的絕佳範例。

- 《火線追緝令》（Se7en）
- 《神鬼交鋒》（Catch Me If You Can）
- 《絕命大反擊》（Conspiracy Theory）
- 《X接觸來自異世界》（eXistenZ）
- 《攻殼機動隊》（Ghost in the Shell）
- 《裸體午餐》（Naked Lunch）

標題軟體

- www.adobe.com/products/aftereffects.html – AfterEffects
- www.apple.com – LiveType and Motion
- www.discreet.com
- www.macromedia.com – Flash

Free typefaces

- www.acidfonts.com
- www.chank.com
- www.fonthead.com
- www.girlswhowearglasses.com
- www.houseind.com
- www.typodermicfonts.com

加入標題
《格列佛遊記》（Gulliver's Travels）的標題順序是標題如何為影片設定視覺調性的絕佳範例。名單以不同的字型與位置出現在不同透視控制畫面的紐約市街景之中。

正確的字型
選擇適當的字型能協助營造影片的情緒。

Film making
Bembo—經典、中性的字型

Film making
Wilhelm Klingspor Gotisch—傳統的歌德字

Film making
Helvetica Neue—專業、穩重的字型

Film making
Mister Frisky—俏皮有趣的字型

演員名單

最好的起點就是選擇字型。試著避免使用你電腦中的通用字型。Times New Roman跟Bembo都是經典的字型，若慎重使用可以讓人印象深刻，但在數以千計可以選擇的字型，你應選用能體現你影片的故事或主題的字型。若影像設計不是你的強項，請去找具有這方面鑑賞力的人並將其網羅到團隊中，因為在整個製作的過程中，你都需要他的技能。

一旦你已經挑選了1種或2種字型（維持簡單），你與設計師便可以開始進行標題與其他素材。你應該讓標題精簡，並盡可能將其整合至影片之中。大部份情況下，你不會有知名的演員參與，所以你並不需要以他們的名字做為開頭。演出名單最好放在結尾，越簡潔越好。

動畫

大多數的剪輯軟體都內建有標題／名單創作功能，已足以滿足大多數需求。其大多內建許多預設的效果，並可以進行調整，但這些效果有一半以上看起來極為普通且沒有原創性的火花。若要打造獨特的東西，你將需要使用如Adobe After Effects或Autodesk產品般功能均十分強大的專用軟體。蘋果Final Cut剪輯軟體的使用者可以使用內建的LiveType。其能產生動態、動畫式的字型在剪輯軟體中使用，或可以使用蘋果的另一套動畫剪輯軟體Motion。

另一套全面的工具是Adobe Flash，它能產生從網站用的動態字型到互動式內容等各種作品。Flash的優點之一就是專為網站使用的小巧檔案，但其.swf格式的檔案亦能被整合至影片剪輯軟體中使用。若要為Flash打造快速又低成本的文字效果，雖然其中有些效果顯得十分廉價，Wildform所推出的WildFX Pro仍是項完美的解決方案。

正確的標示職稱

結尾的演出名單，多半放映於大多數觀眾離開劇院的時候，主要是為名字出現在其中的人員所設計。因此最重要的是要讓所有參與工作人員或是在影片中出現的人員的名字全部列出，並適當地標示其職稱。若他們免費參與僅是為了獲得經驗，將其名字列於影片結尾將有助於其找到更多工作。你亦需要感謝所有提供服務或場所的人員，並加入版權與聲明資訊。不論你使用何種風格，演出名單需要在螢幕上足夠的時間以供閱讀，但又不能太長讓其佔用了播放時間。演出名單時間長度的絕佳規則，就是演出名單應該在螢幕上出現足夠能舒服閱讀2次的時間。因此，你想在螢幕上顯示越多的文字，你的演出名單就會播出更長的時間。

有鑑於一般大眾討厭觀看演出名單，影片製作人試著用演出花絮來強化其效果（範例有成龍及皮克斯的電影）。其他亦有在演出名單後安排額外的場景，或是使用廣受歡迎的音樂（請見第126頁至第127頁，以了解為什麼你不應該這樣做）。雖然做了這麼多努力，一般大眾仍不會閱讀演出名單。最重要的事情就是他們在電影之中，並希望有對的人讀到。

動態標題

使用Final Cut Pro內的標題產生器產生動態動畫標題是相對簡單的作法。

標題軟體

Resident的文字產生器用以產生你所需要基本的開場標題與結尾名單是極佳的選擇。Adobe After Effects將會讓你能為你的文字加入動畫與立體感。請務必讓其保持簡單而且可讀。

音效後製

音效是後製中的第二個步驟，即是在細部剪輯或是線上畫面剪輯完成之後。

目標 >>
■ 知道何時要僱請專家
■ 編輯與新增聲音
■ 了解對話音軌

首先檢查原始的錄音中是否有瑕疵，然後經由淨化等處理後得到乾淨的最終音軌。對於音質很差的原始錄音來說，淨化是有其限制的，所以錄音一開始就必須儘可能地清楚。負責淨化音效工作的人被稱為混音工程師（mix-down engineer）或者音效設計師（sound designer）。

基本上，影片的音效後製可分為五個步驟：

1. 觀察：音效設計師與製作人（或者導演）坐下來一起觀看燒錄了時間碼的最終版本畫面。他們會決定如何在整體的音軌中合理地配置對白、音效和音樂，並建立編輯決定清單，以記錄每段聲音在影片中進入和退出的時間，以及任何有問題的地方。所有對於音響方面的要求都在此程序中完成。

2. 轉錄：此過程為從影片傳輸同步音軌並使用Pro Tools等後製軟體數位儲存。影片母帶中的時間碼也同時被儲存，這樣當聲音回存母帶的時候才能確保與畫面同步。

3. 優化（Sweetening）：音效設計師製作所有片中所需

的聲音元素，並額外錄製原始母帶之外的聲音。這一個步驟也包括添加所有必需的處理效果，例如噪音閘門、壓縮和延遲。

一般而言，為了能依照需求作更精確的定義，你必須更了解額外的資訊。以下為典型的標題和分組：

I. 對白（D）
　A. 製作對白
　B. 自動對白替換
　C. 添加對白
　a. 醫院呼叫，電視或無線廣播
　b. 群眾或是演員（在畫面或不在畫面中）的對話

II. 旁白（N）
　A. 任何有或者沒有腳本的旁白，由某個不在畫面中的人來講述。

III. 翻譯（T）
　A. 將畫面中角色的非英語對白翻譯成英語

IV. 音樂（M）
　A. 譜曲
　B. 來源音樂（音樂在拍攝現場產生）。
　C. 音樂現場演出

V. 效果（E）
　A. 硬效果（例如關門聲，電話鈴響，汽車行駛過去等）。
　B. 背景效果（情境及周遭音效，例如風、雨、交通、人群…等）。
　C. 動作音效師（在拍片時製造出來的音效，如腳步聲、衣服窸窣聲、門把轉動聲…等）。
　D. 製作效果（在製作對白的時候錄製的音效，用編輯

替換對白
在拍攝期間，有時對話的收音會不清楚，就必須在錄音室內重錄。此時最好使用和拍攝時相同的器材（請見第93頁）。

的手法將其與對話分開）

4. 混音：影片混音用的音頻通常由多於一種音響元素所構成。各式音響元素可以被分類成數個類別及子類別，利用標題敘述來分辨其內容。每一類別中，相似的音響元素通常被合併錄製成「子混音」、「總混音」或「最終混音」包含所有的枝幹，也就是個別在其適當音量的所有聲音元素。這是聽眾將會聽到的聲音。使用不同組合可以產生總混音的變化。

一個常用來描述替代混音的詞彙為「混音消除（mix-minus）」，意為一段混音中缺少了一個或多個子混音/枝幹音軌。

舉例來說，「混音消除旁白」音軌即為一段包含了所有聲音元素但少了旁白的混音。為了便於溝通起見，有時候會以所包含子混音類別的英文字首來描述，例如"M、D&E混音"即代表包含音樂、對話，與音效的混音。

5. 回錄：混音完成後，需將其轉錄回影片母帶，而原始的時間碼可以用來維持必要的時間同步。

動作音效師（Foley）與音效

在拍攝現場錄製的對話與聲音會被數位化，並透過影片編輯軟體或者獨立的聲音編輯軟體儲存在電腦上。便宜的影片編輯器如Apple Final Cut Express版雖然沒有像專業版或是Adobe Premiere那樣的高級功能，但最多可容許99條音軌，足以製作平衡而且同步的音軌。如果要更複雜的混音功能，你可以試試專門的音效軟體如Pro Tools或MOTU Digital Performer。這些錄音／混音軟體加入了影片作曲功能，為專業音樂家所愛用。

任何沒有在拍攝期間錄下的聲音，可以在後製階段添加到影片中。這些需要被加強的音效，例如腳步聲、推門的吱吱作響聲通常就成為動作音效師的工作。他們可以使用任何道具在錄音室內創造出各式音效。

僱請動作音效師非常昂貴，所以你可以使用預錄音

該開始準備了
為了確保聲音能夠正確被收錄，你應該給你的音效專家充足的時間設定錄音裝置的音量。有太多時候這件事會被音效部門所遺忘，因而得使用昂貴的後製方法來修復。

效來取代。這些音效可以從網路上下載或是購買現成的CD。你也可以找到免費的下載網站，但免費的品質通常不會太好。付費的商業網站會提供更好的搜尋以及預覽功能，而且你在付錢之前就可以知道音效品質。購買CD存在著風險，不僅無法事前知道CD上的內容，而且你可能只為了某個音效而付出整張CD的錢，卻用不到其中大部分的音效。因此在網路上單獨下載個別音效是個比較吸引人的選項。

自動對白替換和語音覆蓋（voiceover）

當很重要的對話音軌出了問題，但影像本身是好的，你只要請演員們進錄音室或任何可以隔音的空間重新錄製就好，這就是自動對白替換。除了錄音地點之外，你還需要一個電視螢幕讓演員可以邊看影片邊配音，以同步聲音

低預算小秘訣

如果你買不起如Pro Tools之類的音效後製軟體，使用非線性編輯工具（例如Final Cut Pro）一樣可以達到很好的效果。

Q&A 問與答

動作音效師
飛利浦・席格
（Philip Rodrigues Singer）

1.為什麼現場錄音對於混音來說如此重要？

現場收音主要是為了能捕捉到演員間的對白。實際上來說，所有影片中的聲音可以在拍攝後用sound FX在錄音室中製作，但是現場演出中的演員對白具有很高的獨特性。在錄音室後製的過程中，對白有時會被取代，而現場收錄的原始錄音可被用作最終音軌與畫面同步的基準，因此也被稱為「引導音軌（guide track）」。

2.「好的混音」和「傑出的混音」有什麼不同？

如果你在觀賞影片的時候注意到該片的混音很好，那就只是「好的混音」。如果你太投入在影片中而完全沒有注意到配音、配樂的存在，這就是「傑出的混音」。電影《越過死亡線》幾乎整部都是用自動對白替換，意即片中幾乎每句台詞都是拍攝完畢後重新錄製的，然而讓人完全沒有發現這不是現場收錄的聲音，這也就是傑出的混音。

3.製作出好的混音有什麼規則可循？

平衡與細緻是好的混音中所需的兩大要素。所有的聲音細節都必須被清楚聽到，而且不能有單獨某樣聲音太突出。對白、音樂與音效等三元素必須能自然融合在一起，而不互相衝突。另外不僅是要做到混音中各元素的平衡，還要讓聲音在跨平台播放時也是均衡

自訂聲音

為達到最佳品質，大部分影片中的原始錄音都被增強或是取代。一位動作音效師（左圖）可以重新創造出幾乎任何自然界存在的音效，而音效編輯師替換影片中的機械或是背景音效，例如車聲、爆炸聲、以及背景雜音。

的，例如在單一的混音中必須能滿足基本的廣播版和複雜的5.1聲道劇場版等不同的需求，因此在影片格式之間取得平衡和混音本身也是同等重要的。

4.錄音和混音很花錢嗎？

由於科技的進步，已經可以使用便宜的器材來錄音和混音了。只要有一台手提電腦和外接MIDI裝備，人人都可以做影片音效編輯和混音。然而電影的工藝並不取決於花多少錢在器材和科技上；更重要的是創意與運用現有技術的能力。一位有經驗、有技巧的電影工作者有能力使用現有的器材製作出令人驚訝的成果。

5.聲音設計要如何融入電影情節之中？

聲音應該要同時能在鏡頭內外創造真實感。聲音和影像是電影情節這枚硬幣的兩面，因此聲音要能夠像任何影像、音樂提示、與對話台詞一樣融入故事中。

6.給新人的建議？

花些時間從頭開始練習你的技藝。經驗與實作訓練是無法從課堂上學習，也無法從器材行買到的。最好的方法是透過實際製作影片來磨練你的技術。無論用什麼器材或買什麼軟體其實並無關緊要，重要的是你如何能熟練掌握運用手邊的工具，而這只能從腳踏實地的練習中獲得。以現代電影與電視產業科技進步的神速，要進入電影製作這一行已經不再是難事，所以趕快去拍電影吧。

動作音效工具組

動作音效師和音效編輯使用這些好用的工具來製造戲劇、廣播和電影中的音效。這些道具有著各式的形狀、尺寸與材質，可以單獨或著混合使用，來做出各種豐富又細緻的音響效果，為最終的音軌添加深度與特色。

使用各種內建的音頻編輯工具，就可毫不費力的剪輯、複製、貼上和壓縮音頻。

Pro Tools可同時支援多個軌道，也可結合音頻、樂器和midi數據。

Pro Tools的鎖定SMPTE時間碼，可以輕易同步音頻和影像。

Avid Pro Tools
包含軟體和硬體，讓專業人士能為影像作曲、錄音、編輯，並創造出高品質的混音和音效。Pro Tools可在Mac或PC執行，是業界標準的音頻製作平台，並設有多種音頻插件。

和唇形；讓他們戴上耳機以便進入原本影片的情境。接下來就是決定是否要錄到數碼錄音帶、高畫質影視錄放影機，或直接錄到電腦中。

必要時可以修改對白。如果一開始就有了足夠的畫面，便可透過剪接的方式讓演員講新的台詞時畫面帶到別處。用濾波器調整新錄製的語音，使其能夠匹配其餘的場景。任何語音覆蓋都應該用同樣方法製作並混入音軌中。

混音與匹配

在大製作的影片中，錄音工程師使用龐大的多音軌混音桌，以及最高級的監控喇叭以確保平衡的音響效果，以及能讓觀眾能聽到所有該被聽到的細節。當你也許只有簡單的混音軟體的時候，你至少應該要有好的喇叭，或者至少最高品質的耳機，以便能聽到全部動態範圍內的聲音。一旦需要加入配樂，這一點將會變得更加重要。

參考資訊

- Peak and Deck
 聲音錄製／編輯軟體
- Digital Performer，錄音和音序軟體
- Pro Tools
 備受推崇、結合了Avid Xpress Pro 編輯軟體。

音效庫：

- www.sonymediasoftware.com/default.asp
- www.powerfx.com
- www.sound-effects-library.com
- www.soundoftheweb.net

配樂

當所有的對白與音效準備好了，接下來你也許會想要為影片加上配樂。最理想的情況就是在前製作業時期聘請了作曲家，並讓他們開始為影片創作音樂主題與動機。

大預算，大樂團
如圖中的樂團配樂，只有大成本的電影才能負擔得起。然而藉由現代科技的幫助，GarageBand和Reason等軟體能將整個音樂世界放在你的指尖，在數位世界創造出一個像這樣的樂團。

目標 >>
■了解版權
■強調氣氛
■嘗試混音

奧斯卡得獎作品

下列電影曾經贏得奧斯卡最佳音樂獎。從這些作品中，你可以了解音樂在電影中的力量。

- 《大藝術家》（The Artist），路德維克·伯斯（Ludovic Bource）
- 《魔戒三部曲：王者再臨》（The Lord of the Rings: The Return of the King），霍華·蕭（Howard Shrore）
- 《鐵達尼號》（Titanic），詹姆斯·霍納（James Homer）
- 《與狼共舞》（Dances with Wolves），約翰·貝瑞（John Barry）
- 《往日情懷》（The Way We Were），馬文·漢立許（Marvin Hamlisch）

整個音樂產業（不見得是音樂家）採取非常嚴厲的措施在保護他們的版權。由於必須付費才能使用某首現成的音樂，因而你必須處理各種合約的問題。除非是免費的或是已取得適當的授權，不要使用現成的音樂。在網路上有為數不少而品質、收費不一的音樂資料庫，但它們是否恰好適合你的影片就得碰運氣了。

了解配樂

電影中的音樂可以幫助建立主題或是創造情緒。音樂的風格取決於影片的類型以及你嘗試想要傳達給觀眾的想法，而它也會受到你的品味及預算的影響。無論你想要採用何種音樂，最好先確保它是否為原創。如果你不是音樂家，或者不認識任何一位，或者更糟的情況：認識某位不太傑出的音樂家而他堅持要來幫忙，那該怎麼辦？如果你使用蘋果公司的任何影片編輯軟體，它會同時附上替不擅於樂器演奏的人設計的音樂軟體。GarageBand和Soundtrack軟體便是用預錄的真實樂器聲音片段，再經過排列與層疊後即可創作出有分量的原創音樂。Soundtrack程式則是設計來和影像一起使用的，確保所有的聲音能夠在正確的時間點切入。

光是能創作音樂是不夠的；最重要的是要知道何時與何處使用它才能達到最佳效果。透過觀摩各式影片，你可以學會什麼樣的方法適用於什麼樣的場合。最成功的配樂可以在不知不覺中加強視覺效果或情緒。事實上，我們已經太習慣電影裡面有音樂，導致沒有音樂會造成不安──這是在設計配樂的時候值得考慮的一點。

一旦你的配樂完成後，它必須與影片中其他的聲音放在一起。立體聲是標準的做法，而對於早期的電影來說，這已能滿足大部分的觀賞狀況。如果你真的想要使用環繞音效來增強體驗，你必須利用例如 Bias Deck，Pro Tools，Nuendo或Adobe Soundbooth之類的特殊軟體。其中某些軟體並不會太貴，如果能適當使用，將會給你的影片帶來專業級的音響。

Soundbooth有一組功能受限，但仍十分強大的聲音工具，能夠對聲音波形做細部編輯。

可從側邊欄選單中選擇「音調與時間」和「循環」等。尚有內建的效果選項，可以處理混響及等化。

編輯介面可讓聲音設計師直接在螢幕上處理音波。

多種工具

Adobe Soundbooth（上）或蘋果公司的GarageBand（下）是結合音樂循環與聲音的編輯軟體。這些多功能軟體可以有效地取代Pro Tools來為你的影片創作配樂及混音。

參考資訊

· 電影配樂完整指南（Complete Guide to Film Scoring），Richard Davis（Berklee Press Publications, 2000）

· 從樂譜到螢幕（From Score to Screen），Sonny Kompanek（Schirmer Trade Books, 2004）

· 在音軌上：現代電影配樂指南（On Track: A Guide To Comtemporary Film Scoring），Fred Karlin and Rayburn Wright（Routledge [2nd edition], 2004）

· 真實世界：為影片作曲（The Reel World: Scoring for Pictures），Jeff Rona（Backbeat Books, 2000）

· www.adobe.com/products/audition Audition音頻軟體，與Premiere for Windows整合

· www.apple.com/ilife/garageband GarageBand, Soundtrack和Logic音頻軟體

· www.bias-inc.com Peak and Deck錄音和編輯軟體

· www.groovemaker.com 給Windows和Mac的循環音樂編輯軟體

· www.sonycreativesoftware.com/products SoundForge及其他音頻軟體

· www.motu.com Digital Performer錄音與排程軟體

· www.steinberg.net Cubase和Nuendo音樂及媒體製作軟體

每個音軌上的樣本都可以在這個高度視覺化的介面中編輯與重組。樣本可以被剪輯與循環播放以產生最佳結果。

GarageBand具有多種虛擬樂器，例如鋼琴、鼓、和弦樂。使用者無需天分就可以在短短幾分鐘內建立出一整個樂團。

熟悉的「磁帶錄音機」控制介面，提供快速簡單的播放與錄音功能。

可以使用下側面板中的波形編輯器對個別音軌做進一步處理。

好萊塢的電影預算，最主要的項目之一就是用在行銷和發行。對製作公司來說，既然已經花了幾百萬美金拍片，當然要有人來看才能回收成本。成本較低的製作公司雖然沒有大公司的資源（無論是財務或其它方面），但是他們卻有很多大公司所缺乏的本錢—想像力、原創性，以及破釜沉舟的決心所帶來的創作自由。

DEPLOYMENT

你當然希望大家會來看你的電影─畢竟這就是你拍片的原因─但是你的目標客群不是那種禮拜六晚上吃著爆米花看電影的一般觀眾，如果你有成為製片家的雄心壯志，你需要的是金主，讓他們看你的電影，同時看見你的能力，然後給你財務上的支持，讓你去執行更大的拍片計畫。本章的內容包括一些必備知識，可以讓你將電影推銷給那些最難纏的觀眾。話雖如此，然而就像威廉・高曼（William Goldman）常說的，在好萊塢「什麼事都說不準」─而整個國際電影產業也差不多就是如此。

行銷

雖然一部電影可以看出你的才華洋溢，但就像廚師擺盤一樣，你呈現作品的方式，才會讓它受人注目。本章接下來將會提供一些現成可用的方法，讓你建立起基本概念，包括參加影展和網路影音等不會讓你債台高築的行銷管道。

行銷是很複雜的體系，當中包括焦點團體、廣告和媒體方面的專業人員，無論電影好壞，他們都會使盡各種獨門花招吸引觀眾掏錢，到各地的戲院去看電影。然而對短片來說，最大的問題之一就是缺乏有利可圖的市場。以前的短片都是在戲院主打的大片之前播映，但是現在僅會播廣告或預告片段。下面章節將會介紹各種播放短片的地方，不過在這之前，你要先設計一個非常吸引人的媒體資料袋，幫助你的作品在激烈的競爭中脫穎而出。

媒體工作

你最重要的行銷工具就是媒體資料袋。它必須具有多重功能，能夠同時應付媒體、各種潛在的買主或發行商，以及影展的主辦單位。媒體資料袋必須包括：一份影片的拷貝、預告片、電影內容的書面大綱、主要演員與工作人員簡歷，以及各種照片，同時也必須放一些明信片或海報。如果資料袋是要給媒體的（例如廣播電台、電視和報紙），記得要再放一張大約十個問題的常見問題集（FAQs），並且附上答案。

媒體資料袋的內容

資料袋的設計是作品給人最重要的第一印象。你永遠也不可能和商業大片競爭，但是你可以更有創意，不要只是用普通的資料夾，裡面散著放幾張紙，然後附上DVD或錄影帶就交差了事，而是要讓整體的設計和電影畫面相互搭配。另外，你應該把書面資料都裝訂好，避免丟三落四的風險，還要確保資料袋的材質夠堅固耐用，否則就算

目標 >>
■ 製作媒體資料袋（press kit）
■ 了解如何呈現作品才是關鍵的道理

創造機會

《前進！》這部電影由戴蒙·卡戴希斯（Damon Cardasis）執導，從概念發想到拍攝完成只花了六個月。這部電影的靈感來自《紐約新聞通訊》（NY Press）的一篇文章，提到一個房東為了霸佔房子而將房客掃地出門的經過，電影基本上就是以這個故事為主軸的類紀錄片（mockumentary，或稱偽紀錄片）。這部電影的預算還不到一萬美金，主要是向親朋好友以及透過kickstarter.com網站募集而來，在低預算的情況下，電影當然沒有錢做一些比較像樣的行銷企劃，因此製片們和導演的目標就是把片子拍完然後送去參加影展，結果這些人因此創辦了下東城影展（LES，lower east side）（請見第136頁）。這段經驗也讓他們了解，原來還有很多低預算的製片們，在缺乏行銷資源的情況下，四處尋找著放映自己的作品與人分享的機會。

你設計出令人驚艷的資料袋,但是讓人一碰就壞掉也沒什麼意義。

記得一定要放進最終版的影片。DVD仍然是最好的選擇,因為幾乎每個人都有播放機,而且電腦也能播DVD。而如果你的目標客群是在地的市場,你就不用擔心格式的問題(PAL/NTSC),不過如果你想發行到國際市場,你就必須做出兩種格式的DVD,還要確定沒有地區碼才行。另外,記得在DVD中為電影製作一份預告片。DVD的容量非常大,因此你應該也可以存一份數位版的媒體資料袋進去,請記得要用PDF或RTF格式的檔案。更重要的是,要確定電腦都能順利讀取DVD。除了DVD之外,你也可以放一片光碟,裡面包含所有的數位

媒體資料袋

除了一份完整的電影拷貝之外,海報(如上圖)、傳單和明信片(如右圖)這些非常有幫助的行銷工具,電影內容大綱和任何有關的新聞剪報(如下圖),也都能讓拿到資料的人更了解你的電影。

隨時注意預算

在籌備拍攝的過程中,一定要隨時注意預算的支用,並據此做出決策。例如《前進!》這部電影的製片和導演決定採用演員工會(SAG,Screen Actors Guild)的演員,因此演出的品質極具水準,同時也讓他們能夠在非常有限的時間裡完成拍攝工作,並控制在預算之內。

媒體資料袋中……

- 電影的標籤設計
- 申請書
- 電影相關資訊的原稿
- 技術資訊
- 感謝名單
- 聯絡資訊
- DVD
- 郵寄名單(媒體資料袋的收件人名單)
- 促銷資料的流通地點
- 各種不同形式或檔案格式的電影拷貝

短大綱

危機？什麼危機？

麥特正步入中年。

他來到一家知名家具賣場的停車場，這舉動將會引發一場存在危機，並對他造成極為深刻的影響。

內容大綱

大綱的長度取決電影的長度。短大綱需寫的更引人入勝，長大綱則要多透露一點故事內容，但是絕不能破太多梗，畢竟你還是希望大家走進電影院！

中等長度大綱

危機？什麼危機？

麥特的四十歲生日就快到了。他有一個鍾愛的妻子，兩個可愛的小孩，以及一個舒服溫馨的家庭生活。他的人生過得還算順利，但是也有一些不想碰到的問題，而今天他終於要面對其中一個再也不能逃避的事。在這個知名家具賣場的停車場，他面臨著存在的危機，而且將會深刻地影響他和所愛的人們。

長大綱

危機？什麼危機？

麥特的四十歲生日就快到了。他有一個鍾愛的妻子，兩個可愛的小孩，以及一個舒服溫馨的家庭生活。他的人生過得還算順利，但是也有一些不想碰到的問題。而今天，他終於要實現對妻子的承諾，勇敢面對一件無法逃避的事。從鬼門關逛了一圈回來之後，他來到目的地（一家知名家具賣場的停車場），準備和惡魔面對面，在這裡他將面臨存在的危機，而且將會深刻地影響他和那些深愛他的人們。

檔案（照片、劇情大綱等），以及一份QuickTime格式的電影拷貝，讓沒有DVD播放器的電腦也能播放。總之，要考慮到所有的可能性。

文字資料必須包含一份電影的內容大綱，但是放三份大綱還是比較好—短大綱、中等長度，以及長大綱。短大綱可以只有五十至七十個字左右，長大綱則可以有一整頁那麼長，但真正的長度則取決於電影的長度。大綱的寫作要清楚簡潔，如果你想要讓作品看起來夠專業，文法和用字是最重要的兩個關鍵。

記得不要說謊也不要誇大，但是要找到一個方法，盡可能充分地表現你的本錢。

附上答案的常見問題集，可以讓記者們更容易寫出即時報導，而不用到處跑來跑去找答案，也可以確保他們獲得正確的資訊。你還需要主要演員和工作人員的照片，以及一些拍片過程的側拍照，例如幕後花絮和演員排練時所拍攝的照片。你可以把照片列印出來，如果雜誌排版需要數位檔案，把照片檔案儲存在光碟或DVD就好。

千萬記得，在準備所有需要呈現的資料時，品質永遠比數量重要，因為你打交道的對象都是極為忙碌、根本沒有時間在成堆的文件和照片中篩選出有用資料的那些人。但是無論你的資料製作和呈現多麼精采，最終電影本身才是最重要。

宣傳（Publicity）

宣傳工作必須在電影開拍前就開始做。地方性報紙除了本地的爭議新聞之外，也會需要一些其他方面的文章和報導，想辦法讓他們知道你正在拍電影，尤其是用比較有人情味的角度切入，例如「本地青年電影夢，目標前進坎城」。你甚至可以給他們一些照片和電影拷貝，如果你的電影真的登上報紙，你的媒體資料袋中就會有剪報資料。

Q&A 問與答

下東城影展創辦人
戴蒙‧卡戴希斯（Damon Cardis）

1. 在你拍電影的經驗裡，行銷和宣傳對於吸引觀眾有多重要？

非常重要，或許是製作電影的過程中最重要的部分──不然也沒有別的方法能讓大家知道要來看電影！

2. 對於預算較少的製片和導演來說，什麼樣的行銷方式才能夠達到效果又不會傾家蕩產？

我們認為行銷電影的方式應該很多元，不過影展是最顯而易見的好方法。參加影展可以讓你有機會比平常接觸到更多觀眾，同時也讓你的電影獲得影展專業的行銷機會。但是在這些好處之外，最重要的是你必須非常努力行銷自己的作品，不要只是依賴別人替你做這些事。建立人脈、認識朋友是最基本而且最簡單的方法之一，建立部落格或在網路上po文也可以。此外，要拿出創意，在你家附近到處貼海報和發傳單、用粉筆在人行道上寫字，以及尋求在地企業的支持，無論贊助拍片或幫忙宣傳都可以。把海報貼在社區的公布欄上！只要能達到宣傳效果的事你都應該去做，因為如果你自己不做，也沒有別人會做。

3. 最近有看到什麼比較創新或令人眼睛一亮的行銷手法嗎？

我認為「打游擊行銷」（guerrilla marketing）一直都比較有趣。我們每天都會看到無數的廣告，因此要抓住人們的注意力非常困難。從最簡單的在人行道上寫字到裸奔，任何只要能讓路人停下來注意到你的方法都應該嘗試。

影展創辦人
戴蒙‧卡戴希斯、夏儂‧沃克、東尼‧凱索和羅克希‧杭特共同創辦了下東城影展，讓低預算的製片和導演們的作品獲得被觀眾看見的機會。

4. 製片和導演們要如何利用參加影展和和競賽的機會提高作品的能見度？

影展提供了絕佳的機會讓觀眾來看你的電影。主辦單位必須負責場地和影展本身的行銷工作，雖然你的電影可能會缺乏特別的宣傳活動，但是影展也能為你帶來的效益也遠超過單純的宣傳。好好利用影展。

5. 在製作電影的過程中，什麼時候應該開始推廣品牌、行銷，以及宣傳電影？

推廣品牌、行銷和宣傳工作甚至應該在你的電影開拍之前就著手進行。把風聲放出去！製造一些話題，讓大家的近況動態都更新成和你的電影有關的消息，大量發佈電影的劇照或側拍照片。總之就是讓大家在電影上映前迫不及待就對了！在電影製作大功告成準備上映的時候，應該要有一次大規模的行銷活動，但是在這之前就要讓大家滿懷期待才行。

6. 過去這幾年來，電影行銷的方式有什麼改變？而科技在其中又扮演什麼樣的角色？

科技確實改變了所有做事情的方法。無論是透過臉書、推特、Instagram，或其他社群網站和媒體，只要能創造一個話題，並讓它成為網路上的熱門議題，將會為你的電影帶來驚人的效益！這樣做的好處是讓觀眾掌握了電影的生死，但是找到好方法妥善運用這些媒體也很重要，尤其如果你沒有什麼預算買廣告的時候，這點更是關鍵。

7. 有沒有哪一類的電影特別容易做行銷？

這很難說，大家都很愛那些好看的喜劇片，但是也喜歡那些讓他們一個禮拜都睡不著覺的恐怖片。我認為關鍵還是你要盡一切可能去行銷你的電影，至少拼過同類型的電影。如果你的電影是喜劇，宣傳資料也要能傳達出喜劇的感覺，千萬不要拍了恐怖片卻做出一張有喜感的海報，除非電影本身的意圖就是如此。

把消息放出去
像下東城影展（最左圖）這種活動，是為電影招攬觀眾的絕佳方式。你也可以把和電影有關的資訊用街頭行銷的方式散播出去，例如傳單、海報（如左圖）和利用自己人脈等，不但有效而且還很省錢。

打造電影名片

有些人一輩子都在拍短片，因為他們就是喜歡這種格式的影片，而且也認為這是最能表達理念的媒介。然而多數的導演則將短片當作磨練的過程，或者用來製作自己的電影名片，為將來更大的拍攝計畫作準備。

電影名片的基本製作過程和行銷方式非常相似，只是重點有些不同。拍電影的時候，最重要的就是故事，但是電影名片必須聚焦在你自己身上，重點是你的特色和才華。別擔心，這完全不會減損電影的價值，因為畢竟電影才是你接受考驗的最終依據，不過在電影名片中，你要賣的是你自己，而不是電影。同時，你也必須設定不同的目標觀眾。你現在要吸引的不是發行商或影展主辦單位的注意，而是要讓製作人或投資者看到你的電影。

事實上，你的第一部片應該不太可能厲害到能夠說服那些大牌製作人或製作公司投資一大筆錢，讓你去拍大製作的電影，比較可能的情況是你讓這些贊助者看到你的潛力讓你去拍另一部短片。這些贊助者包括器材出租公司、攝影棚和特效團隊─這些地方都可以幫助你創作出看起來更專業的電影。你可以去和這些公司聯絡，然後說：「請看一下我的作品，這是我自己一個人用小型DV攝影機拍攝的影片，如果能夠讓我使用你們的攝影機、器材或場地，一定會有更好的作品。」這些電影器材和設備公司一直都在找搶手又有才華的新人，他們也能透過贊助互惠其利，他們也相信只要現在幫助你，有一天你紅了或有機會拍大成本的電影時，你也會對他們的涓滴之恩湧泉以報，然後帶來更大的生意。

其實這種贊助方式並不是讓你繼續拍片的唯一辦法。還有很多不同來源的藝術創作獎勵金，而且有一些完成的作品可以展示一定會有幫助。然而，補助通常都有許多附帶條件，所以並不是每個補助你都會想要申請。地方上的文化團體或基金會也值得問問看，他們通常也會有一些和電影或影像創作有關的補助。請參考第161頁的國際藝術補助單位列表。

作品集

要是你真的想要吸引大牌製作人的注意，你需要的就不只是一部短片，除非你拍出一部比「大國民」（Citizen Kane）更好的電影。這就像是所有作品的預告片一樣，你需要的是作品集，你應該挑選出你擔任導演、攝影或音

目標 >>
- 利用你的電影吸引贊助支持
- 製作作品集（show reel）
- 拓展人脈

好作品集應該具備什麼條件？

有些學生為了想要同時表現各種不同類型的影片，而把這些影片統統剪在一起，但是這麼做只會做出讓人看不懂的大雜燴而已。在這個範例中，李察‧希博特（Richard Hibbert）則是將一部電影濃縮成三分鐘的影片來展現他的專業能力。

作品集應該包含的內容：最精采的橋段─也就是把最好的畫面剪在一起，構成一段比較短的敘事內容。這個作品集的風格有點夢幻，隨著鏡頭流轉，每個角色被捕捉到不同的瞬間，這是一個穿梭在城市之中的旅程，節奏緩慢而且強調氣氛。李察不僅展現出他對演員和室內場景打光技巧的了解，一些城市全景的影像，拍得很不錯，幾段演員臉部的特寫畫面，還有卓越的框景和構圖方式。不需要大量的過度剪接，也沒有使用同時淡出淡入（cross fades）的技巧。

十五秒
影片開頭要先打上你的名字和你所負責的工作，不要寫太長，這些放在開頭畫面的職稱只會在畫面中出現五秒而已。值得注意的是在整個作品集中，李察還將每一部電影的片名和他負責的工作打在畫面上。

二十八秒
來看看主角吧。在這段影片裡，特寫鏡頭是一種表現個人特色的方法，用來帶出每個角色。如果你有一個清楚的個人風格能夠構成影片的主題，不妨試著在作品集裡表現出來。

四十三秒
見過這位神祕人（這裡沒有交代他的背景故事，但他重複出現，似乎在等待著什麼）。這個演員浸濡在色彩斑爛的霓虹燈光裡，正好可以用來表現打光的技巧。在這個畫面中，這些燈光也是故事的一部分。

效的最好作品，經過精心設計剪輯製作一份簡介。導演的
作品集應該聚焦在導演風格和電影的水準；編劇的作品集
則應該將重點放在呈現劇本中的關鍵場景，並且附上畫
面；而剪輯作品集的重點應該是表現影片剪接之後的節
奏，其他的類別則依此類推。

　　然而，即使你做出全世界最好的作品集，如果你沒有
給對的人看，也不會有任何幫助。獨創性和毅力是邁向成
功的兩個必要條件，就像厚臉皮才能撐得住一直被拒絕一
樣重要。

　　電影圈子很小，建立人脈是認識圈內人最好的方式。
加入一些獨立製片的組織或協會可以讓你遇見志同道合的
夥伴，一旦你開始和其他導演建立關係之後，就會有機會
透過別人介紹，而認識那些對你的作品真正感興趣的人。
「你認識誰，而不是你懂什麼」，才能讓你在這一行走得
長遠。只要記得一件事，永遠保持熱忱與熱情，並且隨身
攜帶一兩片DVD。

製作一份作品集

你必須先知道你想要表現哪些跟你自己以及作品有關的東西。你想要表現的是個人風格還是某種氛圍？又或者你認為電影裡那些引人入勝的對話和故事情節才是你的得意作品？無論如何，你要確定這些東西能表現你的特色。你的作品集比較像是互動式或視覺化的名片，這是要用來展現你的才華給未來的老闆或贊助者看的，讓他們能夠充分了解你作品的內涵，因此你一定要充滿自信地表現你的優勢—給他們好看！

- 依照你自己的步調工作。很多人會告訴你作品集應該越短越好，因為就算你的作品集像一部史詩鉅作，如果長達五分鐘，可能很難獲得什麼正面的評價，而且很容易被直接忽略。話雖如此，你也不需要害怕超過兩分鐘的門檻。

- 讓作品集的概念保持清楚俐落—在剪接時一定要讓每個畫面有足夠的時間自己說話。不要擔心你會剔除那些看起來好像很重要的東西，一個像大雜燴而且趕時間匆促地播放畫面的作品集，絕對遠不如一個概念清楚、節奏明快的作品集。

- 音樂可以加強影像的效果，但是如果你認為音樂是作品集裡最重要的元素，你就應該跳脫自己偏愛的音樂框架，而去尋找適合影像和故事的音樂。

一點一四秒
這是一幅構圖很漂亮的夜拍全景畫面，由此開始，接下來有一組類似的畫面用來表現攝影技巧。

一點二七秒
畫面中的角色被火光點亮，而且光線和陰影都被用來建構畫面的氛圍。即使是時間較短的作品集，目標還是要針對你所擅長的電影類別來表現，盡可能捕捉並傳達這個類別的特色。

二點零二秒
這個影像的取景和構圖方式具有圖畫風格，無論是出於直覺或是刻意安排，從調色盤的使用（color palette，譯註：指拍攝時所使用的色彩模組，包括背景、服裝、道具、場景、化妝等色彩都配合影像事先設計），就看得出導演過人的眼光。

二點五七秒
結尾致謝，並附上詳細聯絡資訊。

影展

參加影展和競賽或許是讓你的電影被看見，並讓努力獲得肯定的最佳機會。活動包括像日舞影展（Sundance）這種非常盛大的場面，到小規模的地方影展都有。你當然會希望能參加日舞或坎城影展，但是從規模較小的地方性影展或競賽開始，才是比較實際的作法。

目標 >>
■ 學習如何利用影展和競賽拓展電影的能見度

由於現有的影展和競賽為數眾多，在開始著手參加之前，應該先做一點市場研究。參加影展或競賽的時候，如果被拒絕卻沒有收到解釋的理由，或許會有被人看不起的感覺，但是有時候可能只是你沒有看清楚參加影展或競賽的條件而已。畢竟送件的作品可能有上百甚至上千件，就算你收到什麼回覆，也不太可能會有什麼解釋被拒絕的理由或甚至是主辦人的親自回信，而如果除了收件確認之外，你真的收到其他的回覆意見，就已經算是表現得很不錯了。

開始著手準備之前，你必須有一份影展的清單，www.filmfestivals.com這個網站是一個很好的起點，可以讓你用地區或日期搜尋各個影展，然後提供所有必需的資訊或取得進一步說明的連結（請見第137頁）。

記得看清楚參加條件，也要看一下歷屆影展曾經參加或播映過的電影類型，雖然影展主辦單位都會號稱「開放」參加，但他們通常特別偏好某一類電影，而有些則會直接說明他們是某一類型電影的影展。如果你的電影屬於科幻類，參加科幻影展就很合理，但是如果影展的主題比較廣泛而不特別強調科幻類，你或許就可以跨領域參加其他類別。

另外需要搜尋的資訊是收件格式的規定。影展通常接受DV和HD格式的影片，有些則會要求錄影帶、DVD或Quicktime格式之類的資料檔。許多影展都會要求繳交報名費，在這個階段，你必須決定是否要砸錢下去把握住機會。影展的規模越大，報名費就會越貴，但是也不能保證你的電影參加之後就一定會有人看，而且你還要看報名費包含的內容，最起碼也應該要拿到觀賞參展作品的票。同時也要小心有一些雞鳴狗盜之徒在辦那種根本不存在的影展，或者告訴你可以拿到比自己報名繳費更多的優惠條件，總之，做足功課最重要。

下東城影展（LES Film Festival）
下東城影展是在2011年由戴蒙‧卡戴希斯和夏儂‧沃克，以及BFD製作公司的東尼‧凱索和羅克希‧杭特所共同創辦。這個影展的特色是專門展出那些有才華但是預算較少的導演們的作品，而且是在紐約市中心曼哈頓非常舒適高檔的場地舉辦。

競賽

多數影展在舉辦主要的播映參展影片等活動之外，也會同時舉辦某種形式的競賽，不過並不是每個競賽都和影展有關。競賽也和影展一樣，通常是以主題或電影類型為區分標準，因此找到適合自己參加的競賽也是很重要的。如果你像多數菜鳥導演一樣，總是拖拖拉拉無法完成，參加競賽會是很好的動力去督促你完成。

就和參加影展一樣，在你掏錢參賽之前（有些競賽確實要收費），看清楚報名費包含的項目，同時也要看一下這個競賽和主辦單位過去的紀錄，電影圈很小，一點壞名聲很快就會眾所周知。在送出申請資料前，一定要先閱讀參賽規定與條件，確定你沒有簽下任何放棄版權的同意文件。如果可能的話，看一下以前的得獎作品，不但可以讓你了解評審喜歡的口味，也能讓你知道這個比賽的水準在哪裡，因此也有助於幫你決定這個競賽是否值得參加。但是最重要的事情還是要先把電影給完成。

影展報名規定

每個影展的報名規定都有些許差異，所以要仔細閱讀報名資訊。右邊的範例是整理過的雨舞電影節（Raindance Film Festival）報名規定，所有影展的報名表所需要的資料都差不多，但是有關的法律規定可能依各國情況而有不同，因此，你最好還是確定一下與版權有關的資料是否都符合規定準備妥當。

1. 電影拍攝的格式。在進入決選名單之後，由於必須要能正常放映，這個因素會被列入得獎名單的考慮。

2. 這些都是多數電影拍攝所使用的最高品質的標準格式，不過影展主辦單位準備能夠播放DVD的數位投影機則有越來越多的趨勢。

3. 有些影展只接受某些特定類型的電影（例如恐怖片或科幻片），但是也有些影展類別的定義比較廣，比較不那麼單一。

4. 這些資料你都可從已經準備好的媒體資料袋中取得（請見第130至第132頁）。

5. 把你自己的名字列在上面可能會令人印象深刻，但是也可能看起來很不專業，不過像羅伯特·羅德里蓋茲（Robert Rodriguez）這種導演的名字就會很有吸引力。

6. 如果這是你的第一部作品，你應該就用不到這一條。但是如果你的電影能夠在影展中放映的話，或許就會有機會找上門。

7. 有些影展會要求獨家播映權，有些則講究電影的品質，千萬別撒謊。

8. 這並不是什麼浮士德式的魔鬼交易，你也沒有要簽下賣身契，但是仔細閱讀完整的條款和規定仍然是必要的，有任何疑問一定要問清楚。

影展報名規定

報名表

（需要提供以下資訊）

- 電影的詳細資訊
- 原始格式
- 影展放映格式
- 光學錄音格式
- 寬高比（aspect ratio）
- 電影類型
- 短大綱
- 報名單位聯絡資訊
- 文件資料
- 工作人員名單
- 可用版權
- 放映記錄
- 報名費以及雨舞電影節各項規定的同意書

報名截止日期

- 收件日期自（電影節舉辦該年度的）三月九日起，至七月一日截止。

報名收件格式

- 作品請以DVD格式送件，其他概不受理。
- 影片名稱、放映格式及影片長度請務必清楚標示在封面上。
- 報名送件之DVD恕不退還，但是電影節結束後可向主辦單位索取。

報名規定

- 所有參展作品的完成日期必須晚於（電影節舉辦年度前一年）九月一日。
- 參展作品必須從未在英國境內以任何形式放映。
- 報名資料必須包含一份完整的電影拷貝、一份填寫完整的雨舞電影節報名表、正確的報名費用，以及一個媒體資料袋。媒體資料袋的內容必須包括一份兩百字的電影大綱、完整的卡司（演員）表和工作人員名單、導演的簡歷，以及一片包含導演照片和兩張劇照的光碟。
- 所有以非英語拍攝的電影都必須附上英語字幕。
- 不接受剝削（exploitation）電影和情色電影報名。

評選標準

所有報名作品都會依照下列標準進行評選，以決定最後的參展名單：

- 電影的敘事品質（quality of narrative）和製作水準（production values）
- 電影製作的獨立性
- 可用的放映廳及設備或場地等其他限制
- 電影版權可用於公開播映以及發行的開放程度

主辦單位將竭盡所能在（該年度）九月一日前完成所有評選程序，並以書面通知所有報名單位作品是否入選本屆電影節。成功入選的作品將會收到一份回覆通知，內容包括將電影拷貝或影帶寄到主辦單位、媒體和宣傳事宜、賓客身分認證（guest accreditation）、聯絡資訊，以及如何積極參與電影節活動等重要資訊。部分獲選的電影拷貝或影帶，最晚必須在預定上映日期前五天送達主辦單位。

網際網路

如果你不喜歡競爭電影獎那種你死我活的肅殺氣氛，要替你的電影找到觀眾，最簡單的方法之一就是把它放上網路。你可以把電影上傳到任何一個現有的影音網站上，或者你也可以自己經營完全獨立的專屬網站。

目標 >>
- 使用現有的網站
- 設計自己的網站
- 創造網站流量

像triggerstreet.com這種營運良好的網站都擁有廣大的觀眾群，而且多數都是導演和製片，有助於讓最關鍵的觀眾看到你的電影。triggerstreet網站上所有最新張貼公布的電影都有機會得到其他導演的評論，而寫影評也是上傳電影到網站的條件之一。同行的意見可以讓你發現自己的作品有何優缺點，而且萬一評價太差，你也不會被當面羞辱，算是一點額外的好處。

當然，如果你就是不喜歡參加競賽和影展才離開那個圈子，這些網站你大概也不會有興趣。很不幸的，膽怯的個性並不適合導演這個身分，拍電影最重要的就是要給大家看，如果有任何人告訴你並非如此的話，他們不是在騙你就是在騙自己。

保持獨立精神

藉由架設屬於自己的網站保持製作電影的獨立性，其實還有很多其他優缺點。在你投入架設網站的工作之前，應該考慮以下幾件事，其中有許多都是很簡單的重點，或基本常識。

你是否有網域名稱？.com結尾的網域名稱之中，比較好名稱的大概都被註冊光了，不妨試試看其他的可能，例如.tv就很適合用在電影網站。不要讓網站的名稱太長或太難記，因為就算你的網址已經夠簡單好輸入，要增加網站的流量也不是一件容易的事。

這又帶出另一個問題：如何讓大家拜訪你的網站？網路上有幾百萬個網站，要讓人看到你的電影不但需要精心設計的網站，更需要一點運氣。超連結標籤是你吸引觀眾上門的第一線，只要在這裡放上正確的關鍵字，搜尋引擎就能找到你（的網站），但是你在搜尋結果中的排序卻又取決於網站的點擊數，因此你就面臨了魚與熊掌不可兼得的局面。創造網站流量最好的方法之一就是製造話題，口耳相傳（或電子郵件）來替你創造流量。只要你作品真的值得一看，這個方法就會有效，不過膨風騙人的宣傳方式

Trigger Street Labs
Trigger Street Labs的網站讓訪客有非常親切的歸屬感，你可以感覺到他們真的非常支持獨立製片，但是相較於YouTube或Vimeo這種大家更常造訪的網站，他們的知名度就略遜一籌。

有時候也會有效。寄電子郵件給所有你認識的人，同時讓他們再將消息傳給他們的朋友是散播消息最快的方式，當然這種方法有時候會惹人厭，不過這些消息本來就只是傳給你所熟識的人，應該也無傷大雅，只要別不小心連病毒一起寄出去就好。

一個好網站（的條件）

網站有三個非常重要卻經常被忽略的層面，就是內容、瀏覽方式和速度。雖然這本書並不是要教你怎麼架設網站，但是你還是要讓網站一開始就讓人覺得搜尋和連結都很簡單，內容更是值得一看。更重要的是確保網站讀取的速度夠快，所以不要嵌入太多動畫。記得將你的電影做成兩種不同版本——一種適用於一般的寬頻傳輸，另一種則

Vimeo
用Vimeo的好處是這個網站使用高解析度的串流技術已經有一段時間,而且這個網站非常容易瀏覽,建置得很完善。

YouTube
YouTube是到目前為止最知名的影音網站,它的瀏覽方式不太好上手,而且你的影片確實有可能乏人問津,除非你建立了自己的頻道,再加上努力自我行銷,才有可能突圍。

讓你的電影
在網路上發光

1. 寫出一個好劇本,然後把電影拍出來,而且永遠記得,影片越短越好。
2. 找一個符合你的電影類型的網站。
3. 確實遵守網站上傳影片的規定,特別注意版權和授權的規定。
4. 找來你所有的朋友,以及朋友的朋友們都來看你的電影並投票支持。
5. 設計自己的影片網站。
6. 將檔案儲存成適當的串流播放格式(QuickTime、Real、Windows Media等)。不要把檔案弄得太大,不然就是提供兩種不同大小的版本。

是高畫質的HD寬頻—並且要確定將檔案儲存成大家都能讀取觀看的格式,QuickTime是最好的選擇,因為這種格式不需要任何伺服器軟體,任何人都能自由下載檔案。

通常一開始最好還是讓網站單純作為展示作品的地方,直到你的作品達到一定水準,或者你漸漸累積名氣之後,才比較有可能藉此創造利潤。

常用影音網站

- www.appale.com/quicktime — QuickTime是電腦和網路上各種數位影音的基礎技術。
- www.macromedia.com — 創作網站的軟體
- www.microsoft.com — 微軟的媒體播放程式以及伺服器媒體播放軟體
- www.real.com — Real這家公司也有媒體串流播放的服務
- www.wildform.com — 能將標準格式的影片轉成Flash格式
- www.amazefilms.com — 電影的網路發行
- www.triggerstreet.com — 凱文‧史貝西(Kevin Spacey)的線上電影社群

版權

簡單來說，任何你所創作的原創作品你都擁有版權，直到你在法律文件上簽名將版權讓渡給其他個人或團體為止。但是之後所有與版權有關的問題就變得神祕又複雜，充滿法律條文和專有名詞。

目標 >>
- 註冊你的劇本
- 不要踰越法律的界線
- 考慮置入式行銷（product placement）的可能性

當你的作品還只是在非營利的私人場合放映時，你也許不需要證明或捍衛自己作品的原創性，但是越快學會保護自己當然越好。這件事從寫劇本的階段就開始了，你應該要在The Script Vault或日舞影展這種單位（見下方Box）註冊劇本。這個註冊程序通常會收手續費，而且都能在網路上完成。其實就算你的精采故事是完全原創的，現有的劇本和你的故事也有很高的機會看起來非常相似，但是註冊劇本仍然是保護自己最好的辦法。

當然，如果劇本是關於自己創作的《星際大戰》的系列故事之一，你大概沒辦法註冊，但是你還是可以用這個故事拍一部粉絲像原作致敬的電影，只是不能銷售出去或用來營利而已，除非喬治·盧卡斯願意授權然後支持你。

受智慧財產權所保護的範圍不只是可辨識的財產人格權，還包括任何可辨識作者的作品，例如藝術或音樂創作等。雖然不同國家有不同的規定，最好是以遵守國際智慧財產權公約為主要依歸，至少能確保自己站得住腳。

我們活在一個充滿興訟的時代，一點授權問題的小疏忽，就可以讓你的一鳴驚人之作陷入好幾年無法公開發表的困境，而在這個過程中就只有律師荷包滿滿。所以如果你想要讓某些知名產品在鏡頭中出現，一定要在開始拍攝前先向版權擁有者或製造商取得授權許可。

如果你是個聰明人，就應該將這種情況扭轉成對自己有利的局面，尤其品牌之間競爭激烈的時候更應善加利用。如果你的主角因為劇情需要在電影中喝可樂，你就可以去接觸你有興趣的品牌，問他們是否願意授權商品拍攝，甚至贊助電影中需要的所有相同產品。置入性行銷是一門大生意，因此趁這個機會去分一杯羹，又能多少補貼自己的支出，何樂而不為呢？

謹慎行事

雖然在第126頁至第127頁已經討論過電影中使用音樂該注意的事，但還是要記得在電影場景中，無論是播放收音機或現場收音的歌曲，都歸類為公開表演，因此都需要（昂貴的）授權費。所以現在你知道了，電影中使用音樂就像剪輯一樣，總之就是在拍攝的時候不要用那些器材設備播放音樂，影片後製的時候再加上去就好。

第一次拍片的時候，你或許不需要太擔心鏡頭裡不能出現產品名稱這些問題，畢竟第一部片不太可能公開發行讓大家看到，但是如果你真的才華洋溢又充滿雄心壯志，相信自己的作品會公開播映，那麼你最好一開始把這些事情都做好。你或許可以宣稱你的電影符合「公平使用」原則，尤其是非營利性質的電影。

和著作權相關的問題牽涉既廣泛又複雜，如果你有疑問，還是尋求專業的法律建議比較好，長期來看可以幫你省下一大筆錢和不必要的煩惱。其實這種問題在你必須簽署任何契約和文件的時候也是一樣。對發行商來說，賺錢是最重要的事，就算你將所有的版權都讓渡給他們，只要引起訴訟的原因來自你自己的疏忽，幾乎可以肯定他們還是會讓你收律師信，這件事在你簽署讓渡版權的時候必須謹記在心。記住，永遠謹慎行事，而且就算你的電影預算低到破表，法律也不會接受你把沒錢當作辯護的理由。

劇本註冊相關網站及資訊

- www.raindance.co.uk — 雨舞影展的主網站，還有許多專為製片和導演們設計的課程與服務，也包括劇本註冊。
- www.thescriptvault.com — 這是專門註冊劇本的網站。
- www.writersguild.org.uk — 英國作家公會網站。
- 《版權清算與著作權》，麥克·唐諾森（Michael C.Donaldson）著，希爾曼—詹姆士出版社，2003年，第二版。
- 《取得許可：如何在線上與實體介面授權及清算有版權的作品》，李察·史汀姆（Richard Stim）著，諾羅出版社，2000年。
- 《電影及電視產品之版權清算》，史蒂芬·愛德華茲（Stephen Edwards）著，可於www.pact.co.uk下載。

影展合約

這是一份典型的影展放映合約範本。如果有任何疑義，一定要諮詢專攻娛樂產業的律師或有處理合約和公開播映經驗的業界人士。

基本合約（參加影展用）

報名送件參加本次影展，即表示您已經確認：（一）您本人是這部作品唯一的作者及所有人，而且您的作品沒有任何使用限制、合約或其他法律關係，致使影展主辦單位無法使用您的作品，或影響您參加影展應盡的義務；（二）您同意這部作品已經免除第三方之所有留置權、抵押擔保以及索賠的限制；（三）承認並同意您的作品中絕無侵犯著作權、商標專利、侵害任何人隱私權或名譽等情事，而且您已經取得所有必要的使用授權和許可；以及（四）您同意遵守所有法律規定及服務條款。經影展主辦單位認定有侵害智慧財產權或其他權利的作品，將會失去參加資格，同時報名費概不退還。所有報名資料之所有權將歸影展主辦單位所有（但不包括智慧財產權，詳見下述）。

權利說明：您必須簽署主辦單位官方的報名同意書，此為報名過程的一部分，請務必仔細閱讀報名同意書！

簽署報名同意書即表示除了上述事項之外，您同時承諾，已經取得所有與您的電影有關的必要版權和使用許可。

如果您的作品進入決選名單，影展主辦單位將擁有自行決定以任何方式處置影片的非專屬權（但是不包括以任何方式處置影片的義務）。

此外，與您的影片有關的衍伸性權利，將授權給影展主辦單位至少兩年以上，詳如報名同意書所載。

如果您未獲得所有必要的版權，而且報名同意書填寫不全，主辦單位將不會受理您的報名。

此處指的是電影拷貝的實體所有權，而非電影本身的所有權。

一般來說，雖然沒有規定最長年限，以影展主辦單位使用參賽者作品而言，兩年是標準年限。要記得如果你已經走到這個階段，就表示你的作品能夠得到行銷的機會，而且你不用負擔任何成本，因此同意這個授權使用年限，其實只是為了行銷作品付出的一點小代價。

仔細閱讀合約中的小字

「本人在此無條件放棄一切目前所擁有的，或從今起與計劃有關的所謂『作者的自然權利』，以及根據1988年《著作權、設計和專利法案》第七十七條、第八十條的權利，絕不反悔。」這句話簡單說，一旦你簽了名就代表放棄了你的作品，因此你最好祈禱他們能給你一筆非常優渥的報酬作為代價。

「非專屬」（non-exclusive）是非常重要的術語，意思是你可以在其他地方放映影片。

本章提供了六個不同的電影拍攝專題，可以激發你的靈感，讓你放下本書開始著手進行自己的拍攝專題。這裡所介紹的拍攝專題都是短片，這種影片格式的吸引人之處在於形式非常自由，不像劇情片或電視節目會受到許多限制。短片的長度從三十秒到三十分鐘都有，但是某些長度的短片市場潛力確實較大，在此介紹的短片專題則都在十分鐘以內。

PROJECTS

專題拍攝不是平鋪直敘的電影，代表的是各種不同的電影類型和風格，包括訪談和音樂錄影帶等。當然，還有很多其他已經發展得很成熟的拍攝格式，都有各自不同的條件限制，同樣也能挑戰你的想像力。盡情地去探索這種拍攝專題，並努力融會貫通，讓好奇心引導你，最重要的是開始動手去做，實際去拍電影，然後去發現自己的創作潛能。

專題拍攝

十五秒短片

每一秒都非常重要。儘管這種影片的長度很短，但是有許多電視廣告就在這麼長（或說這麼短）的時間裡，即足以能夠告訴你一整套人生哲學了。

一般說來，我們都知道電視上十五秒的廣告是從較長的版本剪輯而來，通常會放在廣告時間的最後一段，用來加強觀眾對訊息的印象，因此不需要傳達一個完整的概念。但如果是一部有頭有尾，時間卻超級短的完整電影呢？這種影片的目的是什麼？這種短片當初是由那些搞廣告和行銷的人想出來的點子，這群人非常熟悉十五秒短片的概念，而且早就已經用這種方式來行銷新世代的影音行動電話。利用十五秒短片行銷所面臨的限制一部分來自技術問題，也有一部分來自於對製片人員的挑戰，這種短片除了用在諾基亞（Nokia）當初在行動電話市場的激烈競爭之外，現在電信業者為了想要提供客戶更多樣化的選擇，對內容的需求也隨之日趨增加。

簡單的概念

就像所有的電影一樣，十五秒的短片也需要一個清楚的概念，事實上，這整部電影就是在表現這個基本概念，因此這個概念越簡單越好。在這麼短的影片裡，沒有時間去發展複雜的角色性格或鋪陳故事背景，你必須清楚呈現概念，直接說出重點。在這類影片中，關鍵台詞要能帶來驚奇的效果，有時候甚至是出乎意料的驚人結尾。盡量不要把電影拍得太恐怖，也不要太令人反感或太偏激，最好的方法還是運用幽默感，甚至帶點嘲諷也沒關係，最重要的是你想表達的概念必須清楚執行，不要讓觀眾有作品未完成的感覺。而如果你的影片中有演員，就要找表情很生動的演員來演出。

快速拍攝

如果你的手機裡有高畫質的相機又可以錄影的話，也可以拿來用，但是有一件事一定要記住，降低影片的解析度要比在影片中無中生有簡單得多（也就是說，應盡可能使用高解析度的器材拍攝）。此外，即使最後影片的長度只有十五秒，你還是要確定你拍的影片夠長，最後才剪得出十五秒，因此這種短片的拍攝比例（shooting ratio）會遠大於像一段的電影，甚至也大於十分鐘的短片。

目標 >>
- 了解如何讓作品保持簡單明瞭
- 關鍵台詞的表達要更清楚直接
- 練習剪輯影片

作業

目標：
創作一個十五秒的有聲或無聲影片，而且必須能在手機上播放。

製作團隊：
導演
攝影師
剪輯

器材：
數位單眼相機、數位攝影機或有相機錄影功能的手機
三腳架

過關了嗎？
車內場景—白天
見習駕駛緊張兮兮地坐在看起來筋疲力竭的主考官旁邊
主考官（看著手上的筆記板）
路邊停車、轉彎、緊急煞車，全都做得非常好。

見習駕駛
然後呢？

當然，你不需要創作一個概念複雜，需要一直重複拍攝精雕細琢才能完成的困難作品，只要你的概念夠有趣，一次就完成應該不是什麼困難的事。

修剪鏡頭

一個拍攝專題最耗時費力的部份就是剪輯。第一次剪的毛片可以從三十至六十秒不等，然後就要開始細修，逐漸縮短影片時間，並決定這個短片的概念要表達到什麼程度，以及哪些部分表達的效果最好。要做好這件事沒有別的方法，只有不斷重複播放影片，直到影片剪到你需要的長度為止。如果你能夠順利完成一部十五秒的影片，製作任何較長的影片都應該會簡單許多。

分鏡表
左圖是一份十五秒短片《過關了嗎？》
的分鏡表，下方則是分鏡畫面。

《過關了嗎？》

黑幕，鏡頭 | 秒數

「過關了嗎」標題，大字體、單行打在螢幕上
鏡頭切換… | 2

特寫：一支筆在筆記板上潦草地寫著，並在空格中打勾，那張紙上方的標題是「駕照考試」。另一張測驗卷被拿起來，這時音樂進入背景播放，主考官喃喃自語，說著「緊急煞車」等字。 | 2

中景：（鏡頭在見習駕駛背後高處，對著主考官，從見習駕駛的座位取景），放下測驗卷。總結本次測驗「都很好」。 | 2

中景：（鏡頭在主考官背後高處，對著見習駕駛，從主考官的座位取景），見習駕駛斜倚著車窗，一手放在方向盤上，信心滿滿地問，「然後呢？」 | 2

鏡頭回到主考官，關掉音樂，拿出筆記板，同時說「但是你還是不及格」，並做出動作… | 3

仰角：（鏡頭從主考官的座位、筆記板一路拍攝到右上方，見習駕駛也在右邊），見習駕駛往下看，筆記板往上飛，視線從筆記板往下，畫面停留在關門的聲音。 | 3

廣角：畫面越過車子上方，主考官抬起頭，做了一個深呼吸，轉身離開車子。 | 1

工作人員及感謝名單之一 | 2.5

工作人員及感謝名單之二 | 2.5

主考官
但是你還是不及格。

主考官變換姿勢，爬出車外，同時將筆記板和筆放在中控台上，沒想到筆記板和筆竟然都飛在半空中。

車外場景—連續拍攝
主考官手腳並用爬出已經四腳朝天的車子，一臉挫折的見習駕駛和目瞪口呆的路人看著她離開。

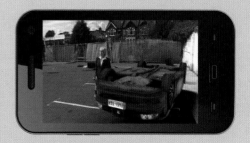

五分鐘紀錄片

紀錄片近幾年來受歡迎的程度有明顯增加，部分要歸功於導演麥可‧摩爾（Michael Moore）和他在國際上的名聲。由於紀錄片的性質和訪談非常相近，因此本篇可以和後面的專題六「拍攝訪談記錄」一起參考。

目標 >>
■ 分享你的熱情
■ 選擇正確的器材
■ 先拍了再說，之後再剪輯

時間回到2004年，當時與反體制和政治有關的紀錄片獨領風騷，而且後來這種類型的紀錄片就銳不可擋，讓數以千計的其他紀錄片相形失色。然而電視上還是可以看到無數「不真實」的綜藝節目或遊戲節目，還有自然和生態節目、旅遊節目，以及教育節目等，這份名單可以無窮無盡，但是如果你想要讓你製作的影片在電視上播出，你必須有一個能讓你充滿熱情、急切地想要與眾人分享的主題。

多數電視節目的播放時段都是三十或六十分鐘，但是有些電視台會有五或十分鐘的空檔時段需要補滿，而且通常需要題材比較特殊，而不是一般敘事性的影片，這種時段播放的影片必須提供各種新知資訊，還要具有娛樂效果，讓人目不轉睛，讓小小的電視螢幕，如同一扇管窺天下之窗。

如果你對於製作這種類型的短片有興趣，而且也希望自己的影片能在電視上播放，那麼請記得使用正確的器材。電視播映的影片通常都是使用昂貴的器材，以DigiBeta格式所錄製，不過由於高畫質數位攝影機（HDV）的面世，也為預算較少的製片們提供了更多創作的機會，尤其紀錄片這個領域更是如此。

無論個人偏好為何，數位影像的出現對紀錄片導演來說都是一個莫大的恩賜。紀錄片通常都需要拍攝好幾個小時的影片，然後再剪成更簡練的版本，因此儲存媒體的成本越低越好，而且數位影像也比較容易記錄工作日誌和剪輯影片。此外，數位攝影機重量比較輕，外表看起來也沒有傳統攝影機那麼嚇人，各方面的優勢都讓拍攝工作變得容易許多。

除了器材之外，紀錄片就像其他類型的影片，內容永遠是最重要的部份。你從什麼角度取材、如何詮釋並呈現你的主題，才是影響成敗的關鍵。雖然紀錄片拍攝的是充滿意外的真實人生，因此也無法預知到底會拍出多長的影片，但是你仍然要有一個非常清楚的概念，知道自己想要

作業

目標：
用數位影像創作一部五分鐘的紀錄片，主題自選。

製作團隊：
導演
攝影師
錄音師

器材：
數位單眼相機或數位攝影機
麥克風
可用來支撐攝影機的腳架

近距離接觸與私人交情
拍攝紀錄片無可避免地需要近距離拍攝人物的動作，這時候廣角鏡頭就非常重要，同時也會需要對故事主角有一些基本知識和相處經驗，如果在拍攝時可能涉及危險情境或出乎意料的行為時，更要特別注意。

在影片中加入訪談
你在拍攝紀錄片之前需要預先寫好多長的腳本，這將取決於你想要拍攝的影片類型。如果你想在影片中加入訪談，有些問題可以很早就先準備好，然後將攝影機放著持續拍攝，就能捕捉主角最坦率真實的回答。在影片剪輯完成之後，再寫一份搭配旁白和訪談內容的腳本即可。

達成的目標，然後再開始著手拍攝。這個概念也許在拍攝的過程中，或者拍攝結束之後會有所改變，然而，如果一開始沒有一個拍攝計畫引導，你就會像是在黑暗中拍攝一樣，很容易迷失方向不知道自己在拍什麼。

第一次拍紀錄片的時候，野心不要太大，重點是找到一個你真正有熱情的主題。這個主題不一定需要和政治有關，也可以是運動、音樂、料理或鐵道等其他主題，最重要的是你有多熱愛這個主題─以及你能夠用獨特的方式表現這個主題的能力。

拍攝完畢之後，即可將全部的影片放在一起剪輯，但是這時候剪輯的方法和一般敘事性的電影有些微差異，因為在這裡可以用快速切換鏡頭的方式剪輯，而不必擔心會影響敘事的流暢性，而且這種剪輯方式還可以和配樂更緊密地結合，甚至可以直接把做好的（原創）配樂剪進去。總之，在剪輯的階段，最重要的是要為影片塑造出清楚的節奏。

當然，也是有其他類型的紀錄片可以讓初出茅廬的導演同時學習拍攝和剪輯兩種技術─就是在影片的包裝中額外贈送的那種幕後花絮記錄的DVD。如果你能找到有人正要拍電影，你可以毛遂自薦去為他們拍攝幕後花絮的影片，並且告訴他們你正在學習拍片，希望能將拍攝紀錄片當做練習。同時也要告訴對方你願意讓他們使用拍攝的成果，但是如果這是你的第一部作品，你也要事先講清楚，不一定保證拍攝的結果。如此一來，你不但能在拍攝的過程中邊做邊學，透過觀察有經驗的專業人士工作，也是學習的好方法。

各種可能的拍攝主題

如果你對拍攝的主題真的充滿熱情，你的紀錄片拍出來就會更吸引人。以下是有助於你思考拍攝主題的一些想法：

- 極限運動：滑板、衝浪等
- 準備一道傳統料理
- 透過大眾運輸工具通勤
- 創作一本漫畫書
- 手工製作衣服的過程，例如一套訂製的手工西裝
- 收藏某種東西的癖好
- 用一英鎊過一天

技術
在拍攝運動的畫面時，攝影師必須要能跟上動作，要能正確地追焦、平移和傾斜拍攝，同時又要維持構圖的品質。因此，有一支好用的腳架並且充分熟悉器材的使用都是拍攝成功的關鍵。

拍攝位置
最好的拍攝位置也可以在遠離主角的地方，無線對講機在這種時候就是讓你們保持聯繫的好東西，此時你幾乎沒有機會重拍畫面，最好是在攝影機就緒之後再讓主角開始動作。而要讓這一切看起來自然流暢，則需要充分的事前組織策劃。

音樂錄影帶

這個類型的影片基本上沒規則，因此對任何導演來說都是實驗創意的絕佳媒材，而且有無數的樂團和表演者，都會需要宣傳自己的歌曲。

作業

目標：
在有限的預算下，於一天之內拍出一支三分半鐘的宣傳影片。

製作團隊：
導演
攝影指導
助理導演
攝影助理／調焦員
燈光師
特效化妝師
製作助理

器材：
數位單眼相機或數位攝影機
各種燈具
能讓嘴型同步的鎖定重播設備

拍攝場景：
棚景和外景

各種好處和免費的東西：
盡量找吧！越多越好！

在各式各樣的音樂錄影帶種類當中，你可能會製作那種預算比多數獨立電影還高的案子；但是最有可能碰到的是另一個極端，幾乎沒什麼預算的拍攝專題。

音樂錄影帶在創作上的自由，指的是市場上尋找藝人的導演其實就和需要導演的音樂工作者一樣多，因此如果你想踏進這個領域，不妨先迎合一下這個市場。最好的辦法就是從自己開始。你自己喜歡那種音樂類型？你自己喜歡或想拍攝什麼風格或類別？你喜歡的音樂和影片類型兩者之間是否能相輔相成？

盡可能多去觀賞在地樂團的表演，和團員或樂團經理們聊聊，了解他們的夢想和未來的計畫，然後讓他們知道你是個製片，正在尋找樂團作為拍攝對象，不過不要急著全盤托出你的計畫，要仔細選擇一個你真的想拍攝的藝人或樂團，而且他們的音樂和表演也是你喜歡的類型。

如果你找到一個已經有唱片約，或者你認為極具潛力值得簽約的樂團，那麼他們就會需要一支宣傳影片。通常一個樂團在被唱片公司簽下來之前，都應該要有一套完整的宣傳作品，例如一首錄好的單曲或一整張唱片，而且至少要有一支影片。如果你提出讓對方分期付款的條件，加上適當的交涉手腕，你應該可以談到一筆不錯的生意。很多樂團都不知道，拍攝音樂錄影帶的費用昂貴，其實都來自版稅的預付款或使用費，而且唱片公司都不願意承擔這些成本，這個資訊應該對你談成生意也有幫助。如果你能提供一份經過仔細規劃預算的企劃書，並讓對方了解他們能夠自己負擔拍攝影片的費用，而唱片公司其實只會借錢給他們拍片的話，你應該很快就能得到對方的信任。之後就看你要不要接下這個案子。

要拍什麼

一支音樂錄影帶裡應該包括哪些東西，你都應該先和客戶討論。你可以告訴對方你的一些基本想法，而不要等他們自己想，這樣對你來說會比較輕鬆。你所拍攝的每一

化妝
在音樂錄影帶的拍攝工作中，特效化妝師是一個經常被忽略的角色，然而，他們卻是團隊中的靈魂人物，尤其在拍攝特寫鏡頭或特效化妝的時候更能凸顯其重要性。

創造氣氛
利用煙霧製造機讓場景更有氣氛。

彩排
彩排至關重要，可以替你省下許多後續工作的時間和金錢，特別是如果你的影片需要拍攝特技或格鬥畫面時，預先演練更是重要。歌手在後製的階段會跟著影片的嘴型同步配唱，但是在拍攝當下不需要現場錄音。

支影片都非常重要，都會是你作品集的一部分，而且你的下一個案子可能就靠它了。

依據歌曲的內容或者這首歌所引發的情緒創作一個故事，通常會是拍攝音樂錄影帶的好辦法。然而，作品過於藝術性或太抽象可能會造成反效果。這部影片的目的不只是要宣傳這個樂團或藝人，同時也要宣傳這首歌，因此他們都應該在影片中亮個相比較好。話說回來，最好也不要直接拍攝表演內容，即使有些唱片公司在宣傳新人的時候喜歡這種方式，一直重複看同樣的畫面總難免有些無趣。當然，這樣直接拍攝表演又快又簡單，而且說到底，這部影片的重點還是在表現藝人的形象和行銷上。

音樂DVD的出現，為拍攝音樂錄影帶的創作者開啟了一個嶄新的視野。以前都發行單曲的時候才拍攝音樂錄影帶，但是現在有了DVD，整張專輯都可以用視覺來呈現。而且現在幾乎所有的音樂錄影帶都是在小螢幕上面播放，你就可以用任何一種工具，而不必一定要用35釐米的影片來拍攝。多數半專業或專業的數位攝影機拍攝音樂錄影帶都綽綽有餘，但是新上市的高畫質數位攝影機還是最好的選擇。如果進行的是極低預算的專案，一般的數位攝影機就會是你唯一的選擇，不過只要有正確的光，而且找對了攝影師，拍出來的結果一樣可以完美地符合需求。

不要用太花俏而且俗氣的特效，一般的觀眾或許會感到印象深刻，但其他的導演很快就會發現你是用外掛軟體做的，不用一些傳統的動畫，說不定會更吸引人。

無論你構想和拍攝的東西是什麼，其實都必須配合歌曲本身，不只是氣質要配合，拍子的速度也必須搭配得當。在你執行的每一個拍攝專題中，你都應該投注大量心力在影片的節奏上，尤其在剪輯的階段更要注意，因為節奏感正是一支音樂錄影帶背後的驅動力量。

正式開拍前再次確認
一個好的團隊在拍攝時的價值是無法衡量的，而有經驗的工作人員就會確認所有細節，讓拍攝能順利進行。在這個例子中，助理導演和攝影助理會在拍攝前再次確認器材的狀況。

下雨暫停拍攝
在屋頂拍攝可以俯瞰整個城市，然後遇到下雨和強風耽誤了進度。但是時間有限，器材也是借來的，而且工作人員又都是「自願」的，因此我們只好繼續拍攝下去。

然後再多彩排幾次
多數樂手在觀眾和鏡頭面前都是充滿自信的表演者，因此在這種以表演為主的影片中，他們不太需要什麼指導，但是開拍前還是需要正式彩排。

參考資訊
- MTV音樂台或其他音樂頻道
- 棕櫚電影公司（Palm Pictures）出品的導演專輯系列DVD─這是一套專門收集過去十年最好的音樂錄影帶導演作品的系列。
- www.shootingpeople.org ─ 線上的導演和製片社群網絡
- www.musicvideoinsider.com ─ 給音樂錄影帶導演的電子雜誌和線上社群
- www.mvwire.com ─ 音樂錄影帶相關產業的線上資源，包括最新動態、訪談和教學等內容

四十八小時的拍攝計畫

對新手而言，最大的困難其實就是真正開始拍攝。總是會遇到一些事情讓拍攝工作無法進行──沒有劇本、沒有攝影機、沒有演員、沒有想法或沒有時間。這個四十八小時拍攝計畫的設計，就是要讓各位沒有藉口，一定要動手去拍片。

目標 >>
■ 接受這個挑戰
■ 團隊合作
■ 妥善規劃時間

作業

目標：
在四十八小時之內，用數位攝影創作一部五分鐘的影片，而且在計時開始之前完全不知道要拍攝的影片類型和名稱。

製作團隊：
導演
攝影師
錄音師
化妝師

器材：
數位攝影機
麥克風
攝影機
可用來支撐攝影機的腳架
道具

四十八小時拍攝計畫就是要在四十八小時之內，用迷你數位攝影機完成一部五分鐘的影片。雖然這個計畫本身是個挑戰，但是還有一個額外條件讓這個計畫變得更有趣，那就是這個挑戰是無法事先規劃的，因為影片的名稱和類型都是在計時開始之後才會拿到。一般說來，進行這個挑戰最簡單的方法，就是參賽者任選一頂帽子，裡面會有指定的影片類型和題目，然後就各自散開去拍片；若要稍微複雜一點，或想要避免任何能夠事先準備的可能，只要在指令中額外加入一些規定，例如影片中一定要有某樣東西，一定要拍攝某個地點或指定某些台詞都可以。

另一種比賽方式的變化是讓每一隊創作一套屬於自己的拍攝計畫，包括音效、照片、勘景和道具，然後將各隊的拍攝計畫放在一起，再隨機分配給各隊。其他的挑戰條件還可以包括限制隊員人數、規定最低的演員人數，以及規定最終成品的影片長度。利用這種影片長度不可「小於／大於」的時間限制，可以讓比賽更公平一點。

做好準備

這種活動沒有什麼保證成功的準備工作，因為比賽當下的條件都會根據每個比賽的情況而有不同，但是你還是可以作一點準備讓拍攝工作能進行得比較順利，而且只要有準備，總是對你的團隊有好處。

在四十八小時之內，從無到有拍出一部短片會讓人精神非常緊繃，不停動腦的創意過程和缺乏睡眠的結果，可能會造成難以預料的情況，因此，最重要的事情就是這個團隊要有一個明確的領導者（不一定要是導演本人）。招募團隊成員大致上有兩種方法。一種是找來一批彼此都不認識的專業人才或非常有經驗的專家老手，只需要做好自己分配到的工作就好。但是要找到這樣一個團隊，還要說服他們參加這種看起來很蠢的拍攝計畫，而導演還是個新手，實在不是一件容易的事。

另外一個方法是找來自己的朋友組成一個團隊，特別是那些你曾經患難與共的朋友，如果是這種情況，就放手去做，玩個痛快吧。作為團隊的領導者，你可能會決定要自己承擔團隊中許多負責技術和創意的角色（導演、攝影和剪輯），然後讓你的朋友們去當演員、去拿麥克風和煮咖啡。

無論這個挑戰的過程多有創意，接下來要做的事就和

是否準備妥當
在《束手就擒》這部影片中，有幾個在公園的場景是用「手持」的方式拍攝，用來表現戰場紀錄片的感覺，尤其是這些男生在樹林裡彼此追逐的時候。

觀念溝通
在第五場戲（詳見下頁）的遊戲中，大部分的演出都是演員即興表現的，但是為了要讓導演自己知道拿著攝影機要怎麼拍，就要先和這些年輕演員們討論一下他們的想法。

腳本頁範例
在這個簡單的故事主軸中，所有的鏡頭用一頁腳本就可以說明。而拍攝《束手就擒》這部影片的過程請見前頁。

所有的短片拍攝計畫完全一樣，只是全部都濃縮在一個週末內要完成。前製作業會非常冗長。包括創作一個符合指定影片類型和片名的故事和道具等，非常耗時費力，需要眾人腦力激盪，以及廣納各方意見的開放心胸。如果有哪個類型的影片是你的團隊最不想要的，很有可能你們就會剛好拿到那種類型，但是無論你的道具、場景和演員等條件有多少限制，或者這些限制來自主辦單位的規定或是你的團隊本身的問題，故事就是要在這些限制下創作出來。

開始拍攝

一旦你的故事成形，最好儘快開始拍攝。由於沒什麼時間彩排，所以最好馬上開拍。如果你能弄到兩台攝影機更好，拍下所有彩排的過程，並且如實好好拍日誌，在剪輯的時候就能更容易找到最好的畫面。拍得越多，你能選擇的鏡頭就越好。

拍完需要的所有鏡頭，但請不要花太多時間在上面，因為你至少需要十二個小時剪輯影片和配音。以及需要預留一點時間來應付意外事件，例如器材故障之類的。

為影片加上配樂

儘快把毛片剪出來，讓作曲人有時間創作配樂。音樂人都會有一個屬於自己的樂曲主題資料庫—裡面都是他們平常零星的創作，但並未完成，所以只要最後版本的影片剪輯完成，配樂就可以放進去。

當你的影片剪輯完成，而且配樂也都混音並同步完成，剩下的就是將影片從你的電腦中轉存到指定的裝置並繳回一開始出發的地方。

完成一個這種四十八小時拍攝計畫的挑戰，可能會對你將來拍電影的方式產生深遠的影響。看著你的團隊為一個二十秒的鏡頭苦惱焦慮好幾個小時，其實也很折磨人。如果你拍攝的領域裡沒人辦這種四十八小時挑戰賽，你也可以自己來，或者找朋友一起參加。

《束手就擒》

場景一、白天 ─ 內景： 郊區的家
艾力克斯準備要去上學。我們看著他背著裝滿的背包消失在前門。他的母親從樓梯上走下來，看到他英語課的資料夾掉在地上，於是對著關起的門大叫。她撿起資料夾然後把門打開。

場景二、白天 ─ 外景： 郊區的街道
艾力克斯的母親站在街上，在他背後叫他，要給他資料夾。艾力克斯跑回來，親了一下他的母親，然後再往街尾跑去，消失在轉角處。

場景三、白天 ─ 外景： 另外一條郊區的街道（連續鏡頭）
艾力克斯把資料夾丟進灌木叢底下看不見的地方，然後繼續往前走。

場景四、白天 ─ 外景： 校門外（連續鏡頭）
艾力克斯跑過校門口，遇到在那裏等他的朋友大衛。

場景五、白天 ─ 外景： 林木茂密的公園
這些男孩們從背包中拿出迷彩夾克、巴拉克拉瓦帽和玩具槍。他們把學校制服換成軍服。大衛對著一棵樹自己開始數著數字，同時艾力克斯跑進森林裡。大衛追著他。這兩個男孩玩你追我跑的遊戲玩了一整天，直到他們其中一人終於「死掉」為止。

場景六、白天 ─ 外景： 郊區的家
艾力克斯回到家，他的母親正好拿垃圾出去丟。他玩得太累了，沒有力氣好好跟母親打招呼。正當他走向大門的時候，他的母親本能地從他的頭髮中拿起某個東西，他的母親看著這個東西，然後才逐漸回過神來，恍然大悟，同時艾力克斯走進屋子裡。

淡出
工作人員及感謝名單

參考資訊

• www.dvmission.ning.com ─ 英國和歐洲的電影拍攝挑戰網站
• www.48hourfilm.com ─ 全美電影拍攝挑戰的網站
• www.seventhsanctum.com ─ 會產生影片類型和片名的網站

一鏡式微電影

一鏡式微電影（one-piece）源起於日本，是一種新的短片拍攝方式，特色是用一個鏡頭講完一個故事。

一九九零年代，日本有一小群製片和演員開始用消費級的攝影機，即興創作一些短篇故事來拍攝短片。通常會先設定好這個故事大致的內容，而且演員們也對故事有一點基本概念。多數的一鏡式以他們喜歡用幽默和諷刺的方式來呈現，但是影片的內容和執行方式則都交由製片來決定。

現場拍攝前準備
多花點時間在現場仔細找位置架好攝影機非常重要，因為你架好之後就不能再動它，拍攝時也不能調整焦距。

規則

1. 攝影機必須完全固定不可移動—不可平移、傾斜或用任何方式手持拍攝。因此仔細挑選一個攝影機拍攝的位置至關重要。
2. 每一部影片都只有一個未經剪輯的鏡頭。這是一個一鏡到底的敘事方式，因此也不用留下一堆重複拍攝的鏡頭，如果拍攝的過程中出了什麼差錯，那就再拍一次把新的鏡頭蓋過去就好。
3. 拍攝當中不能用道具和特殊的燈光。試著不要帶任何不屬於拍攝現場的東西去拍攝，要挑戰自己，善用現場就有的東西來創作。
4. 不可後製。這種拍攝方式不需要加入音樂或特效，因為你要讓故事自己說話。
5. 這種一鏡式微的影片不可超過兩分鐘。

刻劃入裡的表演
在不能使用道具、特效或花俏的剪輯技巧的情況下，你必須完全依賴演員的基本底子和故事的精采程度來吸引觀眾。

 目標 >>
- 拍攝一個一鏡試的故事
- 創作一個故事概念
- 選擇拍攝場景
- 規劃拍攝過程

作業

目標：
創作一個只有演員，其他什麼都沒有的影片。

製作團隊：
導演
攝影師
錄音師

器材：
數位攝影機
攝影機專用腳架

做好事前規劃，但保留彈性
你只有兩分鐘的時間說完故事，因此完善的規劃是成功的關鍵。然而，讓你的演員依照故事的主軸適度地即興演出，可以將電影帶到另一個更有趣的境界。

拍攝訪談影片

拍攝一段像紀錄片的訪談影片，長度兩分鐘，也是練習基本打光和攝影機操作技術基礎最好的方法。

目標 >>
- 對受訪者打光
- 學習用攝影機框取畫面
- 了解拍攝成功訪談影片的各個步驟

獲得回應
盡量在一個受訪者覺得輕鬆舒適的環境中進行訪談，當他們感到更放鬆的時候，也會比較容易坦承回答。

目標

　　拍攝一部長兩分鐘、坐著訪談的影片，訪談對象或主題都由你自己選擇。請參考專題二有關發想故事的部分（詳見第146頁）。盡量透過你的訪談發掘出受訪者或受訪主題最真實的本質或認同。

挑戰

　　用一系列有趣的多機剪輯（B-roll鏡頭）交錯剪輯在訪談中，讓你的訪談能夠訴說受訪者或訪談主題的故事，或者發掘他們的事實和真相。

規則

　　你的訪談必須以實事求是為基礎。框取畫面的方式必須是仔細斟酌後的結果，而且必須確實對焦、適度地打光和曝光。訪談時間也不應該超過兩分鐘。

訪談

　　訪談的目的，是要讓受訪者能夠在接受訪談者的問題之後，勾起回憶和情緒，然後讓他們開始反思自身，從而突破某個自我理解的關鍵點，使談話能在不需要提問的情況下持續下去。

要達到這個目標，你可以考慮以下的方法：
- 事先告訴受訪者你只會問那些在他們生命中最關鍵的某個事件。
- 進行預訪，如此一來你就會發現哪些事情特別關鍵，以及牽涉到哪些人事物。
- 專注在受訪者的回應上，然後試著找出沒有明白說出的議題，但是要記得，在正式錄影的訪談開始之前，不要問任何太深入的問題。

讓你的受訪者放鬆，以進入訪談狀態

　　如果你的受訪者會緊張，你可以做一些事讓氣氛變得更平靜一點。

　　如果他的談話離題了，或者你想知道進一步的資訊的時候，可能會打斷他的談話。你可能需要在他的回答中複述一次問題，但是你可以晚點再把提句的部份剪掉。

進行訪談

　　盡量在受訪者自己熟悉的環境中進行訪談，例如他工作的地方、廚房、書房，或任何適合的地方。盡量讓訪談的情境去引導受訪者，並考慮帶受訪者去拜訪那些能夠激發他們情緒的事發地點。

　　在結束訪談之前，記得預留再次拜訪的機會，以免你後來才發現遺漏了什麼關鍵的資訊需要補充。

街頭訪談

「街頭訪談」就是拍攝在路上隨機找受訪者接受訪談的影片。進行街頭訪談的時候，記得不要太嚴肅，而且要仔細聽受訪者回應的弦外之音。

控制訪談的環境

在使用某個地方進行訪談之前，你一定要確保能夠完全掌控這個環境。電源、聲音和可以上鎖的門都是非常重要的考量。

在訪談的最後，記得看一下整段影片，並確定以下幾件事：

· 影片中受訪者是在放鬆的情況下談笑自若完成訪談的。

· 受訪者提供了與訪談主題有關的事時佐證。

· 受訪者提供了關於自己的基本資訊。

· 受訪者有表現出情緒—他們對訪談主題的感覺，以及這個主題對他們自己而言的特殊意義。

· 受訪者有談到他們自己的改變和成長。

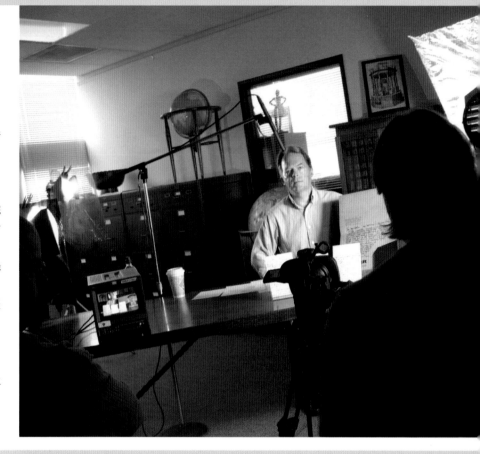

作業

目標：
依照專案二（詳見第146頁）的標準，拍攝一部長兩分鐘的訪談影片。

製作團隊：
導演
攝影機
錄音師

器材：
數位單眼相機或數位攝影機
剪輯軟體

讓訪談影片能夠順利拍攝完成的五個步驟：

1.找一個合適的拍攝地點
· 確定附近環境單純，沒有太多令人分心的東西
· 確保拍攝地點安靜
· 如果拍攝地點在建築物裡面，必須先獲得拍攝許可，並要求一間專用的房間。

2.拍攝訪談
· 拍攝一個廣角的遠景鏡頭作為開場。
· 先拍受訪者。
· 受訪者回答之後，重新框取一個視覺上看起來更有趣的訪談畫面。
· 如果情況許可，讓訪談坐著進行。
· 讓訪談保持簡短扼要。
· 如果不需要複述問題，就讓受訪者調整一下回答的內容，將問題包含進去。

3.複述問題的拍攝
· 拍攝那些你覺得受訪者回答得最好的問題。
· 受訪者離開了之後，將畫面框住訪談者，讓鏡頭看起來像是看著受訪者離開的樣子。
· 訪談者也要對問題做出回應。

4.利用多機剪輯
· 多機畫面的用途是加強並潤飾你要說的故事。
· 整段影片中間隨時可切換到受訪者回答的精華片段。
· 多機畫面一般都會另外找地方拍攝。

5.收集庫存影片
· 庫存影片是以前錄製的各種素材。
· 也被稱作檔案影片、基礎影片或資料庫影片
· 這些影片是從各種不同資源收集而來，例如製作公司和電視台等地方。

・受訪者解釋了他們如何首次面對某些關鍵問題，或者這些問題所帶來的意義。

・受訪者的回答不需要進一步的問題或說明就能了解其含意。

・整個訪談的內容就像一個結構完整的故事一樣，有開頭、主要內容和結尾。

・訪談的精采高潮出現在適當的時刻。

・訪談中沒有任何一處訪談者和受訪者同時說話。

・聲音的品質非常清晰，而且聽起來訪談者和受訪者之間・的關係很親近。

・影片具有極強的視覺衝擊力。

雙方觀點交鋒的訪談

首先，找到兩個受訪者並進行預訪，這個時候要小心不要引導對方的談話方向，然後挑選一個他們生活中都曾經歷或熟悉的事件，他們兩人對這件事的感想有很大的不同，而且這個事件有留下照片、電影或錄影畫面，

或其他可以讓他們專注在事件經過的紀錄。事先注意一下他們的旁跳鏡頭中可能會提到的事，你就能在輔助的視覺資料出現的時候，適度地引導訪談主題。目標是拍攝一段十分鐘彼此交鋒的影片。你應該做到以下幾點：

盡一切努力讓他們的對談能夠自然地進行。

確定那些你知道本來就有的差異，例如情緒和不同觀點的火花能夠精采地迸發，如果沒有，隨時準備好介入刺激一下。

讓他們彼此對談，而不是對著鏡頭說話。安排一些場景讓畫面看起來緊湊又有趣，而且受訪者也比較不會亂跑，以免攝影機必須很彆扭地移動位置。用單一角度的攝影機拍攝，或者乾脆多機拍攝。利用變焦功能拍攝不同大小的受訪者畫面。確保鏡頭依循著畫面中人物的心理狀態。大量拍攝每個受訪者做出回應對方的鏡頭。

四種提問技巧：

1.封閉式問題：

這種問題都有明確的答案，通常是像「是」或「否」這類。這種問題很適合用在訪談那些因為法律身分問題而無法回答太多細節的受訪者。

2.開放式問題：

這是一種促進對話，給受訪者較廣的談話範圍以鼓勵其侃侃而談的提問方式。可以試著用五個「W」的提問方式：誰（who）、什麼（what）、哪裡（where）、何時（when），以及為什麼（why）。這種提問方式較能引發受訪者回答的動機。

3.反思性訪談：

這也是一種鼓勵對話的提問方式，並且讓訪談者和受訪者能夠彼此回應對方的意見。如果要使用這種方法，你事前必須功課，也就是你要下功夫研究受訪者和他們的人生。

4.導引式訪談：

引導受訪者去說出你想要的答案。這種類型的訪談通常都是經過充分演練和計畫所呈現的結果。如果你需要傳達一個清楚而且正確無誤的訊息時，就必須這樣做。這種技巧經常用在「號召行動」的紀錄片中，這種影片都會希望觀眾對某個主題或議題「拿起武器」或企求觀眾看完之後有所行動。

7

這本書一直看到現在，你應該有很多事情需要思考。拍
電影是一個漫長又艱鉅的過程，充滿著各種酸甜苦辣。
本書最後這部分將會提供你關於許多有用資源的訊息—
特別是在電影這個行業，你該如何在這一行生存下來的
方法。

THE INDUSTRY

如果你現在正在或已經對拍電影這件事無法自拔，這本書就有可能很成為你的即時資源導覽手冊。直接進入業界工作，是一個讓你持續不斷學習如何拍電影的好方法。無論是大製作還是小成本，你都能透過觀摩別人拍片讓自己在既有的基礎上更加精進，學到新的東西，這就是電影這個行業的迷人之處。在這個行業裡，有各式各樣不同的工作，都會讓你不斷面臨挑戰，然後再感受到自己的成長，如果退居一步，不要做製片或導演這種需要承擔重責大任的角色，而改當工作人員，那才是真正令人愉快的事，而且還可以讓你對製片這個角色產生一些新的想法。能夠學到一些新奇獨特的説故事方法是這個過程中最重要的事，而藉由不同的工作擴展自己的視野，更有助於讓我們成為更好的説書人。

電影這一行

A.M.P.A.S.

在電影圈工作

不像表面上聽起來那麼簡單。電影圈是最難入行，也是最難謀生，但報酬也最高的產業。

許多電影圈的同行們都會利用工作的空檔做自己的拍攝專題，例如參加在地的社區活動並拍攝短片和電影。這是一種讓創意得以自由發揮的創作出口，而對於像你這樣想要在大製作的電影或節目中開展事業的人來說，這種在地的拍攝專題也是你可以起步的地方。盡量騰出時間讓自己去參加一些在地的電影社群團體，那是一個你可以和較資深的同行們相互支援並建立網絡的地方，而他們就是將來可以帶你入行的人。

這一行的期望

以下三個簡單的重點是你必須深思並銘記在心的。

一、認真投入

認真投入是在這個行業成功的一切基礎，這也是書上和學校或任何人都不能教你的事。無論你面對這個行業對你的期望時，決定要投入到什麼程度，你都必須在內心深處對自己絕對誠實。因此，你要問問自己：

我能夠接受別人的指教嗎？每個人都想當導演，但是這個行業需要的是能夠受教的人，而這才是你能學著做一個好導演的方式。

當別人在對我說話時我會搶著說話嗎？在你還是菜鳥的時候，沒有自己的主張或討論的空間，人家叫你做什麼照做就對了。

即使在累到快要崩潰、只想逃離現場躲回家睡覺的情況下，我還能保持完美的專業態度嗎？有時候你就是必須以各種方式提起精神，繼續再做幾分鐘、幾小時或甚至幾天的時間。

二、永遠保持學習的態度

當你覺得讀過一些書、在學校學過一些東西，而且實際拍過一些短片就夠了，你就會感受到這句話的意義。這並不是說你要接受更多的正規教育，不只是學校和書本上教的那些──而是要在「好學生的聰明」和「了解人情世故

的聰明」之間取得平衡。

如果你只有「好學生的聰明」，就會造成想法太死板的問題。每個人都有一套自己做事的方法，你要不要照著別人的方法和意思去做，完全由你自己決定。舉例來說，如果你在皮克斯找到工作，皮克斯用的都是擁有獨家專利的軟體，你一定要去適應這些軟體而且趕快上手。這就是保持學習態度的核心關鍵。

三、要有代表作品

這個行業不想要看什麼都有的作品集，他們想要的是你為了符合市場的需求所設計出來的作品。業界人士沒有時間去看那些無關緊要的作品，你必須自己去找出他們想要的以及他們所能提供的工作。動畫公司就是一個很好的例子。他們要看的就是一段長三十秒、製作完整的跳跳球動畫，就只有這樣，不要別的，這就是他們判斷你是否具備適當工作能力的標準。要記住無論你面對的是誰，你都要確定你符合他們的標準。

在電影圈工作的現實面

你必須非常清楚你現在想要做什麼，而不是十年之後要做什麼。當然有一個長期的生涯規劃是好事，但是以目前來說，先找到工作比較重要，無論這個工作是什麼，都應該是你目前的重心。這一行有許多人的第一個工作都不是他們自己選擇的職務，但是多數人到最後還是做著自己想做的事。

你必須搞清楚究竟誰才是老闆。培養人脈雖然有不同的方式，簡而言之就是在對的時間出現在對的地方而已。沒有人能用水晶球預知什麼是正確的時間或者哪裡是正確的地點。參加在地的電影社群團體，這些通常都是非營利性的團體，業界人士很喜歡在這種地方出沒，因為在這裡他們可以依自己想要的方式拍片，因此這些地方看盡了無數獨立製作的短片從無到有的誕生過程。你可以自願加入製

想辦法讓自己有用處
在電影和電視相關行業工作其實很不簡單，但是具備足夠的基本常識可以讓你避免犯錯，免得毀了你的正面形象。記得要一直找事情來做，但是也要知道什麼時候要做？為什麼要做？

作團隊，並藉此學到實務經驗，以及認識業界專業人士。

出席離你較近的相關會議和影展。如果你真的有心要進入這一行，這就是個絕佳的機會讓你可以介紹自己並結識在地的業界人士。

工會

幾乎所有電影和電視製作公司的商業行為，都必須依循與工會集體談判之後的協議。即使是低成本的製作公司（五百萬英鎊以下）也都必須與工會簽訂特殊協定之後，電影才能上線。

選擇一個對你是最有利的工會加入成為會員。理由非常簡單：你以後自己拍片的時候，將會用上在工會裡學到的知識和經驗。加入工會也會對你的收入有點幫助，同時也能幫助你在這一行站穩腳步。

不過，在加入之前自己還是要做點功課。每個工會對於會員資格都有一些特殊要求，申請加入的過程中，有很多是你必須完成的特殊任務和項目，而這些複雜申請過程的目的，就是為了要吸收那些想要認真投入這個極度辛苦的行業的成員。那些熱情或投入的程度不夠的人，將永遠無法堅持下去。

每個國家和每個行業都有許多不同的工會。英國廣播、娛樂、電影藝術與劇場工會這是一個給業界人士參加的獨立工會。每個新會員都會被分配到一個分會，分配的標準包括依照雇主、工作場所、地區、行業團體或專門技術團體而有不同。詳細資訊請見：www.bectu.org.uk

以下是演藝娛樂相關產業比較具有代表性的幾個工會：

全美導演公會（DGA）

這個工會其實是一個製作管理的團隊，包含許多不同職業的成員。幾乎可以肯定的是，從這個團體的名字來看，這顯然不會是一個很有「創造力」的團隊。製作管理的創造力應該是表現在其他方面，但是說真的，如果沒有一個堅強的管理團隊，片子是不可能開拍的。這種工作是這一行最吃力不討好的部份，但總得有人去做。

加拿大導演公會（DGC）

這是一個代表所有非技術人員的工會，包括導演、製片、部門經理、助理導演、受訓助理導演、場地管理、

讓你的電影被看見的十大黃金法則

1. 一個好劇本。
2. 一個真的非常好的劇本。
3. 用你能找到最好的器材拍攝。
4. 將你的才華發揮到極致。
5. 電影的音效必須完美。
6. 影片的格式要能夠在電影院裡播映。
7. 如果報名參加影展，一定要遵守所有報名規定事項。
8. 盡量去認識業界人士，並培養自己的人脈。
9. 要有熱情更要有熱忱，但是臉皮也要夠厚。
10. 確定你的劇本是最棒的。

參考資訊

· 《打游擊製作人的電影製作藍圖》，克里斯·瓊斯著。（連續體國際出版集團出版，2003年）

· 《用最低預算拍片：雨舞製作人的實驗教學》，艾略特·葛洛夫著（焦點出版，2004年）

· 《拍出自己的電影》，洛依德·考夫曼著（洛杉磯週報圖書公司出版，2003年）

· 《一個人的反叛》，羅伯特·羅德里蓋茲著（飛羽圖書出版，1996年）

· 《電影製作》，雪梨·露梅特著（經典出版，重印版，1996年）

· 《分鏡教學：電影製作實務導引》，約翰·坎汀與蘇珊·霍華德著（匹茲堡製片出版，第三版，2000年）

助理場地管理、受訓助理場地管理，以及製作助理（在這一行最低階的入門職位）。

每個工會的主要功能都是為了讓會員們能夠擁有公平合理的工作條件以及薪資水準。每個工會對於會員資格各有不同的要求，亦有其獨特的運作模式，我們在此暫且以全美導演公會為例，看看一個會員超過一萬人的工會是如何運作的。

要獲得導演公會的會員資格，你一定要先在這個公會所代表的職業類別中有過工作經驗，而且你的專業地位和能力還必須獲得公會資深會員的認可才行。

導演公會還規劃了許可計畫，作為申請加入公會的輔助。這個計畫能夠讓你以製作助理的身分申請會員資格時，幫助你獲得必要的經驗和聯絡對象。

你第一次和公會接觸的時候可能會覺得他們好像很沒人情味，但是你要知道，你面對的是一個極度忙碌的單位，工作人員不會有太多時間處理你一個人的事。你可以從公會那裏拿到一份製作清單，清單上列舉了正在進行以及還在洽談階段的拍攝計畫，而你應該仔細看那些還沒開拍就好，因為這些拍攝計畫都還在找人加入製作團隊。

用傳統信件、電子郵件或親自跑一趟，將你的履歷和求職信交給場地管理（LM）或助理場地管理（ALM），如果你有在辦公室工作的經驗，而且對於在製作公司上班有興趣，你也可以用郵寄、電子郵件或親自將你的履歷送到製片統籌（PC）手上，最好不要直接打電話到製作公司去。

加入導演公會的其中一個必要條件是工作經驗要有九十天以上，在每個工作開始之前，你都必須向工會遞交報告，報告中必須要有你的名字、你的登記編號和編號的有效日期、你工作的節目名稱，以及工作的日期。

電影製作團隊中的每個職位都會需要某種程度的毅力、溝通技巧和全心投入等綜合條件，沒有什麼輕鬆的工作。

舉例來說，有時候你會必須在沒有遮蔽的戶外環境中，工作十五個小時或甚至更久，你就要確定你準備了足夠的衣物、雨具等用品，還要確定你的衣服不是亮面或反光材質，否則在現場反光的話就很有可能會被鏡頭拍到。

務必將安全問題和良好的溝通這兩件事隨時放在心上，隨時注意可能發生的安全問題，並立即回報給你的部門主管。如果製作公司決定將你從製作助理的位子往上升，你就有責任告知公司你尚未取得公會的會員資格，而且在開始工作之前，還必須先取得一份由導演公會簽署核可的許可證影本。

邁拍攝劇情片之路

在你拍了一兩部甚至更多短片，而且逐漸開始獲得你預期的名聲之後，你或許就會想試試看更高水準的拍攝專題—拍一部劇情片。雖然原則都是一樣的，或至少技術上來說是如此，但是拍攝劇情片的工作範圍包山包海，需要不同的方法。

故事

一部短片就像一個短篇故事，是一系列事件所構成的大故事中的一個小插曲。但是劇情片需要更多闡述故事的空間，角色也需要完整的發展，角色間的關係和劇情設定也需要時間架構起來。對許多製片來說，劇情片是一種非常自然的電影形式，也是他們最習慣拍攝的電影，而其他人則醉心於短片的形式。如果你覺得短片的限制太多，那麼你就應該試試看完整的劇情片，只是在你開始進行與電影製作有關的任何事項之前，你一定要確定你有一部好劇本。

拍攝

拍攝劇情片和短片之間有一個巨大的差異，就是電影製作所需要的時間不同，因此製作成本和投入程度也有所不同。無論你拍攝十分鐘的電影需要多久時間，拍一部劇情片至少會需要九倍的時間，但是實際上一定會更長─取決於你劇本的內容。

電影製作時間的長短，還有很大一部分取決於招募所有演員和製作團隊，也就是將這些人在同一個時間，集合在同一個地方所需要的整合聯繫能力，而且還要看這個地方（拍攝場地）和這些人是否在同一天都有空。這些前製作業才是真正最花時間的過程，這也是為什麼你在拍第一部短片的時候，就一定要將所有的工作方式做到正確。如果你連拍短片的組織工作都做不好，到時候要拍大製作的電影，你排練的時間需要更長，要拍的鏡頭和要記的台詞也更多，你就不可能有機會能參與。

拍劇情片的時候，除非你想要設計更複雜的燈光或佈景，否則每個場景拍攝的時間應該和拍攝短片差不多。如果是用數位影像拍攝，你或許會想要多拍一點，不過這也會拖延到你的拍攝進度。然而最耗時的工作應該還是後製，你有好幾個小時的影片要剪，而且要把一個很長的故事濃縮得很精簡，過程中每個部分都可能會耗費比你預想中更長的時間。

預算

如果你沒有拿到經費贊助，拍攝工作當然就會難上加難。畢竟如果沒有錢，要讓人犧牲一兩個週末來幫忙也許不難，但是要說服他們幫忙拍完整個劇情長片，那就完全是另一回事。許多低成本製作的片子就常為了這個問題掙扎甚至造成拍攝計畫胎死腹中。如果你真的必須仰賴大家無償幫忙，你就要盡可能讓拍攝計畫和完成日期保持一點彈性，而且什麼事都盡量自己來比較好。

在理想的情況下，你拍過的短片應該要能幫你吸引一些經費或贊助。如果你經費充裕的話，千萬不要落入盲目採購器材設備的陷阱，卻忽略了演員卡司和工作人員的開銷，因為是這些人努力工作的成果而不是攝影機造就了你的電影。將這件事銘記在心，他們就會回報以忠誠，讓你獲得出乎意料的成果。

無論你想拍什麼樣的電影─短片、劇情片、電視劇或紀錄片─去做就對了。如果你不知道從何開始，試著利用第142至第155頁的各種拍攝專題去激發你的想像力吧。

各種國際藝術獎助

- 澳洲電影委員會：
 www.afc.gov.au/funding
- 英國文化協會：
 www.britishcouncil.org/arts-film.htm
- 加拿大藝術委員會：
 www.canadacouncil.ca/mediaarts
- 電影藝術基金會：
 www.filmarts.org/grants
- 全球電影倡議網：
 www.globalfilm.org（僅限劇情片）
- 曼尼托巴藝術委員會：
 www.artscouncil.mb.ca/english/vis_grantind.html
- 勇氣電影網：
 www.moxie-films.com
- 美國國家藝術基金會：
 www.nea.gov
- 葛蕾絲王妃獎：
 www.pgfusa.com/grants-program/overview
- 羅伊‧W‧狄恩電影及影片獎助金：
 www.fromtheheartproductions.com
- 英國電影委員會：
 www.ukfilmcouncil.org.uk/funding/

搜尋一下你所在地區附近的地方藝術委員會，他們經常會提供對電影和影片拍攝的補助。

一定要看的五十部電影

最佳導演範例

1. 《巨人》
（Giant，1956）

艾德娜·費勃（Edna Ferber）非常善於描寫大家族的興衰故事，其中有許多都設定以美國西部為背景。在《巨人》畢克·班乃狄克（洛·赫遜飾演）是德州的牧場大亨，娶了來自馬里蘭州，個性活潑的美女萊絲莉（伊莉莎白·泰勒飾演）。畢克的姐姐留下了一筆遺產給之前的長工傑特·林克（詹姆斯·狄恩飾演），林克後來發現了石油而成為巨富，但是他的私生活卻一點也不快樂，只能藉著酗酒來發洩。而隨著畢克和萊絲莉年歲漸長，他們也開始擔心自己過世後會由誰來繼承這個農場的問題。

在超過三個小時的電影中，《巨人》不但如片名一般偉大，就連演員的表演也極為傑出，尤其是詹姆斯·狄恩，但是他在拍完他的戲份後不久就因為車禍身亡。導演喬治·史蒂芬斯充分發揮才華拍攝出德州景致的壯闊，而且還在片中用有趣的方式處理了種族和階級差異議題，在當時也是罕見的作法。

2. 《公寓春光》
（The Apartment，1960）

導演比利·懷德受到大衛·連的《相見恨晚》（Brief Encounter）（1945）所啟發，花了十年的時間等官方審查解禁，他才能夠說出這個「第三者」將公寓借給一對外遇情侶的故事。雖然這部電影的主題在當時很敏感，還是贏得五項奧斯卡大獎（包括最佳導演獎），而且至今仍被許多人認為是這個導演的作品中，最後一部真正的「現實主義」作品。

有些批評認為傑克·李蒙飾演的角色CC·巴克斯特很不道德，因為他獲得升遷的是他幫公司主管們欺騙他們的妻子。然而李蒙在這個角色中將人性刻劃得鞭辟入裡，而巴克斯特顯然也不想一直被困在這個自己無法掌控的局面。

雖然《公寓春光》是用幽默的方式呈現，其實也是對社會現狀的嚴肅批判，同時也是對當代美國生活與兩性道德觀念的省思。

3. 《飛越杜鵑窩》
（One Flew Over The Cuckoo's Nest，1975）

根據肯·克西的暢銷小說改編，場景設定在一間州立精神病院，主角藍道·P·麥可莫非（傑克·尼克遜飾演）則是一個反體制又自作聰明的傢伙，被送到這個地方接受矯正治療。在這裡他被有虐待狂傾向的護士拉契特（露易絲·弗萊雪飾演）所嚴密監視，結果沒多久就引發了一場反抗這個護士的暴動。

原作者肯·克西一定沒想過這部電影會成為前無古人的經典之作，《飛越杜鵑窩》以史上第二部獲得五座奧斯卡獎的電影而名留青史。每個獎項都實至名歸，捷克籍導演米洛斯·福曼拍出了一部充滿了古怪角色，令人沉迷其中卻又充滿人性關懷的電影，而且此片也是弗萊徹演員生涯中最突出的代表作。

傑克·尼克遜當然也毫無疑問，用麥克莫非這個雖然被監禁但心靈卻無比自由的角色擄獲了觀眾的心。而他和弗萊雪所飾演的惡劣護士拉契特之間的對手戲，則是這部美國電影的現代經典中最震撼人心的部分。

4. 《越戰獵鹿人》
（The Deer Hunter，1978）

《越戰獵鹿人》是導演麥克·西米諾的第二部作品，這部電影一推出就被公認是大師之作，卻也被認為粗暴地扭曲了歷史。在這兩極的評價之間，票房也非常賣座。

電影從賓州一個以鋼鐵業為主的城鎮開始，三名工廠工人麥可（勞勃·狄尼洛飾演）、史蒂芬（約翰·薩維奇飾演）和尼克（克里斯多福·華肯）被徵召入伍參戰，後來三人都成為戰俘，儘管經過了曲折離奇的遭遇，最後他們還是逃離了痛苦的折磨。

這部片長超過三個小時的電影，讓觀眾看到了演員們精湛的演出和許多張力十足的場景，而穿插期間的，是各種關於社會集體崩解的描寫。在其中每個場景都可以看到勞勃·狄尼洛、克里斯多福·華肯和梅莉·史翠普等人奠定巨星地位的精采演出。

《越戰獵鹿人》也是美國主流電影中，最早開始關注越南議題的電影之一。在贏得奧斯卡最佳影片之前，它讓社會大眾在對越戰的想像中提供了許多難以抹滅的畫面。

5. 《凡夫俗子》
（Ordinary People，1980）

對某些人來說，這部電影是他們忿忿不平的來源，因為這部勞勃·瑞福精雕細琢的導演處女作，竟然打敗了《蠻牛》（Raging Bull）而獲得奧斯卡最佳影片和最佳導演獎。然而，那些不「欣賞」《凡夫俗子》的人，將會錯過一個精采而細緻地表現親密關係的電影。

提摩西·赫頓飾演一名叫做康拉德·傑瑞特的高中生，在某次意外溺水事件之後，他的哥哥不幸喪

生，而他卻存活了下來，從此他就被罪惡感和充滿輕生念頭的憂鬱所籠罩。這一切不但他那冷漠的母親貝絲（瑪麗·泰勒·摩爾飾演）不願意理解，就連個性平易近人的父親凱文（唐納·蘇德蘭飾演）也不知道怎麼跟他談才能讓他釋懷。儘管只有父親的愛能拯救他，但是為了全心關愛這個小兒子，這個父親自己也面臨痛苦的抉擇。

片中幾個主要角色的表現都非常精采，尤其是瑪麗·泰勒·摩爾，而飾演康拉德女友的伊莉莎白·麥戈文更是在這個大銀幕處女作中有亮眼的表現。勞勃·瑞福的電影一直具有深入描述美國文化的獨特風格，而且敘事也都非常優雅，這部代表作也完全表現出他對人性關懷的寬大心胸。

6.《赤焰烽火萬里情》
（Reds，1981）

這部華倫·比提用來向著名記者約翰·里德致敬的電影，也是一窺二十世紀初期美國政治激進左派的有趣觀點。

華倫·比提花了許多年籌備，自己還身兼製作人、導演、編劇和男主角。拍攝這部電影是一個非常大膽的冒險，原因是在一九八一年電影上映的時候，觀眾完全不知道其中主角約翰·里德是何方神聖。因此，在好萊塢的商業規則之下，華倫·比提只能著重在約翰·里德如流星般一閃而逝的記者生涯中最複雜、最狂亂的部份。

電影前半部主要講述的是約翰·里德與女性主義知識分子路易絲·布萊恩（黛安·基頓飾演）之間的婚外情，隨著劇情來到里德前往俄國，這部電影用非常高明的手法描繪了前蘇聯正在醞釀中的世紀革命。

華倫·比提將幾段當時的見證者的訪談，用虛構的方式拼接起來，讓這部電影帶有紀錄片的感覺，而且《赤焰烽火萬里情》也被認為是好萊塢電影中，最能代表二十世紀美國政治和意識型態衝突的作品。

7.《親密關係》
（Terms of Endearment，1983）

這部獲得許多奧斯卡獎的電影，是由詹姆斯·L·布魯克斯親自改編自拉里·麥克默特里的小說，同時還身兼導演的作品，而且一直都是拍攝成功的美國主流催淚電影的示範教科書。

黛博拉·溫姬在片中飾演艾瑪，她的母親奧蘿拉（莎莉·麥克琳飾演）是個佔有慾極強，有時甚至令人感到窒息的人。《親密關係》這部電影從她們的關係為起點，描述艾瑪試圖將自己從母親身邊解放出來，一直到艾瑪最後死於癌症才結束對立的故事。詹姆斯·L·布魯克斯發揮導演功力，將艾瑪病容枯槁的悲情發揮到極致，然後利用這種劇情，讓演員們表現出電影史上最感

人肺腑的病榻上的臨終場景。

在電影裡，莎莉·麥克琳和傑克·尼克遜這兩個主角的演出，被黛博拉·溫姬、傑夫·丹尼爾、約翰·利特高和丹尼·迪維圖的精湛表現搶盡鋒頭，甚至幾乎成為電影的唯一焦點。然而，導演精明地讓電影的節奏呈現出悲喜交加的情緒，使得這些大明星們的精采表現，只能在這個詮釋現代家庭關係陰鬱層面的電影裡，成為錦上添花的一部分而已。

8.《印度之旅》
（A Passage to India，1984）

是大衛·連的最後一部電影，忠實地改編自M·福斯特關於殖民時期印度的階級與文化衝突的同名小說。重點不在壯觀的場景，而在於概念和想法。如果說導演大衛·連太常依賴長期合作夥伴亞歷·堅尼斯所帶來的幽默感，以及詹姆斯·福克斯塑造電影主題的能力，那麼他那全然工匠般的導演之手，讓《印度之旅》成為一部璀璨的經典之作；而他對劇本和演員的尊重，更讓這些演員的表現能夠超越那些對印度有時過於偏頗的描述。

其中特別突出的就是蒼白的朱蒂·戴維斯，在劇中她飾演天真的葛絲特小姐，她一直想要見識印度「真正的」風土民情，殖民地的英國人無法將她同化，而且更造成直接的衝突。維克多·班納傑所飾演的阿濟茲醫生則是一個舌燦蓮花又

隨性所至的人，他引發了葛絲特小姐心裡深處對於「成為殖民地人」這種事最原始嫌惡，但是到最後，葛絲特小姐還是從他身上獲益良多，遠超過當初的期望。

9.《阿甘正傳》
（Forrest Gump，1994）

這部電影用明快的節奏將一九五零和六零年代美國歷史上的重要事件串連起來，《阿甘正傳》在宏觀的歷史和角色細節的研究上都非常成功。這都要歸功於聰明能幹，偶爾又感情用事的導演羅勃·辛密克斯，以及湯姆·漢克將阿甘這個核心角色細膩而且敏感的詮釋，他也因為這個角色獲得了第二個奧斯卡影帝頭銜。

我們在電影中看到阿甘這個和藹可親的傻瓜大師，坐在一張長板凳上等公車，準備要去見他的兒時玩伴珍妮（羅蘋·萊特·潘飾演）。當他在等公車的這段時間，他和許多同樣坐在板凳上的那些來來去去的人們訴說著他的人生，這也就是電影的故事。阿甘由母親（莎莉·菲爾德飾演）獨自撫養長大，在過去的三十多年裡，他經歷了許多二十世紀美國最著名的歷史事件，他不但見過甘迺迪總統和貓王，還成為越戰英雄和蝦業大亨。而且一直以來，他都夢想著要和珍妮重逢。

10.《神鬼無間》
（The Departed，2006）

改編自香港的《無間道》（Infernal Affairs，2002）和其後的兩部續集，導演是馬丁·史柯西斯。電影上映後獲得一般大眾及影評的讚譽，以及包括最佳導演獎在內的五項奧斯卡獎提名。電影的焦點集中在麥特·戴蒙和李奧納多·狄卡皮歐精湛的演出上，他們分別飾演在黑幫組織和警察單位中臥底的「內鬼」。鏡頭以平穩的節奏展開，緊接著就是馬丁·史柯西斯獨具個人風格的招牌華麗鏡頭，包括巧妙地運用配樂，以及一連串令人頭暈眼花的高速追焦，和複雜的推拉鏡頭等拍攝手法。

《神鬼無間》最傑出之處，莫過於馬丁·史柯西斯和編劇威廉·莫納罕為西方觀眾的口味改編《無間道》的功力。他們將故事中關於欺騙與忠誠的衝突主題重新詮釋得非常流暢，而且還要將鏡頭從現代香港光鮮亮麗的城市風景，移植到一個社會背景和地理環境截然不同的波士頓，這才是最困難的地方。

最佳剪輯範例

11.《霹靂神探》
（The French Connection，1971）

《霹靂神探》（威廉·弗里德金導演）、《警網鐵金剛》（Bullitt，1968）和《緊急追捕令》（Dirty Harry，1971），共同帶起了一九七零年代左右警匪片的復甦熱潮。故事的主軸是「卜派」道爾（金·哈克曼飾演）這個紐約市警探，想要阻止一椿由大財主查尼爾（費爾南多·雷伊飾演）所策劃的大規模海洛因走私計畫。這部電影將毒品所造成的戰爭，視為小警察和既得利益者的肥貓們之間的階級衝突，這種觀點現在看來或許過時，但是它仍然是一部令人情緒沸騰又充滿震撼力的作品，主要就是因為這部電影強而有力的剪輯、對於都市衰頹具有宏觀的洞察力，以及毫不妥協的悲劇結局。

其中剪輯—快速跳接而且部分裁切的場景轉換，加強了電影中粗野的陽剛氣息—傳達出當時失衡社會的迷失與盲目地持續發展進步的風氣。在最為人所稱道的追逐戲中，道爾的車為了追逐一列高架鐵路的火車，沿著大馬路一路衝撞的經典畫面，無論看多少次也不覺得誇張，而整部電影也就是這個場景高速前進的動能和所造成的隧道般狹窄視角延伸的結果。

12.《刺激》
（The Sting，1973）

導演喬治·羅伊·希爾初執導演筒的作品就是由保羅·紐曼和勞勃·瑞福主演的《虎豹小霸王》（Butch Cassidy and the Sundance Kid，1969），四年後原班人馬再度聚首的犯罪片，喬治·羅伊·希爾讓演員們有更大的發揮空間，只是這次就沒有什麼悲劇性的結局。

故事場景設定在大蕭條時代結束之後的芝加哥，亨利·甘朵夫（保羅·紐曼飾演）和強尼·胡克（勞勃·瑞福飾演）是兩個野心勃勃的騙子，他們的一個朋友被黑幫份子道爾·羅尼根（勞勃·蕭飾演）殺害之後，他們就開始了復仇計畫。接下來的發展，充斥著無數的抽煙鏡頭、默契絕佳的兩人，以及一連串劇情的高潮起伏，也和芝加哥地區綿密的地下犯罪網絡有關。

兩個絕頂聰明、彼此互補的男性角色，在一連串機智風趣的對話火花中，對彼此展現個人風格。保羅·紐曼和勞勃·瑞福在片中的扮像俊帥，而且在他們深厚的友誼之間，還可以看到兩位演技出神入化的巨星，在這個圍繞著忠誠和欺騙的喜劇冒險故事裡彼此暗暗較勁的樂趣。

13.《星際大戰》
（Star Wars，1977）

原本沒有人預期身兼編劇和導演的喬治·盧卡斯的作品會成功。因為這種「科幻西部片」，再加上主要演員幾乎沒人認識，製作公司的老闆們堅信這部電影票房一定會很慘，於是他們就很高興地將這部電影所有周邊產品的銷售權利，轉讓給喬治·盧卡斯。

路克·天行者（馬克·哈米爾飾演）性格頑固的年輕人，在撫養他長大的叔叔和嬸嬸過世之後，和年邁的絕地武士歐比王·肯諾比（亞歷·堅尼斯飾演）、兩個搖搖欲墜的機器人、一個性格自負的太空船駕駛員韓·蘇羅（哈里遜·福特的成名表演作），還有蘇羅毛茸茸的武技族好友秋巴卡合作，要從一位戴著大塑膠頭盔的壞人手中拯救公主（凱莉·費雪飾演）。

喬治·盧卡斯創造出《星際大戰》所帶來的成就，遠超過一部電影所能及。事實上，他創造了一個世界，一種新的電影風格，以及一個令人難以忘懷、以外太空為背景的歌劇，這個故事後來不斷被模仿，但從未被超越。

14.《蠻牛》
（Raging Bull，1980）

這部拳擊傳記電影是為勞勃·狄尼洛量身打造的作品，他找到前中量級拳王傑克·拉莫塔的口述自傳，並說服導演馬丁·史柯西斯和編劇保羅·施拉德一起投入製作這個很明顯沒有什麼市場的題材。

電影內容敘述對（勞勃·狄尼洛飾）在經歷了許多年的沉寂之後，終於贏得了冠軍腰帶，但是在電影中，幾分鐘之後他就抓著珠寶首飾拿去當，好讓他用來賄賂以擺脫那些針對他的道德指控。

片中對一個拙於言詞又充滿暴戾之氣的男性靈魂，做出充滿詩意而且大膽的探索。更令人驚艷的是勞勃·狄尼洛在這部片中的表現，不

但堪稱大螢幕演出的教科書範例，更能讓人忍不住同情他在劇中的角色，彷彿就是傑克·拉莫塔。這部電影是個了不起的成就，而且演員也非常有說服力，在傑克·拉莫塔早期的比賽中，他是像金剛狼一樣的拳擊機器，到後來拳擊生涯結束時就變成一個挺著大肚子、步履蹣跚的傢伙。

15.《甘地傳》
（Gandhi，1982）

「事實上，」李察·艾登堡祿說，「我從來沒想要成為一個導演，我想做的只是導這部片而已。」他熬了二十年，撐過了所有的拍片計畫的延遲、挫折，以及自己的財務危機，就是為了以東、西方的觀眾都能感動的方式，重新詮釋聖雄甘地（Kharamchand Gandhi，1869–1948）的一生及其所處的時代。

編劇約翰·布里利所寫的故事從1948年甘地遭到暗殺開始，採倒敘法回顧甘地年輕時在南非擔任律師，抗議種族歧視的經歷。電影中也回顧了甘地一生中為了對抗英國帝國主義統治，以及為了讓印度社會免於分崩離析，所發生的幾件重大歷史事件。

《甘地傳》成功地打破了一般認為製作時間很長的電影，通常因為心態大而失敗的定律，電影一上映就獲得了來自影評及世界各地觀眾的讚賞，而且本片獲得八項奧斯卡獎，僅次於《賓漢》（Ben-Hur）。

16.《殺戮戰場》
（The Killing Fields，1984）

這是導演羅蘭·約菲道德意識最強烈的作品，描述的是美國在越戰期間，介入柬埔寨政局的悲慘後果，飾演記者辛尼·尚柏格的山姆·華特森，表現非常令人讚賞。

本片可分為兩個部分。第一部分主要是辛尼·尚柏格在赤柬（Khmer Rouge）軍隊佔領柬埔寨之後，決定留下來的故事。他的柬埔寨助理狄潘（吳漢飾演）在他們一路上與戰勝的赤柬軍隊交涉的時候幫了很多忙，但是儘管這些西方記者們企圖將狄潘冒充美國公民，當他們離開柬埔寨的時候，狄潘卻被逮捕而留了下來。

在電影的第二部分裡，狄潘堅持著頑強的生存能力，利用滿佈同胞屍體的稻田—所謂「殺戮戰場」—不停逃竄，直到在紐約與辛尼·尚柏格重逢為止。

這部電影的重點並不在於國際政治，而是在那些泯滅人性的暴力對人性尊嚴所造成的傷害。

17.《誰殺了甘迺尼》
（JFK，1991）

奧立佛·史東一直是個充滿爭議的導演，在令人震撼的越戰戰後電影《七月四日誕生》（Born on the Fourth of July）之後，他接著就導了這部備受質疑的陰謀論電影《誰殺了甘迺尼》。

核心主角是吉姆·蓋瑞森（凱文·科斯納飾演），在真實生活中他是紐奧良市的地區檢察官，在1966年至1969年間負責調查這個重大案件。奧立佛·史東並沒有完全接受吉姆·蓋瑞森的觀點—有些人認為吉姆·蓋瑞森其實分不清楚真正的線索和瘋狂的陰謀論觀點—只是用這個檢察官的角色作為電影中一個象徵性的主角而已。導演採用紀錄片般的手法，以及倒敘、故事重建、快速剪輯、高明的台詞和音樂等技巧，藉由堆積如山的各種證據和證詞，將各種想法和理論交織在一起呈現在電影裡。

如果沒有凱文·科斯納作為主角在戲中精湛的演出，奧立佛·史東或許無法讓我們如此關注這個議題。儘管片中還有許多重量級的演員在各個場景中穿梭演出一些小角色，凱文·科斯納的演出卻緊緊抓住了我們的目光，這部電影的拍攝與製作方式確實令人讚嘆。

18.《殺無赦》
（Unforgiven，1992）

《殺無赦》是克林·伊斯威特最後一部西部片，也是一部充滿硬漢風格的偉大作品。其中的既黑暗又扣人心弦，而且包含許多複雜的主題，是一部充滿陰鬱美感的英雄片，也是堅定的道德、物質和歷史現實主義的電影。

克林·伊斯威特飾演的威廉·穆尼是退休殺手，在遇到一個好女人之後金盆洗手，不過她已經過世了，留下穆尼在一個衰敗的農家裡獨自撫養兩個小孩。穆尼與老搭檔奈德（摩根·費里曼飾演）合作要去做一件案子領取賞金，但卻一直為自己可能失去人性而掙扎。他們的任務是：有一個妓女在破敗的大威士忌酒吧被人劃傷了臉，她要求警長主持公道，但是殘暴的警長小比爾（金·哈克曼飾演）卻冷漠以對，於是穆尼等人就接受了這報仇的懸賞。

一如克林·伊斯威特過去的作品一樣，他將畢生對西部片的理解都傾注在這部電影裡，而且憑一幾之力，就讓這個早就過時的電影類型又存活了二十年。

19.《秘密與謊言》
（Secrets & Lies，1996）

《秘密與謊言》是由麥克·李導演的一部引人入勝、內容多元豐富的喜劇，或許也是他最平易近人、觀點最正面的作品，也是身兼編劇的導演迄今最受歡迎的一部電影。他一直以來最為人所熟知的，就是他對於柴契爾夫人執政與後柴契爾夫人時期，英國的階級差異問題所表現的憤怒與毫不留情的批判。

荷藤絲（瑪麗安·吉恩·巴普迪斯特飾演）是一位年輕的黑人驗光師，好不容易找到了在工廠裡當工人的白人生母（布蘭達·布萊斯飾

演），她的母親在她出生時就把她送給別人撫養了。當這對母女彼此逐漸熟悉之後，在這個母親和她的另一個非婚生女兒（克萊兒‧洛許布魯克飾演）之間、在她和她的弟弟（蒂莫西‧斯波飾演），以及在弟弟和妻子（妃莉絲‧羅根飾演）之間的關係都逐漸緊張起來，並將劇情導向一個驚人的高潮。

電影中，家庭故事逐漸揭露的情節非常細密，充滿易卜生風格，而且戲劇效果非常傑出，演員的表現更是精采—尤其是蒂莫西‧斯波格外搶眼—讓觀眾在欣賞電影時，就像被海浪捲走一樣，無法抗拒。

20.《衝擊效應》
（Crash，2004）

《衝擊效應》是關於洛杉磯的居民涉入彼此的生活中，產生各種副作用的故事。你可以在環環相扣的情結中加入任何族群衝突議題，或任何你所知道能夠產生刺激效果的事件讓時機成熟，那麼整個故事的全貌就會突然變得廣闊而清晰。

片中有幾個表現非常突出的角色：華特斯警探（唐‧錢德爾飾演）和他的搭檔莉亞（珍妮弗‧艾斯波西多飾演）負責調查一樁謀殺案；渴望權利的地區檢察官瑞克（布蘭登‧費雪飾演）和他的妻子珍（珊卓‧布拉克飾演）遇上了劫車的搶匪；以及警官萊恩（馬特‧狄龍飾演）和他的搭檔湯姆（瑞恩‧菲利普飾演）在騷擾一對中產

階級的雅痞夫妻。最後，電視導演卡麥隆（泰倫斯‧霍華德飾演）和熱心的鎖匠丹尼爾（麥可‧潘納飾演）則是在幫助便利商店的老闆法哈德（肖恩‧托布飾演），因此導致後來許多事件，彼此重複交錯再交錯成一連串出乎意料的結果。

劇本是由導演保羅‧哈吉斯本人，及羅伯特‧莫里斯克一起寫的，是一個存在於現實與幻想之間的故事。這個故事在探討個人的強烈偏執，與各種試圖探索後PC（個人電腦）時代的特質，以及人與人之間如何彼此對待並產生關連。

最佳攝影範例

21.《計程車司機》
（Taxi Driver，1976）

「總有一天，會下起一場真正的大雨，然後把這些人渣都從街上沖掉。」這個充滿痛苦、對現狀極為不滿的計程車司機崔維斯‧拜寇如此喃喃自語著。用盡全力演出這個角色的是首次在馬丁‧史柯西斯的電影中擔任主角的勞勃‧狄尼洛。在片中他對於周遭的世界習以為常，以致於變得麻木、對任何事都視而不見，而感到無能為力。

他想追求美麗的貝琪（西碧兒‧雪佛飾演），但是當拙劣的浪漫攻勢被斷然回絕之後，他內心的疏離感也更加強烈。在嘗試過重新融入社會之後，崔維斯‧拜寇的下一個目標是要摧毀這個社會。一開始他

計畫要暗殺一個總統候選人，不過這個計畫失敗了，後來他又試圖從一個虐待狂的皮條客手中拯救一名雛妓（茱蒂‧福斯特飾演），希望藉著這種宛如自殺的救援行動來彌補社會。

《計程車司機》對於都市生活抑鬱和混亂的描繪，不但讓人感到希望渺茫，甚至能造成幽閉恐懼症的效果。電影帶著我們從崔維斯‧拜寇被殘忍地孤立的角度觀看這個城市，伴隨著閃爍在城市邊緣極其微弱的希望之光。

22.《第三類接觸》
（Close Encounters of the Third Kind，1977）

了不起的科幻電影，劇情的高潮發生在與外星人的第一次接觸。《第三類接觸》融合了史蒂芬‧史匹柏的作品中反覆出現的主題：拯救、贖罪以及對個人價值的肯定。

當羅伊‧尼瑞（李察‧德雷福斯飾演）與飛碟的遭遇結束之後，他便沉迷於找出這些經歷的意義，也因此疏遠了他的家人。而了解這一切的人只有梅林達‧狄龍飾演的吉莉安‧奎勒，尋找愛子（卡里‧加菲飾演）下落是她最重要的動機，但是她卻在家中被可怕的不知名訪客帶走。

儘管1982年的《E.T.外星人》（E.T.）或許才是最能展現史匹柏精神的作品，但是《第三類接觸》無論在風格或本質上，都毫無疑問是

史匹柏式的電影。約翰‧威廉斯所創作五種腔調的問候語音樂主題，以及經典的馬鈴薯泥山都直接成為流行文化的一部分，還有眾人看到外星母船飛過山頂時，那種充滿敬畏的嘆息，又再一次證明了史匹柏創作這種驚奇畫面的才華。

23.《芬妮與亞歷山大》
（Fanny and Alexander，1982）

夢幻又充滿寓意，導演英格瑪‧柏格曼毫不畏懼地摒棄灑狗血的情節，在片中呈現出生命真實的面貌，而非我們想像中美好的樣子。

故事發生的時間是一對兄妹（佩妮雅‧愛汶及貝蒂爾‧葛夫飾演）的人生中最波瀾起伏的一年。他們在世紀之交生於瑞典的一個貴族家庭裡，故事的開場是一個奢侈的聖誕節家族聚會，接著就是他們摯愛的父親過世之後，這對兄妹開始了悲慘的生活。

時間很長的片長和那令人疲倦卻是仔細安排的畫面節奏，或許會讓現代觀眾失去興趣，但是柏格曼的攝影師斯文‧尼科維斯特運用明亮的打光讓每個鏡頭都充滿愉悅的感覺。整部電影散發著一種夢幻又不真實的感覺，緩和了電影中那些悲劇性的時刻。英格瑪‧柏格曼，這個永遠的大師，非常精采地組織這個故事的結構，正當故事走到應該要有結果的時候，最駭人卻又令人恍然大悟的瞬間也跟著來臨，讓觀

眾只能跟著劇情屏住呼吸。

24. 《太空先鋒》
（**The Right Stuff**，1983）

這部電影講述的是美國早期載人上太空的計劃，其中充滿喜慶氣氛、史詩般壯麗，片長達三小時，而且全體演員都大有來頭（其中包括艾德·哈里斯、丹尼斯·奎德、傑夫·高布倫）。但是如果你對這部電影期望很高，可能會大失所望；因為相較於豐厚的預算，電影的票房卻是差強人意。然而，身兼編導的菲力普·考夫曼以不流於俗套的方式，在電影中呈現出的英雄故事和驚人的視覺效果，獲得八項奧斯卡獎提名，四項得獎。對他們來說，電影中在太空軌道上俯視地球的連續鏡頭依然是一種純粹的視覺享受。

這部電影改編自湯姆·沃爾夫描寫美國太空總署的水星計畫中，那些堅毅、動人的紀實故事。電影裡刻意突顯英勇但相較之下無人賞識，以突破音障的超音速飛行的試飛員查克·葉格的輝煌成就（山姆·夏普德完美地扮演這位個性隨和、粗魯，我行我素的飛行男孩），並將他和那些經過嚴格篩選、訓練，看起來比較優秀而且比較上相，從留著平頭的士兵變成一個足以代表美國的精英幹部的「太空先鋒」形成對比。

25. 《辛德勒的名單》
（**Schindler's List**，1993）

由史蒂文·澤裡安編劇，劇本改編自湯瑪斯·簡尼利的紀實小說，敘述納粹商人奧斯卡·辛德勒拯救了超過1100位波蘭裔猶太人的驚人故事。史蒂芬·史匹柏在片場超過185分鐘的電影裡，完全抓住我們的注意力，並呈現出猶太人大屠殺的具體細節。

這部電影有一個很大的優勢是亞努斯·卡明斯基豐富且美麗的黑白攝影。史匹柏將簡尼利的小說中最恐怖和最令人同情的部分，以最強的張力汲取出來─波蘭裔猶太人在任何時候都可能被善變的集中營負責人（雷夫·范恩斯飾演）殺害；另一方面，他也透過演繹小說裡納粹高調奢華的生活和絕對權力的誘惑與猶太人的故事相互對照。

每種情緒的語彙都伴隨著不同的運鏡風格，就像連恩·尼遜飾演的辛德勒是我們觀看納粹的視角，班·金斯利細緻的表現也提供了我們理解波蘭裔猶太人的眼光。

26. 《鐵達尼號》
（**Titanic**，1997）

在正式上映之前，即有報導指出其製作預算超過兩億美金，因此《鐵達尼號》當時就已經是史上最貴的電影。而其驚人的票房賣座（全世界超過十億）以及自《賓漢》（1959）以來贏得最多（11座）奧斯卡獎項的殊榮之後，詹姆斯·卡麥隆隨即被尊崇為天才。

浪漫和災難在這部電影中等量齊觀。凱特·溫絲蕾飾演蘿絲，是一名年輕的上流社會名媛，卻愛上了搭乘下層客艙的傑克（李奧納多·狄卡皮歐飾演），沒多久這艘世界最著名的輪船就葬身海中。他們的愛情故事成為電影的核心，同時詹姆斯·卡麥隆還利用大量的特效，用來表現鐵達尼號開始沉沒時的恐懼情緒。

《鐵達尼號》絕對是風靡一時的鉅片，不但讓李奧納多·狄卡皮歐成為紅極一時的巨星，而且還有史上最暢銷的電影原聲帶之一。就製作規模和純粹畫面壯觀程度來說，《鐵達尼號》一直都是讓人印象最深刻的電影之一。

27. 《駭客任務》
（**The Matrix**，1999）

這是一部融合大眾哲學的主題和精心設計的動作鏡頭，加上最先進特效的科幻片，由安迪·華卓斯基和拉娜·華卓斯基姐弟構想、編劇並親自執導。

基努·李維飾演的尼歐表面上是一位平凡的上班族，私底下卻是電腦駭客。神祕的女性崔妮蒂（凱莉-安·摩絲飾演）介紹他認識傳說中的禪宗駭客莫菲斯（勞倫斯·費許朋飾演）之後，尼歐發現他之前「存在」的世界，其實不過是電腦程式創造出來的虛擬世界，而操縱這個世界的是之前人類時代所研發具有人工智慧的機器。莫菲斯確信尼歐就是「救世主」，根據傳說，他將會拯救所有人類脫離機器的永恆囚禁。

《駭客任務》和其他虛擬實境科幻片最大的不同之處，在於劇情中史詩般的宣示、具有末日啟示意味的弦外之音，以及令人屏息的視覺效果。全新的科技運用、透過吊鋼絲輔助的體操技巧，以及功夫打鬥場景，這些都大幅提高了好萊塢大製作的電影中動作鏡頭的水準。

28. 《羊男的迷宮》
（**Pan's Labyrinth**，2006）

是墨西哥籍導演葛雷摩·戴托羅總結畢生精華的電影。他除了拍攝過具有高水準特效的電影之外，也曾經創作出令人膽顫心驚、充滿玄妙氣氛的電影。《羊男的迷宮》或許是他最成熟的一部作品，片中他將這兩種技術風格結合起來，創造出一部以特效科技為核心的怪異電影。

故事的背景設定在1944年，講述奧菲莉亞（伊凡娜·巴吉羅飾演）這個小女孩的故事，她的母親帶她到西班牙北部與繼父同住，她的繼父是一個非常刻薄、性格扭曲的人，是佛朗哥將軍的法西斯軍隊的成員。但是就在那裡，她發現了一個奇幻的世界。

電影中有許多值得稱許的部分，但是以片中那些令人驚嘆的美麗畫

面和演員傑出的表現而言，這個故事的比喻方式無法完全結合現實和幻想的元素，結果就是電影中出現兩個非常精采的部分，但卻不夠完整。

29.《阿凡達》
（Avatar，2009）

《阿凡達》代表出十年的製作時間以及數億美元投資成本的價值。雖然片中角色或事件的複雜程度不比《亂世佳人》，但是《阿凡達》卻有同樣偉大的抱負及獨到的眼光。很少有規模如此宏大的故事，在技術上能達到這種成就，而且同時還能有賣座的票房。

故事敘述在戰爭期間，一名士兵試圖透過融入原始的自然生活以尋求內在的平靜，他雖然一直被教導說原住民（外星人）是敵人，但是他卻在這些人身上找到扎根更深、更有感情的存在感。透過最先進的科技，殘廢的傑克·蘇利（山姆·沃辛頓飾演）得以在他的「阿凡達」裡自由奔跑。阿凡達是經過基因改造過外星人身體，讓他能夠在充滿有毒大氣的潘朵拉星上存活。而身兼編導的詹姆斯·卡麥隆同樣也使用最先進的電影技術，讓他的觀眾沉浸在一個全新的世界裡。

30.《全面啟動》
（Inception，2010）

故事結構非常複雜、需要高超技藝的精采作品，而導演克里斯多夫·諾蘭（Christopher Nolan）就是一位才華洋溢的電影大師。唐姆·柯柏（李奧納多·狄卡皮歐飾演）和亞瑟（喬瑟夫·高登—李維飾演）是專門進行「盜夢」的商業間諜，這種技術可以進入人們的潛意識探取他們最深層的祕密。

柯柏因為間諜活動而遭到驅逐出境，也因此被迫離開他的小孩，並極度渴望能回到他們身邊。因此當有人向他保證，完成某個新工作就能安然回到美國之後，他便不惜一切代價想要完成這個任務。然而這個工作並不一樣，而是將某個意念深刻地植入某人的潛意識裡，深刻到讓對方相信這是他自己的意念。

這是一部完全原創的電影概念、精心設計的動作驚悚片、辛酸且充滿悲傷的戲劇，也是一部讓我們深入檢視自己心靈深處的幽暗之地的電影。儘管以娛樂片來說《全面啟動》獲得很不錯的口碑，但是電影中複雜曲折、暗潮洶湧的心理戰，也讓它在電影歷史上佔有一席之地。

最佳美術設計
31.《大都會》
（Metropolis，1927）

弗里茨·朗執導的《大都會》是電影史上第一部科幻史詩作品，具有龐大的佈景、上千位臨時演員、還有最先進的特效以及非常堅定強烈的道德寓意。

大都會統治者（阿爾弗雷德·阿貝爾飾演）的兒子法迪·菲達遜（古斯塔夫·佛洛希基飾演）經由聖潔的瑪利亞（布麗姬·韓恩飾演）得知讓這個超級城市得以維持運作的工人，竟過著悲慘的生活。大都會統治者找來瘋狂的科學家洛宏（魯道夫·凱林羅吉飾演），洛宏製造貌似瑪利亞的邪惡機器人，並且讓這個城市逐漸失控。

電影初次上映之後不久就從經銷商手上被收回，並且以違反導演意願的方式重新剪輯：這個被裁切的電影成為最著名的版本，一直到21世紀才修復了被裁剪的部分以更符合導演的原意。從新／舊版本的差異我們可以看到，電影中極具未來感的場景並不是什麼預言式的手法，而是一種神話般的場景設計，導演將1920年代的建築、工業、設計和政治，與中古時期以及聖經時期融合交雜，產生許多驚人而奇異的畫面。

32.《日以作夜》
（Day for Night，1973）

《日以作夜》是導演法蘭索瓦·楚浮送給電影製作過程的情人節禮物。楚浮用電影深情地描繪出演員和工作人員之間美好和善的關係，而非這個題材經常呈現充滿惡毒力量的敵對關係。

溫柔而苦樂參半的人生智慧是這部電影的主旨，豐富多樣的卡司陣容（從性情和藹的尚-皮耶·奧蒙到個性火爆的尚-皮耶·雷歐）分享彼此對於生活、愛和失去等人生中稍縱即逝的課題。電影用熟練的技巧敘述一群性格殊異的角色，並巧妙地比較某些特別的重點。楚浮利用場景安排來強調人生的無常、脆弱和虛幻—甚至允許一個外行人來戳破這些電影人的假面具，並批判他們肆無忌憚的敗德行為。

片中溫和地揭露了電影製作過程中虛假的幻象，同時也讓我們對電影所具有的魅力保持敬畏之心。這是一個典型的楚浮作品，輕快的蒙太奇剪輯手法，表現出他真心地鍾愛並感激電影這個行業，在現實世界裡所具有的實際意義。

33.《銀翼殺手》
（Blade Runner，1982）

菲利普·狄克的小說《銀翼殺手》成書於1968年，整整14年之後才成功進軍大螢幕，然後又過了十年，直到雷利·史考特重新剪輯出這個令人驚嘆不已的電影版，才終於獲得認可，成為科幻電影的傑作之一。電影當年第一次推出的時候沒有獲得很好的口碑，而且還被財務問題拖垮，一直到1992年推出導演自己剪接的版本之後，才獲得影評和觀眾的正面回應。

其中令人驚艷的美術設計也獲得了高度讚揚，雷利·史考特把2019年的洛杉磯打造成一個荒涼而且霓虹閃爍的地方，加上擁擠的街道和酸雨，這個場景設計後來經常被其他電影拿來模仿，但是從來沒有一

部能做得更好。在片中警探瑞克·戴克（哈里遜·福特飾演）在這個世界裡四處尋找「人造人」（偽裝成人類的叛變複生人），卻不小心愛上其中一名人造人（西恩·楊飾演）。

《銀翼殺手》充滿象徵主義式的影像，依然是史上藝術風格最美麗，同時視覺上也最震撼人心的科幻電影之一。

34.《四海兄弟》
（**One Upon a Time in America**，1983）

電影以禁酒令的年代做為開場，逐漸進入1960年代末期，勞勃·狄尼洛和詹姆斯·伍茲飾演兩個黑社會老大，鏡頭跟著他們這兩個犯罪搭檔的腳步，最後因為各自不同的做事方法而無可避免地導致衝突。麵條（狄尼洛飾演）個性比較安靜而且經常容易沮喪，麥克斯（伍茲飾演）則剛好相反，是個急性子。電影用三個明確的年代記錄了這兩位主角的人生，而每當我們跟上這兩個角色的生活，這部電影就會讓我們知道，他們也無力改變什麼。

《四海兄弟》片長將近四小時，是導演塞吉歐·李昂尼最長也最令人疲倦的電影。需要耐心觀賞的敘事內容，和鴉片窟裡同樣具有催眠作用的煙霧一起讓人跟著劇情漂流，在這個充滿鴉片煙的賊窩裡，麵條則反省著他反覆無常的人生。導演李昂尼一如往常地非常注意每

個時代的細節和構成元素，在電影中可以看到他不斷強調自己對影像的力量勝於對白的偏好。就在那些即將爆發衝突的目光瞥視、粗鄙無禮的斜視，以及幾乎毫不隱藏的嘲笑中，故事也跟著結束。

35.《遠離非洲》
（**Out of Africa**，1985）

這部在肯亞拍攝的奧斯卡最佳影片幾乎被片中壯麗的景色搶走了風采。。然而，「幾乎」是一個技術性的字眼，因為梅莉·史翠普和勞勃·瑞福在片中共同譜出一個不尋常的愛情故事，得以和片中美不勝收的風景分庭抗禮。

這部電影裡的每格畫面都是令人驚奇的美景，每個場景都像是璀璨的寶石一樣美麗。從回憶錄改編而來的，透過忠實呈現電影的資料來源，以避免種族主義的指控。薛尼·波勒執導的這部史詩巨片，是一部製作精美、兼具旅遊見聞的浪漫電影，展現了第一世界（譯按：冷戰時期的分類，指以美國為首的資本主義民主國家）說故事的技巧，在追求利益和藝術表現的前提下，讓電影其他層面都相形失色。

凱倫·白烈森（梅莉·史翠普飾演）被迫為了某些利害關係的因素要和巴倫·博瑞·菲尼克（克勞斯·馬利亞·布朗道爾飾演）結婚，她的嫁妝是要給他一座位於肯亞的農場。他因為無法抵抗想要四處旅遊的渴望而忽視她，於是她就

在冒險家丹尼斯·哈頓（勞勃·瑞福飾演）的身上找到支持的力量，直到第一次世界大戰和其他私人糾葛，才中斷了這段婚外情。

36.《鋼琴師和她的情人》
（**The Piano**，1993）

以十九世紀為背景，這個由珍·康萍親自編寫的故事，描寫一名蘇格蘭寡婦（荷莉·杭特飾演），從童年時期起就不曾開口說話，而她表現自我的方式就是彈鋼琴。她帶著她的女兒（安娜·派昆飾演）來到紐西蘭的荒野，在被安排好的情況下走入婚姻。但這樁婚姻卻一開始就不太愉快，因為他的丈夫（山姆·尼爾飾演）不肯將她的鋼琴搬回家。結果有一位和原住民毛利人住在一起的當地白人（哈維·凱托飾演）買下這架鋼琴，同時也被這個從不開口說話的女人深深吸引，因此同意賣一個琴鍵回來給她，就用來交換一次鋼琴課程—而這些課程最終卻造成了痛苦悲慘的後果。

37.《梅爾吉勃遜之英雄本色》
（**Braveheart**，1995）

由身兼製作人、導演和演員的梅爾·吉勃遜所執導的宏偉史詩巨片，結合了粗暴的動作、偉大的英勇事蹟和浪漫的悲劇，每個部分都是全心全意投入的成果，因此在長達三個小時的電影中，至少有一半的時間是非常令人心滿意足的。

梅爾·吉勃遜在本片中投注了

大量資金。故事的內容是在頌揚蘇格蘭的戰士威廉·華勒斯，在失去摯愛（凱瑟琳·麥克馬克飾演）之後，引發了一系列發生在上千位演員所呈現出的壯觀場景中，一連串令人心碎的事件。華勒斯在十四世紀之交對抗愛德華一世（派屈克·麥古恩用怙慲的性格詮釋）的草根起義行動，在反叛軍贏得史特靈橋之役時達到高潮，但卻是在眼淚、背叛和屠殺中結束。

電影用連續的戰爭鏡頭來強調重點，從不寒而慄到令人反感的血腥暴力的畫面都有，這個故事具有復仇情結和歷史人物，是很棒的老派俠義電影。梅爾·吉勃遜藉由這部投注熱情拍攝，同時保留了幽默感，並且對傳說故事有著敏銳眼光讓他獲得了奧斯卡最佳影片和最佳導演獎（本片當年共贏得五項奧斯卡獎）。

38.《英倫情人》
（**The English Patient**，1996）

這部史詩般的電影是由安東尼·明格拉改編自麥可·翁達傑小說而來，橫掃當年的奧斯卡頒獎典禮，共抱回九座奧斯卡獎，是自從1987年的《末代皇帝》之後贏得最多獎項的電影。

在第二次世界大戰進入尾聲之時，一位飛行員（雷夫·范恩斯飾演）在雙翼戰機的殘骸裡被找到。他顯然失去了記憶，而且身分不明，由護士漢娜（茱麗葉·畢諾許

飾演）負責照顧他。其他角色還有威廉·達佛飾演被復仇心所折磨的痛苦受害者，以及兩名拆彈專家。他們一起進入與回憶、失去和療癒有關的深入探索。這個神祕的病人逐漸回想起他的過去，而艾莫西和有夫之婦凱薩琳·柯頓（克莉絲汀·史考特·湯瑪斯飾演）之間悲劇性的婚外情也就此展開。

故事非常迂迴，卻也經典且充滿熱情，而且電影製作一絲不苟又充滿巧思，可以和大衛·連的風格比擬。從夢幻的高空連續鏡頭到賞心悅目的感情戲場景，《英倫情人》在銀幕上所展現的視野和壯麗的景致，在藝術層面及技術上的成就是無庸置疑的。

39.《臥虎藏龍》
（Crouching Tiger, Hidden Dragon，2000）

李安曾經説過他拍《臥虎藏龍》的目的是要拍出一部有史以來最棒的武俠片，電影而最後的成功説明他確實達到了這項成就。

周潤發飾演一位，正在追查失竊的寶劍下落刺客。透過楊紫瓊的協助，他發現寶劍的失竊和一樁關於名譽和復仇的問題有關連。即使片中充滿無視於地心引力的驚險動作和獨創的打鬥畫面，李安仍然讓故事聚焦在電影中三位核心主角截然不同的人生經驗，也塑造了他們對於決鬥和殺人的不同想法。

李安非常敏感地操控每個場景，

他拍攝的打鬥連續鏡頭也會呈現出心理上的對抗，就如同比劍，或者純真無知與閱歷豐富之間，以及平靜和憤怒之間的衝突一樣。儘管如此，李安的電影還是像視覺化的詩歌一樣，留下了引人遐思的空間，在戰慄、美麗、詼諧以及聰明之間，達到一個罕見的平衡。

40.《紅磨坊》
（Moulin Rouge!，2001）

身兼編劇及導演巴茲·魯曼，用這個盛氣凌人、華麗俗豔而且獨一無二的故事，成功地改編了這部歌舞電影。

《紅磨坊》是一部將1890年代的巴黎愛情片搬到21世紀上演的電影。一位年輕的英國人克里斯安（伊旺·麥奎格飾演）為了成為作家來到巴黎，並結識了一群以土魯斯—羅特列克（約翰·雷吉札莫飾演）為首的藝術家。土魯斯—羅特列克想製作一部戲劇，並邀請克里斯安來寫劇本。克里斯安接近紅磨坊夜總會的老闆哈洛德·西德勒（吉姆·布勞德本特飾演）以尋求資金援助，並愛上了紅磨坊美麗的歌舞女郎莎婷（妮可·基嫚飾演）。伊旺·麥奎格就像劇中的克里斯安一樣天真、有魅力而且敏感，而妮可·基嫚也像莎婷一樣賞心悅目—性感、堅強而且迷人。

這部電影除了華麗地展現歌舞事業、人生和色彩之外，也是對音樂的頌揚，魯曼在片中非常巧妙地使

用音樂，產生畫龍點睛的效果。電影的主題曲和插曲等也都具有很高的辨識度，但是在片中卻以非常獨特的方式呈現。

最佳表演範例
41.《擒凶記》
（The Man Who Knew Too Much，1956）

大導演亞佛烈德·希區考克唯一一部重拍自己作品的電影，詹姆斯·史都華飾演一位帶著家人到摩洛哥度假的美國醫生，卻意外得知不久之後即將發生一樁政治暗殺案。片中還有一對友善的英國夫婦，其實是一對間諜，他們綁架了史都華的兒子以確保他不會洩露秘密。

就像希區考克大多數的電影一樣，國際政治的陰謀遠不如英雄的冒險故事來得重要。史都華確實「知道得太多」，而且並不重視他的妻子（桃樂絲·黛飾演）所具有的能力。然而，隨著故事情節的開展，事實證明根本不能沒有她的幫助，但是他還是很害怕妻子的情緒會崩潰。電影的最高潮發生在倫敦的皇家阿爾伯特音樂廳，這也是希區考克的電影中最棒的場景之一。《擒凶記》賣點，就是詹姆斯·史都華和桃樂絲·黛精湛的演出，以及伯納德·邁爾斯和布藍達·德·班吉所飾演的兩個英國特務。

42.《北西北》
（North by Northwest，1959）

卡萊·葛倫飾演的羅傑·桑希爾被誤認為間諜，還背上殺害聯合國官員的凶手的罪名，只好四處逃跑躲避壞人的追殺，同時還遭到政府派來的探員跟蹤。而擁有驚人美貌的愛娃·肯德爾（愛娃·瑪麗·森特飾演）則穿插出現，小心翼翼地在好人和壞人的角色之間擺盪著。

電影改編自恩斯特·雷曼最出色的劇本之一，並以幾個史上最偉大的動作場景為主要特色—用飛機噴灑農藥攻擊，以及在雕刻著美國總統頭像的拉什莫爾山上的追逐戲—希區考克以《北西北》這部片為最高峰，結束了他的黃金時期。

森特是希區考克的電影中比較脆弱的女性主角，葛倫則逐一克服各種威脅，不只是為了自己人生，也意含著他和森特未來共同的人生，但是希區考克這個最浪漫的虐待狂，帶著輕蔑不滿的態度，在他們的人生道路上立起路障。

43.《靈慾春宵》
（Who's Afraid of Virginia，1966）

由麥克·尼可斯執導，改編自愛德華·阿爾比轟動一時的百老匯舞台劇，並在劇本中保留了舞台劇中的多數對白，改編自舞台劇的電影中最成功的作品之一。

演員名單為一時之選，包括全世界最引人注目的夫婦李察·波頓和

伊莉莎白‧泰勒，分別飾演喬治和瑪莎，他們之間持續不斷的唇槍舌劍和勾心鬥角構成了片中主要的演出部分。喬治和瑪莎邀請一對年輕夫婦（喬治‧席格和珊迪‧丹尼絲飾演）來參加一個遊戲之夜：首先是「羞辱主人」，接著則是破壞性更強的「捉住客人」。那對年輕夫婦結果獲得第二名，代價是赤裸裸地透露出他們的婚姻中最不堪的那一面。

有許多電影都想要盡可能利用波頓夫婦同台演出所帶來的效果，而《靈慾春宵》顯然是最成功的一部，因為在導演麥克‧尼可斯的引導下，伊莉莎白‧泰勒在本片做到了演員生涯中最精采的演出，而且李察‧波頓也成功地詮釋了一位極度情緒化的軟弱男性。

44.《午夜牛郎》
（Midnight Cowboy，1969）

一個來自德州的洗碗工喬‧巴克（強‧沃特的成名作）來到紐約市討生活，他認為有錢的女性會很渴望付錢和一個魁梧的種馬上床。他這段悲喜交加的過程穿插著幾段有點令人反感的回顧，而他的「事業」更是一連串令人沮喪的遭遇。

在窮困又孤單的情況下，喬和跛腳又有肺病的里佐（達斯汀‧霍夫曼飾演，是「街頭騙子」這種角色的經典）成為夥伴，里佐邀請喬一起住進他非法佔據的空屋。雖然這部電影常常被認為充滿憤世嫉俗而

且灰暗的態度，但是導演約翰‧施萊辛格卻認為這是一個關於希望的故事，證據就是故事中的喬為了一段真誠的人際關係的，拋棄了他想要成為牛郎的幻想。

這部電影可以說是影藝學院的會員們曾經做過最勇敢的選擇，《午夜牛郎》是唯一一部曾經贏得奧斯卡最佳影片獎的成人（X級）電影。也因為這項殊榮，使它在美國的分級被重新認定，最後變更成R級。

45.《體熱》
（Body Heat，1981）

《體熱》是編劇勞倫斯‧卡斯丹極具爭議的導演處女作，甫上映就引起熱烈但意見分歧的回響。

奈德‧拉辛（威廉‧赫特飾演）是懶惰、沉迷於女色的律師，在佛羅里達州的一個小鎮上工作。在一次可怕的熱浪來襲之日，他認識了瑪蒂‧渥克（凱薩琳‧特納飾演），她是來自附近郊區的一位富有的有夫之婦，他們很快就發展出乾柴烈火般的婚外情。沒多久瑪蒂就說服了奈德去謀殺她的丈夫，讓他們就可以繼續在一起。沒想到瑪蒂搞出讓自己假死這一招，然後奈德被送去坐牢，並發現瑪蒂用另一個女人的身分陷害他─但是一切都已經太遲了，他也束手無策。

經過時間的考驗，勞倫斯‧卡斯丹的電影終於獲得肯定，而且後來出現的黑色電影也都會對《體熱》致上敬意。

46.《撫養亞歷桑納》
（Raising Arizona，1987）

《撫養亞歷桑納》是柯恩兄弟的第二部劇情片，拋棄了1984年《血迷宮》的黑暗氣氛，這部片風格丕變，是一部具有英雄色彩而且情節複雜曲折的喜劇片。尼可拉斯‧凱吉飾演的便利商店搶匪愛上了荷莉‧杭特飾演的獄警，後來兩人還結了婚。後來當他們發現妻子不孕時，原本幸福美滿的婚姻突然遭受沈重的打擊，為了讓妻子開心，他綁架了當地一位富商家裡剛出生的五胞胎其中一個小孩。而厄運似乎沒有到此結束，失去小孩的父親雇用了獎金獵人（蘭德爾‧「特克斯」‧科布飾演）找回小孩，並且找綁匪報仇。而當尼可拉斯‧凱吉獄友約翰‧古德曼和威廉‧弗西斯逃獄之後來到家裡找他，他的運氣更是急轉直下。

柯恩兄弟為他們片中的英雄親自配了荒唐可笑又過度詩意的旁白，使這部電影鬧劇式的無厘頭劇情顯得無關緊要。許多專業技術讓這部片能夠維持強烈的歇斯底里氣氛，絕大一部分是來自演員們完美投入的演出。

47.《雨人》
（Rain Man，1988）

在巴瑞‧李文森之前，許多編劇和導演都試著修改《雨人》的劇本，但卻差強人意。多數認為一個中古車推銷員為了分到數百萬美元

的遺產，而試圖扶持他自閉的哥哥這種故事，實在太難搬上大銀幕。巴瑞‧李文森很幸運地沒有為了改編成電影就將故事弄得太誇張，而是把焦點放在人性的發展，並以此作為電影的核心。

查理‧巴比特（湯姆‧克魯斯飾演）和自閉的哥哥雷蒙（達斯汀‧霍夫曼飾演）在全國各地旅行之後，他逐漸開始了解這個他幾乎不認識的哥哥，並在過程中萌生出一種之前從未有過的敬意。達斯汀‧霍夫曼精確地掌握了角色的自閉症特徵，卻沒有過度投入；而最讓人印象深刻的是湯姆‧克魯斯，雖然和一個經驗豐富、功力深厚的演員演對手戲，還是能完整掌握好自己的角色，巧妙地詮釋一個膚淺，但是最後終於發現生命深度的人。

48.《冰血暴》
（Fargo，1996）

喬伊‧柯恩和伊森‧柯恩是1980年代在美國嶄露頭角中最重要的製作人，而這部製作異常過分精巧的《冰血暴》則是他們最棒的作品之一。

欠下大筆債務而走投無路的汽車推銷員傑瑞‧龍迪格（威廉‧H‧梅西飾演，在片中精湛的演出讓他從差強人意的演員搖身一變成為各方爭寵的明星）雇用兩名前科犯綁架自己的妻子，等他富有的岳父（哈威‧普雷斯內爾飾演）支付贖金之後，他的妻子就可以在毫不知情的情況下被釋放。但是遇到

了精神有問題的格里姆斯魯德（彼得·斯特曼飾演）和情緒不穩又笨手笨腳的蕭華特（史蒂夫·布西密飾演），整件事就被導向可怕又荒唐的地步。這時法蘭西絲·麥朵曼登場，完美地詮釋了平凡得有點滑稽、身懷六甲，但是相當敏銳難纏的警長瑪姬·甘德森，這毫無疑問是柯恩兄弟所構想出最吸引人的角色（之後再加上傑夫·布里吉飾演的「老傢伙」樂保斯基）。

柯恩兄弟機智詼諧的才華，讓一個詭異而怪誕又悲喜交加的故事，透過精心安排並完整呈現的轉折，竟也變成十足搞笑又讓人極度痛苦的電影。

49.《美國心玫瑰情》
（American Beauty，1999）

如果《藍絲絨》是在窺探現代郊區居民生活幕後不為人知的故事，那麼《美國心玫瑰情》就是把簾幕完全拉開，讓我們看清楚裡面究竟是什麼樣子。

《美國心玫瑰情》是一部黑暗的喜劇片，探討那些看似活在美國夢當中的人生真實的面貌。主角是由凱文·史貝西飾演的萊斯特，故事表面上講述是一個男性面臨中年危機，並試圖找回因為婚姻生活和父母的責任而早已喪失的自由。他遇到可愛的蘿莉美少女安吉拉（米娜·蘇瓦麗飾演）之後，整個人變得手足無措，而且馬上就因為對她的性幻想導致他的人生出現翻天覆

地的變化。

這部電影由艾倫·鮑爾編劇，是一部好笑、悲傷、渴望，甚至帶著希望的電影，而且故事的發展將不斷出乎你的意料，美麗且發人深省。

50.《黛妃與女皇》
（The Queen，2006）

由史蒂芬·佛瑞爾斯執導的《黛妃與女皇》這部電影，重點在於在公眾面前維持形象的表演及其背後的複雜故事，本片則對此有不同程度的厭惡和讚美。電影的中心人物是英國女王伊麗莎白二世（海倫·米蘭飾演）。當黛安娜王妃在1997年過世的時候，英國皇室拘謹的規定和表面工夫，和網路時代的社會現象產生扞格。電影呈現出伊麗莎白女王在必要的傳統，和她可能創造的新慣例之間必須極度謹慎行事的過程。

由彼得·摩根編劇，也同樣提到首相東尼·布萊爾（麥可·辛飾演）的崛起，他的角色討人喜歡和而且充滿吸引力，正好和伊莉莎白女王令人敬畏而且有距離感的特質相對照。

這是一部有關新與舊的傑出寓言故事，導演佛瑞爾斯讓演員的表演引導我們反思，以同理心理解伊莉莎白女王和東尼·布萊爾雙方的立場，因為不可否認地，雙方都受到擁有至高權力但是卻變換無常的民意所影響。本片同時也隱晦地批

評現代社會的階級差異，詹姆斯·克倫威爾、艾力克斯·傑寧斯和海倫·邁柯瑞也都有傑出的表現。

名詞解釋

自動對白替換
（ADR，automatic dialogue replacement）
在錄音室裡重新錄製對白以符合畫面，也可用來改善聲音品質。

阿爾發遮罩/通道（Alpha mask/channel）
用來調整數位影像中物體周圍的透明度。

環境音（Ambient sound）
為了在電影配樂中增加氣氛而錄製的背景聲音，也叫作「全景聲」（atmos）和「獨立音頻」（wildtrack）。

影像分鏡（Animatics）
包含聲音一起錄製的分鏡表，讓影片的節奏更容易理解。也可以用簡單的3D動畫來展示複雜的演出次序。

動畫電影（Animation）
由一系列個別的影像製作而成的電影，可以用繪畫、模型製作，或是用電腦繪圖。

試鏡（Audition）
演員為了在電影或戲劇中得到角色所做的試演。

電影導演（Auteur）
特別用來稱呼某些電影製作人 / 導演的做作。

感光耦合元件（CCD，charge-coupled device）
簡單來說，這是在數位攝影機裡把光線轉換成影像的裝置—但是實際上當然更複雜。最高級的攝影機有三片CCD，最新的產品則配備有16:9的晶片，可以用來拍攝寬螢幕的自然風景畫面。

醋酸纖維素（Cel，cellulose acetate）
用在傳統動畫上的一種透明材料。

色鍵（Chroma key）
用另一個影像取代單一顏色的整片背景（通常是藍色或綠色），也稱作藍幕或綠幕。

電影攝影（Cinematography）
運用光線和攝影機拍攝動態畫面的藝術形式。

電腦動畫
（CGI，computer-generated imagery）
使用電腦產生的任何影像，通常是3D影像，用在特效或動畫居多。

色彩調整（Colour grading）
讓色彩保持平衡，以改善不同拍攝時間或用光的畫面之間的連貫性，也用在讓底片或數位影片增加色彩效果。也叫做色彩校正（colour correction）或色彩時序（colour timing）。

連貫性（Continuity）
確保畫面的內容在每個鏡頭裡都維持一致。

版權（Copyright）
藝術家或藝人對於使用及重製自己作品所擁有的法律權利。在某些國家也被視為可以複製拷貝的權利。

升降機（Crane）
具有吊臂，可以讓攝影機到更高的位置拍攝。

感謝名單（Credits）
一部電影裡的工作人員職掌與姓名清單。

數位錄音帶（DAT，digital audio tape）
使用小型卡帶的數位錄音系統。

DAZ Studio
3D動畫軟體。Poser則是另一個類似的軟體。

對白（Dialogue）
電影裡的演員所說的話。

DigiBeta
數位Betacam的縮寫，是Sony開發的獨家專利，一種高解析度的影像格式。

數位變焦（Digital zoom）
用數位技術放大影像，讓畫面看起來像使用長鏡頭拍攝一樣，會降低影像品質。

發行（Distribution）
讓你的影片盡量在各地的電影院或電視頻道上映。

紀錄片（Documentary）
根據事實所拍攝的任何主題的影片，內容非虛構的作品。

滑軌（Dolly）
有輪子的攝影機支架，或者架在軌道上移動，讓攝影機可以順暢地移動拍攝。

配音（Dubbing）
用一段聲音取代原來的聲音，或用其他語言的對白取代影片中原有的角色對白。也可以從一卷帶子複製到另一卷。

數位視訊（DV，digital video）
將動態影像錄製成數位資料的任何系統裝置（0與1）。複製的時候不會破壞影像品質。一般比較流行的格式是迷你DV、HDV、DVCAM、DVCPro和數位Betacam。

剪輯（Editing）
把影片中所有各種不同的鏡頭和元素放在一起，結合成一部前後連貫、內容清楚的電影。

劇情片（Feature film）
長度介於75到200多分鐘左右的電影。

電影（Film）
由動態畫面所構成的影片。

濾鏡（Filter）
放在鏡頭前面，用來改變色彩，或者改變通過鏡頭到達底片或錄影帶的光量，玻璃或塑膠材質都有。

軟體（Software）
具有類似濾鏡的功能，但是用在拍攝之後的後製階段，也可以讓影片加上特殊效果。

對焦（Focus）
透過鏡頭調整焦距，使影像更銳利或是更模糊，依你的需求來決定。

動作音（Foley）
在錄音室裡配音的特殊音效，通常配的是電影裡的角色所發出的聲音，例如腳步聲。

畫面更新率（fps，frames per second）
影片每秒捕捉到的影像數量。PAL格式的影片是25 fps，而NTSC則是30（29.97）fps。

電工膠帶（Gaffer tape）
有粘性的黑色膠布，類似牛皮膠帶—是電影佈景不可或缺的工具。攝影機的膠帶也類似這種，但是比較薄，而且是白色的，因此可以在上面寫字。

高解析度影像（HDV，high-definition video）
最新的視訊格式，可用016:9（寬螢幕）格式。

光影魔幻工業特效公司
（ILM，Industrial Light & Magic）
喬治‧盧卡斯（George Lucas）所經營的大型特效公司。

吊臂（Jib）
請見升降機。

絕對溫度（Kelvin）
用來表示色溫或可見光譜中光線色彩的度量系統。

關鍵影格（Keyframe）
用來表現動畫片裡的關鍵動作的部分畫格。

LCD螢幕
發光之後會產生彩色影像的液晶二極體，非常薄，因此很適合用來當做數位相機的螢幕。

對嘴（Lip sync）
將錄製的對白與演員的嘴部動作同步。

場地（Location）
既有的拍攝場景，而非在攝影棚裡搭建的，包括外景和內景。預算較少的電影製作人經常使用場地拍攝。

媒介（Medium，複數：media）
影片所拍攝或儲存的材料：例如底片、錄影帶或DVD。

麥克風（Microphone）
將聲音轉換成電子脈衝的裝置，讓聲音可以錄製在合適的媒介。

迷你DV（MiniDV）
消費型和專業級數位攝影機所使用的數位錄影格式。

監視器（Monitor）
電視或電腦螢幕。現場監視器（field monitor）則是一種小型、高解析度、經過色彩校正的螢幕，可以用來檢查拍攝場地的光線和曝光。

單腳架（Monopod）
一種攜帶方便、單腳的攝影機或相機支架。但是不完全適合用在電影拍攝。

非線性剪輯（NLE，non-linear editing）
讓你剪輯時可以在任何地方插入片段的剪輯系統，而且無須移除原有的片段。數位和底片剪輯皆適用。

NTSC制式（NTSC）
由美國國家電視標準委員會（National Television Standards Council）制定的電視和影片格式，用於北美和日本地區，以525條掃描線、每秒29.97或30個畫面的速度播放。有時候也被稱做「沒有一樣的色彩」（No Two Similar Colours），這種格式品質並不是很穩定。

光學變焦（Optical zoom）
由最短和最長的焦長所定義的鏡頭可視範圍。

被剪掉的片段（Outtakes）
意指被丟棄的鏡頭，通常是因為演員演出時犯錯，但也可能是麥克風出現在鏡頭裡這種技術上的原因，而拍出錯誤鏡頭。

PAL制式（PAL）
全名為逐行倒相（Phase Alternation Line）在歐洲和其他不使用NTSC制式的國家所採用的電視和影片系統。以625條掃描線、每秒25個畫面的速度播放。

搖攝鏡頭（Pan）
將攝影機固定在三腳架上水平移動拍攝的動作。

泛光燈（Photoflood）
為拍攝影片而特別設計的人造燈。

拍立得（Polaroids）
由拍立得公司（Polaroid Corporation）製造的底片所拍攝，能夠即時成相的照片。被數位相機取代而宣告淘汰，但是習慣用底片的專業劇照攝影師還是會用它來拍攝測試照。

Poser
用來創作角色動畫的3D軟體。DAZ Studio則是另一個類似的軟體。

主觀鏡頭（POV shots）
意即角色的觀點—在攝影機/螢幕上看到的畫面就是演員所看到的東西。

道具（Props）
電影裡的演員所使用的東西。

反光板（Reflector）
一種表面光亮能夠反光的板子，用來把光線反射到演員身上或拍攝場地，可以讓增加亮部光線，通常也會用來消除過多的陰影。

初步剪輯（Rough cut）
影片第一次剪輯的版本，也叫做集合剪輯（assembly），因為是把所有的元素初步按照正確順序排列在一起。

工作樣片（Rushes）
已拍攝的原始影片，以便導演和攝影指導可以檢查拍過的鏡頭，也可以錄製在錄影帶上。

劇本（Script/screenplay）
電影故事的藍圖，包含場景的敘述和對白。

鏡頭清單（Shot list）
一部影片所需要拍攝的鏡頭清單，通常會依照每天拍攝的進度排列。

鬧劇（Slapstick）
用較直接的方式表現的喜劇，缺乏細緻感。

電影配樂（Soundtrack）
電影中有聲音的部分都算，包含對白、音效和音樂。不過通常單指其中音樂的部份。

扣鏈齒輪（Sprocket）
底片邊緣均勻的洞，讓齒輪裝置能夠平均地帶動底片，並且穩定地穿過攝影機和投影機。

靜態拍攝（Static shot）
場景拍攝時攝影機放在一個固定的位置，在三腳架或是其他種類的支架上。

尚未使用的電影底片（或儲存空間）（Stock）
請看媒介。

分鏡表（Storyboard）
將劇本視覺化的工具，利用繪畫來表現鏡頭裡某些動作或劇情的關鍵時刻。

同步（Syncing）
通常是指讓畫面和聲音保持一致。

長鏡頭（Telephoto lens）
具有長焦距的鏡頭，可以將拍攝的物體拉近（就像望遠鏡一樣）。

垂直搖攝（Tilt）
將攝影機裝在腳架上，垂直移動拍攝。

時間碼（Timecode）
測量畫格的計數系統，可用來幫助剪輯。表現的方式是HH：MM：SS：FF（時：分：秒：格）。

標題（Titles）
用創意的方式所表現的電影名稱。如果片中有大明星的話，有時候標題也會包括工作人員和感謝名單。

軌道／軌道推拉（Track/tracking）
將攝影機安裝在滑軌上，使其能夠順暢移動拍攝的方式，通常會用在粗糙的地面上。

預告片（Trailer）
電影的簡短預覽影片，將最好看的部分剪在一起以吸引觀眾。（Trailer在英文中的）另一個意思是演員在自己的鏡頭拍完時可以進去休息的拖車。

三腳架（Tripod）
三腳的攝影機支架，具有可以垂直和水平移動的基座，讓攝影機可以順暢並穩定地拍攝，也叫做「腳架」（legs）。

鎢絲燈（Tungsten）
即傳統的白熱燈，燈絲是鎢製的，色溫較低，在白天拍攝的影片中或在自動白衡下會顯示橘色。

影像／視訊（Video）
電視畫面的視覺元素。也是錄影帶（videotape）這個英文字的縮寫。

另一個意思是透過電子設備錄製在錄影帶上的影像。

旁白（Voice-over）
另外錄製的對白，在畫面拍攝完之後才加進電影裡。

白平衡（White balance）
用來調整畫面的顏色以符合光線的色溫。

廣角鏡頭（Wide-angle lens）
具有大範圍視野的鏡頭。拍攝內景和其他較侷促的空間時特別有用。

寬螢幕（Widescreen）
一種寬度遠大於高度的螢幕比例。16：9的比例已廣泛使用在高解析度的電視上，而電影的格式甚至還要更寬。

變焦鏡頭（Zoom）
具有各種焦距的攝影機鏡頭。在底片和數位攝影機上，這種變焦鏡頭的範圍通常是指從廣角到望遠鏡頭。最初設計這種鏡頭的用意是這樣讓攝影機上只需要一個鏡頭就可以完成所有拍攝工作，讓攝影師可以更精準地取景。使用底片攝影機的時候，如果拍攝同時變焦，畫面就會產生一種移動的感覺，而不需要移動攝影機。

感謝名單

© 2012 SHOOTING PEOPLE, shootingpeople.org, p.44

© Courtesy of University of the Arts, p.93b

© Elaine Perks, courtesy of University of the Arts, p.85t

© Mario Alessandro Razzeto, courtesy of University of the Arts, p.103

© Reed, Phillip, courtesy of University of the Arts, p.2, 49bc

A BAND APART / MIRAMAX / THE KOBAL COLLECTION, p.59

AD HOMINEM ENTERPRISES / THE KOBAL COLLECTION, p.73c

Alamy, p.11, 15t/c/b, 94, 95, 101, 114bl/br

Andrushko, Galyna, Shutterstock, p.43br

ARRI, www.arri.com, p.71

ARTE / BAVARIA / WDR / THE KOBAL COLLECTION / SPAUKE, BERND, p.22

Bentow, Joel, www.joelbentow.com, p.120

Bettles, Stevie, www.steviefx.com, p.96

Brimm, David, Shutterstock, p.89bl

Broer, Steve, Shutterstock, p.48bc, 71t

Corbis, p.64

Costen, Chad & CITIZEN 11 ENTERTAINMENT, www.citizen11.com, p.24–25, 26, 35

Courtesy of Vancouver Film School, p.3, 4, 35, 48bl, 51tl, 51tr, 51b, 52, 55, 63, 67, 72t, 76bl/r, 85b, 87t, 93tr, 122, 123, 124, 148–149b, 152, 159

Dangerous Parking 2008 (Flaming Pie Films), directed by Peter Howitt, p.28–29b

De Burca, Sean, Shutterstock, p.31

Diament, Dario, Shutterstock, p.48br

digitalreflections, Shutterstock, p.88tr

Everett Collection, Shutterstock, p.88bl, 89cr

Farina, Marcello, Shutterstock, p.46bcl

Featureflash, Shutterstock, p.46bl, 46bc, 46bcr, 46br

Garlick, Rachel, p.28–29t

Hibbert, Richard, http://vimeo.com/user778540, p.134–135b

Hunt, Nigel, MD of London Visual Effects Studio, Glowfrog, www.glowfrog.com, p.117

Hunt, Roxy, LES graphis, LES Film Festival, lesfilmfestival.com, p.130–131, 132–133, 136t

iStock Photos, p.86tl, 86br

Junial Enterprises, Shutterstock, p.89tcr

Kristensen, Lasse, Shutterstock, p.88cl

Location Managers Guild of America (LMGA), Lori Balton, President, LMGA and Tony Salome, First Vice President, LMGA, p.43tr

LOS HOOLIGANS / COLUMBIA / THE KOBAL COLLECTION, p.32bl

Man, Kenneth, Shutterstock, p.66

MARVEL / PARAMOUNT / THE KOBAL COLLECTION, p.73b

Mayskyphoto, Shutterstock, p.97

Mirra, Caitlin, Shutterstock, p.77t/c/b

NEW LINE CINEMA / THE KOBAL COLLECTION, p.73t

Northfoto, Shutterstock, p.54, 91t

nsm, Shuttersock, p.43bl

Onida, Chiara, www.chiaraonida.com, p.124b

PhotoSky 4t com, Shutterstock, p.88tl

Pierce, Kevin, www.kevstar.com, p.53

riekephotos, Shutterstock, p.49br

S.Borisov, Shutterstock, p.43cr

Sabo, Dennis, Shutterstock, p.50tr, 50b

Seer, Joe, Shutterstock, p.157

Shawshamk, p.16, 17

Sodhi, Gunpreet (Preeti), p.37, 38, 41, 60, 79

Spence, John, Shutterstock, p.65tl

StockLite, Shutterstock, p.89tl

Stone, Laura, Shutterstock, p.43tl

Trigger Street Labs, labs.triggerstreet.com, p.138t

TTphoto, Shutterstock, p.43cl

Vimeo, www.vimeo.com, p.139t

WALT DISNEY / THE KOBAL COLLECTION / VAUGHAN, STEPHEN, p.32br

Wilson, Rob, Shutterstock, p.43ct

YouTube, www.youtube.com, p.139b

All other illustrations and photographs are the copyright of Quarto Publishing plc. While every effort has been made to credit contributors, Quarto would like to apologize should there have been any omissions or errors – and would be pleased to make the appropriate correction for future editions of the book

Thanks to Joe Wilby for contributing to 'Editing your film' (pages 104–112) and Philip Rodrigues Singer for contributing to 'Post-production sound' (pages 122–125).

'50 Films to see before you try' is taken from 1001 Movies You Must See Before You Die (Cassell Illustrated).

作者	泰德・瓊斯	Ted Jones
	克里斯・派特摩	Chris Patmore
翻譯	洪人傑＆朱明璇	
責任編輯	許瑜珊	
封面設計	逗點國際	
內頁排版	李婉琪	
行銷企畫	辛政遠、楊惠潔	
總編輯	姚蜀芸	
副社長	黃錫炫	
總經理	吳濱伶	
首席執行長	何飛鵬	

出版　　　創意市集
發行　　　英屬蓋曼群島商家庭傳媒股份有限公司城邦分公司
　　　　　Distributed by Home Media Group Limited Cite Branch
地址　　　104 台北市民生東路二段 141 號 7 樓
　　　　　7F No. 141 Sec. 2 Minsheng E. Rd. Taipei 104 Taiwan
電話　　　+886 (02) 2518-1133
傳真　　　+886 (02) 2500-1902
E-mai　　 photo@cph.com.tw
讀者服務專線　0800-020-299 週一至週五 9:30-12:00、13:30-17:00
讀者服務傳真　(02) 2517-0999・(02) 2517-9666
城邦客服網　http://service.cph.com.tw
城邦書店　104 台北市民生東路二段 141 號 7 樓
電話　　　(02) 2500-1919　營業時間：週一至週五，09:00-18:30

ISBN　　　978-986-306-105-2
版次　　　2019年 5月 二版
定價　　　新台幣 560 元　港幣 187 元

Printed in China
著作版權所有・翻印必究

香港發行所
城邦（香港）出版集團有限公司
地址：香港灣仔駱克道 193 號東超商業中心 1 樓
電話：（852）2877-8606
傳真：（852）2578-9337

馬新發行所
城邦（馬新）出版集團（Cite（M）Sdn. Bhd.（458372U））
地址：41, Jalan Radin Anum,Bandar Baru Seri Petaling,
57000 Kuala Lumpur. Malaysia
電話：（603）9056-3833
傳真：（603）9057-6622

Copyright ©2005 & 2012 Quarto Inc.
Conceived, designed, and produced by Quarto Publishing plc

The Old Brewery
6 Blundell Street
London N7 9BH

國家圖書館出版品預行編目 (CIP) 資料

七堂課拍好微電影（Movie Making Course）/ 泰德・瓊斯（Ted Jones）&
克里斯・派特摩（Chris Patmore）合著；洪人傑＆朱明璇 譯 .
－－ 初版 . －－ 臺北市：城邦文化出版：家庭傳媒城邦分公司發行 .
2018.04
面：公分
1. 電影　2. 電影製作

987　　　　　　　　　　　　　　　　　　　102013221